抵达内心的
歌谣

李广平 著

GUANGXI NORMAL UNIVERSITY PRESS

广西师范大学出版社

·桂林·

抵达内心的歌谣
DIDA NEIXIN DE GEYAO

图书在版编目（CIP）数据

抵达内心的歌谣 / 李广平著. —桂林：广西师范大学
出版社，2018.9
ISBN 978-7-5598-0531-7

Ⅰ．①抵… Ⅱ．①李… Ⅲ．①通俗音乐－音乐评论－
中国－现代 Ⅳ．①J605.2

中国版本图书馆 CIP 数据核字（2017）第 324810 号

广西师范大学出版社出版发行

（广西桂林市五里店路 9 号　邮政编码：541004）

网址：http://www.bbtpress.com

出版人：张艺兵

全国新华书店经销

湖南省众鑫印务有限公司印刷

（长沙县榔梨镇保家村　邮政编码：410000）

开本：635 mm × 965 mm　1/16

印张：22　　字数：270 千字

2018 年 9 月第 1 版　　2018 年 9 月第 1 次印刷

印数：0 001~5 000 册　定价：58.00 元

如发现印装质量问题，影响阅读，请与出版社发行部门联系调换。

一

1987 年，我在海南岛写下自己的第一首歌词，那是为了我的大学毕业而写的一批诗歌里面的一首。我在这个阳光灿烂的美丽海岛上孕育了我最初的音乐文学梦想，写了大量的散文、诗歌、文学评论文字；感谢海南酷烈的阳光、清爽的海风和常常不请自来的暴雨，让我感受到生命的清新与清醒，那些最初的感动一直保留在我的记忆里。

1988 年，我获得了第一个来自写歌词的奖励，这让我感觉到另外一种文字的魅力：和音乐结合的方块字产生的力度与美感，让我流连其间，一写就写了 30 年，无怨无悔。

因为歌曲，我收获了无数人的友情与鼓励，听到了许多感人肺腑的真实故事，亲历了一些曲折离奇的生命场景，也结交了许多心灵相通、热爱生命与音乐的好朋友。我常常感叹：一首歌曲的力量有时候往往超出我的想象，她有时会产生巨大的回响，成为某个人心灵裂变的引爆点和精神救赎的起点。所以，我对自己的工作充满热爱和敬畏，尽管我写的歌曲也许永远达不到这个标准，但我心向往之，愿意把自己的一点体

会写出来与大家分享。

　　1993年到1994年，我在广州的《新舞台》报上开设了一个听歌的专栏，写下了这本书里面最早的一批文章。有趣的是，我在这张报纸的一个给歌迷朋友发表听歌故事的版面上，读到过好几篇歌友们写作的听《你在他乡还好吗》歌曲后的感情故事，他们的故事，常常把我都看得感动不已！我觉得他们的故事比我写的歌词更美丽凄婉，更惊世骇俗，更天长地久；这些简单的朴素的文字，我经常翻看，成为我珍藏的美好的生命密码。因歌结缘的朋友，我感谢你们！

　　2006年在北京，我受到朋友钮海津的邀请，在他主编的《中国财富故事》杂志开设一个关于"流行音乐与财富故事"的专栏，再次写下一批反思唱片工业的文字，这就是本书中的一些文章的由来。谢谢津哥，让我整理自己的思绪，回顾了20年来的一些缤纷往事，有点骄傲，有点惭愧，让我心存感恩的同时，回首生命历程。但这批文章因为大多涉及唱片体系的反思与批评，所以很多并没有收入进来。感谢《北京日报》的编辑李静，她同时也是一位优秀的文学评论家和新锐的剧作家，她邀请我在《北京日报》偶尔写一些歌曲评论文章，这也是本书一部分文字的由来，在此深深感谢她的宽容和编辑修改文章的卓越之处。

二

　　罗大佑说，歌是语言的花朵。我热爱一切美好的文字，常常为中国方块字所产生的美妙意境着迷：在那些热爱写诗的大学中文系岁月和音乐学院工作的平淡日子里，文字带给我的快感至今难忘。20世纪80年代是中国当代文学的黄金岁月，90年代则是中国原创流行音乐的烽火年代，我很庆幸，都赶上了。我也是中国内地唱片业草创时期的见证人和

亲历者。这些青春岁月的故事，珍藏在我心里，并常常在他乡午夜梦醒的时候，涌上心头，让我再次回味感慨；那些融化在歌曲里面的花朵般的词句，给我温暖的抚慰和问候；这些穿越我生命的歌声，带着各自的体温、口音、气息和情感，温润了我的记忆，让我继续打起精神，投入新一轮的生命旅程。

歌词写作是我的一个小小的心灵栖息地，评论歌曲是我释放生命感受的一种休憩方式。我很感激命运的安排，让我与自己喜欢的工作纠缠至今。填写歌词、监制录音、撰写文案、聆听歌曲、欣赏演唱会、推广宣传，在这些看来属于商业化运作的过程中，其实依然可以而且应当注入浓郁的人文情怀的，所以，我尽可能地调动自己所有的身体感官去体会人间的人情冷暖、感受俗世人生，然后力图用自己的语言与音乐完美结合，来表达自己对人生与人性的理解和关怀。我希望自己的歌词来自内心深处，有心灵的重量，有精神的质量，在感动自己的同时，感动所有听歌的人，让一首歌曲唱得更为久远！

我不知道，《你在他乡还好吗》等歌曲有没有达到这个高度，《101个祝福》这类歌曲有没有温暖一些人的胸怀。被过度诠释了的《潮湿的心》也许失去了最初创作的亲切和慈悲的感受，因为太多人演唱，而变得凄惨不堪。但是，我创作歌曲的本意，都是存有深切的同情感的，因为我知道，流行音乐永远是从平民的视角，为平凡人群中的大多数，唱出他们的苦乐哀愁，唱出他们的欢喜忧伤，当然，也唱出他们的尊严与爱。

<div align="center">三</div>

在我写作的过程中，有两个人不得不说。一个是林贤治先生，一

个是陈小奇先生，前者是我文学上的老师，后者是我职业生涯里面的贵人。林贤治先生也许不会承认我这个学生，但林老师的文字是我所珍爱的，我每次和他聊天都有开阔眼界、醍醐灌顶的感觉。我觉得他的文字，无论是诗歌、散文，还是论文，都是坦荡而诗意充沛的，热烈而又宁静的，高贵而又平民的，热血盈胸而又沉着理性的，所以他后来写出轰动全国思想学术界的《胡风"集团"案：20世纪中国的政治事件和精神事件》《五四之魂》《五十年：散文与自由的一种观察》《鲁迅的最后十年》等旷世奇文，我一点也不觉得奇怪！因为我觉得，把和他聊天的话记下来，就是一篇篇感人的文章！我认为他是中国最优秀的思想者之一，他研究的视域，早就超越了文学评论的范畴，在中国知识分子中，也是少有的异数。他对生命的紧迫感、责任感、问题意识的颠覆性的思考方式，实在值得我用一生来学习。陈小奇先生儒雅的人格风范，对中国流行音乐独特的切入方式，对中国古典诗词精准的诠释与运用，都对我的职业生涯和歌词写作有过重要的影响，本书有不少章节就是我分析他的歌曲，在这里就不多写了。

在此，我深深感谢两位老师给我的教诲和帮助。尽管今天的我依然没有什么成就，但你们给我精神上和人生规划上的所有鼓励和切实的指点，都使我从软弱走向坚强，从空虚走向充实，让我保持清醒、谦逊的头脑和对写作的深深的敬畏。

我小学时的语文老师李雪清老师、邱谓芝老师，谢谢你们让我从小体会到汉字的美丽和智慧！你们对我幼稚的作文的鼓励，我记忆犹新！谢谢我的中学语文老师陈老师和黄老师，你们讲课时的腔调和朗读课文时陶醉的样子时常让我仿佛回到热血沸腾的中学时光！我记得自己把歪诗写满整个黑板时你们欣赏的眼光，也记得我把习作拿给你们看时那些温暖的目光！

我也感谢大学时教我们当代文学课的赵仕聪教授、邝邦洪教授，是你们为我修改过文章，推荐发表，让我真实体验到文学青年的兴奋、激动与希望。

谢谢我所有音乐上的合作者，没有你们，再好的"鸟"也飞不起来！

四

2000年以后，除了继续我的流行音乐填词与制作工作之外，我还创作了大量旅游歌曲和企业歌曲。在塞北、江南，特别是新疆、云南、四川、贵州等省区的大量游历和采风，让我深切地亲近自然，并深入理解了民族音乐的精气神和地域文化的广阔与厚重。这不仅开拓了我的精神视野，还让我吸取了丰厚的音乐资源。在此基础上，我创作了《乡愁大理》《骑上骏马看冰川》《大美和田》《天上草原》等歌曲。这些创作实践，让我在日常生活中体验了诗和远方，在平淡的岁月中听到了旷野和远古的呼唤。而赞美诗的创作，则使我在另外一个向度上审视了自己的内心世界，让我关注灵魂的在场与参与，给歌曲注入一些神性的内涵和精神的愉悦。《用爱祈祷》《爱是奇迹》《奇异恩典》等歌曲的发行，让我关注自己的心灵成长，并给听众以灵魂的激荡与关爱。

最近10年，我花费大量时间写作了很多乐评文章，我希望我的感悟分析与审美表达，不仅仅道出作者和歌者的幽微心事，也在歌曲欣赏、音乐聆赏方面，建立一些普遍的审美规则和路径，让更多的朋友听出言外之意、弦外之声，尽可能地丰富提高自己的音乐审美能力，为我们自己的原创音乐喝彩。良苦用心，希望大家理解。

五

我生命中的启蒙老师是我的父亲母亲，父亲教给我面对残酷人生时要有刚健坚韧的风骨，母亲则教给了我宽容谦卑的生活态度。如今他们都已经在远方沉默不语，但我依然能够时时感受到他们默默微笑的深情。这本书献给他们，愿他们的在天之灵安息！

我生命中最爱的人还有我的妻子和女儿，共同的信仰和音乐，让我们的生命之树绿叶常青，让我们的心灵里面活水长流。

著名的音乐评论家金兆钧和李皖，在不同的地方说了几乎同样的话：你最大的成就，就是你的女儿！我要说的是：是的，你们说的完全正确！

一首歌能唱多久？也许，一辈子，也许，可以唱几代人……

李广平

2017 年秋，北京

目录

第四辑　往事如歌

第一辑　聆听生命

李春波现象——

序李春波专辑《岁月》

一

　　"村里有个姑娘叫小芳／长得好看又善良／一双美丽的大眼睛／辫子粗又长……"时间回到22年前的广州，潮湿而闷热的初夏即将来临，我像往常那样回到位于广州沙河顶水荫四横路的中国唱片广州公司的办公室，开始了我繁忙而有序的唱片企划工作。

　　忽然有一个陌生的电话打到办公室来，一个东北口音自称是李春波的人给我来电，他说他是一个乐手，也是一个创作歌手，听说我推新歌手很有一套，希望我过去听听他做的一盒新的磁带——就是后来红遍中国大地的《小芳》。由广州当时最有市场眼光的制作人朱德荣制作的《小芳》专辑虽已经完成，却遭到数家唱片公司的拒绝发行，于是他在无奈之下希望找我聊聊。

　　我至今也无法忘怀李春波当年在广州友谊沙龙歌舞厅后面宿舍里弹吉他唱歌的情景。他当时在友谊沙龙（类似于夜总会歌舞厅）乐队里面弹贝司；他和乐队的哥们住在一间狭小的宿舍里面，感觉就像大学生宿舍；玩乐队的同时他写了大批歌曲。他浅吟轻唱，平和幽默，把专辑里

面的歌曲一首首唱给我听。这也是我第一次听到如此质朴无华、如此自然真切的吟唱，我非常喜欢他歌曲的平民意识与演唱方式，但是内心颇为忐忑：公司会同意发行吗？

　　我拿了《小芳》专辑的样带回到公司。果然，我们领导认为他唱得实在"业余"，既不"偶像"也不"实力"，听了几首歌就不愿意听下去；公司自然也不愿意出版发行。我于是找到当时任我顶头上司的中唱广州公司企划部主任陈小奇先生。在他家里仔细听完盒带后，他决定说服领导发行《小芳》，并且说："如果有退货，一律由企划部承担！"这就等于立下了军令状啊！于是，我立刻联系电台、电视、报纸的宣传活动，并且破天荒地为李春波举办了一场新闻发布会，孤注一掷，为《小芳》的出生权与表演权冲刺！

　　关于《小芳》这种类型音乐的命名，说实话我也颇为踌躇：他与当时最流行的台湾城市情歌和香港粤语流行歌曲如此不同，如何建立我们

《小芳》激荡起"城市民谣"的热潮，成为一个时代的代言

自己的话语权？我忽然想起保罗·西蒙和鲍勃·迪伦们的音乐，李春波歌曲的口语化特征与叙事性歌词，都让我想到"城市民谣"这个词。于是，宣传都以"城市民谣"为关键词进行，在广州这个左有香港粤语歌曲狂轰滥炸、右有台湾人文歌曲萦绕耳边的独特的流行音乐三角洲，稳稳地建立了我们自己的根据地！《小芳》取得了巨大的成功！成功来得太突然：就连广州的的士司机，都以收听播放《小芳》等歌曲的电台频道为荣！

　　当时，我为李春波的《小芳》专辑盒带写过的文案有一段是这样的："李春波拎着一把和这个城市的流行审美趣味极为不同的声音闯进了我们这个喧嚣的南方大都市。他蛰居于城市最繁华地段的某个安静的角落。他不想再给这个城市输送噪音。从他心里流出来的通过大工业社会高度发达传媒精心包装过的音乐，却依然使我们深刻理解一些永远闪光的词汇：纯朴、简洁、干净、善良、勇敢、坚强等。在这个城市，有许多无奈无力的情感，有许多沮丧郁闷的灵魂，也有许多媚俗矫情的面具，流行歌手是承担不了作为一名社会与人心的小小清道夫的重任的。因此他只想做一个简单的人，塑造一个属于自己也属于别人的晶莹磊落的精神空间……"如今看来，我的文青情结暴露无遗。然而，我至今不为自己当年的"矫情"感到后悔：毕竟，我们创造了一个神话，我们开创了一条中国原创流行音乐在内地扎根开花的路径；我们终于寻找到了"自己的声音"——还有什么比做一个开创者、命名者更值得骄傲的事情呢？

　　我从李春波的"小芳"开始了自己职业音乐企划与制作人的生涯，因为李春波的"小芳"，我们于1992年专门开始有意识地北上北京、东奔上海、会师南京，去做大规模的歌曲和歌手的宣传推广工作，我的职业生涯从此有了生机活力。

　　我还马上把李春波的《小芳》寄给了北京的金兆钧先生。金爷大笔一挥，居然给写了一篇重量级的乐评文章，使我非常感动。让我欣慰的

是，李春波的《小芳》在中国创造了一个奇迹：流行音乐可以人为地成为一种文化现象让大家津津乐道。而李春波的《一封家书》《天上飘着雨》等歌曲都显示了他良好的音乐创造力，20多年后的今天，我们依然经常在电视上看到他的身影。当然，《小芳》为中国唱片广州公司赚到了多少钱，我已经不关心了！因为我已经完成了一件我喜欢做、能够做而且有成就感的工作。

后来很多报纸采访过我，谈李春波是怎么走红的，我于是把这个意外而辉煌的历程，命名为李春波现象。

二

传奇与历史

如果说1986年崔健的《一无所有》之后中国歌坛不再"一无所有"，让中国人知道了摇滚的力量，那么，1992年李春波的《小芳》，则让我们感受到了民谣的魅力。毫无疑问，李春波的《小芳》成就了中国原创歌坛的一段传奇：他的歌曲简洁明晰直击人心，他以城市民谣的创作风格，启发了无数吉他青年的梦想，让他们拿起吉他唱出心中的旋律，给文学的诗句插上翅膀。他与北京的艾敬一起，成就了中国流行歌坛最经典的传奇。

他的《小芳》《一封家书》《知识青年》《呼儿嘿哟》成为几代人心中最深刻的记忆。他把"知识青年""出门漂泊""亲情问候""边走边唱""贫穷与富有"等社会现象与历史文化的变迁和人心的幻变结合起来，并用他质朴、率真、幽默、真诚的语言与民族化的现代旋律和西方的节奏模式融会贯通成李春波式的民谣歌曲；而同时他的敏捷、智慧、

爱心、关怀，都体现在他一首首穿越时代风云、横跨老中青三代人的音乐作品中。不经意间，你就会被他打动，聆听品味，从三岁小孩到八十老翁，皆可明白其意、朗朗上口其旋律，从最洋气的上海到最闭塞的乡村，《小芳》携带《一封家书》走进千家万户。

细节与情怀

考察李春波的每一首歌曲，都会发现，他特别关注生命的细节：《小芳》里面用"辫子粗又长"代表善良与美丽，用"一封家书"来表达并吟唱亲情柔情、致敬问候，从《天上飘着雨》缅怀爱情的流逝，从《塞车》反思城市的发展，用《火车站》表达中国人的乡愁。直到最近的2014年，当他再度回归歌坛时，为我们吟唱出感人肺腑、催人泪下的亲情之作《姐姐》，还是运用生命细节"你用第一个月的工资给我买了一把吉他"来展示一个音乐少年的寻梦之旅。而用中国人生命的细节展现变化年代的心灵巨作《迁户口》，则更是心灵与时代变迁的一种绝妙的契合：在反思与回眸中，体验苦难命运的担当情怀；在心酸与苦涩中，回味生命的艰难历程，体现出一个后人对这段历史的悲悯情怀。而站在时代地理的物换星移的高度谱写的《火车站》，则展示了中国老百姓的生存状态，传递出你我的心灵乐章，为熟视无睹的建筑，增添了人文的温度与慨叹，实在是别开生面、别有洞见的吟唱。

李春波的每一首歌曲，绝不为"人文情怀"去故作高深高雅，他用最世俗的字眼，唱最平淡的深情，《小芳》《姐姐》《我爸》《一封家书》都是用貌似喜剧的手法状写生命的悲剧，用说故事的语气唤醒身边沉睡的爱心与亲情，让你在低沉之中看到希望，在黑暗阴冷之中感受光明温暖。

唱腔与口语

中文流行音乐的口白式唱腔，香港的许冠杰先生是鼻祖与滥觞，他把市井俚语、下里巴人的日常用语、时尚的标语口号等与粤语古雅的诗性气质结合起来，创造了中国流行音乐奇特的景观。而台湾的李宗盛先生则把这种口白式唱腔发扬光大，偶尔平淡如水，偶尔诗句连篇却处处彰显一个成熟男人境界开阔的大情怀。李春波是他们隔海的优秀传人，他把口白式唱腔几乎运用到极致，《一封家书》的冒险与独辟蹊径，《小芳》与《姐姐》的内蕴激情与叙事唱腔，《迁户口》的平和理性与云淡风轻，都是口白式唱腔的代表作。

口白式唱腔与叙事性歌词密切相关。李春波的歌词创作，基本上都是短小精美的叙事诗歌，行云流水中，绚烂归于平淡也罢，内心波浪翻滚也罢，都是一些实在具体的真心话：白云苍狗的历史风云，父母兄弟姐妹情真意切的亲情氛围，身边爱情的聚散离合，都被他化成歌谣，吟唱成回忆录式的歌体日记，让喜欢他的人存于心中。他唱的每一首歌，都是一个时代的刻痕；他唱的每一个故事，都关乎你身边的亲人——你的爸爸妈妈、哥哥姐姐。他的歌声有你的心声，他的梦想有你的梦想；他是你身边的左邻右舍或远房亲戚、叔叔大舅、丈夫与男朋友、可信赖无须仰视的好兄弟。2014年，《等到满山红叶时》，让我们一起再次透过《岁月》的帷幕，领略春波的传奇歌声：带上你的爸爸妈妈、哥哥姐姐，一起去聆听"暖男"歌手李春波。

口白式唱腔与松弛自由的心态密切相关。所以春波的歌曲，往往从家常语境入手，以小见大，平中见奇，俗中见雅，从庸常的生命中唱出爱之艰难、生之担当、幽暗中的笑声与欢欣中的泪水，《姐姐》《迁户口》《火车站》莫如是。而解除了声音的绳索，自由的心不再沉默，记

忆的黑洞被点亮，那些血液中酣睡的往事纷纷扬扬；人的思绪和声音一起从被现实与往事的纠缠中解脱出来，光线和色彩、激情与思索，转化成意味深长、自由深情的歌声。所以，他从平凡中唱出味道，从卑微中发现高贵，从爱中唱出怜悯，更能从幽默中唱出泪水。

<p style="text-align:center">三</p>

美国著名作家乔治·斯坦纳在谈到音乐与歌曲时说："音乐与语言的力量，在本质上互相冲突，当人们唱歌时，这两种力量便同时展现。"又说："歌曲同时是最肉体及最心灵的现实。它用到了横膈膜与灵魂，只需头几个音符，便能够使听者变得绝望或陷入狂喜。歌唱的声音能够在一个节拍里令人心碎或恢复元气。"李春波作为一个从16岁就背着吉他闯荡北京的音乐少年，一直在音乐的表达技巧与歌唱内容之中思索探求；他是专业的低音吉他手，也是18岁就达到吉他独奏水准的专业吉他演奏家。因此，当他投身创作演唱自己的民谣作品时，音乐性的表达与语言的简洁质朴成为他首要考虑的问题。考察他的歌曲，你能发现在"最肉体及最心灵"的水乳交融中，充满了李春波独有的狡黠、幽默、奇异、平常，并能在短短几分钟内从朴素无华中升华出一种深度和力量。

《小芳》《谁能告诉我》《迁户口》都使他这个从来没有当过知青的歌手成为中国3000万"知识青年"的历史代歌人，而他所引发的对苦难岁月的反思与忏悔、对婚姻爱情的无奈与思考、对人性亲情的拷问与洗礼，都使我们的"狂喜与绝望""令人心碎或恢复元气"，完美达到了民谣音乐温润、深情、质朴、清新，充满人性美的表达高度。在此基础上，李春波的作品和演唱达到高度的统一：极具人文气质但又平凡家常的语词，在音乐的统摄下，充满和谐的美；他的声音成为他身上最得心

应手的一个乐器，不咆哮却有内在的力度，不高亢却有沙哑的金属质感，就连他略带舌根音的发声，都成为别人无法模仿的标志；他的歌曲旋律极富中国文化特质，而且动听流畅、美妙温暖，他把长长短短不规则的话语谱写成歌唱性极强的旋律而且流传开来。因此，他拥有众多的听众和歌迷，更难得的是他被各种生活层面的人和海内外华人由衷地接受，也深深地影响了一代人的审美趣味。他的歌曲流传度极高，成为几代人的青春记忆与美好的音乐记忆。

时间来到 2014 年，李春波从时光深处走来，携带着《岁月》的风尘与魅力，静静地站在那里，保持着湿润的状态。春华秋实，他仿佛是一棵秋天的柿子树，没有闪闪发亮的外表，没有嘶吼破裂的声音，任凭风雨侵蚀，无惧严寒曝晒，在时间中冷却、酝酿、包容、接纳，一旦发出声音，相信你会和我一样充满期待。那些唱给你我，唱给哥哥姐姐、爸爸妈妈的歌谣涌上心头，岁月流逝，但有《小芳》，有《一封家书》的

2014 年，从时光深处走
来的《岁月》

陪伴，有《姐姐》的关怀问候，有《老伴》的彼此安慰与搀扶，有《迁户口》的思索，我们一定会在《火车站》重新出发，因为我们的内心变得如此坚强而富足，我们不再孤独，我们相爱相拥。让我们一起穿越时光，再听一遍那些撼动心灵的歌声，在岁月的尽头，在世界的尽头，"我们飞翔似鸟，我们盛开如花"。当他开始歌唱，请你来赴这场心灵的盛宴。

2014 年 9 月 20 日，北京

刘欢的意义

一、成就

刘欢在中国歌坛是一个奇异的存在。

他没有出过一张流行唱片工业体系里面的原创唱片（此处特指那种个人原创歌曲有统一企划概念和完整风格的专辑唱片），却得过"中国金唱片奖"。他是最早从事演唱、作词、作曲、编曲、制作的全能音乐人，从事过翻唱、原创、电视剧电影配唱配乐、录音混音等几乎所有流行音乐工作。他同时是大学教授（讲授西方音乐史），是横跨20世纪80年代、90年代及21世纪初三个年代依然活跃在第一线的中国最佳歌手之一，也许还是唯一精通英语、法语两门外语的内地流行歌手。他同时身兼各种音乐比赛的导师与评委。他是中国流行音乐品质的代名词。

1986年，毕业于国际关系学院法国文学专业的大学生刘欢，以一首法语歌曲《愿我们重相会》登上央视舞台。1987年演唱电视剧《雪城》主题曲《心中的太阳》正式走向歌坛，同年，演唱《便衣警察》片尾曲《少年壮志不言愁》，以及谷建芬老师作曲的《绿叶对根的情意》，3首歌曲轰动全国，奠定了刘欢作为唱将级歌手在中国歌坛长达30年的坚实地

位。同时期，他作为半职业化的"棚虫"，在京城各个录音棚录制了无数的翻唱与原创歌曲，一时风靡全国。我的朋友金兆钧说过一个段子，有一业余作曲家来京录音，恳求刘欢演唱他的一首歌曲，刘欢用20分钟唱完。这哥们听完后惊呆了：这歌是我写的吗？仰天长叹：刘欢唱得简直太好了！

　　考察刘欢的录音制品，我们发现，他是一个拥有无数单曲代表作的歌手，却不是唱片概念的专辑歌手。他重要的唱片只有以下寥寥几张：1994年电视连续剧《北京人在纽约》原创专辑（是否发行过？待考）；1996年电视连续剧《胡雪岩》原创音乐专辑（同样待考察）；1997年终于发行双唱片专辑《记住刘欢》，收入10年来演唱代表作；2003年发行翻唱专辑《六十年代生人——给我的同龄人及后代》，收入20世纪60年代生人最熟悉的歌曲9首；2012年出版电视连续剧《甄嬛传》原创音乐专辑，其中多首歌曲是刘欢作曲、姚贝娜演唱。其中，2004年出现过一张叫《刘欢经典20年珍藏锦集》的面目可疑的专辑，恐非刘欢授权的唱片，我不想把它计入刘欢专辑。因此，实际上市面上留存的只有3张刘欢认可的唱片：《记住刘欢》《六十年代生人》《甄嬛传影视音乐原声大碟》。

　　但是，刘欢几乎是大陆歌手里面不借助唱片却红遍全国的歌曲数量最多的歌手，他演唱的热门歌除了前面提到的3首，还有《千万次的问》《离不开你》《弯弯的月亮》《天地在我心》《过把瘾》《磨刀老头》《亚洲雄风》《不能这样活》《好汉歌》《去者》《好风长吟》《从头再来》《在路上》《你是这样的人》《笑傲江湖》《得民心者得天下》等数十首原创歌曲。与那些依靠唱片专辑"一人一首成名曲"的歌手相比，他实在算是异数。因此，他与港台歌手有着完全不同的成功路径，值得放进中国流行音乐史来分析。

二、音乐

1.声音自觉与天赋异禀

毫无疑问，天赋好嗓音是刘欢最值得珍惜的宝藏：他的音域宽广，比一般男声高出5度，轻松唱到高音C，这让他驾驭任何歌曲都既可松弛又可有力度，既可金属泛金又可低回磁性，既可激情摇滚又可柔情如水。更加重要的是，他是对自己的声音定位有充分自信与自觉的歌手：他会根据歌曲风格变换自己的音色，以适应每一首歌曲的要求，让你从声音中感受不同的生命情怀与歌曲个性。

1989年，我在广州听到广东作曲家李海鹰的新作《弯弯的月亮》，如此清亮柔情、如此沉醉迷人、如此浪漫中带有乡愁忧伤的声音让我感动。当时一位音乐学院的同事告诉我是刘欢演唱的，我绝对不相信，我认为是陈汝佳。确实，之前陈汝佳唱过一个版，但我听到的走向全国的这个版本的确是刘欢演唱的。这实在让我与西北风时期的刘欢联系不起来，这还是那个唱《少年壮志不言愁》和《心中的太阳》的刘欢吗？1997年的《好汉歌》，刘欢也让人"大跌眼镜"：他吸收了民歌的粗野与狂放、戏曲的行腔与吐词、摇滚的自由与激情，奉献了又一首歌曲与演唱的经典作品，这几乎又是一次声音的冒险，然而他依旧胜利了。到了《你是这样的人》这种明显是艺术化的美声歌曲范的作品，刘欢依旧凭自己独特的音色拿下来，让人在这种"主旋律"歌曲中感受到人性化的醇厚温暖。

刘欢酷爱古典音乐，主讲过西方音乐史课程，因此他对歌剧、音乐剧、流行音乐、摇滚、民谣甚至戏曲都有精确的把握与娴熟的处理技巧；小时候说过相声、学过钢琴，学习过专业外语，这使得刘欢成为一个优秀的歌者，会自己变换而且能够变换音色，这是他区别于任何其

他中文歌手的专业基础。美国评论家斯坦纳说过：从器官组织的角度来讲，人类的歌比任何其他形式更能接近动物性。正是因着这种"动物性"，我们迷恋一个歌者，很重要的是迷恋他的声音，他通过歌曲散发出来的动物性成为一种艺术的最肉体也是最心灵的现实。

2.技巧训练与音乐修为

与仅仅会写旋律的创作歌手不同，刘欢给自己的定位是全能型的音乐人：他是最早介入MIDI音乐制作的音乐人，独立完成过《北京人在纽约》等影视剧的音乐创作；甚至在功成名就、出场费远超他的音乐制作费的情况下，他依然热衷于电视剧音乐创作，如最近几年接下《甄嬛传》的全剧音乐，他享受创造音乐的乐趣可能远甚于演唱歌曲的乐趣；他甚至掌握了通过听国外歌曲的编曲来重新填写旋律再填歌词的"反方

刘欢音乐作品《甄嬛传影视音乐原声大碟》（典藏精装版）

刘欢专辑《六十年代生人》

向"创作窍门（这个窍门在专业歌曲作家中被屡屡使用）。他创作的《胡雪岩》《甄嬛传》音乐，在我听来，实在让很多音乐学院作曲系的毕业生汗颜，他对音乐的整体掌控，对旋律叙事、和声进行、乐器运用，都有自己独到的见解和实践，这种跨界才能，华语歌坛海内外少有比肩者。

在刘欢的演唱专辑《记住刘欢》与《六十年代生人》中，刘欢尝试了多种带有经典示范性的演唱技巧，流行、摇滚、民谣、流行美声、戏曲戏歌等。从演唱角度来看，他演唱的横跨30年的歌曲从早期的《少年壮志不言愁》《离不开你》《心中的太阳》，中期的《弯弯的月亮》《千万次的问》《去者》《你是这样的人》《从头再来》，到近期的《在路上》《我和你》《凤凰于飞》等，都成为歌手参加各类歌唱大赛的曲目；其行腔吐词模式和气息运用方式被许多歌手模仿而无法超越。在歌曲制作方面，特别是编曲方面，他的歌曲所邀请的高手们的编曲，如三宝弦乐四重奏版的《映山红》和交响管弦乐版的《你是这样的人》，捞仔电子摇滚版的

《亚非拉》《草帽歌》，叶小刚管弦乐版的《一朵鲜花鲜又鲜》，以及刘欢自己编曲的《千万次的问》和《去者》等，都是值得职业音乐人细细揣摩的极佳编曲教材。

我注意到一个细节，在《中国好歌曲》的现场，刘欢是最关注歌手是否有音乐训练经历的导师。他会问选手学过钢琴吗，弹过协奏曲吗，是否有重奏经验等相当专业的问题。他不是从选手身世、惨淡从艺历程、音乐梦想等更容易让人悲欣交集的问题入手，这也是刘欢更儒雅更音乐更专业的一个体现。

3. 多元与开放的心灵

在不多的几次访谈中，刘欢与记者的对话几乎全部围绕音乐进行，他对音乐的种类、门派、风格之熟悉在国内歌手中罕见，而且绝不画地为牢，而是采取一种多元的文化视野与开放的音乐心灵，兼收并蓄化为我用。把德沃夏克《自新大陆》引进《千万次的问》尾奏固然是神来之笔让人击节叫好，而用京剧元素来写《胡雪岩》的音乐则是一种完全陌生的探索。

为写作此文，我专门上网购买刘欢的最新作品《甄嬛传》音乐专辑，听后的总体印象是：音乐比歌曲好，无论是《君临天下》的霸气和张扬，《长夜孤枕》的凄婉与哀怨，《河边倾诉》的细腻与柔情，还是《妾随君去》的无奈与悲戚，《秀女入宫》的憧憬与青春洋溢，《风雪山林》的沉郁与苍凉，都可圈可点，值得反复倾听。在编曲意境与思维，在乐器的音色运用与录制方面，都可见刘欢深厚的音乐功力已达极高境界，此专辑堪称精品。歌曲方面，《采莲》是我最倾心的佳作，《凤凰于飞》也新意迭出，遗憾的是主题歌《菩萨蛮》和《红颜劫》我感觉皆有曲高和寡

之嫌。我把刘欢的这批新作视为他在新古典主义流行音乐方面的探索之作。就我个人的审美而言，我最欣赏的以古诗词作现代流行曲的范例是梁弘志先生为邓丽君所写的苏东坡原词的《水调歌头》之《但愿人长久》（出自邓丽君《淡淡幽情》专辑，数年后王菲几乎全部翻唱），此歌在现代审美意识和曲式风格上有着完美的统一。但我的看法不影响热爱古诗词的朋友为刘欢的这批歌曲喝彩，因为刘欢说："音乐和戏统一了，戏就丰满了，音乐也就成功了；至于被接受或者说流行的程度我从来不预估或奢求。"有此豁达之风度，实为难得。

三、意　义

该下一个初步的结论了。刘欢的意义是：刘欢的歌唱史与创作史，其实就是中国原创音乐与唱片业28年来有意识、有作为的曲折的发展史（如果我们以1986年《一无所有》与《让世界充满爱》为起点的话），更是最具中国大陆流行音乐特色的歌唱与创作双重标准确立的历史；刘欢演唱歌曲的技巧与感觉，成为许多歌手的范本与摹本。他和崔健一起，构成了中国流行音乐两大辉煌奇观：如果说崔健以其深刻的批判精神与尖锐的思想探索锋芒成为中国摇滚杰出歌者的话，刘欢也以其歌曲演唱的高超技巧和深厚而多元化的音乐功底而成为难于超越的歌者之一。

刘欢以其众多的演唱代表作和少数几张专辑，缓慢而坚实地在中国流行音乐界确立了标杆的意义：他在东西方流行音乐的结合与创新、古今音乐资源的整合与运用、古典音乐的艺术经典与现代流行音乐的审美意识的交融中融会贯通，并最终确立了自己气势雄浑却不乏细腻柔情、厚实凝重却又唯美抒情、情怀丰沛而又质地真挚的歌曲演唱风格；创作与制作方面，他把欧美多种音乐形态与中国民歌戏曲汇聚一炉，为中国

流行音乐找到自己的声音创造力和歌曲表现力提供了一种新的典范，实在值得后来者研究与学习。

唯一遗憾的是，他自己原创的作品依然太少，所幸他正处于年富力强的阶段，来日方长，让我们继续洗耳恭听。

2014 年 4 月 13 日，北京

媒体人转身歌唱——

我听张阿牧《在上空》与蒋明《罔极寺》

一

他们来了，而且开始歌唱。他们，指的是原来的媒体人：乐评人、娱乐记者、编辑。

20世纪八九十年代，我们广州流行音乐圈流传最广的段子之一就是："你来！"说的是模拟录音的年代，歌曲的合成混音靠的是录音师的金耳朵与银手指：面对无数的按键与旋钮，坐在巨大的SSL模拟录音台前的混音师屏住呼吸，竖起耳朵，手抚按钮反复摩挲沉吟半天。而坐在一旁的音乐监制或制作人会提出各种意见：这边鼓与吉他等乐器的录音定位与音色，那边歌手的音准与节奏的调整、剪接应该怎样，等等，各种靠谱与不靠谱的建议齐下。据说某天某个混音师被制作人搞烦了，把所有按钮往下一拉，大吼一声："你来！"一时间制作人与歌手皆面面相觑，傻了！

每当音乐人和歌手被媒体批评他们的歌曲或者演唱有毛病时，我想音乐人和歌手最想说的一句话也许就是："你来！"你也写一首歌或者唱一首歌试试，你来！

二

一南一北，似乎约好一般，2013年新浪娱乐频道的主编张阿牧和《南都娱乐周刊》的主编蒋明分别推出了全新创作的词曲唱三位一体的唱片《在上空》与《罔极寺》，二者均成为2013年最富人文气息与音乐诗性探索价值的优质唱片。在中国每年推出的800多张唱片丛林中，它们显得寂寞而孤独，美好而安静，尽管他们的演唱都比较"业余"，却掩盖不住作品的诗意精神气质与个性化的音乐探索精神。我要大声地为这两位媒体人的唱片喝彩！他们来了，而且是歌唱，不是唱歌。

相比较蒋明已经推出过一张唱片而言，张阿牧的《在上空》更显得生机勃勃、诗意盎然，他用稚拙而远远不完美的嗓音，和蒋明一起，唱出了2013年最美妙的歌词与歌曲。他们都用离成熟还很遥远的初级的旋律，歌唱出了生命中高贵的情感与幸福，包括那些或悲哀酸楚的生命记忆。而张阿牧把制作交给歌坛怪才左小祖咒掌舵的制作团队主理，左小祖咒果然为他的音乐披上了低调而华美的外衣，使之成为岁末年初最值得反复回味的民谣佳肴！

他们都站在现实的土地上歌唱，不凌空蹈虚，不回避生命中的难题，不自我幻灭，不为小圈子歌唱。张阿牧在《结婚》里唱道："你说爱情就像雨季黏手的木耳／慢慢地发霉／飞翔的鸟／被风吹得到处都是／不要哭啊／我想唱歌你听／我们的日子像衣服一样／慢慢、慢慢、慢慢／变旧。"结婚的琐碎与爱情的平庸，生命的无奈与累赘，在《婚礼进行曲》熟悉的间奏声中变得如同时间一样不易察觉消失无踪，主打歌就是让人动容的一首好歌！

而蒋明的《苏州河》，是一首唱给演员贾宏声的凄婉的安魂曲，也是2013年最感人的歌唱，酸楚而明亮、凄迷但温暖、动荡却安详："我像

一块顽石／有一次俯视人间的弧线／我飞进苏州河的水底／变成它怀里自由的鱼／我像一块顽石／划过阳光灿烂的天空／亲爱的父亲别为我流泪／我是苏州河底快乐的鱼。"诀别的人远方的爱,生死的回眸温暖的手,这首歌曲能让这个活在自己世界的那个独特而决绝的灵魂安息吗?

　　回过头来再听张阿牧喃喃自语般吟唱的《晚祷》,同样是一首心灵之歌,却饱含悲悯之情,也是一首生命的安魂曲与希望之歌。据张阿牧自己说,"《晚祷》是送给因抑郁症自杀的叫'走饭'的女孩"。走饭去世后,张阿牧以"我所路过的每一条路都叫作迷路",开始了这首安魂曲的写作,最后以诗人泰戈尔在《吉檀迦利》的一句"像一群归乡的鹤鸟,日夜启程,回到它们永久的故乡"作结。泰戈尔的诗句,就这样以一种令人泪下的感伤方式,通过一个中国年轻人的歌唱,抵达了21世纪的中国。这首歌的编曲简洁而清朗,小军鼓一直敲打在我们刚硬的心上,后面的伴唱让我想起教堂的歌声。如果可能,正如张阿牧自己所愿的:"我很希望《晚祷》有交响乐团伴奏配美声版、法语版、童声合唱版,写的时候这些都在我脑子里演奏过一遍。"是的,安魂曲的音响效果,也许我们远未达到。

　　而让我感到惊奇的是,在生死之外,在繁杂的现实人生中,蒋明在歌曲《南方的春梦》中居然唱到了性事,而且不猥琐不空洞。相对于摇滚歌手崔健、许巍和汪峰等写到性时的隐晦与苍白而言,蒋明唱得明确而自然,典雅而干净,我认为这真是一次很好的突破。而在《赶路》中的雷鬼节奏也让歌曲显得性感而生动,懒洋洋却又生气勃发。

　　这几首歌曲,构成我2013年岁末与2014年年初最美好的聆听记忆。

　　他们都用歌曲寻觅打量歌吟那消失的故乡与青春。一个人的精神成长,或有痛彻心扉的青春往事,或有彷徨孤寂的迷路时分,这些经历却总是和你肉体或精神流浪过的城市有关。不约而同地,张阿牧和蒋明

都在好几首歌曲里面写到了几个城市：蒋明的西安北郊、罔极寺、沉香亭，汕尾遮浪镇，南方的海岸与云南的抚仙湖，苏州河；张阿牧则把《上海的冬天》与《资水上空的燕子》唱进歌里，为《寂寞姑苏》唱了一首孤单哀伤的少年之歌，使歌曲不仅仅成为心灵流浪的记录，也成为精神坐标的音符，真是无比美好的回忆。我们来听蒋明的《北郊1991》："歌声叫卖声汽笛声／转过这个街角我已陌生／我年轻的姑娘长发向天空／风一吹过满街轻扬……"而在《遮浪镇纪事》中他唱："那之后／在你钢琴般睫毛上舞蹈／在你乳白色的胸口不回头／你在大海深处波浪汹涌……"这些歌唱性的旋律与词汇，都是青春的伤痕与创口，不知什么时候午夜梦回，就会狠狠地在你心底歌唱起来！张阿牧在《资水上空的燕子》里悲伤地唱道："回到这里，我想留住／春天里所剩不多的燕子／她那么美，那么孤独／在远离故乡的上空／很多人都认不出她……"这是一段旋律凄婉的歌唱，这些流浪的燕子、美丽的燕子，往后的岁月是凤凰涅槃还是落寞的人妻？是回忆中的爱人的青翠模样还是熟悉的陌生人？总之是歌者心中最温柔的远方，让歌手警醒来时路的幸福与梦想，让歌者再见青春的恓惶与血腥的浪漫。

　　他们为中国歌坛贡献了难得的诗意歌唱。布罗茨基在谈到曼德斯塔姆的诗歌时说，"语言及其文学，尤其是诗歌，是那个国家所具有的最好的东西"，"不应遭到穷亲戚们时常遭到的冷遇"。我听到张阿牧和蒋明的歌唱专辑时，对此话深有戚戚焉！张阿牧我不熟，蒋明我认识他超过20年。我以前读蒋明的乐评，甚为他对歌曲曲式与文本的深刻领悟力感到惊讶，他的乐评文章不仅仅与歌手心灵相通，而且文采斐然、洞见迭出，有着许多超越娱乐记者的"智性的贪婪"的见识，这一定与他在西安音乐学院受到的专业训练有关。《罔极寺》的歌词文本，值得民谣歌手们仔细研读：在与旋律的长吁短叹交头接耳中，蒋明以他出色的暗示、

隐喻、联想的抒情手法，为看似平庸的旋律注入了灵魂的力量，赋予了歌唱饱满的内在气息与力度。同样，张阿牧的《献给傍晚》和《寂寞姑苏》等歌，都是抒情诗的歌吟，如："回不去的是从前/美好的是你们的脸/说好要一生相互依偎/但未来的路/一个人还要走多远/这是最遥远的夜/这是最长的夜/这是最孤单的孤单/这是最早的忧伤"，配上弦乐与吉他的合奏，确实让忧伤与苦痛都变得晶莹剔透、美丽起来。

三

他们不是歌手不是职业音乐人，他们仅仅是Song Writer，站在歌坛的边缘地带，却唱出了2013年最美的歌曲。类似蒋明和张阿牧这样的歌者，还有崔恕以及很多DJ出身的创作歌手。他们因为身处媒体，因此更加具备开阔的文化眼光，而多年的职业训练也培养了他们良好的音乐素养：并不娴熟的歌曲写作技艺反而让他们没有条条框框，而对诗歌文学的钻研写作更是让他们的歌词填写如鱼得水、惊艳连连。如果要说遗憾，是他们两个人的唱功还需要磨炼，蒋明歌曲的编曲略显单调、空泛，两人的旋律有很多罗大佑和郑智化的痕迹，但是这些缺陷，在歌曲整体所散发出来的光彩下，并不能掩盖珠玉之光。唱下去写下去吧，中国歌坛需要你们！去听听他们吧，不要再抱怨中国没有好歌曲了，中国歌坛之大，藏龙卧虎，好歌不断！

来吧，歌唱起来，不管他们来自什么地方，更不管他们出自什么行当，只要他们的歌唱让你怦然心动，就和我一起为他们鼓掌喝彩！

2014 年 2 月 11 日，北京朝阳甘露园

好歌都去哪里了——
回听2013年的中国原创歌曲

2013年有什么好歌？从年初的雷声大雨点小的《中国最强音》和《快乐男声》到年中依然火热的《中国好声音》，到话题迭出的《全能星战》，到年底的《我是歌手》和《中国音超》，翻唱歌曲如火如荼、硝烟弥漫却不见原创歌曲的佳作推出。好不容易等到力推原创的《中国好歌曲》借势登场，却还是炒作歌手的悲惨身世与悲情话题，好歌尚在楼上转，不见人下来。以至于有朋友解嘲说：李宗盛一首《山丘》，就把所有原创歌曲掩盖了，越过"山丘"，我们可以听到什么好歌？在哪里？

我说，有好歌，只是你没有听到而已。中国2013年出版原创唱片1200多张（由《南方都市报》乐评人邮差统计），超过1万首歌曲：有很多好歌，在寂寞的唱片里，在冰山的下半部分，在离离原上草中自生自灭；当中还是有无数优雅而美丽的花朵，孤独而野蛮地盛放；当然也有偶尔因各种原因被带出来的歌曲与歌手，惊艳我们的耳朵，只是你没有关注到而已！

在这个选秀肆虐的时代，在这个微博微信浪花飞溅的时代，在这个一千个人有一千首好歌的审美分众的时代，我依然认为，那些又寂寞又美好的歌曲，依然存在。

冯小刚《私人订制》在影评人中口碑不佳，但是其插曲《时间都去哪儿了》（陈曦词，董冬冬曲，王铮亮演唱）却横空出世，感动观众与路人，加上春晚助推，赚取无数中老年人泪水。这首2010年就出现的歌曲却在2014年"烂"大街，这算不算一首好歌？从流行度来说，从歌曲的真诚感和娴熟的创作手法来说，它几乎是拥有与《山丘》一样的知名度了。不过最近有喜欢做文化分析的朋友指出这首歌曲有父母与子女"感情绑架"的嫌疑，也算是一家之言吧，但我认为它还算是2013年原创歌曲第一歌了。

同样借助影视剧的传播力量，《稳稳的幸福》（小柯词曲，陈奕迅演唱）承袭《因为爱情》的威力，在2013年持续了小柯歌曲温情温馨温柔的成熟音乐魅力，成为难得的可以稳稳地唱进人们内心的K歌之一。小柯用词质朴，旋律温情脉脉，让这首歌曲成为抵御漫漫人生残酷风暴的避风歌。

然选秀节目在推出好歌方面乏善可陈，但是偶尔有些演唱民谣或摇滚作品的歌手却让我们听到了一些好歌。这方面最大的赢家是宋冬野的《安和桥北》和阿肆的《我在人民广场吃炸鸡》，你是否喜欢？见仁见智。宋冬野的专辑在DJ中颇受欢迎，成为众多年终评选的第一名。就我个人而言，我感觉他们是城市民谣的代表：有更多身体的欢乐，却缺少一种精神的忧伤；有四溢的青春激情，却缺乏心灵关怀的美感。选秀也意外地让一批乐队的作品走红起来，如GALA乐队的《追梦赤子心》、逃跑计划乐队的《夜空中最亮的星》等老歌，然而对没有听过的人来说，这何尝不是好歌？只要你喜欢。

那么，传统的唱片模式还灵光吗？我以为还是可以通过唱片听到一些尚可一听的好歌：曲婉婷《爱的海洋》、陈楚生《我知道你离我不远》、田馥甄《渺小》和白安《麦田捕手》。

　　然而，真正的好歌，隐藏在大量发行后还没有进入公众耳朵里的作品之中。我所说的又寂寞又美好，主要是指它们。

　　首先我们来听朱哲琴的《月出》。在一个被称为互联网杀死唱片的时代，朱哲琴和她的团队推出耗时4年制作精美的专辑《月出》。我最早是在微博上听到《月出》的，在《诗经》诗句的浩瀚美丽的光华中，我听见了朱哲琴音乐灵魂的复活：从世界音乐的《山顶》听见了《风吹草低》和前世《今生》的心灵吟唱。我被这种诚意与声音所打动，一遍遍沉浸在这让人目眩神迷的中国风声浪里，并为这张唱片感到骄傲。这是一张充满敬虔精神与多文化融合的优秀唱片：对中国多民族音乐虔诚的尊敬与沉思默想后的学习，拓展了朱哲琴原来主要在藏族音乐元素世界寻觅的音乐天地，采集并整理西南少数民族如彝族、苗族、侗族、布朗族、傣族，以及藏族、蒙古族、维吾尔族、哈萨克族等音乐精华，并在此基础上融合创新制作，让她找到音乐的新方向与新气度。歌曲《月出》《风吹草低》都是世界音乐概念下的好歌！

　　同样让我惊讶的是，周华健居然和张大春合作了一张概念唱片《江湖》。其中歌曲《泼墨》颇让人惊奇，这一出"音乐《水浒传》"让人对周华健刮目相看：张大春把大量的中国古典元素融入歌词中，比方文山更大胆更颠覆更深入更野蛮，也更文学更风雅更历史地在流行音乐歌词创作中别开生面挥洒泼墨。当然因为其歌词和旋律的陌生化组合，在可听性方面有所不足（或者说周华健的流行旋律与张大春的典雅歌词"咬合度"不完全水乳交融），但不影响它成为周氏情歌中的另类佳作。

　　吉杰选秀出身，却在2013年推出两张专辑，其中《自深深处》与彝族音乐的国际化结合亮瞎人眼！那首《偷心人》更是把《远方的客人请你留下来》的旋律融入电音歌曲中，在纽约街头演绎了一段世界音乐的异国恋曲；《花儿》的彝族旋律忧伤迷人，在电子节奏的伴奏下，熠熠生

辉；《彝家酒歌》同样如此美好，吉杰甚至直接用母语演唱，让歌曲芬芳醉人，在乐评人与DJ中赢得一片喝彩声。和吉杰一样，谭维维在2013年也推出她自己全新创作的作品集《乌龟的阿基里斯》。这是一张多元音乐元素的专辑，制作精美，音乐与演唱皆摇曳生姿、可圈可点。《玩耍》《拥抱》等歌曲的编曲刘洲让我印象深刻，大气磅礴与细腻秀美兼容，很好地衬托了谭维维气质多变的演唱；可惜歌词力有不逮之处，稍显遗憾。

摇滚方面，汪峰、二手玫瑰、左小祖咒与谢天笑在2013年都有新专辑推出。除却娱乐话语的泡沫与汪氏绯闻的浮尘，我依然推荐汪峰旺盛勃发的创作生命力和突围精神，专辑中的《生来彷徨》《贫瘠之歌》《无家可归的人》都具备汪氏摇滚歌曲的同样特质：壮丽与苍茫、繁华与荒凉、梦想与彼岸，让人欲罢不能，这是高处不胜寒，还是繁华之后的一地鸡毛、身心俱疲？与汪峰的主流摇滚进入"殿堂"的姿态不同，二手玫瑰依然是嘲笑戏谑、讽刺挖苦、大俗大雅、鞭辟入里，他们站在摇滚江湖试图叫醒那些永远装睡的人，流里流气绝不苦大仇深。左小祖咒用儿歌做了一张好玩的"微博"专辑，摇滚大叔"苦鬼"之心在甜蜜儿歌的包装下别有动人的韵味，微博大V的歌词也别开生面，但毕竟与左大叔的摇滚气场略有隔膜，比不上他之前专辑的惊艳度与震撼度。谢天笑《把夜晚染黑》也博得掌声一片，但与他狂暴的现场演唱相比，他始终缺乏话题性的深度歌曲。窦唯《殃金咒》依然在死忠分子中引来激情掌声。摇滚新人崔龙阳的*Hello*，让我们惊讶地发现一个媲美朴树的优质歌手正在成长：他的专辑中弥漫幽暗的情感却不乏明亮的音乐色彩，流动的节奏与压抑不住的青春生命如此合拍，国际化的歌词让野心勃勃的涅槃乐队（Nirvana）值得一听再听。

民谣方面，张智《巴克图口岸》继续他在新疆广阔大地的音乐旅程，边走边唱，并在冬不拉、莎塔尔、都塔尔等民族乐器的伴奏和电子

迷幻的助力下，散发出一种古老大地手工音乐的奇异芬芳与大漠深处的独特韵律。同样来自新疆的民谣歌手洪启在2013年为我们分享了《黑夜的那颗心》。洪启这次音乐做得恰到好处，唯美而有气度，精悍而有力度；洪启这次歌词意象多元，内涵丰厚、面貌各异；专辑分量有超越性，是近年来难得的收获，颇为耐听；有梦想而且努力追寻，脚步不停边走边唱，心灵没有疲惫，还有诗意的音乐润泽，殊为难得！至今坚守在乌鲁木齐的何力，新专辑《我就出生在你要我出生的房子里——70亿分之1的诗与歌》保持了他在中国民谣音乐界的先锋姿态，这次走得更远：从音乐到歌词，从编曲到演唱，更加向内心收缩、向心灵回归，更加简洁澄澈透明，仿佛可见他血管在奔突冲撞；他与流行背道而驰，却走到了世界领域的阳光道上，自顾自放声歌唱！另外特别想推荐的是两位媒体人的唱片：蒋明的《罔极寺》和张阿牧的《在上空》，原因笔者已经另文专述。

2013年还出现了好几位"世外高人"。如作为英语老师的许岑：他以一张专辑《在平坦的路面上曲折前行》让人眼前一亮；歌曲《渐远的捷达王》曲折委婉地叙述一个故事，黑色幽默，若有所思，诡计多端，超越凡俗，不是一般的路数；他的演唱成熟度让我吃惊，左小祖咒担纲的制作一丝不苟，严谨有序，丰富细致。而来自湖北某高速公路建筑工地的工程师邢磊，以专辑《灰的白的》再闯歌坛。此专辑由南方著名新世纪音乐作曲家邓伟标制作，干净明亮的民谣旋律、行云流水的歌声好听得让人爱不释耳！而任职于北京某广告公司的李子默，在陈伟伦的打造下，推出了自己的电子音乐与人声的专辑。冷艳而孤独的气质，冷静而独具匠心的词曲表达，神秘而严谨的制作，都让我感到惊喜。电子音乐里面富含人文精神，是陈伟伦音乐创作的核心，李子默的演唱恰如其分很合拍。推荐他的歌曲《一叶知秋》。

中国之辽阔，歌曲形态之丰富，让我无法忽视方言歌曲的独特而文化内蕴丰厚的演唱。2013年台湾客家语歌手林生祥推出的《我庄》，居然在中国大陆赢来掌声一片。他扎根土地、神接地脉的吟唱，有一种遥远中原历史的回声（体现在他客家话发音演唱的韵味无穷）以及歌咏意象，给人陌生化十足却美好的体验。而陈奕迅 *The Key* 几乎是2013年体现香港歌坛整体创作与制作最高实力的专辑佳作，可惜的是目前粤语歌式微，这张堪称杰作的唱片没有受到足够的重视，流传度让人揪心绝望啊。

最后，给出几张在乐评人与 DJ 中皆口碑不错的专辑，继续给大家做"听歌指南"：曾淑勤《微日舞曲》、张震岳《我是海雅谷慕》、陈珊妮《低调人生》、陶喆《再见你好吗》、Tizzy Bac《易碎物》、李荣浩《模特》、陈绮贞《时间的歌》、山人《听山》、曾轶可《会飞的贼》、P.K.14乐队《1984》、张蔷《别再问我什么是迪斯科》；如果您比较喜欢听新世纪音乐，邓伟标的《玛雅新世纪》、陈辉权的《风月西关》、音乐人旦旦的《绿松石》、陈伟伦电影音乐合集《等候》都是不错的选择。

好了，别再问我"好歌都去哪儿了"，拿起唱片或者鼠标，听吧。

<div align="right">2014 年 2 月 18 日，北京朝阳</div>

一、诞生·民谣

　　这是音乐的心灵礼物，来自遥远的天山。

　　何力在中国歌坛是个独特的存在：这个毕业于陕西师范大学中文系的维吾尔族青年，他的父亲是维吾尔语—汉语的翻译；大学毕业后他选择了一条寂寞的游吟诗人之路；他总共发过两张精彩纷呈却简约节制的民谣专辑；在收获了一些孤独的掌声与为他的民谣音乐喝彩的精美文字之后，他于2011年前后，从北京的雾霾中转身离去，回到乌鲁木齐市家中读经思考，虔诚地继续学习各国的本源民谣音乐，写出大量读书笔记和音乐作品；直到遇见一个美丽的维吾尔族女孩后结婚生女，同时诞生的还有这张极具世界音乐风范的优秀作品《没有天空的都市》。

　　阿不都拉则是新疆几乎家喻户晓的"歌王"，这个来自南疆图木舒克市毕业于新疆艺术学院的前话剧演员，被誉为新疆的"张学友"，他的父亲是一位民歌手。阿不都拉的出生地正是刀郎人部落的一支，那些父辈激昂悲愤血脉偾张的歌唱传承和与生俱来的好歌喉让他无论是在演唱维吾尔语还是汉语歌曲时都游刃有余，婉转如夜莺。他录制的维吾尔语歌

曲，流传全疆之余，还沿着丝绸之路传播到中亚、西亚一些国家。这是一位成熟而睿智的歌者。

他们的相遇与歌吟，如切如磋，如琢如磨，诞生了这张注定要在新疆原创音乐史上留名的世界音乐专辑《没有天空的都市》。

这是一张民谣专辑，却又让我们如此陌生而惊讶：她简约到全部是新疆乐器的演奏，却又丰富到让你的心灵饱满而坚实；她从《巴尔楚克之路》的《母语》的怀抱中孕育而来，在《没有天空的都市》叹息忧伤；她用和平温柔的爱《祝你平安》，在《麦西来甫》重叠交织的舞曲声中，回旋着《槐树上的夜莺》心怀忧戚的歌吟；在葡萄架下在无花果树旁《在花园在花丛》，抵抗那《致命的诱惑》，我们听到《胡杨》的呼唤与引领，听到来自大漠深处的心灵之声。

《没有天空的都市》词曲

作者何力

二、手工·尘土

何力的羞涩与内敛、倔强与坚持、人文视野与音乐观念、信仰追寻与对木卡姆音乐的独特理解，都初步体现了这张专辑的音乐诉求；来自尘土的手工制作，来自心灵的本源创作，结合阿不都拉悠长气息与圆润饱满的吟唱，让我们听到了别开生面的世界音乐的新民谣作品；她与电子无关但不排斥互联网的国际视界，她与流行背道而驰却拥抱了整个世界。他们在遥远的中国西域轻声吟唱，却引发了一场喧嚣都市的心灵的风暴。这样的音乐，你在中国乃至世界最发达的音乐市场，都难以听到！

环境背景声，音乐融于生活中。从第一首歌曲《巴尔楚克之路》起步，音乐一起的一刹那我就仿佛回到了南疆喀什的音乐采风之旅。那些上学路上斑斓色彩的孩子的笑脸，那迎风飘扬的大面积的胡杨林，那甜蜜的杏子树林，那尘土飘荡的乡村土路，歌声就这样融于生活与生命之中："放眼望去，看不见啊／巴尔楚克路上的石碑／坐下来反复地想，你和我／究竟是谁之对错……"这些来自乡间的维吾尔民歌，是阿不都拉在图木舒克兵团农场记录下来的旋律，莎巴依手铃和环境声一起成为伴奏音乐的一部分，歌词直击心灵，毫无掩饰地提问与自答，引诱着你去思考与漫想，游吟歌手的智慧就在他们的歌里。

环境声最美妙的应用。在歌曲《槐树上的夜莺》里面：大街上的交谈与问候，呼应与引导，回忆与叙述，在莎塔尔琴的伴奏下，在葡萄架下，在家庭的聚会中，一首细腻而悲凉、叹息与忧戚交响而来的舞曲自然吟唱开来。回旋的泛音中有着歌者深沉而剧烈的生命叹息："再烈的风暴，也会化成叹息／再响的雷鸣，也会陷入沉寂／即使为了你失去生命／也在所不惜／门前的槐树，生长了几千年／槐树上的夜莺，夜夜在低吟；舍不得一条命，难获心上人……"何力的新词直白而直指心灵，面

对爱情无所畏惧，舍命相爱如雷鸣如风暴，直到叹息沉寂，委婉曲折，如夜莺滴血歌唱，感人肺腑！

最美的旋律与叹息来自歌曲《在花园在花丛》。这首由何力整理、译词、编配的维吾尔民歌，特别适合阿不都拉的音区与音色，旋律美得开阔而舒展，淡淡的忧郁在花园在花丛中四处弥漫，汉语与维吾尔语交叉演唱让这首歌曲魅力交错，画面让人晕眩："晨雾慢慢地退去/Chinen ichide/太阳撩开了面纱/Chinen ichide/花儿再无人心疼/Chinen ichide Bagh ichide/心声再无人吟 Chinen ichide……"这歌真是美得没有天理：你听一百遍都不会厌，越听越爱听！

我曾经在南疆的喀什、巴楚、莎车、麦盖提、泽普、塔什库尔干游历，深深为这片土地丰厚的音乐资源赞叹，也写下许多歌曲；但我们的歌曲和何力们的歌曲毕竟不同，外来者的眼光和深入心灵者的境界毕竟在气息、脉搏、体验的深度与广度上有明显的差距。因此，我听到这批歌曲，真是无比亲切和喜爱。

何力与阿不都拉以及录音的乐手们都是乐器演奏与探索的精益求精者，这张专辑由维吾尔族最优秀的乐器高手们演奏。莎塔尔、都塔尔、莎巴依、卡龙琴、达普手鼓等维吾尔族乐器的扩展应用与改良使用，鼓的多样化录音，在新疆最优秀的录音师亚地卡尔·阿布都沙拉木的调试下，晶莹剔透地把尘土中的汗水与智慧、民歌中的叹息与忧伤完整保留下来，而其精美的呈现，又让我们听见与看见，一个民族音乐心灵史的一部分。

三、姿势·歌唱

歌唱是一种很复杂的精神生活，歌的意义是什么？为一个民族歌

唱，应该有什么样的姿势？是迎向尘土还是面对庙堂？是迎向自由的风如"槐树上的夜莺"，还是拥抱汹涌的商业潮流的掌声？我相信这都是这个时代与世界给我们出的难题，何力和阿不都拉同样要面对这些。我感觉，这张《没有天空的都市》专辑是他们很好的回答：低于尘土的姿势，面向内心的歌唱，是他们共同的权利与幸福，责任与义务；这是心灵沙漠的活水寻求，这是天山雪莲的伤痛疗救。这种姿势下的歌唱，让歌者与作者都拥有最本真的质感，在生活的褶皱里面发现音乐的美，在人性的至低点上，挖掘人性的美好，入骨而精微，心怀怜悯与敬畏。

专辑第二首歌曲名为《母语吟》，是一首无词歌，充分显示了母语的魅力：舒展、温暖、广阔、血浓于水。歌者中低音无限的声音魅力，近在咫尺又远在天边，展示出母爱的深广与浸润，给人的感受真实复杂，层层叠叠，神韵在心。正如鼓手帕如克·多力坤所说："《母语吟》是那种歌词已经表达不了心境的时候的一种更纯粹的音乐境界。无词，它有了无数的可能性。"诚哉斯言。

如果，"没有红柳的沙漠/没有胡杨的戈壁/没有雪莲的天山/没有湖水的天池"，这还是"我们新疆好地方"吗？"哎……哎……/没有你的世界/仿佛没有天空的都市/没有你的世界/仿佛没有心灵的躯壳"。简洁至极意象精准的歌词，深沉有力；世界的胸怀与视野与爱，让人悚然警觉。何力的歌词，总是如此准确打击我的痛处，歌风掠过，心浪冲天；这个毕业于中文系的维吾尔族诗人，旋律之外，每每让我惊喜。如果你想听听汉语歌词与维吾尔旋律的水乳交融，你会得到阿不都拉和何力最好的祝福：《祝你平安》。歌中这种歌词与旋律的奇妙化学作用最让我觉得不可思议，阿不都拉的吐词与咬字的抑扬顿挫，汉语歌曲里绝对不会有这样的旋律走向与腔词设计，真的是只能歌唱，无法言传。"祝你平安，祝你平安/朋友，祝你平安/若是有人暗算朋友/就让他毁于尘土"，

这种感觉很奇妙，这种祝福很温暖，有一种心灵被容纳、理解、包容、吸收的爱的深沉感受，你被这种爱击中，不知所措，心泪交融。这就是歌唱的力量。

音乐作为一种比语言更加直接、更加感性、直抵人心的艺术，诗意和美是她的内核。昆明事件之后，我在微博上说：在这个严峻的时刻，我们更加需要音乐带来爱与祝福，和平与美；我们更加需要用音乐谴责暴力，用音乐弥合伤痕。何力与阿不都拉的《没有天空的都市》就是这样的礼物，她在我们聆听的经验之外，在我们期待的美好与温暖之间，如天山雪莲，不畏高原缺氧的环境之恶，强韧绽放。

2014 年 3 月 12 日，北京朝阳

从混沌到透彻——

我听吉杰专辑《自深深处》

一、从忧伤到快乐

彝族民歌本质上是一种忧伤的民歌，彻骨的忧伤。

20年前当我和陈小奇老师等人第一次听到"山鹰组合"的成员吉克曲布弹唱他创作的彝语歌谣时，我们被深深震撼！那些呜咽般的演唱接近哭泣却不是哭泣，那些如大小凉山清泉般自然涌动的歌谣，沁人心脾，在酷热的广州却令我们泫然欲泣；吉克曲布的旋律和母语歌唱，忧伤无处不在，漫山遍野，就算在唱《七月火把节》的欢乐，依然是忧伤的底色。当我10多年后去西昌和昆明附近的石林与他们一起采风演出的时候，就深刻地理解了这一点。忧伤中的快乐，就是喝酒，就是歌唱，就是用火把点亮心灵，温暖生命，然后继续歌唱。

毫无疑问，"山鹰组合"是一个传奇，这个由我们挖掘制作的中国第一个少数民族演唱组合，以《走出大凉山》的磅礴气势，燃烧着他们的《七月火把节》，在民族音乐现代化流行化的道路上，成为一代先行者。如果说"山鹰组合"完成了民族音乐现代化的第一步，让我们领略了彝族民谣的魅力，并影响了"彝人制造"等大量少数民族歌唱组合的产生的

话，那么，吉杰们就是完成了彝族音乐与欧美灵魂乐Soul和R&B等更深一层的结合。

吉杰，这个优秀的彝族歌手，接过"山鹰组合"歌唱的精气神，走上了新一代彝族歌手的舞台，和索玛花一样，继续开放。我认为他和阿鲁阿卓、吉克隽逸、莫西子诗，以及太阳部落、南方叶子等组合一起，构成了彝族流行音乐第二代的豪华阵容。

如果没有《自深深处》，我不会去听吉杰，这张英文名为Yisoul的专辑，让吉杰浴火重生，凤凰涅槃。

然而《自深深处》依然是从忧伤起步的。

第一首歌曲《引子：魂归路漫漫》就是死亡的歌唱。这首由莫西子诗创作词曲的歌曲，来源于彝族祭司毕摩在为去世的彝人送葬时指引其灵魂跋山涉水回到祖先驻地的诵经吟唱。吉杰的即兴合唱与莫西子诗的吟唱极为合拍："你慢慢地走／你勇敢地走／你不要回头一直走／你朝着太阳的方向走……"吉杰用这首歌曲作为专辑引子的寓意明显，就是希望在找寻音乐灵魂的漫漫旅程中，我们也能同样被指引，被鼓励，被帮助……第二首歌曲《痛啊博博》会把很多人吓住，吉杰的假声演唱会让人有点不舒服，但却是一首面向自我直接戳到内心痛处的忧伤之歌："目光坚定／你毫不留情／你说我这样的男人你没有兴趣／你那一句／说我很老气／疼得我哦捶胸顿地""做了决定／要把你忘记／你却总结说我的人生充满放弃／说我逃避／说我没出息／疼得我哦呼天喊地。"整首歌曲都是一个姑娘指责一个失意老男人这也不是那也不行的话语。"老气"也许是很多人对吉杰的第一印象，他直接迎面而上，不逃避这个痛处；"啊博博"只是彝语的语气助词，加上彝族民谣旋律，让你从疼中听出黑色幽默、自我调侃与笑中带泪来。《失去的年华》进一步总结自己的"失败人生"，继续自黑到底，在伤口上撒盐："多少青春梦想／遗留在半路上／一杯啤酒一

首老歌回到那时候／记得那个时候／我穷得买不起酒／可是我很富有。"内心的富有与梦想，战胜忧伤与苦楚，绽放在这张别具特色的花儿般娇艳的专辑中。《花儿》这首歌曲第一次听就给我很惊艳的感觉：流动的民歌旋律与完全西洋式的编曲完美结合，大量假声与真声自由转换，犹如山歌的调子自由舒展而又孤独高亢，真的有漫山遍野花儿开放的野性与酸楚，"花知不知道我的爱情像那场雨／花红在山上我的心啊早已死了"，忧伤到"感时花溅泪"的时候，歌曲才会有如此动人的魅力。这首歌把索玛花、山鹰、火把等彝族特有的意象写进歌中，吉杰的词曲与 Tim Hulton 的编曲天衣无缝，堪称 2013 年最美的编曲之一，其高超的词曲与编曲技巧值得揣摩学习。

二、从自发到自觉

吉杰的音乐历程，真的是一个向死而生却死而复生的过程。他参加选秀暴得大名，以为星光大道铺满锦绣前程，却被娱乐至死不得不混迹江湖，然后不甘不愿，逐渐自省奋起，开始蜕变涅槃。他用词曲唱三合一的这张专辑，见证了他从自发到自觉的音乐追寻：自发是因为热爱，他是一个英语高手，公司白领，参加大赛以为已经入门，却发觉音乐路程充满艰辛，需要无数坎坷创作才会体验甘甜的明天，而恰恰在此历程中，他清醒把握了自己的歌唱生命，开创了自己从自发到自觉的音乐美妙之旅。《时间》是一首非常明确的"自我之歌"，体验至深痛陈肺腑之言，感慨之切放声叹惋人间："时间就像是一道闪电／带来了光亮却只有一瞬间／当我们抬头仰望那道光线／已到终点／时间就像是一场恋爱／带来了浪漫却又灰飞烟灭／当我们再次想起爱人的脸／已五十年！"节奏型的变化让这首歌从呼吸顺畅到脚步如飞，从青春年少到白发斑斑，生命如

彝族歌手吉杰第二张创
作大碟——《自深深处》

歌，一转眼已经看不清来时路途。

　　Fool（《傻子》）是一首吉杰自己写的纯英文歌，与黄夕倍对唱。老爵士酒吧的吟唱感觉，很黑人、很性感；依然是自我嘲笑、调侃，依然是内心的苍凉与酸楚，拿自己的白发、外形开黑色的玩笑，笑世人的自以为是与世事的白云苍狗，唱自己的卑微梦想与现实喧嚣。这一切都为了体现出柏拉图那句至理名言：Wise men speak because they have something to say；Fools because they have to say something。

　　《妈妈的眼泪》是一首温情的小品，一首唱给妈妈的母爱之歌。一个意识到回头去爱父母的人，就是一个从孩子到男子汉的成长的标志性事件；这首歌的彝族音调在妈妈的热泪"一滴滴一滴滴一滴一滴滴／一滴滴一滴滴／流"中滚滚流淌而出，母爱如江河之水，是滋润心田永世之源泉，真是游子心意，那离家远走的孩子终于长大了。

　　从作曲手法来看，《偷心人》把《远方的客人请你留下来》的旋律融

入电音歌曲中，是一个非常新颖的创新；吉杰在纽约街头演绎了一段世界音乐的异国恋曲，天衣无缝的歌曲对接，犹如当今世界的时空转换；吉杰通过在纽约街头偶遇并爱上一个姑娘的故事，串起了一首歌，就像一篇小说的音乐版；叙事抒情一气呵成，人物细节美妙温暖，该曲可圈可点之处甚多，这也是我最喜欢的歌曲之一。《彝家酒歌》同样如此美好：把彝族酒歌《苏木地伟》直接引进歌中，熟悉的旋律让吉杰情不自禁直接用母语演唱，让歌曲芬芳醉人，酒香四溢；一首老歌被激活了生命，一首新歌飘向四方。

三、从混沌到清醒

《真相》让吉杰严峻起来，温情之后让我们听到冷酷，真相之后让我们心如刀割：这是一首献给大凉山"艾滋孤儿"的充满了温馨、公义与爱心的歌曲。吉杰说："孩子们的眼泪就要流干了，大凉山腹地众多的艾滋病孤儿翘首期盼……等待他们的未来是怎么样的？"真相的背后，往往是酷烈的悲惨现实，然而作为一名歌者，如果回避这个事实，难免与良知、道德冲突，作为一位公众人物，缺席发言，不是一位有社会责任感的优秀歌者所为。这首歌曲，实在是吉杰从混沌的歌手向清醒的歌者转变的标志性歌曲："铺天盖地看到的/是不是真相/被所有人冷落的/有没有光芒/宽广背后一样有/猥琐的模样/没人比天寿命长。"直面真相，伸出援手，帮助孤儿，出钱出力，这就是一个歌者的呐喊。

我不明白吉杰为什么把《那时的我》放在最后一首。毫无疑问，我认为这是一首独创性极强，文学性、音乐性俱佳的歌曲，是一首放在中国流行歌坛整体框架上考量也堪称杰作的好歌！这是中国歌坛前所未有的"自传体"歌曲：长达780字的歌词，完全被精心谱曲的好旋律吟唱

出来，而且非常好听，殊为难得！歌曲从自己小时候唱起，一直唱到今天：小学、中学、大学，白领、选秀、跑场，失落、愤懑、自嘲，寻找、遗忘、挣脱、无奈、卑微、自傲，混沌、挣扎、清醒，唱出了自己20年的甜酸苦辣、悲欢离合、寂寞孤独、欢欣幸福，生存的艰难，心灵的觉醒，都在歌里一一道来。作为一个歌手，其最高尊严，我想就是能够自由自在写自己想写的歌，唱自己热爱的曲，如果有人同样热爱这种心灵的共鸣，就是价值的最大体现。"如果你／明白我的经历／共鸣我的心情／那要谢谢你听我第二张专辑。"7分14秒的歌曲，难说很完整地唱出一生，但这毕竟是第一步美好的尝试。从"那时的我／没有烦恼／满心是幻想"，到"那时的我／为了生活／天天把泪流／那时的我／成功以后／活得很上流／那时的我／觉得红了／是个歌手了／那时的我／发现自己／变成牺牲品"，再到"现在的我／开心快乐／活得很透彻"，这就是一个涉过浮躁、告别自卑、走向人生开阔歌唱视域的歌手的自白。这歌透彻得让我怦然心动，体验到久违的感动与惊喜。

祝贺吉杰，收获了一张音乐元素如此厚重、内涵如此多元、自我意识如此张扬的好唱片！正如这张专辑文案抬头所示："艺术永远不应尝试去变得流行，是公众自己得试着变得艺术化才行。"结尾又说："生活是世上最罕见的事情，大多数人只是存在，仅此而已。"这话谁说的？大名鼎鼎的奥斯卡·王尔德啊。

唱片结尾，是温暖版（R&B抒情慢板）的《彝家酒歌》，它印证了我一直以来的一个感觉：彝族歌谣与节奏布鲁斯绝对是"近亲"的音乐关系，忧伤蚀骨，忧郁到心灵最深处，鲜浓的蓝调气息扑面而来，就像酒香弥漫，醉心呼吸，在火把的映衬下，漫山遍野奔涌着，让你无法逃离。

如何用音乐战胜抑郁症的困扰——

以拉赫玛尼诺夫第二钢琴协奏曲为例

近期雾霾遮天蔽日，颇有"末世"之感，相信很多人都会患上思乡病或逃离症，绝望感与无力感更会弥漫四周，聚集起来，成为抑郁症患者的人会不在少数。

别以为抑郁症是现代人的富贵病，"古人"也有此病。

1897年3月，时年只有24岁的俄罗斯年轻而才华横溢的作曲家兼钢琴家拉赫玛尼诺夫完成了他的《第一交响曲》。可是在圣彼得堡首演时，观众反应冷淡，音乐厅里掌声寥落气氛沉闷。格拉祖诺夫是该场音乐会的指挥，可他对拉赫玛尼诺夫的作品完全不上心，排练草率，不在状态；更可怕的是，据说他演出时嘴里还有酒味，整个音乐会当然乏善可陈一塌糊涂了。

首演之后，音乐评论界对拉氏展开了措辞激烈的批评，其中以评论界大佬居伊的文章最有色彩，这家伙刻薄之极地说："假如地狱里有音乐学院的话，那么拉赫玛尼诺夫则能因他在《第一交响曲》里播下的这么多不和谐的种子而获头奖。"居伊等人以及当时正在走红、风头十足的俄罗斯"音乐团伙""强力集团"的几位作曲大佬同样看不惯学院派出身的拉赫玛尼诺夫，于是群起攻击《第一交响曲》。这对拉氏而言简直是灭顶

之灾，哪位作曲家见过这种"群殴"阵势啊？拉氏万念俱灰，羞愤交加，就差咬舌自尽了！

于是，拉赫玛尼诺夫从此陷入巨大的精神危机之中，患上了强度颇大的抑郁症。在两年多的时间里，他心境低落，悲观消沉，甚至发展为悲痛欲绝、度日如年，或者麻木不仁、酗酒度日。他极度自卑，怀疑自己完全不是当音乐家的材料。当然，创作上更是自我评价降低到最低点，思路闭塞，反应迟钝，昔日那些醉人的旋律、飞扬的乐思、灵动的节奏、完美的和声，皆逃逸得无影无踪。可见，"恶评"杀人，立马见效！

怎么办？亲友们束手无策，爱莫能助，但也不能这样放手啊！于是，在拉氏能量非凡的姑父安排下（可见姑父很有用哦），并且通过沙皇的公主殿下的帮助，抑郁症患者拉赫玛尼诺夫居然与大文豪列夫·托尔斯泰见了面，而且见了两次！托尔斯泰告诉他："你是音乐家，你必须创作才行，这是你的责任。"这一番出自大文豪的好言劝导解说，竟然对拉氏的病症毫无作用！虽然拉赫玛尼诺夫确实也很感动，可依旧写不出一个音符来！看来，这抑郁症就算请来大文豪也不管用。

怎么办？有病就要找医生！于是，一位叫达尔的心理医生上场了。拉赫玛尼诺夫居然也同意去看达尔医生。

这位达尔医生是位非常"新潮"的心理医生，他是最早运用弗洛伊德精神分析法来进行心理研究和心理医疗的医生。他使用的就是当时最为新颖的催眠疗法，对拉赫玛尼诺夫进行了长达四个月的催眠术心理医疗。在深入了解拉氏的病症后，达尔医生采取心理暗示法，日复一日地对处于半睡眠状态的拉赫玛尼诺夫重复几句话："你将开始创作协奏曲！你会工作得称心如意！你的协奏曲会是最好的！""你是作曲的天才，你所创作的伟大乐章即将问世；下一个作品是钢琴协奏曲；是C小调；贝多芬或柴可夫斯基也写不出这么好的东西！你是作曲的天才，你是演奏

家，你一定能写出这首钢琴协奏曲！"而拉赫玛尼诺夫每次均需坐于漆黑的房间内，处于半睡眠状态中，聆听达尔医生的"激情教诲"。漫长的四个月光明与黑暗的反复较量，终于让拉赫玛尼诺夫从抑郁绝望中醒来，搞不好他真的说了一句"我能！"就开始了《第二钢琴协奏曲》的辉煌写作！

创作拯救了他。一个天赋异禀、才华惊人、摆脱了梦魇的拉赫玛尼诺夫走出心理抑郁的泥沼，迎来了灵光飞溅的生命华彩乐章。于是，那些极富俄罗斯浪漫气质的旋律乐句在他心中全面复苏，自然流淌：他一反常态，先写了《第二钢琴协奏曲》的第三乐章的华彩乐段，紧跟着又写了一个慢乐章。就这样飞流直下三千尺，一个创作天才回到人世间！

苦难使作品辉煌。透彻心扉的哀愁，深重的苦难，让拉氏的《第二钢琴协奏曲》成为天籁之作。他欣喜若狂，感激涕零，也把这部杰作献给创造奇迹的达尔医生。

这部《第二钢琴协奏曲》于1900年首演，拉赫玛尼诺夫自己担任钢琴独奏，演出大获成功。《第二钢琴协奏曲》成为俄罗斯晚期浪漫主义音乐的经典作品；同时，也因为其秉承了柴可夫斯基等伟大作曲家那浓厚的抒情和丰富的旋律，以及让人几乎一听落泪的"俄罗斯感伤"气质，从而成为钢琴演奏家的必奏曲目。当然，因为拉氏自己是优秀的钢琴大师，他创作的钢琴协奏曲演奏难度很大，成为后来许多钢琴家挑战的曲目。

有太多的精美的文章分析过拉氏的《第二钢琴协奏曲》，我最早似乎是在一部古老的电影里面听到这部作品，第一次听就几乎落下泪来：苦难，深重的苦难扑面而来，如俄罗斯那广阔的原野，白雪皑皑的大地一样厚重。听完全曲，却又有优雅得无比委婉、清澈的感受盈满内心：三个乐章都是气韵饱满、悠远的生命乐章，歌唱性极强而绵柔舒展，意境深邃而色彩丰富。除了虔诚聆听，文字简直无法表达。后来听了很多版本的演奏，特别是中国青年钢琴家的演奏，总觉得隔膜，没有痛彻心扉

的哀愁，没有沉重如山的苦难叙事，没有内心滴血的阵痛感，没有心理抑郁的绝望感，实在是弹不好这首伟大作品的啊。

信仰也拯救了拉赫玛尼诺夫。这是很多人所忽略的重要原因——拉赫玛尼诺夫是一位虔诚的教徒。在卓别林的《自传》中，记载了一段拉赫玛尼诺夫和卓别林的对话，卓别林承认自己不信神，拉赫玛尼诺夫却说："艺术没有宗教怎么行呢？……宗教是相信的一种原理，而艺术在我看来靠的是情感而不是信仰。宗教也是这样的。"也就是说，艺术和信仰、情感都是第一位的。拉赫玛尼诺夫在创作时经常把安详肃穆、壮丽悲愤的圣歌旋律引入自己的音乐中。而崇拜苦难、赞美苦难、把承受苦难作为拯救的唯一出路的启示与精神安慰，对拉赫玛尼诺夫在心理抑郁期间和创作《第二钢琴协奏曲》中起到了非常重要的作用。面对苦难坚忍不拔地力求超越与提升，渴望在美好天国获得真理、道路与生命的全面拯救，而这也正是这部作品能够帮助拉赫玛尼诺夫走出泥潭的精髓之处。

在那将近三年的黑暗中，我相信，拉赫玛尼诺夫的祷告、呼求一定也是帮助他走向新生的重要力量。因为他曾经说过："我感到我工作时比闲散时更强，所以我祈求上帝让我工作到生命的最后一天。"

在拉赫玛尼诺夫离开俄国前，曾编写弥撒曲 *Vesper Mass*，这亦是他为自己丧礼编写的作品。其中一句歌词（英译版本）说："主，现在就让你的仆人在平安中离去。"

100 多年后的今天，我在聆听着伟大的拉赫玛尼诺夫创作的《第二钢琴协奏曲》的时候，内心无比感赞这充满感恩精神的心灵的礼物！她焚毁了黑暗的火焰，让我们获得了灵魂的洗礼与新生！

<div align="right">2014 年 2 月 19 日</div>

你我『永隔一江水』——

我们和王洛宾先生的距离

洛宾是谁？就是在今天，喜欢流行音乐甚至从事音乐创作工作的人，恐怕也没有几个人真正了解、理解或者熟悉王洛宾，更遑论热爱、追寻与研究。但是在王洛宾告别这个世界13周年之际，我要说，王洛宾依然是我们这个时代最伟大的歌曲作家之一。他来自底层，历尽苦难，创作了无数首伟大的歌曲，滋养了无数伟大而平凡的人民大众；他是民间音乐思想家，他的歌曲，没有太多的粉饰与雕琢，有的是自然天成的美丽与辽阔的苍凉和温暖；他书写了生命本真的底色，关注的是人性的世界，散发的是永远暖人、感人的光辉！

纪念王洛宾先生的民间研讨会，由来自新疆的民谣艺人洪启组织发起，在王洛宾先生曾经读书学习的北京通州（宋庄）举办，实在是一件有着特殊意义的好事。王洛宾先生代表的是民间的、边缘的、沉默的大多数弱势者的歌声，他用1000多首美妙的民歌，显示的是一种大海和草原一般宽容和平的精神；他发出了自己严肃的坚定的毫不犹豫的歌唱的声音，尽管那也是内心破碎的无奈的呐喊，但却温暖抚慰了半个世纪的无数的中国人的心灵。

我们离王洛宾先生的距离有多远？这恰好是今天研讨会的题目：你

我永隔一江水。从空间上说，我们今天可以在几小时内飞往新疆、宁夏、甘肃的任何一个城市，但从心理距离上说，我们真的无法与王洛宾先生感同身受！因为，王洛宾先生在西部，有20多年处于生命的流放状态，野蛮、残酷、苦难追随的岁月，不是我们能够想象的艰难。美国著名作家萨义德说："流放意味着一个人与其祖国之间，自我与自我的真正归宿之间，产生了无法弥合的裂痕。"所以，生命被剥蚀得残缺不全的王洛宾先生，何以还能够以一己之力，为我们奉献如此美丽的西部民歌，这实在是音乐创作世界的一个奇观。

所以，我以为，首先，王洛宾先生拥有一个强健的、壮大的、完善的人格世界，有一颗跨越地理界线的开放的心灵，有一种对人类美好感情的真挚的永恒的爱！王洛宾先生是一个四海为家的人，是一个把整个世界看作异国他乡的人，所以，那些异化为他者的某某"家"的称呼，稳定的生活、爱人、情感以及财富，他都视为屏障和边境而超越，最重要

20多年处于生命的流放状态，却依然创作整理了将近1000首歌曲的西北歌王王洛宾

的是他还跨越了思想和经验的屏障，为我们收集、改编、创作了大量极富文化乡愁的优秀作品！

即使是在动荡不安的岁月里，依然有一些人或者一些美丽的声音超越时代留存下来，王洛宾和他的音乐就是这样的人和声音。音乐教师、囚徒、军人、退休干部都只是他的社会角色，他的真正的文化价值体现在他的传歌人身上：当历史的飓风刮过以后，许多人和声音都已经溺水而亡，而王洛宾和他的音乐却以越来越清晰而亲切的面容与我们成为生命中最好的朋友；他歌唱的土地与天空，月亮与玫瑰，花儿与少年，江水与白杨，都在遥远的地方向我们呼唤，就像战胜了岩石的流水，永远流淌在我们心间，成为我们音乐创作的活水源头。

其次，王洛宾先生以他的生命历程给我们的启示是：音乐的美在于个性化的寻找中，在于运用个性化的旋律和语言来表达共同美的民族情感和群体的生命激情；在苦难的煎熬中，在命如草芥、缄默而热情的劳苦大众中，找到一种重回心灵家园的抒情方式，找到一种向人间、向世界表达大爱的方式。我今天向所有热爱民歌、热爱王洛宾的朋友们郑重推荐一本特别有意义的新疆诗人丁燕的书籍：《王洛宾音乐地图》。这一本书，是以王洛宾人生及音乐中涉及的地点为线索，将北京、宁夏、青海、四川、甘肃、新疆串联起来，形成了一条完整的王洛宾"音乐之路"。我不知道这是否是中国第一本以音乐人的生命轨迹绘就的音乐地理学著作，但肯定是我读到过的第一本此类书籍。从这个角度来理解一个音乐人的生命，实在是新颖有趣。从书里我们不但可以了解大师王洛宾的生命轨迹，还可以体验不同地方的人文地理特质和民族文化风情，从而加深对他创作的歌曲的深刻理解。不同的地方，不同的爱情，不同的生命事件，不同的生命体验，所以有不同风貌的歌曲内涵和曲调曲式。这是理解王洛宾歌曲的重要钥匙，拥有她，我们得以进入大师的生命世

界和感情世界，从不同的层面理解大师的创作文化心理。

　　我们今天听王洛宾先生的歌曲，只有叹服！《眼泪的花儿漂满了》：苦而酸，沉静而饱满，内蕴一种无法言说的美的力量！《永隔一江水》：小娟唱出了这首歌曲的悲哀无助与命运的无常和无奈，周云蓬唱出的则是生命中的沉痛与悲凉、绝望与无常。我预言《永隔一江水》是王洛宾先生的一首可以走向世界的优秀情歌！《在那遥远的地方》几乎是民歌的王冠之作，几乎是用来代表中国形象的歌曲！还有《在银色的月光下》《青春舞曲》《掀起你的盖头来》《半个月亮爬上来》《达坂城的姑娘》《高高的白杨树》《莎阿黛》……他的一生，是所有音乐人的梦想：去世十几年，还有人每年纪念他，高唱他的歌曲。我想，100年以后还会有人纪念他的，时间会证明一切！

　　最后，是王洛宾先生创作的超越性。他用他那一颗洁净谦卑的心，去收集、整理、改编、创作的音乐作品，超越了时代、民族、地域的界限，包含的是人类共同的审美经验和情感体验，常听常新，人听人爱。王洛宾何以创作整理出将近1000首歌曲？因为这源于王洛宾对音乐的疯狂激情和对汉语诗歌的超强文化自觉的把握。他把汉语音韵的美，完美体现在他创作以及改编整理的歌曲中，他敏感、情绪化而又能随遇而安，他寂寞孤独而又内心开阔强大，他潇洒疯狂而又天真烂漫，所以他能够化解生命的毒素，使之成为自己的心灵养料，成就他辉煌的音乐生涯。王洛宾不仅仅是一个作曲家，他同时是一个诗人、漫游者、戏剧爱好者、歌剧作家、文学家。他以其细腻的生命体验，博大的人文情怀，丰厚的心灵感受，为我们创作和整理了大量的西部音乐瑰宝。这些丰蕴而朴质、美丽而原始、温柔而粗犷的爱与歌，构成了我们生命记忆、民族记忆、情感记忆的重要部分。我深信，王洛宾老人的歌曲留存500年的预言完全可以实现，因为，他六七十年前创作的歌曲依然鲜活而芬

芳，依然温暖滋养着我们的心灵。而我们太多的人和他擦肩而过，却没有欣赏到他的美妙音乐，这实在是生命的遗憾！

　　鲁迅先生说过："我们自古以来，就有埋头苦干的人，有拼命硬干的人，有为民请命的人，有舍身求法的人……虽是等于为帝王将相作家谱的所谓'正史'，也往往掩不住他们的光耀，这就是中国的脊梁。"王洛宾先生就是弘扬中国音乐文化的脊梁，我们只要有确信，不自欺，前赴后继地战斗下去，我们的音乐的天地就会宽广起来，明亮起来，并温暖我们的身体与心灵，美丽这贫乏的人生！

　　让我们追赶王洛宾先生的脚步，尽管我们和他"永隔一江水"，但是，他的追随者的队伍一定会越来越壮大，因为他的音乐不是虚无缥缈的世界，而是我们想要回去的心灵家园。

原载《北京日报》

中国风、致敬经典与超越

流行——

我听周华健《江湖》

一、中国风的 2.0 版

是什么样的歌词，让号称"国民歌手"的周华健在谱曲的时候有撞墙的感觉，然后花 3 个月时间谱曲，再反复推翻作曲编曲修改三四次？这就是周华健 2013 年年底推出的历时 3 年制作的概念唱片《江湖》的主打歌《泼墨》。

2007 年，台湾"当代传奇"剧场的吴兴国导演邀请作家张大春担任编剧、周华健担任音乐总监，制作新派京剧《水浒 108》。在此基础上，周华健和张大春联手制作推出了这张以中国文化"江湖侠义"为核心内涵，将历史烟云与水泊梁山传奇融汇入唱念做打、上下腾挪、大开大合、气势如虹的歌曲，并且拿京剧、民歌融入美国乡村民谣、现代民谣摇滚等元素杂糅乱炖的中国风唱片专辑。我把这张唱片称为中国风 2.0 版本，因为，相比周杰伦与方文山的中国风作品，周华健、张大春的《江湖》歌曲显然更为庞杂与丰厚：无论是语意用典的深奥与费解，还是语境上华丽辞藻的开阔与走火入魔般的喋喋不休，都是中国风作品的最新体现与诠释；在视觉、听觉双方面轰炸我们的耳朵与心灵，让我们重新审

周华健与张大春的《江湖》，是对经典的一次崇高致敬与音乐抒写

视流行音乐的文化意味与形式逻辑。所以，尽管这也许是一张注定不会过于流行的专辑，然而却值得我反复聆听并向周华健和张大春先生致以崇高的敬意！

说实话，周华健作为一名歌者的实力是雄厚的，但作为一名作曲人，面对张大春那些雄辩滔滔如江湖大浪般翻腾的歌词而言，谱曲的难度确实让人为他捏一把汗。听完整张唱片，累得我半死。但是，从听觉上来说，周华健让我完全刮目相看：他用非常简洁流畅的旋律，把张大春那些复杂至极、语意繁复、典雅深奥、模糊暧昧的歌词全部谱曲唱了出来，而且很美、很简洁、很干净！你不能不说这是一个很难做到的奇

迹，然而，为什么流行不了呢？

　　如果说第一首《序曲》完全可以明白的话，到了《泼墨》，你就很可能被张大春带到"沟里"了：《序曲》是"但凡世间无仁义，人人心中有梁山"，是"身在梁山心在何处/曾经跌倒还记得不/天涯归来生死几度/得失泡沫功名尘土/替天行道天道有无/多少年华尽付江湖/天下人天下路不在家不在乎"，意象简朴，词义浅显，几乎人人明白可懂，好听上口。可是《泼墨》一泼过来，很多人就蒙了："葡萄美酒夜光杯/李白月张良椎/司马相如上林雁/霍去病血染回/秣陵春灞陵雨/西陵空城拍潮水/东坡笑陈抟睡/昆明池底照劫灰"；350字的歌词，密集的用典与完全是名词并列组成的意象画面，人物鲜活淋漓、层次丰富，大气磅礴的作曲编曲形成了中国历史风云起伏、金戈铁马、元气淋漓、激情万状的生动细节，真是"一纸清白万种心痕/泼墨啊泼墨/一纸清白万种心痕/混沌啊混沌"！更绝的是张大春把中国画技法名"皴法"（表现山石、峰峦和树身表皮的脉络纹理的画法）几乎全部写进了歌词："披麻皴乱麻皴芝麻皴斧劈皴/卷云皴雨点皴弹涡皴荷叶皴……"50多种皴法被周华健吟唱出来，实在是匪夷所思的歌曲啊。这歌是否会流行已经不重要了，因为我们都"涨姿势"了！

　　如果说《泼墨》这首歌曲前半部分可以给大学中文系做考题，那么后半部分就可以给美院中国画专业做考题；网上还真有人把这首歌的用典全部细细写出，实在是功德无量。当然，对听歌的人来说，要理解这首歌曲，就要有做一个理想听众的要求，即完全明白张大春的良苦用心与才子的狡黠智慧。你做到了吗？你愿意去做功课吗？

二、致敬经典与成为经典

我在小学五年级的时候，就把《水浒传》读完两遍了，这书几乎是我们这代中国男孩的成人礼；108将的故事，武功高强的梁山好汉，是中国人的英雄梦。《水浒传》作为经典，毫无疑义；那么，周华健与张大春的《江湖》当然是对经典的一次崇高致敬与音乐抒写。如同王立平老师让87版电视剧《红楼梦》主题曲与插曲成为一代人的流行经典一样，周、张的这张专辑也会拥有如此的幸运吗？难啊，致敬经典容易，成为经典太难。

尽管如此，还是值得一听。《客梦》是"浔阳楼头醉题反诗"的英雄梦：苍凉的长笛引出了"十年灯两行泪"，流过历史的画面，流向我们的心间；编曲屠颖把这首曲子编得意境空旷而深沉，"千古不甘寂寞人/认得寂寞诗中有惊雷/一朝打起浔阳水/待我淘得江山成粉碎"的悲凉之气贯穿全曲；周华健的低音极为沉郁，把英雄豪杰起事之前的茫然四顾、内心挣扎表现得恰到好处。而《身在梁山》在风浪中起航，风霜刀剑任我行的豪情与彷徨，与"天涯归来生死几度/得失泡沫功名尘土"的豁达孤独相映成趣，同时与《序曲》形成呼应；而高音萨克斯风模拟唢呐的声音实验，也颇为新颖奇妙，使音场更为开阔，人物内心更为深邃。《我上大名府》是热血翻滚的摇滚版聚义厅与忠义堂，是"刀枪剑戟斧钺钩叉"出生入死的豪情万丈；既能听见江湖的血雨腥风，也能听见农民起义的道义呐喊与对富贵梦的追求，风趣幽默。

《离别赋》是我自己最喜欢的一首情歌，梁山激情战士的夫妻离别骊歌：文言与口语的结合恰到好处，全词节奏匀称，文脉深沉；双吉他一阴一阳，弦乐衬托下气氛凄迷悲壮，是整张专辑的泪点；特别是"远山眉双瞳水/此去晨昏是憔悴/偶然间梦中灯前依偎/远山眉双瞳水/放下了

这许多因缘颠倒折磨／割舍了这一切阴晴悲欢离合"的句子暗示美丽的破碎，悲剧的诞生。作者选取"远山眉双瞳水"这两个柔情万种、爱意涟涟的意象让人浮想联翩，画面更是美极了，很有点李白《灞陵行送别》"正当今夕断肠处，骊歌愁绝不忍听"的感觉。同时让我想起李叔同《送别》的意境，这是中国风歌曲最高的境界了，经典的魅力尽显。

流行歌曲要成为经典，标准是什么？和书籍一样吗？卡尔维诺在《为什么读经典》里面列出了十几条经典作品的特质，反复读、常读常新、值得阐释、时间的检验、突破时代的局限等；美国文学评论家斯坦纳则说，经典作品是能够给我们当头棒喝的作品，能击碎我们脑袋里与精神上食古不化的作品，是"历久弥新的新闻"。李叔同的《送别》就是这样，是一首源自于美国民谣的填词歌曲，历经将近百年光阴，依然感动世人，不断被歌手重唱，被影视剧引用。周华健和张大春的《江湖》专辑里面的歌曲《泼墨》《离别赋》《金缕曲》，皆是这种致敬经典的素材，是否也有成为经典的宿命，就只有等待时间和我们的聆听考验了。

三、超越流行

没有电视剧的力推，这张有着深奥词汇的唱片要大面积流行不是一件易事。那么其意义何在？正如周华健自己所说的那样：我是一个特别幸运的人，在唱片最火的年代得到了许多荣誉，现在的我处于一个不争的阶段，随心所欲的阶段，我不在乎是否流行，只希望做到超越自己，只希望有人去好好读读这张专辑的歌词，增加自己的中文知识。话说到这份上，你还好意思不去听听这张可以增加您中文水准的专辑吗？嘿嘿，这不是玩笑话哦。另外友情提醒：该专辑厚如板砖，由台湾书法大家周良敦先生书写全部歌词，值得拥有。

　　其实，张大春以作家身份写词介入流行乐坛，并不是第一次了。他在1985年助阵台湾群星，与罗大佑等人联手创作过《明天会更好》这一流行经典之作。1986年，他与制作人兼作曲家的李寿全先生合作，推出《未来的未来》电影主题歌，以深刻的历史洞见和寓言般的诗句震撼世人，成为许多文艺青年的心头好，也成为一首关于未来的经典佳作。作为大学老师、小说家、电台节目主持人的张大春，与台湾流行歌坛一直保持若即若离的游离姿态，他以及其他如三毛、李格弟等作家作为一种文学标准介入歌坛，是台湾流行音乐界保持活力与文化品位的一种象征性存在。

　　回到《江湖》，这次张大春的词作，用力之猛和用心之良苦，可能都是因为有戏剧在前，所以网络上有大发"大作家写的歌词没文化看不懂"之类感慨的听众，这就牵涉一个歌坛需要理想听众的问题。我认为张大春与周华健的此次合作，有一种对流行音乐除去偏狭与歧见的良好示范作用：张大春用他密集的中国古典文化意象挑战我们的聆听习惯与美学概念，让我们在智性、心灵、身体等各个方面保持开放的姿态；他仿佛是一个文字魔法师，用令人目眩而神秘的、灵动的、奢华的中文语流，让你目不暇接。比如歌曲《金缕曲》，在专辑中是相对独立的一首歌："一曲倾心矣／尽风流／人间随手／逼凉天气／苦雨江湖谁唱老／料是当年兄弟／二十载须凭歌计。"这首词是张大春写给周华健的一封信，内容主要感叹友情之美好。我把这首词给某大学中文系专研古典诗词的教授看，他认为已经相当不错，虽然还是有模仿纳兰的痕迹。

　　在《侠客行》中，张大春与周华健一起为这张专辑提出自己的价值观：中国文化的侠义精神。借用李白的《侠客行》引申而来的歌词唱道，"与君千里有约定／三杯然诺／五岳相形比较轻"，是一种重信义有承诺的江湖铁肩担道义的侠；"遂了初心／拂衣便走／且把此身藏人海／埋没我

的姓名"，是一种藏身人海、平淡无奇、不为名不求利的类似做好事不留名的侠；出入江湖之中，风骨人格、品行特质、言行举止，都可体现侠之精神。这种文化追求，并不是我们在很多专辑里面可以听到的，这也是中国流行音乐最缺乏的。这种价值观的书写与吟唱，在专辑尾声的《三打祝家庄》和《忘江湖》中再次得以体现：《三打祝家庄》以幽默诙谐解构了农民起义的残酷与暴虐，所谓"生老病死苦"，面对的无非是"寿财喜福禄"；而《忘江湖》中的"世间的男女皆寂寞 / 谜样的悲欢为什么 / 收拾刀枪看潮落 / 青春心事不须多 / 海里的波涛算不得 / 人生的知己有几个 / 踏遍风尘偶回首 / 无情有情都经过"，侠义的知己至交，血火中结成的兄弟情谊，就算得失成败转头空，又有何惧？如果没有"侠义"作为价值观的支撑，宋江们的最后下场，只会落得白茫茫大地一片真干净的唏嘘感叹。

　　有一次和高晓松聊天，他说为什么流行音乐在当代艺术中衰落了？因为没有大艺术家的出现啊！何谓大艺术家？其实就是那些有深厚文化修为，在文学、历史、哲学等方面皆有深厚学养的大师级艺术家；其实就是有自己独特价值观，有高超的艺术表达技巧，作品具备经典价值的创造者啊！张大春和周华健已经以《江湖》为起点发力超越流行，以此衡量，中国流行音乐的创作者们，一起努力吧！

　　　　　　　　　　　　　　　　　　　　2014 年 4 月 8 日，北京

大智若愚陈小奇

多年以后，如果我要给我的外孙或外孙女讲述广东歌坛的陈年旧事，我一定要给他或她说起一个叫陈小奇的人，然后放一曲《涛声依旧》，再"白头宫女"细说从前。

我年轻的时候没有学过"成功学"，所以今天不是很成功。不过要说到我是怎么混进当年红红火火的唱片界的，倒很是暗合了成功学里"积极主动"的人生态度这条准则。1988年的某一天，那时我已经开始填写歌词了，我填了不少的英文歌曲和粤语歌曲——就是把英文和粤语改填写成普通话。我当时想，不写原创歌曲，我永远也别想出头。那么，怎么才能打进广东当时非常红火的流行歌曲创作的圈子呢？我发觉当时最红火的填词人是大名鼎鼎的陈小奇先生。于是我心一横：找陈小奇去！我住在星海音乐学院，他住在中国唱片广州公司——这两个地方都在广州的沙河顶，一个云集广州文艺界大腕的地方。于是我通过关系找到陈小奇老师的电话，说是要采访他。在某一天的晚上，我带了一个学生，穿过马路，走到了距音乐学院不到1公里的中国唱片广州公司的宿舍，敲开了陈老师家的门，我就这样认识了陈小奇老师。这老师一叫就是20多年。

　　我的采访既没有提纲也没有中心，就是漫谈当时中国流行歌曲的创作与传播、评论等，没有想到陈老师十分健谈（他给人的印象却是不善言辞），和我好好聊了有将近两个小时。我因为当时已经开始写音乐评论，和陈老师聊到原创歌曲创作的艰难和寂寞，陈老师非常赞赏我的某些观点。比如我说应该像台湾的唱片公司一样，成立专门制作签约歌手的企划制作部门，推出我们的签约歌手和原创歌曲。我当时年轻气盛不知天高地厚，说过就忘了。后来我把采访稿整理好，发表在当时广州的《粤港信息报》上，引起了不少业内人士的关注。

　　可是陈老师听者有心，有一天他突然打电话给我，说中国唱片广州公司准备成立企划部了，我可以在不久以后到中国唱片广州公司工作，这对我来说简直是天大的好消息——从此我的人生被改写了。我从一个碌碌无为看不到自己前途的所谓的大学老师变成了一个流行音乐的从业者，直到今天！后来，我们合作开始制作中国第一代真正意义上的签约歌手——甘萍、李春波、陈明、张萌萌，然后陈老师被挖到太平洋影音公司当副总经理，我跟随他，也去了太平洋影音公司担任企划部主任，随后陈老师和我以及朱德荣先生等一起，制作了甘萍、廖百威、光头李进、伊扬、陈少华、火风等人的专辑，很是红红火火了不少年！我自己也因此写下了将近500首歌曲，没想到今天一晃已经快20年了！对于小奇老师，我一直心存感激，完全可以说，没有他就没有我的今天。

　　陈老师长我10岁。在我眼里，他是一个大智若愚的人，一个有责任心的人，一个内心腼腆羞涩外表温文尔雅的人，一个努力适应现代商业社会外表却很难时尚起来的人；同时他是一个琴棋书画样样精通的人，一个很厌恶与俗气的商人打交道的人，一个内心无比骄傲的人，更是一个很讲义气的人！说到琴棋书画，琴：他会拉二胡，所以他的歌曲旋律有浓郁的中国民族情结。棋：他会下围棋，下起棋来"六亲不认"，棋

风颇为彪悍，据说有一次把省领导也打败了，回来被夫人狠狠批评了一番。书：他的"陈小奇自书歌词大展"是正儿八经在广东省书画院展出的！每次出去采风，遇上给主办单位题词的时候，我们这帮音乐人中，只有他和徐沛东的书法作品拿得出手。画：据说他已经开始中国画的创作，我准备囤点余粮，好收藏他的画作，哈哈。

说起陈老师的愚与迂，我们最津津乐道的就是"打飞的"吃一碗面的故事：话说1994年的某天，我们一行人在上海参加完一个颁奖典礼，准备接受苏州某大音像发行商的邀请，去苏州做盒带的宣传，当然，对方点名要陈老师参加。陈老师对这类活动有点抵触，他作为一个创作者和知识分子的清高与作为一个唱片公司领导的矛盾就显现出来了：他不想参加，于是飞回广州。对方急了，放狠话说：如果陈小奇不来，将全面封杀太平洋影音公司所有产品！这下为了公司利益，陈老师在家里吃了一碗面后直奔机场飞回上海，当夜就赶到了苏州，让我们惊喜交加忍俊不禁！于是就在那个夜晚，我们酒桌一摆，在没有"涛声"和"渔火"的枫桥边，喝酒唱歌到天亮。那晚上的泪光，落在了千年的枫桥边；那份温暖的友情，一直随着那"留连的钟声"敲打我们的心田到今天！

陈老师出生在广东普宁，成长于广东梅州，因此他会说潮州话与客家话，而且写了很多潮州方言歌和客家话歌曲，偏偏英语很不灵光，要不然就可以赚外汇了。毕业于中山大学中文系的陈老师，还是一名前"朦胧诗人"，与马莉、朱子庆等广东诗人一道拜访过北岛等早期中国著名的朦胧诗派"盟主"。因此他的流行歌曲还真是与众不同，有着不可模仿的精神气质与文化意象：《涛声依旧》等歌曲充分显示了陈小奇作为一个行吟诗人的艺术禀赋与现代气质。《涛声依旧》旋律的行进与发展，显示了作者对民歌素材运用的成熟和老练；旋律素材来源于苏杭一带的民歌小调，采用的是一种非常独特的音乐倾诉方式，歌中对生活、往事、

历史人文风景和生命体验审美化的把握方式，无疑得益于他敏锐的艺术直觉和深厚的古典文学修养。20多年来，陈老师创作源泉没有任何枯竭的迹象，他用《大哥你好吗》《九九女儿红》《烟花三月》《三个和尚》《高原红》《拥抱彩虹》等歌曲源源不断回馈养育了他的广东大地。我曾经看他现场修改《大浪淘沙》歌词，他对旋律与歌词的契合度有着高度敏锐的音乐感觉，多一字少一字意境大为不同。他那天说，"九万里长江穿过千重山，轻舟已飞过猿声还是那样暖"，一个"暖"字，意境全出，诚哉斯言。

陈老师怕冷。我和金兆钧、李小兵等人多次劝说他赴京发展，却每次都遭到他断然拒绝，原因只有一个，北京太冷。我的理解是这个冷有双层含义：一个是地理气候意义上的寒冷，一个是人情冷暖的冷。他太爱广东这块风水宝地了，在这儿他纵横捭阖熟门熟路大有可为，在北京要与各种圈子交际吆喝，要看各种领导脸色行事，实在不是他这种人可以适应的，搞不好他就要吃很多碗面啦！所以尽管一年要上十几趟北京，他也不愿意到北京"发展"。其实我明白，他坚守广东歌坛，还出于一份坚定执着的文化责任感：他为广东歌坛的繁荣，实在是呕心沥血，希望这份无上的荣光，不至于因为我们这些"逃兵"北上而消亡，他的这份心意真是令我敬佩！嗯，你还别说，一到冬天，陈老师来北京的机会就多起来，不冷他还就不来，看样子他是专门负责给我们送温暖来了！

"月落乌啼总是千年的风霜，涛声依旧不见当初的夜晚；今天的你我怎样重复昨天的故事，这一张旧船票能否登上你的客船？"陈老师是广东乃至中国原创流行音乐一个无法绕过去的人物，他以多达2000首歌词和近百首成功率极高的词曲作品创作实绩，成为广东歌坛标志性人物。多年前我做过一个实验：在广州图书馆门前的一次展销会上，我出任营业员一天，我把《涛声依旧》反复播放，就有几十个人过来指名要买

这盒磁带，可见人们是愿意为心爱的歌曲掏钱的啊！这首歌曲随着毛宁在1993年的春节联欢晚会上的演唱，很快风靡全国，成为一代人的音乐记忆！

　　就我自己而言，陈老师是我们这帮人内心一张最温暖的"旧船票"，有了他的牵引，我就很容易回到那永不消逝的青春岁月，一起合伙再把那些久违的老歌一一唱响，再次泪流满面，再次回到那红棉花怒放的青春时光。

<div align="right">2013 年 6 月 8 日，星期六，北京</div>

第二辑　抵达内心

保持愤怒与寻找信仰——

我听汪峰专辑《生无所求》

中国原创流行歌坛，保持旺盛的原创活力与批判精神的人，汪峰无疑是引人注目的一个。单单在2011年，他就创作了80多首歌曲，他精挑细选26首，出版了双CD专辑《生无所求》，这套堪称重磅炸弹的双张唱片，让我们充分感受了汪峰充沛的创作元气和直面惨淡唱片市场的勇气与智慧。他与本年度分量最重的另外一个歌手左小祖咒一起（后者同样推出了自己的双CD唱片），用这惨烈而辉煌的举动，让我们看到：迎着"唱片已死"的枪林弹雨，汪峰与左小祖咒一道，双拳并出双峰对峙，以旺盛的创造力发出黄昏的巨响；"唱片工业"哀鸿遍野，好音乐却迎来了自己的春天！歌迷有福矣！而且我高兴地发现，最近走红的电视剧《北京爱情故事》也选用了多首汪峰的摇滚歌曲做插曲，实在是对这位歌坛"劳模"的致敬与褒奖。

汪峰因其中央音乐学院科班出身的背景，其摇滚音乐的形式一直是以精致而时尚的旋律、歌曲内在节奏的律动感和编曲的丰富为人称道，因此他的歌迷受众以城市知识分子、白领和学生为主体（客观上旭日阳刚翻唱的《春天里》为他扩大了歌迷群）。然而他歌曲的魅力终究在于他深得摇滚音乐的核心：愤怒感的保持、批判精神和自由生命活力的张

扬。十几年下来，十几张专辑累积的歌曲代表作让他成为继崔健之后可以在全国各地开巡回演唱会的歌手，并且拥有类似《飞得更高》《怒放的生命》《春天里》等"励志摇滚金曲"的代表性人物，是水到渠成的事情。

那么，汪峰如何"飞得更高"？这确实是个问题。从2010年开始，汪峰终于从个体的"困惑、苦闷、绝望、哭泣"（这是汪氏摇滚最常用的词汇）中更进一步转身，能否让我们听到他新的生命图景呢？于是他推出了《信仰在空中飘扬》这张大受赞誉的专辑，开始关注灵魂的安妥，关注信仰的追寻，这不能不说是一次充满冒险的精神之旅。然而说老实话，我听完这张专辑还是迷惘，汪峰的信仰是什么？他的心灵路向在哪里？我没有听到，我没有发现。我依然感觉："所有的痛依然都还在这里／就在最后可以说出再见之前／让我们伴着夕阳在空中飘扬／这不曾是我们想要的生命。"真的，批判的激情还在，信仰却没有落实，心灵的荒芜依旧，困境和重负依然，救赎却在哪里？

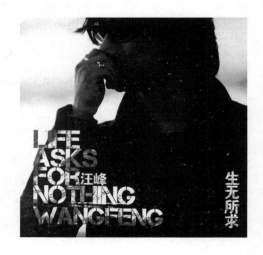

汪峰双 CD 唱片《生无所求》封面

　　我听到，汪峰新专辑《生无所求》依然在追问，在寻找自己的信仰，这是最有价值的地方。汪峰创作的精神资源是什么？在这张新专辑的后记里面，我发现了这些名单：亨利·米勒、博尔赫斯、金斯堡、劳·里德、鲍勃·迪伦、列侬、海子、食指、久石让……坊间有个说法：汪峰的梦想是成为中国的约翰·列侬或者鲍勃·迪伦，却不小心成了U2的主唱波诺！其实，成为波诺也是一件伟大的事情，因为，波诺也是诺贝尔和平奖的候选人啊！据我的了解，鲍勃·迪伦和波诺都是拥有虔诚信仰的摇滚歌手和歌曲创作大师，他们的歌曲之所以拥有超越种族国别的魅力与精神，与他们的信仰生活息息相关。而且这两人在后期都创作了大量悲悯的歌曲，信仰让他们的创作眼界更为宽广，更为关注世界和平、公义、怜悯，更加具有爱与关怀的深度与广度，更有自己清晰理性的对好善、庄重、公平、圣洁的价值观的阐述，与对自由追求的道德勇气。这些，我不知道汪峰是否已经了然。

　　《生无所求》里面的歌曲，水平都很平均，制作精美。然而最打动我的，还是那些体现汪峰在寻找信仰中的心灵焦灼和悲恸哀伤的激情喷涌，如《存在》："多少人走着却困在原地／多少人活着却如同死去／多少人爱着却好似分离／多少人笑着却满含泪滴！"说实话，这首歌的旋律没有多少突破，还是典型的汪氏摇滚曲式，但汪峰的演唱和歌曲的编配却给人澎湃的心灵冲击力。你听："谁知道我们该梦归何处／谁明白尊严已沦为何物／是否找个理由随波逐流／或是勇敢前行挣脱牢笼／我该如何存在？"而对生活保持愤怒的批判态度与激情，才是这首歌曲的灵魂："是否找个借口继续苟活／或是展翅高飞保持愤怒／我该如何存在？"在《多么完美的生活》里他唱道："曾经坚信的正在瓦解／原来永恒的早已腐烂"；这个反讽的题目真是够狠够辣，直指人心。在《等待》中他唱："我们都在等待着／等待着所有善意的剥夺／等待被动的堕落／等待昂贵的

人生分期偿还／红旗还在飘扬着／我们的脸庞那么苍老！"这首颇有雷鬼（Reggae）节奏的歌曲力道十足，压抑中的反抗和形而上的等待的焦虑结合得相当完美迷人；听完以后真的有种痛快的释放感和坚持等待着寻找自由天地的信心与勇气。

　　寻找信仰和追寻梦想一样，都是一种寻找精神光源和呼求心灵救赎的行为，需要旺盛的生命力与舍弃一切的向醉生梦死、寡廉鲜耻的生命状态开火的决绝与勇气，这是汪峰摇滚歌曲的精气神所在。但在这双CD唱片中，有两首歌曲同样具备催人泪下的力量，就是汪峰写给他逝去的父亲的《爸爸》和写给他幼小女儿的《向阳花》——一老一少，柔情尽显。在《向阳花——致曼熙》中他对女儿唱道："……前方的路是那么漫长／也许你会迷失方向；如果你可以如果你能够／你要成为那美丽的向阳花／在布满创痛的凄风苦雨中／坚韧地辉煌地绽放！"一个父亲的责任感与方向感、温柔与永远的爱、对梦想世界的明亮的呼唤与引导，都体现在他的柔情与金属融合的歌声里。而《爸爸》的痛彻心扉与悔恨呼喊，在一把吉他的伴奏下却似有千钧之力："爸爸我想你、我想你／这思念让我痛彻心底／在天堂里你能听到吗／我为你默默祈祷的声音！"追问式的乐句一句一个重锤，砸在听歌人的心里，这首歌曲让我落泪，让我知道自己还不是铁石心肠的麻木之人！

　　因为追寻信仰，生命有了意义；因为经历了心灵的炼狱，心才会向着明亮那方；因为要坚决告别那些腐朽、平庸、疯狂、溃烂的生命状态，才会有了这些唤醒内心生命主体意志的摇滚歌曲。如《恩赐之地》，如《一百万吨的信念》，如《抵押灵魂》，这些具备真正超越自我"飞得更高"的佳作，才是汪峰歌曲的精华所在！

　　最后我想说的是，这双CD专辑的制作确实太好了。我的评价次序是：演唱第一，汪峰的声音金属味道浓郁，动静结合完美；歌词第二，

角度很好，对存在与信仰的追问有一定的深度，可惜还不够深刻；作曲第三，还是汪峰式的旋律特点；编曲制作一流水准！特别是母带制作，当可作中国流行音乐之标杆。

2012 年 2 月 14 日，星期二

受伤的灵魂与相爱的
渴望——
我听吴虹飞
《再不相爱就老了》

2005年，吴虹飞和"幸福大街"乐队推出《幸福大街》专辑的时候，就给人惊艳的感觉，然而我听后略感失望。吴虹飞的成功是词曲的成功，有李皖的评论为证；吴虹飞的失败是声音的失败，她的声音纤薄、尖利、稚嫩，和歌曲的尖锐深刻不成正比。所以喜欢的人很喜欢，喜欢她的奇思异想、乖张放纵与神经兮兮；不喜欢她的人几乎都是从不喜欢她的声音这点开始的，连带不喜欢她的刻意幻想与诗意表达。我有一天和她吃宵夜的时候说，你的这些问题其实现代录音技术都可以解决啊！她说，对于声音对于编曲，我都没有好的控制力，我是一个有缺陷的音乐人。这倒真是一句实在话。

但这个诡异莫测的前文艺女青年吴虹飞和"幸福大街"乐队的最新专辑《再不相爱就老了》到我手里的时候，我最大的惊喜是她的人声这次调整得很舒服，运用多种手法，没有了以前稚嫩尖利的刀片声，开始拥有厚度与空间感。这是一个对自我声音有把握的好开端！

我听完后的第一感觉是，我等来了今年最有分量的专辑之一。在这个专辑中，吴虹飞放弃作曲，是一种明智的选择：把所有力气花在歌词上，充分发挥自己的所长，她创作了一批堪称精彩绝伦的优秀诗作！而

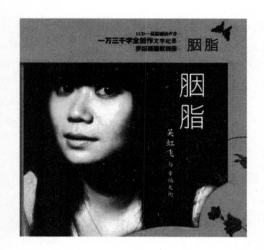

且，她用《冷兵器》《水》《魏晋》等歌曲完成了作为一个诗人歌手向有良知的知识分子的转变：这是一趟52分钟长却感觉无比沉郁苍凉的长途旅行，浓郁的死亡意识，家国意识与文化历史的纠缠，人生挣扎的困惑与无奈，在阴郁灰暗的音色衬托下而显得暗哑的歌声里，艰难呈现。这是从第一首歌《小雅》就开始的艰难的心灵之旅，这个有着温情标题的歌曲和冷峻的孤独的个体感情给人极大的情感反差。

《冷兵器》是最让我震撼的歌曲："当尸骸遍野／你向人世间低头／你从来不是国家的敌人／你只是一个囚徒"；沉重的忧愤，绝望的伤心，卑微的请求，黑暗的自由，都让我窒息而喘不上气来。演唱上有坚实有游离缥缈，旋律与歌词中有大泼墨有大留白，整体上有气吞万里有儿女情长，有历史追问之痛，有灵魂求索之苦。《冷兵器》最后的独白"如果我们在世上继续醉生梦死，这是否会让你感到孤独！"这是隔着遥远的时空，向天国的殉道者锥心的问候！异曲同工的是《水》："悲伤的疯子流

泪的疯子 / 你肌肤如玉容颜似水 / 眉眼漆黑美得浪费 / 你生下不是为了被爱 / 你生下只是为了尖叫！"真切地让我感受到一个受伤的灵魂在天地间的无声而有力的控诉！

《魏晋》是这张专辑的重头戏，长达8分钟的沉重吟唱，有疯狂的死亡，有绝望的自由："春天腐烂桃花开放 / 星宿坠落河流死亡 / 浮生如梦灵魂飘散 / 今生今世如何不相忘。"魏晋名士的灵魂仿佛还在这片失魂而疯癫的土地上飘荡，惊世骇俗而狂妄虚妄。真是不听犹可，一听惊心动魄，久久难于走出歌曲的意境，不知今夕何夕。《广陵散》同样有如此浓烈的听觉体验。

我还要说，专辑中最弱的歌曲恰恰是《再不相爱就老了》！当然，这种弱是相对于其他歌曲的强度而言的，是一种感情调节与自我疗伤，是一种对爱的渴求的温情请求。《初雪》则是一首清新而诡异的诗性小品，美妙动听却又暗藏杀机，有一种强烈的死亡意识弥漫其间。在《世界》

吴虹飞通过专辑《再不相爱就老了》，完成了作为一个诗人歌手向有良知的知识分子的转变

这首歌中，小提琴几乎要把你的泪水也拉下来！"我想和你一起享受那些洁净的快乐／我从来没有知道过的归宿／就像一个没有家的灵魂一样飘荡／神鬼有知／知道我的悲伤"，那轻盈的小提琴和厚重黑暗的情绪纠缠在一起，构成一种很怪异的感觉："世界在我面前／轻轻打开／又轻轻合上。"美妙的间奏后面，是近乎绝望的呐喊："可不可以给我洁净的快乐／我不知道那是什么／因为在这个世上／我们都是朝生暮死的！"真是无情世界对爱的有情呼唤，无力而温柔、无望而近乎绝望。

　　但是，不要被这个在微博上没心没肺段子满天飞的阿飞姑娘蒙蔽了，她这张新专辑是她心灵寻求定位的一次努力！晚安，那些在黑夜中歌唱的人们！晚安，那些在黑夜中聆听灵魂回声的人们！

2010 年 8 月 31 日，星期二，北京

困境与突围：用音乐向电影致敬——

我听黄琦雯专辑 Music & Movie

一

尴尬的存在：当黄琦雯告诉我她终于出版了个人新专辑 *Music & Movie* 时，我第一个浮上心头的词汇就是"尴尬"。是的，类似她这样的歌手在今天的流行歌坛就是尴尬的存在：毕业于专业院校，参加过若干类似"青歌赛"这样的专业性极强的歌唱比赛也获过名次；在歌坛半红不红，圈内人认识不少，却始终没有演唱的代表作；会自己写歌、唱功也不俗却没什么知名度；不想放弃歌唱事业却突围无望。怎么办？

周鹏改名萨顶顶成为世界音乐的"发烧天后"；姚贝娜参加了《中国好声音》终于被大众熟悉人气急升；黄绮珊参加《我是歌手》终于从谷底跃上巅峰完成最美丽的转身。黄琦雯们呢？依然在苦苦思索艰苦追寻，歌唱之路路在何方？

在这个选秀时代，唱片还有人听吗？何况是一张 16 首歌的巨量唱片？其实，每年每月我都会遇到要发片的歌手，这些不愿意放弃歌唱的精灵们，前赴后继，在选秀的狂欢与喧嚣中，在大众的遗忘与忽视中，安静而决绝地唱着他们自己的歌，寻找着突围的路径；黄琦雯就是成千

上万个歌手中不愿沉沦、不怕尴尬、不畏人言、不惧风雨，尽管"没有
人知道我"也依然要唱歌的其中一个精灵啊。

<p style="text-align:center">二</p>

用音乐与电影融合，用歌曲向电影致敬，这是黄琦雯新专辑 *Music
& Movie* 给我的最初印象。20世纪30年代的上海滩，中国流行音乐与电
影的黄金年代，诞生了无数脍炙人口的好歌与好电影，就连张艺谋大导
演的《归来》，都要用《渔光曲》做全部电影的主题歌与配乐基调，是悲
伤哀绝的归来，也是纯真质朴的归来。黄琦雯的 *Music & Movie* 专辑，
有许多歌曲就是取材于旧上海的电影与歌曲，但只是作为引发她创作灵
感的火焰，既没有涂脂抹粉也不是奢靡繁华之后的落寞华章；她的新
歌，有些仅仅是题目来自十里洋场，精魂与血脉却是完全崭新的赋予，
这才是专辑最有价值的地方。

《何日君再来》：这首曾经引发轩然大波的歌曲，黄琦雯仅仅是用了
名字而已，全歌完全重新创作了词曲，唱法现代而慵懒，疲惫之中满含
爱的无奈。唱的失望之中有绝望的感觉："我终于／终于学会／去读懂你
的爱／不再傻傻地问何日君再来／因为这样的日子／我不再问／何日君再
来。"是的，一首全新的个人化的情歌，请不要担心也不必尴尬，没有过
多的重负，仅仅是深情地问一句爱过的他：何日君再来？

《四季歌》：很电子、很洋气、很上海的改编，来自1937年老电影
《马路天使》中一首脍炙人口的，由田汉作词、贺绿汀作曲、周璇原唱的
插曲；这也是一首基本上重新创作的歌曲，覃晔作曲，维谷谷作词。这
是我喜欢的改编：有古老的灵魂，也有新鲜的血液；有继承的温暖，也
有发展的开阔——擦亮了原曲的光彩、锻造出新的韵律风景与清新美好

的音乐氛围，非常舒服的改编。

《茉莉花》：这是专辑中我个人最喜欢的一首歌，改编非常成功，这恐怕要归功于与黄琦雯一起作曲和编曲的陈军伍先生。旋律的走向出人意料，熟悉而陌生，紧张而刺激，松弛而有度，感情起伏跌宕，钢琴与弦乐、人声的色彩与节奏的配合天衣无缝，让人几乎是在窒息般的期待中，在痴情与疯狂、倦怠与新生中翻滚醒来，在永恒而美妙的民歌旋律中嗅到大地母亲那芬芳的香气！如果改编歌曲建立在这样的基础上，我们今天的歌曲才不会被人唾弃或厌倦。这是专辑最有价值的一首歌。

以上面的标准来听《阿哥阿妹》：我认为这就是属于可有可无的一首歌曲。音乐改编也算成功，做点缀可以，歌词完全没有突破；《婚誓》原曲意境已经太美，如果不做大的由内而外的脱胎换骨式的改造，还不如不改。

《爱的小夜曲》：黄琦雯的词写得让我惊艳，是专辑中写得最好的词曲。有一个女人自己鲜明的个性话语特征：大胆浓烈而性感、自负纠结而隐晦；"我是个女人／一个妙龄的女人／一个骄傲的女人／你知道意味什么"，不华丽但是很到位入心，不张狂但是很坚定果决。编曲有爵士乐的自由舒展，有一种豪迈的自尊与女性的柔情蜜意，感觉到欲望号街车神秘地行驶在古老的街巷里，静谧的回声，让人心惊而后心静。

三

为什么《没有人知道我》却还要执着地歌唱？这是一个尴尬的问题。黄琦雯自问自答，用一首歌回到我最初的困惑：怎么突围？拿什么"秘密武器"突围？《没有人知道我》似乎想回答的就是为什么要唱歌这个问题："没有人知道我／不经常上微博／两年多都没歌／从来都没火

过。"这是一个很好的问题，要有很狠的回答才有说服力："可是我就是
想唱歌／难道这又有什么错／谁都会为自己的选择／付出过辛苦的守候"，
"就算我永远不会火／还会这样热爱生活／寂寞的舞台正在等我／我爱的麦克
喷出了火"！总而言之，黄琦雯仅仅代表她自己说出了心里的纠结话：
只有唱歌我才觉得我是自由的，幸福的，在爱着的，在梦想着的一个女
子。如此歌唱，夫复何求？

　　回到歌曲，找到歌曲，这才是一个歌手突围的重点。题材的突围、
曲风的突围、古今中外的演绎、世界风潮的流向，归根到底落实到歌曲
的创作上来。黄琦雯用音乐向古老的 20 世纪 30 年代致敬，用歌曲抚摸
老上海的灵魂，这是突围的第一步。我衷心祈愿她的心灵与周璇、姚
莉、黎明晖、张露、吴莺音她们相通，与陈蝶衣、黎锦光、黎锦晖、陈
歌辛、贺绿汀、任光他们相遇；创作出新的《玫瑰玫瑰我爱你》这类流传
全世界的经典名曲，也像《四季歌》《渔光曲》《天涯歌女》一样，穿越
岁月的烟云，穿越一个世纪漫长的回荡着哀愁与温柔、苦痛与欢愉、冷
酷与热烈的声光影像，继续温暖我们的心灵。

<div align="right">2014 年 8 月 12 日，北京</div>

「畅」响自我的心声——

我听周笔畅专辑

《i鱼光镜》

选秀歌手歌唱生涯的瓶颈，是很少拥有家喻户晓的演唱代表作；"超女"已经过去五六年了，能够流传开来的歌曲寥寥无几。周笔畅同样曾经面对这个问题，但随着《i鱼光镜》专辑的发行，我看到了一个有独特音乐理想，终于用歌曲唱响自我音乐梦想的新一代歌者的诞生；周笔畅用11首结结实实的优质歌曲，彻底击破了选秀歌手"人红歌不红"的魔咒。她用独具魅力的歌声，表达了新一代歌者的个性选择和音乐野心：在眼泪与伤害、爱与感恩、温暖与孤独之间，把握了心灵的最佳距离。《i鱼光镜》获得中国台湾G-MUSIC销售榜冠军这个事实，让我们对她充满无限的期待。因为这毕竟是10年来首位大陆歌手获此殊荣。

这几天，我采取"歌曲细听"的方式，为周笔畅的新专辑《i鱼光镜》的每一首歌曲写了140字的"微博歌评"，在网上引发热评。我感觉这是2010年华语流行音乐最佳唱片之一，因为无论是从歌曲选择、歌词表达，还是编曲制作方面来考察，这都是近年来少有的精品流行唱片。最重要的是，周笔畅在这张唱片里面，找到了她在华语歌坛的独特位置：有强烈的"畅式风格"的辨识度的唱腔；有打上"周笔畅"印记的歌词风格；有介于融合摇滚、民谣、R&B以及流行品味的歌曲作品，拓

展了她原来略显狭窄的歌曲空间，给我们带来许多意想不到的惊喜。当然，背负着"超级女声"的光环，让她的自我音乐路走得既轻松也沉重：轻松是因为有超越其他歌手的"人气"和音乐资源；沉重是因为在公司、市场与商业运作中，她往往成为没有自我的牺牲品。然而，这一次她没有让我们失望。

就这张专辑而言，自我表达最为"畅快"的是《别装了》这首歌：这是我个人最喜欢的一首，重金属的节奏和编曲，酣畅淋漓的旋律，表达的是情感的决绝与心碎。要拥有独立的歌唱人格，要过一种"不装"的生活。她的声音有点爆裂、有点沙哑、有点歇斯底里，配合的是情感的彻底宣泄和"别装了"的呐喊式"分手声明"："掏心付出就没浪费／我有我的品味／看不过眼就反对／忠于自我不是犯罪"，简直是神来之笔，卑微但痛快！是很洒脱、很坚持自我音乐风格的好歌！而在《二手歌》里面的周笔畅，又有另外的细腻内心："二手歌"是一个很有寓意的意象，既

是对演唱别人的"二手歌"的善意讽刺，也是一种祈求拥有自己"一手歌"的表达；而构思精巧的歌词和周笔畅有点慵懒、有点耍酷的歌声挽救了这首很难记住旋律的歌曲。听歌的过程其实是在揣摩歌者和作者创作演绎歌曲心理活动的过程："已经看够了／别人眼中我的样子／无所谓／会被讽刺太幼稚（太固执）"，这首歌表达的就是独立、自由、追寻自我人格的周笔畅，哪怕回忆褪色遗忘，哪怕梦想已经斑驳，"倔强坚持／梦的放肆"，这样的"二手歌"让我们嗅到"记忆真实的味道"！

　　就流行度而言，我觉得《i鱼光镜》里面很多首歌曲都有成为周笔畅演唱代表作的流行潜质。比如周笔畅自己作词的《星期三的信》，就是一首雨后清风般清新怀旧的吉他小品，没有太多忧伤，有的是甜蜜的回忆和对于自然造化的感怀！很难得的好歌词，很入耳的好旋律。情歌很容易落入俗套，但《星期三的信》从题目开始就很吸引人往下倾听，"Graceland"这个意象的选取很有寓意：爱就是恩典，就是奇迹，不管从前、现在和以后！而《一滴泪的距离》，我也感觉是一首特别适合用来参加歌唱比赛的大气磅礴的流行佳作，与英文版的 *I miss U missing me* 珠联璧合比翼齐飞；歌词填得极为贴切，用"眼泪的距离"来写照生命的长度与宽度，体现出激情的深厚；"往前飞吧／就别回来／要飞过多少路我才明白／命运的微风／吹过了多少路名／原来人都不懂"一句，让那些平庸的歌曲黯然失色！

　　从演唱的技巧性来看，周笔畅的《i鱼光镜》也有了长足的进步。她的《鱼罐头》的后半段演唱，用很迷茫、很漂浮、很虚幻、很无奈的音色，对歌曲的意境做了很到位的演绎，配合上开场的大提琴的浪漫唯美，蕴含着一丝忧伤、孤单。"鱼罐头"的寓意很明显：缺氧的爱情无法保鲜保质，更不用说天长地久海誓山盟；离开海的鱼，会腐烂死亡，没有你的缺氧的爱，会窒息会绝望。周笔畅用她的歌声，很好地把歌曲的

感受带给了听众。而她演唱的《时光机与流浪者》，用的却是一种自由、轻盈、跳跃的音色，因为这是一首清新流畅的节奏性歌曲，适合旅游时在车上听；当我们流连大理丽江的时候，她的歌声却带领我们梦游东京的富士山、莫斯科的红场。她用歌声营造出一种梦幻般在时光中心灵自由流浪的感觉，一歌在耳，夫复何求！而她在演唱 I miss U missing me 这首英文歌曲时，则是很激情很坚实的音色；而且没有"隔"的感觉，词曲演唱英语语感音色，浑然一体，而且最重要的是有一种内在的动感韵律，这是演唱中文流行歌曲没有的感觉，算是一次突破吧，初听有如听到艾薇儿新歌曲的感受。这是一个很大的惊喜！

　　在这张唱片的情歌演唱中，周笔畅还是突显了她的自我风格。比如《眼镜》：前奏老式收音机沙沙声，预示这是一首属于夜晚的伤情歌；通过"眼镜"这个独特的视角，展示的是一个人因爱成伤的冷静深邃的情感历程。"要不是我眼镜折射伤悲／终于你眼神清晰一点／此刻暖暖的起雾的视线／我知道我们／一定是同类"，略显平淡的旋律却被她唱得波澜起伏，激情汹涌，听后夜不能寐！想不到这个"黑眼镜"妹妹，还有如此内敛的好唱功。而在 Love & Life 这首歌中，有点诡异的前奏，笼罩着一种爱与生命之路坎坷不平、伤害不断的心路历程；"痛苦和心碎／悲哀和愚昧／失败的画面／要经历几回／才有人来安慰"，真是痛到了骨子里，伤到了最深处！然而周笔畅表达的是：爱与生命都是自己的选择，与其等别人来爱，来决定自己的生命道路，不如自我寻找，自我安慰。再听《恋爱料理》，感觉是一本爱情教科书：表面欢快热闹的节奏，掩盖的是爱情的甜酸苦辣咸；风干的寂寞、沉淀的思念、醉人的诱惑，都无法让热恋持续，只是会慢慢变成"爱的营养剂"，变成恋爱的"料理"，陪你成长陪你欢笑哭泣。周笔畅的真假声转换勾起我们情绪的变化，跳跃式的演唱配合了旋律的舒展。而在《单面镜》这首典型的都市情歌里，周笔畅

最值得赞扬的地方是她巧妙地运用音色变化的魔力，去表达一个女孩暗恋、单恋的苦涩却要装作洒脱的心情；"快乐的悲伤的情绪被左右"的生命状态，很难拿捏的情绪，都在她低吟浅唱的歌声中得到抒发释放，那些脆弱的时刻，躲不过去的感觉，都在歌里！很过瘾。

这真是一个很会用自己的情感、自己的独特音色、自己的人格魅力去诠释歌曲的好歌者！周笔畅很幸运，因为自己的坚持、自己的眼光、自己的文化修养、自己的音乐野心，找到了一个非常好的制作团队，打造了一批彰显她的立体音乐形象的好歌曲。

山风一样自由的歌声——
我听瓦其依合专辑《黑鹰之梦》

　　有些歌曲，你听一遍就爱上了它的旋律，有些人，你见一次就印象深刻。"山鹰组合"里面几个才华横溢的彝族音乐少年，当年就给我这样的印象。"老鹰"吉克曲布，幽默、睿智、成熟、稳健，写歌的感觉就像他家大凉山的清泉一样自然流淌；"黑鹰"瓦其依合，沉默、坚韧，热情之火都蕴藏在缄默的双眸里；"飞鹰"沙玛拉且，舞跳得潇洒奔放，歌也唱得激情荡漾。15年前《走出大凉山》和《七月火把节》在全国特别是西南地区家喻户晓，三个彝族少年的音乐传奇也成为流行歌坛的奇迹和榜样。彝族音乐的美丽与忧伤，古朴与纯真，和大小凉山一样吸引了许多爱乐者的想象。

　　今年山鹰组合中的"黑鹰"瓦其依合推出了个人原创专辑《黑鹰之梦》，让我再次领略彝族音乐的无穷魅力：《黑鹰之梦》就如同大小凉山的山风一样，自由穿梭在北京和遥远的西南边陲的高山与峡谷里，歌唱远离家园的灵魂的忧伤与苦难，歌唱生命的甜蜜与悲凉，歌唱一个民族的前世与今生，歌唱绿色山魂的消失与追寻。

山风的自由

　　这是一张我很久没有听到的自由而美妙的唱片，制作精致而细心，细节饱满而情感充沛，"黑鹰"瓦其依合的演唱很有个人魅力和声音辨识度，耐听而又有一股吸引人的魔力。《山风一样自由》是这张唱片的精神牵引："飞吧张开你的翅膀 / 从那日出到日落 / 飞吧张开爱的翅膀 / 你就像山风一样自由"；"火塘"的温暖，"阿惹"的歌喉，都是彝族小伙最思念的具体意象，那一颗"走出大凉山"的飞翔的心，永远和家乡的山风与清泉、月亮与情歌、阿妈与阿惹、笛箫与月琴联系在一起！在这首歌曲中瓦其依合自己演奏了印度铃和彝族摇铃，让歌曲的每一个细节都充满山风一样自由的灵气，尾奏的笛箫演奏特别迷人。《在路上》则是一首自由行走的青春之歌："如果我们 / 路过村庄 / 脚步一定要轻 / 如果我们 / 路过森林 / 随手摘片叶子"，这是新一代离开家的孩子，他们和互联网一起

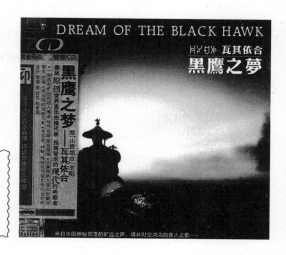

彝族歌手瓦其依合专辑《黑鹰之梦》，歌唱生命的甜蜜与悲凉

上路，他们和十几年前的少年相比，已经没有那么沉重，那么忧伤；"如果我幸运地经过了你／你一定看见了我／我的青春／当春风吹过时光吹过记忆／有一朵平凡的花只为你开"，一样的深情浪漫，一样的一往情深！不变的，是彝族人对村庄、对土地，对太阳和月亮的热切歌唱。这是新一代人彝族人对现代生活、自由行走、青春记忆、追梦心态的颂歌。

欢乐的忧伤

　　就我所接触的彝族原生态音乐而言，曲调忧伤的居多，而且有各种形态的忧伤，很值得研究。我曾经就这个问题请教吉克曲布，这个有着典型彝族鹰钩鼻子的彝族毕摩的后代用他一贯的幽默语调对我说，我们一直在大山里头待着，能不寂寞忧伤吗？其实，这是一个民族长期处于迁徙游走的生活状态和身处荒凉大山的心灵产物。这样的歌声，当然是忧伤而美丽的了。这张"黑鹰"瓦其依合的专辑《黑鹰之梦》，同样有一股挥之不去的难言的忧伤萦绕其中。我们印象中的火把节无不洋溢着激情如火的欢乐与喜庆，然而瓦其依合的《火把节》则带给我们完全不同的聆听感受，我们用另外一首歌曲的题目来形容这首歌曲是最恰当的：《悲伤的欢乐》！你听："一月里最好的日子／跳下我们的手指／一生中最美的火光／照亮我们的村庄／一束一束火把／一年一年相遇／烧死地上的虫／烧去心中的苦／这样的一天／我最亲爱的朋友／你还有多少喜悦／要对神灵诉说"，这样的歌声，可谓喜悦中有泪，甜蜜中有苦，渗入骨髓，深入心灵，一年又一年，没有穷尽，实在是生命的大悲哀与大喜乐，大欢乐与大忧愁！这首瓦其依合版的《火把节》几乎完全颠覆了我对火把节的"美好"期待，让我听到一个民族心灵深处忧伤的灵歌。我们再来听《悲伤的欢乐》："一只雄鹰在飞／一朵云彩离开／一个梦正醒来／一朵花在盛

开/欢乐吧/悲伤的欢乐/希望吧/无助的希望",诗意的歌词衬托的是悲伤的语调,欢乐的歌谣居然唱出泪水的悲哀!这种"无助的希望"却阻挡不住向远方飞翔的梦想,把一个既想离开又想留下来的割舍不了的游子心态表达得淋漓尽致。因为,"一条路在远去/一个人在路上/一杯酒在手中/一颗心在颤抖",这是怎样的一种复杂情感,所以,离去的欢乐永远替代不了留恋的悲伤!这种情歌是有根的情歌,和血脉、故乡、土地永远连在一起!

灵魂的呼唤

　　彝族民间文化具有浓厚的原始宗教色彩,崇奉多神,主要是万物有灵的自然崇拜和祖先崇拜。自然崇拜中,最主要的是对精灵和鬼魂的信仰。毕摩是一种专门替人礼赞、祈祷、祭祀的祭司。毕摩神通广大,学识渊博,是彝族的知识分子。作为毕摩传人的山鹰组合的成员,瓦其依合和吉克曲布一样,有浓郁的宗教情怀和知识分子情怀,《神曲》就是他唱给彝族所有生命的安魂曲,一首生命的挽歌!歌曲充满一种悲悯的苍凉感:"来处归地,所见所闻,令你喜悦或令你悲伤,只有自己知道。你的躯体,你的指端,感到寒冷或感到疼痛,只有你自己知道。你的灵魂,到了哪里,要去何处,没有人知道。你的一生,什么是对,什么是错,没有人知道。"汉语里面很少有这种宗教感十足的歌吟。我们当代流行音乐离时尚越来越近,离心灵越来越远,与狭窄的世俗情爱纠缠越来越近,与生命的真实感悟越来越远。我听完歌曲《石头》,喜欢得无以言表:这首歌曲是这张专辑的灵魂。彝族人坚实厚重、沉默如山的情感流在这里奔泻而出:"从沧海到桑田/在四季里沉默/把爱恨收藏在/时光的叠缝里/你不言语/从不言语",诗意十足的歌词,演唱的尾音的自由运

转，特别迷人；彝语对白念出的是瓦其依合家族谱，实在有一种惊心动魄的美丽！听《不要怕》：古琴营造的意境给我们时空交错的感觉；生命的达观与宽容，大自然的季节转换，生活的甜蜜与痛苦，互相融合；安静与恬淡的生命态度，面对苦难与伤痛的洒脱精神，都唱在歌里："不要怕不要怕／无论严寒或酷暑／不要怕不要怕／无论伤痛或苦难／不要怕不要怕！"《流淌的思念》一个男声与一群女声的对唱，是最具民谣意蕴的表达；彝族语言演唱，加上瓦其依合自己吹奏的口弦，营造的是人们在路上的忧伤！还有我们记忆中熟悉的《阿诗玛》，在瓦其依合的歌声中重新解构了一个古老的神话，美丽而哀婉，痛苦而迷茫：前奏的呼唤唤醒我们美好的记忆，而笛子的美哀婉而甜蜜；"如果还可以／让森林变成绿的家／如果还可以／让你用当年的声音／为我呼喊"，这是一颗失落的心的呐喊；"我又将离去／在你不曾预见的世间游走／我不会迷失／会寻着你目光的方向回归"。这是我听过的对古老故事重新诠释依然美丽如初的最美的歌曲之一，实在让人动心动容！

　　谢谢瓦其依合，这个彝族优秀的歌者，用"黑鹰"的梦想，圆了我们一个美妙的音乐之梦。

2009 年 10 月 27 日，北京

追寻藏民族的心灵之歌——

我听容中尔甲专辑《牧人之歌》

岁末年终，检视自己一年来的聆听感受，我忘不了藏族歌手容中尔甲《牧人之歌》带给我的震撼与启示，我认为这是中国流行歌坛2011年在民族流行音乐方面最美的收获之一。

最感动我的，是容中尔甲的文化责任感。他有极好的汉语文学基础，毕业于阿坝师专中文系，但同时他又有极其强烈的民族文化传承的责任感和担当精神，所以他能从流行音乐的喧嚣中超拔出来制作藏民族心灵舞剧《藏谜》。而且，他还是一个有虔诚信仰追寻的歌手。双重内心的推力让他愿意用8年的时间，创作唱片《牧人之歌》，完成了向藏族英雄史诗《格萨尔》的致敬与颂赞。《格萨尔》是世界上最长的英雄史诗，博大精深，文辞瑰丽，故事蜿蜒曲折，情节惊心动魄，却完全靠民间艺人口口相传；已知的诗句有110多万行！容中尔甲在创作之初就确立的原则是："希望通过流行歌曲的演绎，对这个民族文化瑰宝有更加深入的理解与推广保存。"他和词曲作家陈小奇、小胖、高翔、阿来、二毛、扎西多杰等人一起，走遍藏族的聚居区请民间艺人演唱。"深入民间，了解一个民族的生活状态和内心世界，才能进入他们的文化。"甚至和主要编曲人小胖一起，在距离拉萨800公里的小村子，与世隔绝几个月，

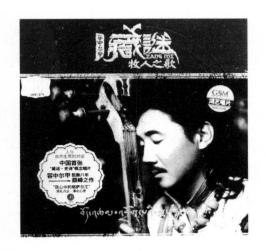

安静心灵，放下急功近利，放下灯红酒绿，潜心学习，安静纯净自己的心灵。一个仲肯（格萨尔的传承者）曾经鼓励他，说他的努力最终会感动格萨尔王，格萨尔王的神灵会保佑他。这部气势磅礴的史诗，在容中尔甲等人的努力下，在现代社会的音乐语境下，正在缓慢复活、苏醒、焕发新的生命！正如唱片结尾曲《怀想》所唱的："是谁的吟唱／唤醒了你／我的祖先／我的怀想"，"把美丽的歌谣刻在石头上／让风干的音符一起芬芳／把未了的心愿印在经幡上／让我们的思念一起飞扬"。气势磅礴的西藏格隆藏戏团的伴唱，仿佛让我听到千万个心和容中尔甲一起跳动，一起吟唱！

　　《牧人之歌》这张专辑，无论是编曲、录音，还是演唱、主题，都让人称赞！她完全打破了流行音乐在制作上只限于北京、广州、上海、台北、香港等少数几个大城市才能出精品的固有概念，她让我听完后瞠

目结舌、心花怒放！原来，在互联网的时代，制作音乐不仅仅需要好的器材、精美的录音场地、高深的音乐技巧，更加需要音乐思维的纯粹与专一、领悟与思考，需要一种与流行时尚背道而驰的沉潜与舍弃、升华与选择。因为创作并不代表创造，才华也不代表精华。所以说《牧人之歌》里面的容中尔甲及其团队，让我惊喜地听到四川这个中国内陆的腹地正在成为中国原创音乐的福地。

唱片首曲《牧人之歌》音场宏阔气韵悠长，容中尔甲在歌里深情吟唱心中的大爱与深沉无边的思念。我注意到这首歌曲的作曲者是中国最具诗性特质的摇滚乐队"声音碎片"的主唱马玉龙。这首歌曲辽阔的精神境界与对流浪的牧人歌手形象的真挚描绘，都将会成为近年来藏族风格歌曲的新收获。应该说，《藏谜》之后的容中尔甲，文化使命与目标愈加精确而且身体力行持续创作，保持着对生命与历史文化的敏锐感觉，我真心祝贺他在《神奇的九寨》和《高原红》之后再次拥有演唱代表作！

这张专辑的所有歌曲，在编曲制作上都是精益求精，力求贴合《格萨尔》的史诗背景故事与雪域草原以及藏族民间信仰的文化传承语境。我从中听到了很多精彩的采样和绝美的音色，如寺院的祷告声、念经声、马蹄声、钟声、号声、鸟声等西藏特有的背景音乐与特色乐器演奏；从音响"发烧"的角度来听这张专辑，也是一个很好的选择，可供想象的空间是极大的。容中尔甲的声音更是刚柔兼济，高亢与低回交融，我特别想向"发烧友"推荐这值得聆听的壮怀激烈与温柔如水的好声音！在都市里听惯了绵软的情歌，忽然听到这种烈酒般回味悠长的歌曲，你的精神会为之一振。好一个容中尔甲，他把自己化身为古代的游吟诗人，唱那人间恩恩怨怨、如泣如诉、爱恨情仇的爱情，唱那催人泪下、征战四方的战争与《迁徙》；他时而机敏俏皮，时而腾飞于马背上与狼烟中，在歌曲里辗转腾挪上天入地，他有一个刚强而温柔的灵魂，

浪漫而渴望自由飞翔的心。不愧是牧人的后代，有血性有梦想，好男儿歌唱四方！

　　我最近读完了一本云南作家范稳的作品《大地雅歌》，这部仿《圣经》体裁的优美小说，让我领略了具有与《格萨尔》吟唱歌手、牧师、纯朴牧民和领主土司等生命纠缠与文化融合的独特精神魅力的牧区世界风景，真是美不胜收。我听完《牧人之歌》专辑也有同样的感受。你听《青蛙与少年》，活脱脱就是一个天才的吟唱诗人的生命写照。建议你在深夜听《祈祷》《降临》，绝对让你心如水洗、灵动如鸽，身披霞光、呼吸顺畅，同时你不得不被藏族民间壮烈虔诚的信仰和深沉绵长的爱恋所深深打动。作家阿来与容中尔甲合作的两首歌曲《迁徙》和《兄弟》，都是描摹《格萨尔》史诗巨作中有着藏民族大历史文化内涵的佳作。前者是一个民族的浩瀚斑斓的迁徙史："马背的家／青青的牧场／天边的你就是天堂"，一个追逐太阳的民族的炽热情怀，从歌中奔涌而出。后者歌唱的是深情厚谊的男人情怀，博大而壮怀浩荡之气。陈小奇词曲的《阿妈》，容中尔甲唱得人心都碎了，也醉了。而动用了大型弦乐队的歌曲《解脱》，更是元气淋漓、九曲回肠，容中尔甲唱得更是少有的豪迈与深沉。

　　我觉得老歌手们都要向容中尔甲学习，学习他的文化自觉心，学习他对藏族文明传承的责任感和对信仰生活的敬虔坚守。我认识他的时候，他创作演唱的《神奇的九寨》唱响了全国，许多地方政府以这首歌曲为蓝本打造自己的旅游歌曲；而后音乐人陈小奇给他的《高原红》火上加油；可是他依然用充沛的创造力打造了走出国门的舞剧《藏谜》；如今更用《牧人之歌》向格萨尔王致敬。这一系列的文化行动，让他的艺术生命长久而丰富！而且让我们充满期待：哪里是他的下一步？

<div align="right">2011 年 12 月 13 日，星期二</div>

温润如玉的歌唱——

我听杨钰莹专辑《遇江南》

10年诗意行走，沉潜读书，歌手杨钰莹从一个甜甜的邻家小妹，成长为一个具有独特音乐风韵的美丽女子。2012年岁末，在最寒冷的北京，我听到了来自江南的温润如玉的歌唱——杨钰莹带来唱片《遇江南》。她的歌声，依然甜美如昔，却增加了人间的烟雨生命气息；依然明丽温婉，却增加了古老江南丰厚的人文底蕴。她处于生命"最好的时光"，她与一群中国优秀的音乐人一道，用诚意与专业的音乐精神，为我们奉献了一张精致唯美的优质唱片。

声音声音

所谓"中国好声音"，在《遇江南》里面得到完美体认。杨钰莹正是凭着她如外形一样自然甜美的好声音，20年如一日，长久停驻在歌迷内心，如一朵江南美妙的睡莲，在人们内心缓缓绽放。这天赐的好声音和恩赐的美丽脸庞，使她成为邓丽君的最佳传人，可谓珠联璧合、人剑合一，缔造了一个歌坛传奇：她10年不出专辑，一出声歌迷依旧爱意滚滚如潮涌来；这种极具中国特色的甜美温柔的音色，绝对是自然天

成，是许多音乐制作人设计不出来的纯净与典雅的结合。如果说《风含情水含笑》和《轻轻告诉你》还略显稚嫩与清浅的话，今天的杨钰莹已经对自己的音色把握得云淡风轻，轻重缓急间见出她内心自如的辗转腾挪、口吐莲花。许多歌迷在听到《可遇》的第一句时，也许会自然落泪：无比熟悉与亲切的声音，唱出的却好似内心那可遇不可求的温润歌声，"你遇见我我遇见了你／人来人往川流不息／你只看见我我只看见你／尽在不言自在欢喜"；熟悉中有陌生感，这杯二十四桥明月夜酿成的美酒，就着杨柳岸的清风，在你的心头悄然滑落，渲染成一幅可遇不可求的江南美景。《你若安好便是晴天》几乎是 2012 年最熟悉的一句话，词曲作家张超拿来写成了一首歌，最感人的是歌曲的结尾，"天长长夜凉凉／相知难相忘／想念的字句入岁月的行囊／把那往事捻尘香／慢慢唱"；旋律入心入耳，配上杨钰莹自谦的"薄脆糖般晴朗有温度像冬

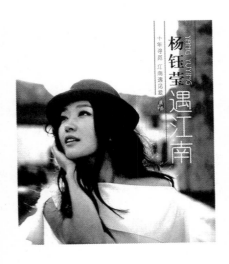

杨钰莹《遇江南》，依然甜美，依然温婉，却增加了古老江南丰厚的人文底蕴

天握在手里的一杯暖水"般的歌唱声音，让人生出感叹生命的发自心底的清洁与舒适，这歌声的祝福，宛如一生最美的梦，陪你行走天涯却又有柔情牵挂。

江南江南

这是一张"江南"概念的专辑，《遇江南》是作为制作人的杨钰莹与一批优秀的音乐人在 2011 年初去江南采风收获的丰硕音乐果实，是经过长达两年的反复磨炼，终于酿成的佳美之作。文化地理上狭义的江南指长江中下游平原南岸、濒临长江沿线组成的江南地区。江南是中国文化的发源地与传承地之一，文化底蕴丰厚，人文传说历史积淀源远流长，实在是音乐与文学的富矿。因此，杨钰莹遇见江南，演绎出一批动人的歌曲，实在是和她的精神气质文化追求完全合拍的一件好事。从她自己为每首歌曲所撰写的心情文字来看，她是完完全全把自己融入江南了，春泥护花清风美人，遇见江南唱出心曲。她说："晨韵中飘逸的江南，生出微醺的翅膀，与心爱的人在山水间留恋……"再看洛兵、周笛这对写过《梦里水乡》的黄金搭档为她写的《遇江南》，更为让人心动："天风浩荡／田野芬芳／借我一生／换几缕月光／山水之间／何时再相见／亲爱的你／是我的江南"，余韵悠长，在水云间飘荡，文脉不断，馨香流离，梦里江南，歌谣故乡。陈小奇与何沐阳的《如梦令》更是一阕烟雨江南绝佳写照："曾经用水墨丹青卷起了你／只为凝视你的美丽／取月色几缕／染得荷韵如许／曾经用白墙黛瓦藏起了你／只为独享你的春意／有诗意盈手／醉里浅斟低唱。"这是用音乐诗句为江南描画的一幅山水美景，天人合一、风和日暖，浅斟低唱、单纯平和。而远处传来最美的民谣旋律"千年的相约默契的相遇／不变的你依然温婉如玉／你在我心中

我在你怀里／这一刻的江南／已是我永远的追忆"，古筝与吉他如大珠小珠落玉盘，在这位温润如玉的江南女子吐气如兰的吟唱中，成为经典的旋律与画面。

音乐音乐

现在的杨钰莹，正是处于人生最黄金自如的时光，沉静10年读书，不停地修炼，让她与音乐结合得更为紧密妥帖、温暖明亮，如一朵自由的花，怡然自得地开放。作为制作人的她邀约的音乐人，都是气质上与她合拍的优秀音乐人：陈小奇、李海鹰、张全复、苏拉、浮克、洛兵、周笛、梁芒、张超、何沐阳，等等，这些人的名字，就是中国原创流行音乐的历史，他们作为护花使者的成绩相当可靠。这张专辑运用了大量江南民歌旋律的余脉，在歌里起起伏伏、如影随形、融古今于一炉；在歌词的意象里更是让人联想起唐诗宋词甚至楚辞的血脉。从音乐上说，我特别喜欢浮克的《想起你的好》：熟悉的民歌《紫竹调》的出神入化的运用，词曲编三位一体的娴熟配合，都让这首歌曲过耳难忘，直接钻进人的心里。张全复、苏拉的《可遇》也是一首难得的佳作：旋律的细腻温婉，柔情万种的转折，都让人爱不释耳。而李海鹰与苏拉合作的《最好的时光》，那难得的明媚如春风的旋律，与歌词完美结合，有一种沧海桑田后拥抱温暖人间的豁达与温馨，实在是对青春岁月的呼唤与回味，听完后有一种落泪的冲动。因为，当你"与曾经的自己遥遥相望"，真的会"让回忆慢慢湿了眼眶"；当生命芬芳，除了一丝丝甜蜜的感伤，也许你更多的是对生命的感恩，对音乐的感恩，对江南古老文化的感恩，对爱你的人的深深的感恩！

好吧，就让这温润如玉的歌唱，继续陪伴着你的生命旅程；让这个

江南风景般美好的女子，也做你心灵的歌者，把你的生命温暖照亮，"就像花儿落满山冈／停在时间之上"。

致敬与超越——

我听毛宁专辑《十二种毛宁》

20多年过去了，当我听到毛宁翻唱刘文正原唱的歌曲《飞翔飞翔我飞翔》时，当年初见他的画面如阳光般温暖地扑面而来。在广州星海音乐学院的小路旁，刚上完声乐课出来的毛宁遇见我，聊天，明亮的笑容、谦虚的口吻、带鼻音口腔的谈吐，这一切把我带回了20世纪90年代广东原创歌坛那红红火火的黄金岁月。是的，毛宁一出道就遇上了中国原创歌坛最美的年代，一曲《涛声依旧》奠定了他在中国歌坛的巅峰地位，其后《蓝蓝的夜蓝蓝的梦》以及《大浪淘沙》等歌曲更是让他的歌唱生涯如火如荼。当然他也不会忘记在新光花园酒店歌舞厅的历练与准备，那时他就是唱着别人的歌曲却收获了热情的掌声。

转眼到了2012年5月，毛宁推出了一张翻唱专辑，歌曲横跨数十年，都是他的挚爱珍藏曲目。就我的理解，翻唱歌曲的意义是：致敬与超越！致敬是向华语乐坛的优秀作品与创作者和演唱者致敬，向自己的青春岁月艺术生命致敬，是向一种感动过自己的精神与心灵的力量致敬，向那些水乳交融的爱情与生命致敬，是向那些纯真的歌与哭、笑与泪致敬。把自己的艺术生命延长，让自己的歌唱空间拓展，让我们听见毛宁别样的神韵与风采，领略12种不同感觉的毛宁，在原创歌坛鱼龙混

杂的今天，这实在是一个明智的选择。正如制作人张卫宁所说的："带着几分敬仰、几分对青葱岁月的怀恋，几分对原作者和歌者的感激，我们开始了这段以新古典主义+FOLK为蓝本的朝圣之旅……"

致敬之外，我很欣喜地发现，毛宁以及他的制作团队的严肃与用心：对原作在尊敬与热爱的基础上，无论演唱还是制作，都有超越原作之处，这才是这张专辑的精髓所在！无论是《草原牧歌》的热烈明快，还是《飞翔飞翔我飞翔》的色彩斑斓，或者是克尔曼在《草原牧歌》的佛拉明戈吉他演奏，都给我们新鲜热辣的聆听体验：没有隔膜、没有苍白，有的是心灵的交汇与碰撞，感情的激荡与昂扬。而在我自己最喜欢的歌曲《独角戏》和《你是我的眼》中，毛宁的演唱皆可圈可点：《独角戏》在弦乐四重奏的伴奏下，感情的跌宕起伏、千回百转，毛宁都把握得丝丝入扣，悲欣交集；而在《你是我的眼》中，毛宁准确而细腻地把握了原作那种感激与悲悯、嘶喊而内敛的情绪，果真在几百个翻唱这首歌曲的

致敬与超越，毛宁挚爱珍藏曲目翻唱专辑《十二种毛宁》

演唱者中脱颖而出，烙上毛宁式唱腔的印记。《约定》是一首女声歌曲，原作温柔温情，哀而不怨，浪漫中给人遐想；毛宁版的《约定》，在这些温馨的基础上，却多出了一份淡定的自信，温柔的关爱，犹如兄长般的慈爱与关怀。而在《美丽心情》中的毛宁则是磁性洒脱的，是一种对懂爱的心灵的沟通与渴求，一种宽容的爱的心态，这些都表达得很贴切很到位。

　　毛宁开始有了声音的自觉，这是我聆听这张专辑的第二个强烈感受。也就是说，毛宁非常明确地意识到而且成熟地运用了自己的嗓子；作为最美的"乐器"，很多歌手并没有认识到自己人声的独特性，这也是许多歌手没有辨识度的误区。毛宁在《你是我的眼》交响乐伴奏这版中的低音，就运用得非常漂亮：初听之下，清丽的钢琴伴奏下的毛宁的低音，有点压抑、有点渴求、低沉磁性而不急不缓，所以等他唱到那句"是不是上帝在我眼前遮住了帘忘了掀开"，才会有那种冲破云层、石破天惊地呐喊出"你是我的眼"这句感激中包含悲怆的句子；配上交响乐队那宏大的音场，确实感人肺腑，催人奋进而不禁泪下；结束句也很干净利落，余韵悠长，非常完美。其他如《一直很安静》的悠闲与松弛、自如与自信，配合上美妙的伴唱，让这首歌曲特别动听迷人，所以立即风靡网络。另外一首我特别喜欢毛宁演绎的歌曲是《美丽心情》，在这首歌曲中，我听见了熟悉而陌生的毛宁，深情款款而开放自尊、海纳百川而云淡风轻，这声音依然让人着迷。《崇拜》也有着同样的感受：大气、宽广、自如、清醒。

　　编曲很美，这是我聆听这张专辑的第三点感受。交响乐的编配，并不是每首歌曲都适合，但是这张专辑的制作人张卫宁先生把控得相当到位：需要的地方借助交响乐排山倒海的气势把激情扬到最高潮，让你听得痛快淋漓而感情一泻千里；在另外一些地方却用吉他、钢琴点缀

气氛，恰到好处，让许多歌曲都给人全新的音乐氛围，给你一种聆听的惊艳感。据张卫宁的制作手记所言，每首歌曲都最少改编过三次以上，制作周期竟长达一年！这种态度，实在不是急功近利的这个时代的做法。听歌听细节，我很欣喜地发现，这张专辑的小乐器演奏也非常用心，如《美丽心情》里面居然有杨乐的口琴、Funky木吉觉的鼓，《崇拜》里面有肖楠的手风琴，这些都是录音界的顶尖好手！12首歌曲的编配与人声的调控配合水乳交融彼此辉映，给我们12种不同的却又是毛宁式的聆听旅程。看不同的画面，经历不同的感情世界，在不同的梦境中穿梭，体验不同的人生，实在是人生的一大乐事，所谓精美制作，就应该是这样的吧。

2012 年 5 月 13 日，星期日

2009年的整个春节假期，我都在反复听一张民谣歌曲唱片——维吾尔族歌手何力词曲演唱的他历经艰辛刚刚发行的首张专辑：《65亿分之1的诗与歌》。这是一张制作简陋、编曲简洁、演唱简单的专辑，而且只有7首歌曲！然而我感到沉重、感到压抑、感到受伤——是的，这张远离流行、远离我们期望中的民谣，一点也不"摇滚"的专辑，却深深打动了我，让我欲言又止、让我欲哭无泪、让我体会到一个"我向着我的灵魂，唱出内心的歌谣"的激动得几乎疯狂的诗人的魅力。

手工心血音乐

这是我最初的听后印象。何力不混流行圈、不混摇滚圈、不混民谣圈，他独自一人，在北京西五环外的一个农家小院子里，在新疆、在陕西、在云南，用他自己的心血、心魂、心泪，写下一大批歌曲。迫于生存压力，他只能制作7首歌曲，制作周期长达8年。然而这是多么精美的"手工工艺品"！何力自己作词、作曲、编曲、演奏吉他，邀请他维吾尔

族的同行演奏莎塔尔、都塔尔、手鼓、大提琴、小提琴以及各种打击乐器，所以这张专辑充满了人的精气神。每个音都是用心打磨出来的晶莹的手工结晶品，朴实，饱满，散发出一种独特的汗水和泪水混合的芬芳味道！这些歌曲远离工业化生产线的腥臭的电子味，没有你意想中的塑料花瓣虚美的光环，却有你想不到的温馨的爱的灌注、压抑而朴实的深情表白、平淡无事的悲剧叙述和撕心裂肺的灵魂呐喊！他唱《飞鸟的情歌》："姑娘／你是一双眼睛／我是你眼里的泪珠／姑娘／我是一只飞鸟／你是我栖息的森林／只有世上没有悲伤／眼睛和泪珠才不会分离／只要狂风继续作浪／人的一生就不会停止飞翔。"这些深情的歌吟，只有大提琴的伴奏，又有何妨？从内心流淌出来的音符与诗句，怎能不动人？

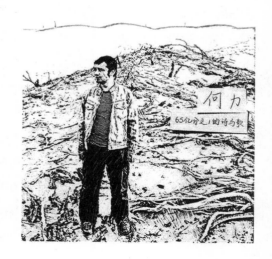

何力《65亿分之1的诗与歌》封面

抵达灵魂的歌谣

这是我的第二印象。我听完歌曲后，打电话给何力，问他猜猜我最喜欢哪首歌曲。他脱口而出："是《独自一人》吧？"真是惊人的默契！其实，从第一首歌曲《兄弟》开始，何力就关注人与人的精神、信仰，在人与动物、人与自然的关系中思考、表达、歌唱，他用拟人的手法，虔诚、宁静、温和地与土地、天空、人的内心对话，把自己关于宗教与哲学的思考，用清新质朴的诗句和旋律演唱出来。比如《抵达》："我向着我的灵魂／唱出内心的歌谣／我想过我的生命／只有奔跑／我望着你的天空／飞鸟在飞翔／我走过你的土地／鲜花在开放。"在内心深处，何力永远是一位诗人，他行走在新疆和北京，行走在死亡和生命、爱的希望与绝望、爱的失去与获得的边缘，内心有狂风巨浪，表面却温和而安详。只有在《独自一人》中，他才有又一次悲绝的呐喊："独自一人在无奈中绝望／你的美丽激起我作为一个人一生中所有的希望／独自一人在麻木中绝望／你的柔情融化我体内所有金属垃圾石头彷徨！"因为，何力紧接着的独白撼人心魄："我写下这些诗歌，请允许我献给你们"，"那些像一粒大米、一块土豆、一双鞋一样活着的人；还有那些像一棵树、一座山、一束光一样不朽的人"，听到这里，我已经饱含泪水，感受到何力的虔敬与悲悯。当他继续说"因为这一切都和你所爱的人有关，因为这一切都是为了人；愿主赐福我们所有的人，让这个世界充满和平，充满祥和的爱"的时候，我终于把不争气的泪水流了出来。多少年了，我以为自己铁石心肠，以为自己已经被职业生涯消磨得麻木干枯的心，真的开始崩裂了，有一种超乎寻常的光让我的眼睛焕然一新！这里我们没有必要去分辨宗教与习俗、文化与冲突，我们拥抱的是一种人类共同的爱的情怀。

向着现实歌唱

和国内大部分歌手不同，也许因为何力来自新疆这块多民族、多元文化交融的亚洲腹地，何力文化冲突与沟通、人类的生存境遇与现实，倾注了极为关切的目光，他深入思考这些问题，化作自己创作的题材与灵感。因此他的歌曲注定与别人不同，有着何力式的忧愤与悲悯。比如《若雪之歌》，就是一首关于巴以冲突的叙事歌曲：若雪是一位来自美国的"国际团结运动"组织的非武力志愿者。2003 年 3 月 16 日她在加沙保护一位巴勒斯坦医生（及太太和三个小孩）的住家不被以色列摧毁时，遭以色列推土机碾死；因为她的死，她写给父母的家信被网友译成中文后在网络流传。何力创作的这首《若雪之歌》，以充沛的激情，悲壮的音调和简洁的音乐语言，饱含苦难与忍受的同情心，叙说了这个噩梦般的故事。何力唱道："这个星球上爱你的人／在你心中种下了善良和光芒／那些你用心爱着的人／就能收获幸福和阳光"，"为了这一生的岁月／为了这沉默和歌唱／就让我唱一支歌谣／唱给欢乐也献给悲伤"。正是因为何力把自己看作若雪这样的人的"相濡以沫的朋友"，也是正义和公义的朋友，所以他才会为为了和平事业献出生命的若雪唱一首如此深情撼人心魄的歌谣！据说何力这首歌曲在香港演唱时掌声最为热烈，可见在沉默的人群中，许多人还是选择了同何力一起歌唱的！和《若雪之歌》同样引人思考的一首歌曲是《圣女和毒蛇》，诗句直指人心，宛若一团燃烧的烈火："几千年以来你都在忍耐／心里只有爱的武器／这爱超越了天灾人祸／胜过了航空母舰核武器／因为人类的自由和解放／就写在你美丽的脸上／因为世界的明天／也攥在你纤细的手里！"在悲伤苦痛中，何力依然有赞美和抒情的力量，这就是信仰的力量，思想的力量！

何力站在中国北京的一个角落，用"65 亿分之 1"的歌唱，"抵达"

了许多歌手一辈子无法抵达的境界；他是我们这个精神贫血的时代优秀
的抒情歌者，穿过黑夜、穿过岁月的颠簸和人类的孤独，何力像一只飞
鸟，飞向那鲜花盛开的地方！

2009 年 2 月 7 日，星期六，北京

马条：篝火温暖　真情流淌

马条，一个内心拥有火焰的人，一个来自新疆的民谣摇滚歌手。继第1张专辑《马条》、第2张专辑《你找错了地方》、第3张专辑《高手》（其实是第1张）之后的2016年，马条继续突破自己歌唱生涯的"封锁线"，推出了他的第4张专辑《篝火》，一路奔跑一路高歌，带给我们越来越多的惊喜与感动。

马条的歌曲，旋律线条明朗，简洁有力，直抵人心；他的嗓音，浑厚中有金属的光泽，自然质朴中却有一种新疆大地般辽阔深沉的底蕴；他的声音有非常明显的辨识度，如锐器击打我们麻木的神经；他的歌曲节奏，有中文歌曲非常难得的节奏流动感，听他歌唱就一个字：爽！

我多次参加马条的演唱会，那是青春、汗水、骚动、动物凶猛的聚会。与密集的音符和纯真的爱情在人群的烟云中飘荡着的，是一股压抑不住的美感流动。正如他歌中唱的："青春尚好，风华正茂，长发乱飘！"

马条已经制作完成了4张个人专辑，最新的专辑《篝火》已经问世。我在拿到专辑之前，已经在网上听了多遍《篝火》一歌，这是一首2016年值得反复循环播放的歌曲：浓郁的俄罗斯曲风入耳亲切，吉他勾魂，

钢琴加入后构成了更加清新的曲风，间奏的手风琴音色简直是温柔至极；这首歌哀而不伤，失望却不绝望，编曲层次分明，与马条的声音非常贴切。她让我想起了王洛宾先生的《永隔一江水》，这是一种青春与爱情的致敬，这是一种新疆民谣的隔代传承，这是 2016 年最美的中文歌曲之一。"旋转的阿特莱斯 / 犹如这绚丽的篝火 / 你舞动在我眼里"，马条自己说："那些内心火热，却又笨嘴笨舌的西北汉子，让无限的柔情沉睡在自己坚毅的灵魂。"这首歌曲真是这些笨嘴笨舌的汉子们的代言歌。

马条其人其歌，皆侠气豪放之极，盖因其来自新疆克拉玛依市也！他的原创歌曲，首先带给我们的是音乐的美感：乐风简洁凶猛、节奏强劲而层次清晰；他的民谣吉他技术高超，干净却不乏凶猛的韧劲，快速却不脏，我看他弹琴的专注，就知道他写歌不会难听。马条有个爱好，一度在北京免费教人弹吉他，我问他何故。答曰：学吉他可以学习写

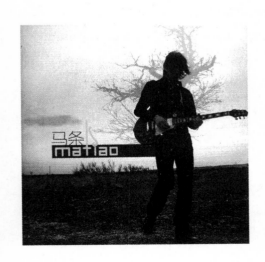

来自新疆的民谣摇滚
歌手马条

歌，学会写歌就可以做一个自由之人！这答案很酷很马条很音乐。

如果您想欣赏马条吉他演奏技术，就听听《夏夜》这首歌曲，大段大段的吉他独奏，忧伤浪漫——"有风拨动着曼妙的琴弦／抚过你的忧伤／忧伤是你滴入大海的泪／把这片水染成蔚蓝"，这首歌曲尽显马条完全温柔的一面。这首《夏夜》是马条献给妻子的温馨情歌，为人父为人夫的马条，在诗意的家里制造浪漫，在雾霾的夜里慰问远方。接下来我听到的《秋雨》中的马条，完全是曾经沧海的马条，秋高气爽的马条，纵情高歌在秋日艳阳和高远的蓝天之间，无拘无束。马条的歌曲与英文歌有一种仿佛天生的连接，他的歌曲有内在的律动感，专辑中的歌曲《情人》就是例子，他的歌曲会让你有一种身心与天地交融、满怀心事的旋律在强劲的节奏铺垫下奔涌而出、与歌词的意境完全融合的感觉。他的歌曲编曲的节奏感都很舒服，和声线条简单却不粗疏，细节饱满；演唱和创作都是马条式的温情与激情交融，民谣与摇滚融合的气势，让人时而温情温柔，时而凶猛凌厉。这样的气质，完美地融合在一个人身上，难得。

《傻瓜》是马条参加电视节目《中国好歌曲》时演唱的歌，因为这首歌曲，马条开始走进大众视野，获得了民谣歌手很难得的知名度；这首歌曲马条说是"欠年轻时候的荒唐一个道歉"，与他早期我特别喜欢的歌曲《封锁线》一样，是典型的马条式的情歌作品。那些"飞啊飞／天空中有那么多无奈的分离在飞啊飞""我是有多么多么愚蠢"的哭喊，恨与悔交加，爱与痴无法说清的分离痛彻心扉；和马条其他情歌一样，简约中有一种男子汉的粗野的力度，火焰般灼热感，那扑面而来的捍卫爱情的坚定态度，完全不扭捏的决绝，这样的情歌，无法阻挡。这首歌曲安栋的编曲很美，弦乐运用恰到好处，听后真让人有飞的感觉。

来自新疆的马条，当然要有新疆音乐的元素，在这张专辑中继《篝

火》之后，马条专门录制了《在那遥远的地方》向王洛宾先生致敬；马条演唱的远方的爱情，是一种沉静的爱，长久炽热的爱，烧掉胆怯、犹豫，换来清风明月的直白和寻求此生共同温暖的渴求。人生在世，没有几场轰轰烈烈的爱情，到60岁就会后悔啊！马条自己说：向伟大的王洛宾先生致敬，没有几个人能够把自己的青春和生命献给他热爱的音乐。诚哉斯言。

2017年1月18日，北京

第三辑　心跳歌唱

一、最初与最后的心跳——我听洪启专辑《九棵树》

回到起点

在这个炒作制胜，充满无病呻吟的情歌和所谓"诗意"弥漫的小资歌曲的喧嚣歌坛，洪启用自己词曲唱的《九棵树》专辑，结结实实地回到了歌唱的起点：回到吉他弹唱的朴素的歌唱形式，回到歌唱同情心、歌唱正义与勇气的理想主义时代，回到爱与悲悯、心存感激与宽容理解的情感世界。这些我们歌唱的最初的心跳声，难道不是被我们有意无意地忽视很久了吗？

我听《岁月》，找到了那个久违的洪启，其实内在的一切都没有改变，尽管他身上偶尔有我最不喜欢的江湖气、玩世味道，但只要是歌唱，他就信心十足，回到那个有责任感、有道义感的洪启，这是最让我欣慰的不变。他在《岁月》唱道："岁月改变不了前进的人们什么/他们的脚步依旧坚定/虽然相伴的姑娘已不再年轻/虽然他们中间已经有人倒下/岁月在人民的合唱声中成为了节奏/在丛林的夜晚成为了动人的点

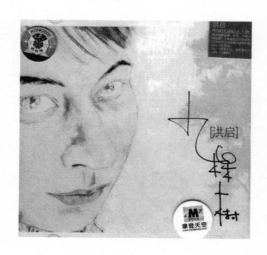

最初与最后的心跳——
洪启《九棵树》专辑

缀／岁月在你们和我们之间留下了漫长的距离／在人们的脸上留下了清洁的吻。"歌声很冷静，吉他很干净，却有一种内在的炽热、坚定、无所畏惧的情怀，让我想起他以前打动过我的歌曲《革命时代的爱情》和《我是一只离群的鸟》的昂扬与热诚。真的，有时候歌曲不需要过度的诠释和包装，关键还看你歌唱的内涵与对象。我们过去在大学的草地上，在街边大排档边，在小树林里面，一把吉他，不是也可以感动无数的人们吗？我们离开歌唱的原点实在太远了，我们需要爵士鼓的敲击、我们需要电子乐的新潮感受、我们需要繁复的编曲的情感铺排、我们需要铺天盖地的绯闻与金钱攻势，可是这一切和歌曲的关系真的有这么大吗？如果我们忘记了歌唱的本质是歌唱人的感情，是歌唱人间真爱和仰望星空的情怀，一切外在的包装又有什么用呢？

　　洪启还有一首歌曲叫《河》，简单，一段体，吉他钢琴的伴奏下反

复咏唱的是生命像一条河的感受："你问我为谁寂寞／我说我忧伤为一条河／你问我为谁落魄／我说我行走为一条河／你问我为谁饥渴／我说我欢笑为一条河／你问我为谁焦灼／我说我迷茫为一条河。"在这里，"河"是远方，是最美的梦想，是曲折的道路、坎坷的荆棘、升腾的太阳，是我们最爱也最恨的现实世界，置身其中，只有爱这条"河流"，才能收获生命的果实与粮食，从而继续前行，不惧艰险。这样的歌曲，实在不是轻松的歌曲，需要细细品味，才会听出感觉来。

悲悯情怀

汶川"5·12"大地震已经过去一年了，我们的歌曲，有几首是"直面惨淡的人生，正视淋漓的鲜血"的歌曲呢？我记得，当时有几百首歌曲出笼，但短短一年，能让我们听了还能心痛、还能流泪、还能久久无法释怀的歌曲，又有几首？我自己创作《用爱祈祷》这首歌曲时，是怀了深深的悲悯之心的，所以网上至今还有人为这首歌曲感动。而洪启在事隔将近一年后写出的歌曲《最后的心跳》，我感觉是这张朴素的专辑里面情感最饱满的一首歌曲！大地震中，最让我们牵挂的莫过于那些被倒塌的教室埋压在废墟里面的小学生，他们的姓名、他们的笑脸、他们的梦想、他们的书本与呐喊，依然在废墟的深处久久回旋！有鉴于此，洪启用《最后的心跳》为他们唱出了一首深情而愤懑、悲哀而敬畏的挽歌！"当所有的鲜花摆满你曾游戏的操场／当所有的呼唤都涌向埋葬你的地方／当所有的关怀都在实现你心中的未来／我听到的是你在黑暗中最后的心跳。"克尔曼清纯的吉他，仿佛让我们看到那些清纯的眼睛；伊布拉衣木的新疆手鼓，像孩子们那渐渐减弱的最后的心跳；洪启的歌声，是平静的深情、是无言的倾诉。"当我们的泪水打动不了他们的眼睛／当谎言

和虚伪充斥在所有的地方／当那些人用你的苦痛装饰自身的光芒／我听到的是你在废墟中最后的心跳。"这段之后是阿迪力的新疆维吾尔族乐器艾捷克的演奏，在我听来，仿佛是催人泪下的呜咽和哭泣！一种被黑暗笼罩、被悲哀击倒、被苦难浸泡的感受，萦绕在心头，久久无法释怀！最后一段，洪启用平静的呐喊，给我们当头棒喝："当昨天的哀痛变成明天的号角／麻木已久的心灵是否能够在清晨苏醒／当我不再相信这个世界的温暖／这时候我能听到的是你最后的心跳。"用爱与温暖，把麻木的心灵叫醒，用呐喊与批评，把黑暗驱赶，这就是一个歌者的责任感的彰显！有这首歌曲，洪启的第3张专辑已经成功！

继续站在底层歌唱，是洪启不变的立场。《2001城市上空的歌》是唱一个在城市打工的农民工的故事："在这个冰冷的城市里你想家了／想你的妻子你的女儿你的温暖／坐在高楼的顶端工地的角落／迎受着西伯利亚的寒流你笑了。"这种感觉其实不仅仅是农民工独有，其实我们每个离家寻梦的人谁不感同身受？异乡人的口音、破旧的衣服、被人群淹没的孤单身影，这唱的不就是你和我吗？"突然间你在城市的上空唱起了歌／为了还没领到的应得的工钱／这一天你在城市的上空唱起了歌／为了即将全家团聚的春节。"我们在报刊社会版上经常看到那些为了工钱而跳楼的新闻，而用"唱歌"来讨工钱的民工，也绝不会是天方夜谭式的事情，因为，我们这个社会的新闻，实在是比小说家的想象丰富百倍！短短的一首歌，有起承转合，有悲欢离合，有画面，有音乐，让我们的情感跌宕起伏，欢喜哀愁！还有一首异曲同工的歌曲是《城市故事》，里面唱道："风吹过来吹过去路灯都灭了几回／而你仍然在这城市里徘徊又徘徊／你知道吗爱你的人都已经在后悔／你明白吗这个世界不会因为你而碎。"依然是无助的城市民工，依然是无力的隔离的心灵，依然是清贫的眼神、屈辱的内心、无奈的同情；我知道，歌唱这些人，如果没有同情心，没

有悲悯情怀，没有爱，没有祝福，这一切有什么意义？洪启明白这些，我也听出了他的用意。

用爱歌唱

洪启在这张唱片的文案里说："声音像爱情，是很独立的／这张唱片里的声音，产生的有些艰难／主要是我的懒惰／这个年代的爱情是不青睐懒惰的／我不做寂寞的声音／想远走高飞／像河流一样地流淌着去往不同的地方／当土地的饮料／在汇入大海前逃亡／我不会游泳／我持续我的声音／永远让你听。"我非常喜欢这几句话。内心的歌唱，是需要用爱来支撑的，没有对生命的刻骨铭心的爱，没有对真理的追寻，没有对社会的担当，没有做"光和盐"的奉献与努力，所谓"诗意的栖居"又有什么意义？所以，我特别欣赏《最后的心跳》《岁月》《河》《城市故事》这样的歌曲，反而对《九棵树》这首主打歌曲并不特别喜爱。因为，我感觉《九棵树》虽然诗意盎然，叙事曲折，但是也有故弄玄虚和唯美主义的倾向，我感觉太轻盈了，太虚幻了，睁开我们的眼睛看看这个现实世界，我觉得我们不太需要这样的歌曲。

一个真正的与现实正面交战的游吟诗人，他的歌曲是富含爱的悲悯之心的情感表达，是精准的细节歌唱与尖锐的诗句的美妙结合，是朴实勇敢的践行内心道德价值观的实践者，也就是一个有大爱、大勇、大义的歌者。洪启是鲍勃·迪伦的追随者，他是明白这些的，所以他能够写出《最后的心跳》这样的歌曲。我想，还是用这首感人肺腑的歌曲来结束这个话题吧："当那些美丽的哀伤阻挡不住坚硬的山冈／当那些细小的铁丝拴不住你生命的重量／当那些轻松的微笑闪烁在光辉的礼堂／我听到的是你在沙砾中最后的心跳。"

记住悲伤，抵抗遗忘，是我们共同的责任。

二、美的感受与享受——
我听洪启《阿里木江，你在哪里？》

洪启最近非常勤奋而且严肃，他在干一件我认为也许是他人生转折点的大事情——录制他的最新民谣歌曲专辑《阿里木江，你在哪里？》。这是一张由广东星外星唱片公司投资制作的新专辑。事情就是因为他的《红雪莲》获得广州的《南方都市报》主办的"华语音乐传媒大奖"的"最佳民谣唱片提名奖"而来；"星外星"的老板周小川先生看好他的创作才华，愿意投资给他制作新的唱片。所以，洪启常常说广州是他的福地！我和小川兄接触后感觉，他是一位难得的有人文理想的唱片制造商，对唱片有自己的品位追求。

《阿里木江，你在哪里？》的深情呼唤，唱出了痛彻心扉的父子情、兄弟爱

那天洪启说有首歌曲希望我女儿李思琳助他一臂之力：他为《雷锋日记》里的一则谱写了一首歌曲，前面四句用童声来演唱。我们一家顺带探班。这是一首非常有意思的歌曲：童声的纯净与温暖，男声的厚实与坚强，构成一种奇妙的意境！这是一首值得洪启骄傲的歌曲，也是洪启给这个理想匮乏、小资情感泛滥的时代的人们温柔的提醒，让人听完以后有一种莫名的感动！说真的，在一个雷锋是谁都要解释半天的时代里，洪启居然写这样一首歌曲歌唱一个人的生命与精神，除了说明洪启是一个不合时宜的理想主义者之外，我还想不到别的说法。之前有过一个叫尹吾的歌手为卡夫卡的散文写过歌曲，我觉得洪启和他有异曲同工之妙。

回到家里，我细细地听起了这张新的唱片的样碟。我对洪启说，今晚听了他这个专辑里面的部分歌曲，我觉得他这个专辑一定会成功的，理想主义和新疆风格，是这张新专辑最突出的两点。我听到专辑中许多新疆乐器的鸣响，有无比的亲切与妥帖！奇怪了，我没有去过新疆，可是新疆音乐的音调一出来，我就感受到一种遥远的呼唤与问候。昨晚我听王洛宾老先生整理的《一江水》，竟听得我内心翻江倒海般激动；这才是歌啊！这才值得我们用心歌唱啊！这是遥远的呼唤与指引，我们必须前行！

洪启在这张唱片里拓宽了自己的思路，把眼光放得更远，把歌声唱得更尖锐，把人文关怀的精神贯彻得更彻底。我最喜欢《阿里木江，你在哪里？》的深情呼唤，唱出了父子情、兄弟爱，一声声呼唤，痛彻心扉！这首歌曲力图改变这个社会对新疆流浪儿童沦为小窃贼的歧视和理解，有让人欲哭无泪的悲哀和无奈。主打歌曲《美》是对世俗社会的批判与追问，世相百态，美在哪里？美的价值何在？美与世俗金钱和人们的内心世界有何关系？什么样的人才是美的？

　　如果民谣没有诗歌的人文关怀和意境，就没有了民谣的灵魂。在这张专辑里面，有几首诗意盎然的作品：《在有阳光的房子歌唱》《遥远的你和你》，需要多听几遍才能理解歌曲的诗意。这些歌曲都是直指内心的歌曲，抒发作为一个游吟诗人关于爱情和歌唱的生命体验的感悟。这几首歌曲的旋律极其柔美而深情，缓缓流动在空气中，让人无来由地有泫然欲泣的冲动。

　　走在北京零下5摄氏度、浓雾弥漫的街头，那些民谣特有的木吉他一直拨动在心底，心里竟有暖暖的感动的情绪在弥漫；一个人只要认真对待音乐，他一定会在心灵上有所收获！祝贺洪启，希望你保持这种理想主义的精神，在告别2006年的时候，给2007年献上一份厚礼！

　　我为洪启的第2张唱片写下这样的听后感：

　　　　让我们歌唱　为脆弱的生命歌唱　为丰富的心灵歌唱
　　　　把诗句和旋律化作缤纷的火焰向天空伸展
　　　　站在远远的角落歌唱　在有阳光的房子歌唱
　　　　歌唱黑夜的光　歌唱尘世的盐　歌唱那些被遮蔽的坚强

　　　　让我们歌唱　为卑微的生命歌唱　为艰难的生存歌唱
　　　　把声音和情感变成飞翔的精灵向远方扩展
　　　　站在远远的他乡歌唱　在有雨水的夜晚歌唱
　　　　歌唱正义的光　歌唱精神的力量　歌唱那些被歪曲的善良

　　　　让我们歌唱　为平凡的父母歌唱　为流浪的人们歌唱
　　　　把自由和爱情唱成温暖的美酒洒向大地

站在沙漠和大海边歌唱　　在喧嚣的街头歌唱

歌唱纯净的季节　　歌唱遗忘的美丽　　歌唱质朴的理想

歌唱永恒的希望

你在听吗　　不需要你做太多的事情　　只需要静静地倾听

加上一点点感动　　和一颗善良的心

2007年1月3日，星期三，北京朝阳园

三、平庸年代的生命吟唱——
我听洪启和他的《红雪莲》

　　10年前的一个下午，我在广州太平洋影音公司的制作部里，洪启拿了他写的一批作品与我一起分享，是的，"分享"，我喜欢这个词。《红雪莲》让我眼前一亮，我立刻爱上了这首歌词，我希望旗下的某位歌手能演唱这首当时还没有听到曲子的歌曲，我喜欢这首歌词的异域风情和质朴健康的一腔柔情；因为每天不停地听歌看稿，感觉和耳朵都变得淡漠与粗糙，《红雪莲》带着那天山的清新的风和独特的湿漉漉的雪的雾气，让我耳目一新。后来这首歌词居然配上的是一首爱尔兰的民谣曲子，多年后我听完这首歌曲，感觉是如此熟悉而亲切，它让我百听不厌！洪启谦和而胸有成竹、外表粗犷而内心细腻，虽然第一次来广州，但他一点都不胆怯，不唯唯诺诺，给我留下了很深的印象。后来我好像还叫他帮我写过文案，他的字和他的文笔我都喜欢，再后来他回了北京，坚持写歌、唱歌、推广他的新民谣运动，而且建网站，寻找音乐理想的朋友，他在西部边疆游走，制作民谣唱片，我一直关注他，默默为

他叫好。

洪启是有理想有勇气的人。他拿着一把吉他，从南疆到北国，从草原到雪山，唱《我是一只离群的鸟》："展开一双自由的翅膀／天地之间任意飞翔／眼前的世界渐渐变小／家乡的土地越来越宽广。"《红旗谣》："唱的是什么／唱的是爱情／什么是爱情／永恒是爱情／什么是永恒／纯洁是永恒／怎么才永恒／勇敢就永恒。"他歌唱流浪的人，他歌唱寻梦的人，他歌唱有故乡的人，他也歌唱没有家乡永远在路上的人！他有告别的勇气，有生存的勇气，有战斗的勇气，有面对绝望和黑暗的勇气。我有时感觉他像极了那些介于战士、诗人、歌手之间的拉丁美洲的游吟诗人歌手，不过洪启更温暖、更谦卑、更柔情罢了。洪启是有大爱的人。他唱《革命时期的爱情》："昨天的梦里又出现了你／在那绿树红墙的霞光里／醒来时眼泪汪汪号角已吹响／把思念装进火热的胸膛。"这是一首唱给革命者切·格瓦拉的爱情之歌，平等的视角，理解的关怀，温暖的情意，平淡之中包含生命的留念与不舍。他爱那些有生命理想的人，他爱那些有生活激情的人，他歌唱《回乡之路》，因为他梦想"请允许我把你的闺房／葡萄藤和月亮／也当作我的天堂／哦，我愿走在你的回乡之路上／我愿和你分享你童年的幸福时光"，谁会拒绝如此充满浪漫激情的爱恋？他爱《流浪人》："给他喝的水／再给他一双鞋／千万不要问他从哪里来／不要往伤口上撒盐。"这种悲悯的情怀，这种深情的呼唤，这种义无反顾的关怀，我们极少从流行音乐中感受过，是洪启吹走了世俗的灰尘，让我们感受到了精神的力量，歌唱的力量，让我们看到了理想的光辉和歌唱的神圣性。他激活了我们的艺术良知，让我们看到音乐的自由是无边无际的，独立地坚持、自由地创造永远是音乐真正的灵魂所在。

洪启的专辑歌曲作品《红雪莲》的问世，是水到渠成的事，他是注定要在中国流行音乐史上留下自己印记的人，这一点我从不怀疑。因为

他和张广天等人一样，是代表了中国流行音乐中民谣吟唱的坚实的歌唱者，也可以说是中国流行音乐中的一股清流。我从他们的歌曲中可以感受到一种久违了的情感的力量、道义的力量、人格的力量。我一直很奇怪，为什么我们中国的民谣弹唱的发展会如此地微弱不成气候呢？也许是我们对民谣的感受有先天的缺陷：我们喜欢媚俗的旋律，我们喜欢丰满的热闹，我们喜欢不痛不痒，我们喜欢甜美，我们喜欢妩媚。而这些东西，洪启们的民谣吟唱没有提供，他们给我们简单的配器编曲，给我们粗糙的歌喉，给我们诗意的吟唱，给我们不加修饰的火辣辣的情感。我在读索飒女士所写的描绘拉丁美洲文化发展史的《丰饶的苦难》一书时，被智利的歌魂比奥莱塔深深打动，她是用血用生命用灵魂在写歌唱歌，就算你不听旋律，你朗诵她的《感谢生活》都会让你热泪盈眶！还有抛弃优厚的上流生活后"拿起吉他，走向底层"的歌手维克多，他写的《给流浪儿的摇篮曲》《套索》《脚夫》《如果歌手沉默》《向农夫的祈祷词》，光听歌名就让人热血奔涌！我感觉到，洪启他们的歌曲就代表了这种向度和这种力量。在当今的中国流行乐坛，谁还在为底层民众歌唱？我知道，受资金的影响，洪启的歌曲在推广、制作上还比较简陋，然而有时候简单也是一种难于言语的美。我一直很喜欢美国的民谣歌曲，从中可以嗅到阳光的芬芳、泥土的苦涩，可以感受劳动的乐趣和汗水的飞溅，我今天同样从洪启的歌声中收获了这些，我感到很满足。袁越先生的《来自民间的叛逆》让我读了又读，那些美国民谣歌手的生活让我着迷。不过令我欣慰的是洪启们让我看到了希望，是的，你听："妈妈一直在为我守望／希望我像爸爸一样／虽然没有金钱和荣耀／但是我挺起了坚实的胸膛／就这样飞呀向着太阳／就这样飞呀过了海洋／告别过去心中的绝望／希望的火炬把黑暗照亮。"他们无可替代，他们是被遮蔽的优秀的歌者，是记录我们生命进程的行吟歌手！

他们给中国歌坛加钙、加盐，让我们的脊梁更坚硬，让我们的目光更敏锐、更深邃！

在声音的世界里听爱情

飞舞——

邓伟标作品《倾国倾城》

一

20年前，我在广州的沙河顶一带和邓伟标一起唱歌写歌，为我们的青春岁月写下过许多值得回忆的乐章。我们合作的《走出黄土地》《永远的乡愁》《同在蓝天下》等歌曲，都是当时年轻的我们对中国历史和文化具备初步认识后的产物。我们一直认为，流行文化并不仅仅是浅薄的、表面的、甜腻的、简陋的代名词，同时也不是过度包装的、华而不实的、滥俗的货色。

后来的我们，在流行音乐的泥潭里摸爬滚打，分分合合十几年。我一直坚持自己的填词人生涯别无旁顾，而邓伟标却一度对流行音乐意冷心灰。他写武侠小说、搞网站、做广告、开农场，出国工作与求学，可谓品尽人生百态，对他今后用音乐透视人心，积累了丰富的生命经验。

二

　　2005 年回归音乐的邓伟标，让我刮目相看。这几年的沉潜思考和大量读书，让他的音乐创作视野宽阔而不失优雅。他的音乐创作路径，不是仅仅限于流行歌曲的写作，而是把创作的重点，基本上转移到新世纪音乐的创作上来。他注重的是音乐与社会、音乐与人心之间的诚实对话与互动；他的创作才华，在音乐想象和个人性情以及文学性的完美结合中显露出来。他创作的《空》《色》《千江汇流》《红楼十二钗》《古城今昔》《情殇》《寒风镇——电影原声音乐大碟》等音乐作品专辑，创造了他自己的音乐版图，在华语音乐中找到了自己的独特位置。他在对古今中外浩瀚的音乐作品的倾听中，对世相人心的敏感体验后，选择了这条重返音乐现场的创作方法。他发行于 2007 年度的《情殇》以及即将正式发行的这张音乐专辑《倾国倾城》，更是给人黄钟大吕醍醐灌顶的洞彻感，并把丰富的中国历史文化的知识与故事用音乐表达出来，成为用音乐记录历史参与时代进程的音乐家和思想者之一。邓伟标的创作，表明他是一个眼光敏锐、心灵敏感的音乐家。他的音乐，有着细腻的叙事，深厚的感情，书写着心灵的轨迹：在冥想与安慰、沉静与内敛的音乐中，却不乏对当代人浮躁心态的锐利解剖；他善于抚慰当代人灵魂深处的隐痛，并能为自己的创作找到一个又一个新的灵感泉源。他的新世纪音乐创作或是空灵而优雅，或是电子的诗情和冷静，但都体现了他对人情世事的省察和对环境恶化的关注以及对家园情怀的认同；可以说，他希望用自己的创作，表明一个音乐家的一种责任和诚意，为历史留存音乐的记忆，为记忆补上美妙的旋律和想象空间。而最近他关注古典爱情并以此为题材创作的《倾国倾城》，包括《情殇》和《寒风镇——电影原声音乐大碟》等音乐作品，则把我们带进视野更为宽阔的天地。他怀着

深沉而狂野的创作激情，希望用自己的音乐寻找并表达一种横跨古今、不分东西的生命力量和深邃思考，用旋律探索爱情故事后面无法言说、不可捉摸的生命节奏与主题。可以说，邓伟标近期的新世纪音乐创作，大大拓展了他作为一个原创歌曲写作者的疆域，给自己营造了生命的新的可能性和复杂性。

<p style="text-align:center">三</p>

在这张《倾国倾城》专辑中，我听到了一个中国作曲家用自己丰沛的创作激情和诚挚沉静的心灵碰撞后发出的声音。其实，所有的音乐创作问题都是心的问题：是否能够沉下心来，静下心来，慢下心来，让自己的心丰润、敏锐、淳朴、深刻，从而营造自己独特的气场和气韵，让自己的写作具备心灵的力度，这才是在这个浮躁喧嚣的商业社会突围而出的致命问题。值得庆幸的是，邓伟标就拥有这样一颗沉静思考的心。

我在《倾国倾城》中依稀见到了邓伟标近几年努力的初步成果。他对这6个爱情故事充满神往，因此萌发了用6段乐曲表达自己对千古爱情的致敬与缅怀之情。在《凤求凰》和《梦断霓裳》中，他用钢琴、古琴、二胡、中阮、洞箫、合成器等让我们梦回汉唐的气象万千的森严世界，让我们体味皇权贵族的奢靡铺陈，那些已经只能在电视剧里面看到的仿制的金銮殿、回廊、车马、金银器皿，那些宫墙边柳树下的爱情的呼吸与脉搏，都在音乐里面复活，充满声音、色彩、味道向我们扑面而来。在他的音乐里面，私奔的爱情还是爱情，梦断的爱情依然鲜活！我们梦回汉唐，看见花飞漫天的霓裳羽衣舞，听见古雅庄严的《凤求凰》曲子，以及私奔的夜晚，苍凉的黄昏，时光倒流，音乐复活了记忆与历史，生命与爱情。

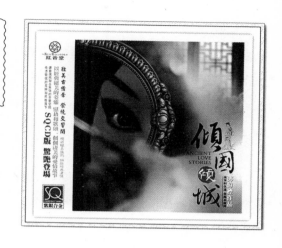

邓伟标以古典爱情为题材创作的专辑《倾国倾城》

也许是这几年的潜心苦读，使邓伟标的创作一直有一种文化自觉的眼光，即追求创作的深度与广度。在《残夜泣笺》《苦守寒窟》和《红颜薄命》中，他充分利用粤剧、古典诗词、文学传说等作为音乐叙事的资源，采用非常现代的手法来进行音乐拼贴，收到了令人惊喜的效果；他的音乐叙事新颖、果敢，该放就放该收就收，不在乎乐曲的长短，只在乎气氛的营造，热烈或温情，隐忍或放肆，粗犷或典雅，都视故事的不同而采用不同的手法与乐器。只要是体现鲜活生命的灿烂与悲情的、温馨与浪漫的、舒展与苦闷的情愫，都在他的关注范围内，他让我们听到不同的人生风貌，看到在时光的飞旋中变幻的不老的爱情容颜。

当然，风花雪月只是人生的一面，当爱情与权力、爱情与国家命运、乾坤转移联系在一起的时候，我们会听见爱情的卑微与个体生命的渺小。《情殇》就是对一个大时代下无力又无奈的美丽女子的伤怀歌唱。大型交响乐团与二胡的完美音乐叙事，让邓伟标的音乐语言密实坚韧而

细节丰满，旋律更是婉转曲折而富有历史的痛感；据说《情殇》可以让一个并不太了解历史背景故事的现代时尚女孩听哭了，可见乐曲感人的艺术魅力。其实，《倾国倾城》中许多曲子都有这种感人泪下的魅力。

四

我知道最近邓伟标对中国现代历史的发展与进程进行了深入研读，我也经常兴致勃勃地和他讨论这方面的问题。他还有无数的野心勃勃的创作计划，我相信在未来的日子里他还会有一些惊人之举。我希望他能继续以一颗平常的温润之心，继续用音乐去描绘无数平凡而微小的灵魂，去理解生命的丰富与坎坷，去倾听来自世界和人心的细微声音，成为一个有强烈自我风格的优秀作曲家。

面对中国这个日新月异的新世界，我们的新音乐已经落后太久了。我想对邓伟标说几句共勉的话：继续敬畏，继续谦卑，写出人心的大爱，谱出人性的光辉，路漫漫其修远兮，我们需要唱的歌还有很多很多！

1.《梦断霓裳》音乐赏析

开场的两个钢琴和弦，比鼓击更震撼人心！作者将钢琴的低音采用超强音的力度，来为我们营造气氛：一下子把我们的聆听感受拉回到大唐的森严气象中，那些缄默昏睡的情感立刻被启动，那些威严蒸腾的气息立刻将我们笼罩；这样的开场出乎我们的意料，却给这首曲子披上了神秘华丽的霓裳羽衣的色彩。紧接着，力度千钧的鼓馨齐鸣强化了我们心目中对李隆基和杨玉环爱情故事想象中的斑斓画面，丰富的打击乐

营造出豪华的中国宫廷娱乐氛围；所以，我们自然就进入了作曲家用二胡、中阮、钢琴、大型弦乐团一起描绘的那一场风流倜傥却又厚重丰沛的风花雪月的如风往事。

我特别喜欢其中二胡的旋律和对音色的超群把握：二胡群奏，这是一次创造性的演奏，它的音准、情绪融洽，完全达到了西方弦乐群的技术高度，这是在二胡群奏历史上从来没有达到过的高水平群奏；其后的二胡独奏旋律极富歌唱性，激昂的声音在耳朵旁边冲击而曲折向前，腾挪坎坷中演绎一场人生的大美之音，成为这首曲子中最明亮的色彩。随后出现的中阮不仅仅起到点缀作用，还是很好的过渡。接下来一大段二胡和中阮的对话我觉得是这首曲子的重头戏：低回的中阮弹拨，作者寓意的是李隆基；艳丽缠绵略带哀怨的二胡，作者寓意的是杨玉环。二胡的倾心问候与中阮的温厚回应相得益彰，加上沉重的鼓击，就像是历史沉重的呼吸，直至形成曲子的高潮！我觉得这是《梦断霓裳》写得最迷人的部分，因为其中中阮的旋律作者写得极富创造性，没有传统演奏法的那种呆板，而是在音型上加入了类似佛拉明戈的节奏，使中阮的演奏显得活跃了许多，与柔情平稳的二胡形成强烈的对比。作曲家在这段乐曲中倾注了极大的热情：浓烈而庄严、灿烂而华美，把历史唱成一首歌，把故事说成一段曲。最重要的是，这还让我们感受到明亮中的悲凉和尘世繁华后面的落寞与凄怆，增加了整首曲子的历史沧桑感和中国文化的底蕴和血脉，实在值得反复聆听！

2.《苦守寒窑》音乐赏析

口哨声，在你的心中荡起怎样的波澜？再加上轻灵美丽的旋律，风中飞扬的长发……是的，口哨声和青春在一起，和洗得发白的牛仔裤、

夏日的凉风、秋天的白云、焦灼的目光、年轻的脸庞联在一起，和欢乐、喜悦、饱满、妩媚联在一起。没有人会用口哨声来表达呕心沥血、离人之泪、悲凉绝望、黑暗寂寞。

然而就有大胆的作曲家邓伟标用这样一首曲子来表达王宝钏苦守寒窑18年的叹息与伤怀！用口哨的吹奏来体现王宝钏18年寂寞等待的无奈与百无聊赖的日子。在我们后人眼里这是一种无奈的悲凉，而在她，却也许是一种幸福的企盼，内心虽然孤独，但却是带着希望的等待；所以她自觉的感受，是寂寞的但不悲哀，只是日子太无聊了啊，除了吹吹口哨来代表想象中的爱恋，没有更好的表现方式了。

但是18年啊，生命有多少个18年？18年的等待换来18天的团聚，这是怎样的悲凉与无奈？青春与爱是怎样地在18年的光阴中燃烧成灰烬？口哨声之后是长长的女声叹息，这真是神来之笔：繁花飞舞中我们目送青春的远走，那美丽的羞涩的轻灵的魂魄在叹息声中泪下如雨！作曲家在替我们流泪，在替历史悲哀和恐惧，在最伤心最绝望的黑夜中为我们绽放一朵爱情之花。后面出现的女声咏叹正是一个深闺怨妇的寂寞嗟叹，在这里，作者还是使用了中阮与口哨做对话：中阮低回的色彩恰好代表一个男人，而这个男人18年来不在她的枕边却在她的心里，所以她的寂寞是带着希望的等待，是欢乐的悲凉。这绝妙的乐思是轻盈而锐利的一枚针，刺向我们已经被厚厚的历史帷幕遮蔽的麻木迟钝的心灵肌肤，给我们留下火辣辣的血痕与伤疤。那些轻飘飘的口哨声抵不住深沉的叹息，那些美妙的旋律唤不回无望的相思！我们不要贞节牌坊，我们不要历史颂歌，我们要苦难而甜蜜的爱情，我们要欢乐而长久的相依！王宝钏的叹息就这样在我们的心里下了一场历史的爱情之雪，让我们痛彻心扉，让我们绝望得喘不过气来。

青春与苦难其实就是一墙之隔，欢乐与悲凉就是历史的两面。有多

少美丽而悲哀的女子在历史深处叹息，就有多少值得我们谱写的让心灵战栗的美妙乐曲！

最后要说的是，邹飚的口哨是一次高水平的吹奏，不但音准非常准，而且音色表现也是通透圆润。录音的时候，由于口哨是大气流的吹奏，气流打在麦克风上会造成严重的噪音，但这次录音师孙绍坚的处理非常见功力，合理躲开了这些先天缺陷而让这首曲子在录音上达到完美。

3.《凤求凰》音乐赏析

用古琴、钢琴与洞箫，来表达一场千古传颂的爱情"私奔"戏，是很有意思的构想。乐曲前奏迷幻的合成器色彩以及零碎的木鱼轻敲，非常恰当地体现了时光倒流的氛围。而著名的文化学者朱大可先生推崇古琴为"两千年来的孤寂声音"，"乐音犹如天籁，有时则发出裂帛般的声音，仿佛是世上一切事物的总体性叹息"。这一曲《凤求凰》就是在古琴"裂帛般的声音"中，引领我们感受两个热烈而被时间的流水湮没的灵魂。司马相如与卓文君同是成都人，作曲家本意打算录一段川剧作为曲子的点缀，可惜未能如愿。用古琴演绎司马相如与卓文君星夜私奔的《凤求凰》则是这首曲的引子；古琴《凤求凰》淡淡而出，古风扑面，一下子将我们带进2100年前的西汉，我们知道司马相如当年就是凭这首曲撩动卓文君这个少妇芳心的。古琴的演奏者是岭南的古琴大师谢导秀老人。古琴的声音非常小，因此对录音的要求极为苛刻。此次古琴的录音由著名录音师孙绍坚亲自操刀摆麦调试，两只旗舰级的绍普斯话筒拉开一定的距离靠近古琴收音，让我们充分领略了"发烧"古琴的天籁回声！细节极为丰富的古琴录音让人没有听完全曲就已经荡气回肠，起到了良好的气氛渲染作用；作者使用了少部分《凤求凰》的原曲与创作的洞箫

进行对话，这算不算两代艺术家相隔2100年的历史情感对白？在拟人化上，作者使用古琴代表司马相如（当年他的确就是弹这个琴这个曲），而用洞箫代表卓文君，随后我们就听到的是旋律优雅而如泣如诉的洞箫和古琴的深情对白，这两个乐器在电子合成器铺排的历史烟云中互相追逐、纠缠、跨越与守望，就像两颗心的轨道在不断重合、交错、对位、相撞中老去。我们不知道在司马相如与卓文君的爱情故事中有多少骄傲和疯狂，有多少撕裂与哀伤，但这首曲子却让我们体验到孤寂后的温暖，悲怆后的喜悦，一如曲子中岁月的风铃，叮当鸣响中化解开我们内心的焦虑与躁动，而这个爱情故事的美妙音响的光芒，也照亮了我们湿润的眼睛。

4.《残夜泣笺》音乐赏析

怎样用电子采样、传统民族乐器、钢琴来表达一段曲折哀怨、咫尺天涯、酸甜苦辣、眷念千年的千古悲情？这实在是一个很有诱惑力的问题，而且要在短短5分多钟的时间来完成它！陆游和唐琬的爱情故事，确实是一个大题材！作者这首乐曲的创作构思源自陆游与唐琬故事的粤剧《梦断香销四十年》。要举重若轻，要精益求精，要在5分多钟里面充溢千古柔情，无数的感受要表达，无数的故事要叙述，无数的细节要出现，怎么办？于是我们听到了这首《残夜泣笺》：前奏的风声、风铃声，给人时空交错时间回流的感觉，而铿锵有力的钢琴和弦，引出了一句哀怨的粤曲吟唱；作者直接将粤剧中唐琬夜半读信笺号哭的唱段节选进曲子内作为引子，粤剧子喉的独唱非常出色，她不是通常意义上清亮透明的子喉，这是一曲哭泣后略带暗哑的嘶喊，撕心裂肺的痛感扑面而来："斜栏瘦影，泪向晓风送！"可谓先声夺人！曲子体现的正是残夜泣笺

时刻的心境，因此作者还使用低回凄怆的洞箫作为人物的内心独白。然后是钢琴和洞箫的对话：这样的象征手法，为陆游和唐琬的深情倾诉铺展了辽阔的想象空间。这一首曲子的钢琴创作是一次完全的情绪之作，非常人性化内心化的钢琴演奏，为全曲的音乐氛围起到了绝妙的烘托作用。但主角还是洞箫，那最能体现女人带着痛感凄怆的心理描述的洞箫的旋律特别细腻哀婉。这一边是一个文学天才在寂寞苦寒中睹物思人倍感凄凉，那一边是一个多情女子的往日柔情千般委屈；这一边是钢琴的外表坚强与内心脆弱的挣扎，那一边是洞箫的润柔细腻与甘美幽雅的倾诉。他们的爱恨情仇恩恩怨怨，在钢琴和洞箫的汇流中形成一股强大的感情合力，那些哭和笑，那些诗与词，那些苦与甜，那些悲与欢，都让我们在这个短暂的华丽音响中沉醉！洞箫的清丽与钢琴的浓烈，是一支生命与爱的浩然长歌：多少人间的苦痛，多少咫尺天涯的思念，多少激情的画面，都在这阕歌里流芳千古！

5.《红颜薄命》音乐赏析

这是一首强烈抒情化的电子音乐与民族器乐结合的佳作。中国电子音乐的发展在最近几年有了长足的进步，产生了几位优秀的电子音乐作曲家，而邓伟标作为其中的一员，用8张原创的电子新世纪音乐实践性的创作，积累了丰富的创作经验和成熟的作品。这首乐曲的前奏迷幻拟真，让人产生时空交错的感觉，回到唐朝的爱情现场，我们会听到什么样的情感故事？我们会看到什么样的凄厉画面？通常这样的前奏之后，按照我们欣赏电子音乐的习惯想接下来一定是强烈的鼓的节奏，山呼海啸般地让感情的潮水倾泻而出，但作曲家却出乎意料地，用一把笛子作为主奏乐器担起重任：笛子的旋律成为故事主人公的心灵回声和情感寄

托物！电子化的前奏洋溢的青春生命与真爱追寻，到此都是破碎的爱情幻梦与死亡的哀怨、追悼；笛子吹奏出的旋律让人的感受非常悲怆哀怨但却决绝而不舍！颇有步非烟"生既相爱，死亦何恨"的大气象与大勇气！而后半段乐曲中远远地飘荡回响的笛子和忽然出现的女声低吟，让这种意境达到了一个情感的高潮！很丰富很感性的女声，不着一字的叹息吟唱，简直要把我们的泪水逼出来：我们听见一个受伤的失意寂寞的灵魂就这样被湮没了，溶解了，消失了，只留下无数的碎片在感动今天的我们。可以说，前奏电子化的明亮清脆、华丽晶莹，与后半段的哀痛苦涩、感伤呻吟，形成了一种峰回路转的对比，让我们在尘世对这个故事的想象中，添加了几许绚丽的猜想。

2010 年 4 月，北京

新世纪粤曲：后工业化时代的民族流行音乐

要了解岭南文明，要理解粤语文化，要体会广东人、香港人、海外粤语文化圈人们的文化心理发展，要深层次破解南粤文明的文化密码，也许听听《新世纪粤曲（1）》是个很好的入门之举。

一

我的朋友，作曲家邓伟标最近有个惊人之举：制作了一张非常特别的唱片——《新世纪粤曲（1）》。在我的印象中，阿标是旋律写作的高手，我和他合作过的《永远的乡愁》和《同在蓝天下》等歌曲至今还被一些有人文情怀的歌友们津津乐道。阿标这几年潜心钻研"New Age Music"这种融合哲学、心理学、文化人类学的新类型音乐，创作了6张全新的作品，实在是成绩斐然！我说他"惊人"，是因为从来没有人用"New Age Music"与古老的粤曲融合在一起，碰撞出耀眼的火花，让许多从来不听粤曲的年轻人开始认识而且重新发现了粤曲的魅力与美丽，从文化传承的角度来说，功莫大焉！

还是我的朋友，毕业于广东省粤剧学校的林昊东先生（原名林颂杰）担任了这张唱片的主唱角色。昊东毕业十余年，游走于商界和文化娱乐界之间，积累了丰富的文化策划与操作的经验，更因为商界的历练，让他蜕变为一个优秀的"粤曲歌者"：有粤曲演唱的功底和职业训练，又有流行歌曲演唱的技巧和体验，可以说他把流行音乐的人间烟火和粤曲的典雅清丽完美地融合在一起了，于是产生了别样的风韵和意义。

二

好，我们回到唱片《新世纪粤曲（1）》。我非常认同阿标说的一句话："粤曲——家门口最美的风景。"对于在广州土生土长的阿标来说，听粤曲也许是与生俱来如同吃饭喝水一样平常的行为。因为，"广东粤曲，乐曲清新柔丽，是中国曲艺家族中的重要成员。它用广州方言演唱，流行于广东、广西、香港、澳门等广州方言区域，并流传到东南亚、北美等粤籍华侨及华人聚居的地区。"在广州长大的孩子（20世纪80年代后期的"移民"家庭不算），没有听过粤曲的人少之又少，可以说，人人都可以把《分飞燕》《帝女花》《禅院钟声》唱一遍，然而也仅限于此而已。没有多少年轻人真正热爱她，研究她，把她当成生命中重要的文化密码去学习与传承她，更谈不上有什么使命感和责任感了。我们总是相信最美的风景在远方，我们总是感觉隔壁的饭菜比家香，太多的文化错觉和幻觉迷惑了我们的眼睛和耳朵，其实对于广东人来说，粤剧和粤曲，就像京剧对许多人一样，是一种生命的必需品和生活的营养品，有她没她大不相同！我听到阿标新编曲的由林昊东先生和李池湘女士演唱的第一首"新世纪粤曲"《梁山伯与祝英台之化蝶登仙》时候的第一个感受是，原来广东粤曲真的很美，典雅清丽的外表下，还有一颗百

转千回悲伤而含蓄的心！电子音效和大型管弦乐队以及民乐衬托下的气氛营造，给人全新的审美体验；二胡仿佛是穿针引线飞翔的蝴蝶，让人遐想联翩；大合唱的加入更是气势如虹地把全曲引向高潮。可以说，她比之一首最优雅的流行歌曲还要好听得多！这就是对审美的颠覆，这就是文化上创造性的创新思维，这就是很多人最熟悉的陌生人！听完这首粤曲，你仿佛见到了多年没有相见的知己，经过时间的大浪淘沙，他依然微笑地看着你！

　　新瓶装新酒，这是我对《新世纪粤曲（1）》的第二个感受。邓伟标的新世纪音乐思维始终主宰着这些新编的粤曲：采样的音效，如风声、钟声、潮水波浪声、鸟鸣等与广州交响乐团大型弦乐，广州民乐团的二胡、琵琶、古筝、笛子，加上电声乐队的吉他、鼓，营造的气氛相当新颖有趣，甚至有点"诡异"的艺术效果。她一扫人们对粤曲的旧印象，几乎完全找不到旧曲的影子，《帝女花之香夭》的前奏就是这种效果。乐曲进行中鼓的应用在这首曲子中也很有意思：让情绪层层叠进，仿佛曲子中人物厚重繁复的脚步声在失势命运的压迫下的喘息。《分飞燕》也有这种效果，鼓和镲、二胡、弦乐一起把这首大家最熟悉的粤曲造成了有点南美 Raggie 音乐的感觉。《万恶淫为首之乞食》前奏的时空穿梭感和间奏的电吉他演奏都给人现代感十足的感觉，只有后来的大提琴和二胡的加入才让我们找回原来凄凄惨惨的悲切感受。《唐伯虎点秋香之庙遇》简直就是一首欢快的舞曲，把旋律拿走，你听到的就是一首热烈的南美拉丁或者来自非洲的非常时髦的舞曲！钟声、风声，大提琴、爵士钢琴、琵琶的演奏，构成了《山伯临终》的音乐成分，而最后《梁祝》熟悉的旋律又使这首名曲在"面目全非"的同时，依然保持了神奇的艺术魅力！就个人的品味而言，我最喜欢的是《禅院钟声》这首新粤曲，她完全变成了一首大气磅礴、内蕴丰厚、沉重哀怨、带有强烈的宗教色彩、画面优美、

情节清晰的歌曲，让我们深切体会到生命的无常与无奈，流露的是一种悲伤的说不明道不清的无边的孤寂感！最可气的是最后一首《大排档小唱》完全"解构"了我的这种感受！我以为恰恰是这首粤曲与全碟的歌曲形成了一种艺术上的"间离"的效果，把她放到其他专辑应该是明智的选择。

第三个感受是，我没有想到林昊东先生能够唱得如此出色！因为他给我的印象是一个说话柔声细语，思维明确清晰，做事注重细节，外表文弱书卷气十足的书生形象；而演唱"新世纪粤曲"的他，果真是字正腔圆、感情充沛、完全发自内心的演唱。他的投入、他的感情，都通过他的画面感极强的声音塑造出来了；他把流行音乐的吐字换气与粤曲行当的行腔运气结合起来，让声音饱满而圆润、元气淋漓而深切感人，该细腻就如温柔女子、该激情就如江河翻滚，既有少年情怀又有沧桑风情，让声音成为"新世纪粤曲"最亮的乐器，从而能够保证尽量完成他和邓伟标的世纪之梦！我对女声太囿于粤剧传统唱腔的运用感到不满足，也许这方面是下一次的突破口？

我在家里听这张专辑的时候，正在中央音乐学院附中读初一的女儿李思琳回来了，她对我说的第一句话是："爸，你又在听广东民歌啊？"她的话给我一个很有意思的启示：其实，这就是一批独立成歌的广东民歌啊！从这个角度去看待广东粤曲，是一个音乐整体的观点：当我们脱离开粤剧的当时语境和戏文环节时，我们依然可以欣赏这些粤曲，依然可以从这里解读粤语文化的精髓和血脉，依然可以感受南越文化的流传与变迁，这样她们怎么不是祖上留给我们的文化瑰宝——民歌的重要组成部分呢？而李思琳同学报考中央音乐学院附中时，民歌演唱她唱的就是《分飞燕》。

三

就我的观察而言，民族的就是世界的，依然是中国流行音乐目前发展的主要潮流。《阿姐鼓》的成功是一个良好的信号：世界各国基本上都把她归类为"World Music"风格的作品，在英国和美国都获得了相应的奖项；舞蹈家杨丽萍女士用云南原生态舞蹈和音乐汇集创作的《云南映像》风靡世界几十个国家，获得极高赞誉！我在广州看的这场演出，连100元的节目单都被抢购一空，说明民族歌舞的魅力空前！

就最近几年的唱片和热卖单曲来考察，好卖的唱片依然是与民族风格有关的作品。我今年（2006年——编者注）10月回广州时发现，在本人住的骏景花园唱片店里面，最好卖的唱片居然是60元一张的人声发烧碟《民歌红》，由名不见经传的歌手龚玥用流行唱法演唱流传已久的创作民歌，这张唱片也是今年最火爆的一张唱片，甚至出现了拿现款提货的多年未见的热卖局面！而阿标送给我的《空》《色》《千江汇流》《古城今昔》《红楼十二钗》《情殇》等6张他的作品辑，都成为我最近案头的细听唱片，据说在广州，甚至在日本、美国以及东南亚等地都卖得很好。而二胡协奏曲《情殇》已经登上广州唱片销售榜的第一名，这实在是人文化与民族化结合而成的后工业化时代的民族流行音乐取得初步胜利的好消息。不过，市场的成功让我们警醒：必须再静下心来，再静下心来，写出更好的人文内涵更为丰厚的作品，这是我和阿标共同的认识！

最近，邓伟标和林昊东携手又有惊人之举：他们与录音师孙绍坚等人一起，远赴乌克兰，与乌克兰国家交响乐团一起，合作《新世纪粤曲（2）》的录音工作。相信这片出过著名作家契诃夫和最近红遍全球的天籁歌手维塔斯的古老大地可以给他们更多的灵感，带给我们更多新感受！

四

　　我认为，流行音乐的范畴必须扩大。那些内涵用中国文化做底蕴，采取中国文化意象描摹世俗人情历史变迁，歌词采用深具中国古典文化背景的语句，并用现代流行音乐的旋律、唱法及编曲技巧，达到将中国背景与现代世界音乐节奏的完美结合，成为把含蓄空灵、写实写意、古典与现代、时间与空间融合在一起的音乐产品，其实都属于中国原创流行音乐的范围。因为《新世纪粤曲（1）》就是这样的产品，你去听听这张专辑的词，你去揣摩一下这些流传百年的古老乐曲，实在是让我们今天粤语歌曲的创作者汗颜啊！

她在丛中笑——
何莹与邓伟标联手推出
原创古筝演奏发烧唱片
《莹莹花语》

一、谁是何莹

2008年3月份前后，我就听老朋友邓伟标兄在我耳边喋喋不休地讲一个女孩——何莹，说她如何美丽温婉，说她如何品学兼优，说她如何把古筝演奏当成为毕生的事业，说她如何前程远大。我知道，这家伙肯定又要开始创作音乐了，果然，她和他用了整整一年的时间，创作、演奏、录制了这张中国古筝音乐专辑《莹莹花语》。我从年初等到年尾，终于在11月寒冷的北京，完整听到了这张专辑。我很高兴能说出我的感受。我用一套专业监听器材，听了将近20遍，我想这是负责任的态度吧。

那么，谁是何莹？

在南方5月的阳光下，我第一次见到何莹，果然是一个从古典画面里走出来的女孩。

她给我一张"找工作"用的简历，看得我直发笑，因为她把"三好学生"之类的词汇都保留在简历上了。哈哈，我仿佛回到了20世纪。

这是我整理后的何莹简介：

　　何莹，女，青年古筝演奏家，当然是美女，因为她来自出美女的湖南。从8岁起随启蒙老师沈雁开始学习古筝，在中小学阶段曾屡次在省、市各级各项比赛中获奖，比如湖南省首届"秀峰杯"艺术童星大奖赛童星金奖，湖南省首届古筝选拔赛一等奖。曾受教于焦金海、周望、林玲、宋泽荣等名师，这使她获益匪浅。

　　何莹以第一名的成绩考入广州星海音乐学院附属高中。在此期间，师从优秀的青年教师谢迎英。何莹不仅专业成绩突出，而且文化课成绩优异。在郑雪梅老师的悉心教导下，何莹的钢琴技艺也取得了很大的进步，毕业考时，还参加了钢琴副科优秀学生音乐会，获得一致好评。

　　1999年升入星海音乐学院民乐系，师从被誉为"南国筝界第一人"的陈安华教授。2005年考取星海音乐学院古筝专业研究生，继续跟随导师陈安华攻读硕士学位。这期间何莹不但弹奏技巧有了很大提高，个人

何莹与邓伟标联手推
出的原创古筝演奏发
烧唱片《莹莹花语》

风格也渐渐形成，博采众长造就了她深厚的艺术修养，形成了"清雅含蓄，宁静委婉"的个人演奏风格。而陈安华教授"宽厚温和、从容宁静、开启智力、提升智慧"的古筝教学思想也给了她极大的启发，在他的悉心教导下，何莹的专业技巧突飞猛进。2008年，何莹以优异的成绩毕业，获得研究生学历和文学硕士学位，并留校任教。

在广州读书的几年间，何莹多次随广东民族乐团出外演出，常年担任民族乐团古筝演奏员，并随团多次参加省市大中型演出。

何莹录制的个人专辑有《绿音符：绿野筝踪》《声音的真谛1》《中国筝王：情》《草原醉筝》等，广受好评。

二、古筝与花

正如"没有演唱代表作的歌手不是好歌手"一样，我一直强调"没有演奏代表作的演奏家不是成功的演奏家"。每年音乐学院培养毕业的演奏专业学生成千上万，真正成为演奏家的人却凤毛麟角，这是演奏家和作曲家的双重失误：没有创作，何来演奏新的作品？没有演奏大师，如何刺激作曲家的创作灵感？

我们知道，古典音乐大作曲家们的作品，有许多都是题送给演奏大师的，从贝多芬、柴可夫斯基到肖斯塔科维奇，都是如此！而在民乐界、新世纪音乐、流行音乐界创作多年后的邓伟标，继琵琶之与缪晓筝的《红楼十二钗》、二胡之与黄江琴的《情殇》、小提琴之与张毅的《古城今昔》之后，把目光瞄准了古筝演奏的新秀——何莹，就不是唐突奇怪的事情了，于是有了这张概念性极强的古筝原创专辑——《莹莹花语》。

邓伟标是一个对文字极其敏感的作曲家，也是我认识的一直在坚持读书买书的作曲家，在我们这个实用至上的浮躁的流行音乐界，还和我

讨论文学的人真是寥若晨星啊！关于《莹莹花语》，据他说是受到了他喜爱的广州优秀的女作家钟哲平关于"花"的诗文启发。

关于创作意念，邓伟标说："请原谅我对文字有固执的偏爱。事实上，我这些年来的音乐创作几乎全部离不开文字给我的启发——《古城今昔》《红楼十二钗》《情殇》《倾国倾城》《莹莹花语》无不如是。"

"在那个醒来的午后，窗外新绿的庭院寂静得一点声音也没有，而此时我却分明听到薄云划过蓝天的脚步，还有那花开满枝的欢愉。然后便读到这样的文字：'……传说中，海棠是痴心女子的眼泪变的。女子等待情郎不至，伤心落泪，泪洒泥土，便生此花。故海棠是世间所有痴儿怨女的眼泪，最烂漫，也最无惧风雨。'多美的意境呀！

"我立即打电话给这个写'海棠'的女人，我说：'你还写了什么花？全给我吧，或许花香不但能看得见，也能听得见。'

"再然后我们就有了这一张专辑《莹莹花语》。"

三、筝曲花醉

《莹莹花语》写了些什么花呢？

10首古筝乐曲写了南方的10种美妙的花朵。这个创意，可谓来自自然而归于自然，我认为是新世纪音乐创作的最本质的选择与最人文的表达。中国音乐讲究"天人合一"，西方音乐讲究要把最美的音乐敬献给天地万物的造物主——神，其实都是表达我们人对生命、对自然、对世界、对宇宙的敬畏与热爱，怜悯与崇拜，向往与尊重。

所以，此次何莹、邓伟标和钟哲平三者对题材的选择，是非常有文化意味的；只有这样，纯音乐的古筝乐曲才会被赋予生命的灵气与想象的空间。

作曲家邓伟标在寄给我这张唱片时特别吩咐，一定要用最好的音响来听。于是我拿到一套专业录音室的音箱和功放来听，果然十分"发烧"！这是一张值得收藏的全新的 New Age 音乐专辑，也是一张全面拓展古筝音乐表现力的专辑，由古筝美女何莹和邓伟标以及录音师孙绍坚耗时一年精心制作而成。音乐风格糅合古典交响、电子、摇滚、民族、室内乐、即兴甚至戏曲，是中国古筝音乐中从未有过的全新音乐理念。这也许是中国录音史上最好的古筝音色之一，该专辑录音完美体现了古筝低音的丰润圆滑，而高频却润泽不刺耳，实在值得反复聆听，也许可以改变你以前对古筝音乐的固有印象！

我们试听这张专辑的第一首《梦·禾雀花》：

禾雀花，蝶形花科藤本植物，又名白花油麻藤、雀儿花。这真是有灵性的花儿！我在广州的天麓湖公园登山时，仔细观察过这种美丽的像禾雀一样的花朵。禾雀花直接长在藤蔓上，其花形酷似雀鸟，吊挂成串犹如禾雀飞舞；花五瓣，多白色，也有粉色、紫色、紫黑色。你想想，清明前后，山风徐来，天蓝如洗，万物生长的山野上，看串串如禾雀飞舞的小花盘旋下垂，犹如万鸟栖枝，真令人叹为观止！更神奇的是，禾雀花花房内有一撮细长略弯的花蕊，人们称之为"内脏"，若不经意碰损某一部分，伤痕即出现微量似血的液体，令人顿生怜悯之情，需要我们细心呵护，仿佛禾雀花也是飞翔的生物，只是因为某种原因，暂时栖息在树上，等待下一次飞翔的到来。

据老农说，禾雀花每30年结子一次；鲜花是鲜甜可口的时菜，晒干可作清凉药品。

乐曲赏析：乐曲开始的长音给人开阔的视野，呈波浪形由远而近由弱而强向我们袭来，古筝出来带来浓郁的岭南味道。接着，作曲家用传

统的弦乐团分解和弦与最老土的中国古筝结合出一个最新鲜的梦，这是一种什么样的奇妙感受？在弦乐群的衬托下古筝的弹奏显得凌空飞舞而优雅万端，给人以漫山遍野禾雀飞翔自由自在的画面感，春天的气息扑面而来！

那轻盈而灵动的竹笛是初夏的声息吗？还有那如幻似真的大提琴，是夜精灵的浅唱还是仙子们熟睡时的吐纳？这是神来之笔，大提琴与古筝相对而歌，浪漫而温馨；这是点睛之笔，中西结合的乐器组合，使这首乐曲空灵而有人间的温暖，让你思绪万千的同时回到世俗人间，看禾雀飞舞看山花烂漫！

何莹在这里的演奏灵动而干净，声音很纯而富于跳跃感，纯如我们年少时的梦，梦滑行而且飞翔在那如机械般平稳而单调的弦乐团所构织出的世界，一如禾雀花花瓣那展开的翅膀；何莹那"小二度的快速滑音"技巧精准顺滑、酣畅淋漓。

也许你要说所有的声音都是我们早已熟视无睹的，可当她们全集结在一起的时候，却显得如此新鲜而美妙，这就是简单中的丰富，没有话语的诗歌。

乐曲结束在渐行渐远的弦乐声中，这是一首简单的乐曲，如何在简单中体现深刻的情绪，这是所有音乐家们要用一生去追逐的音乐语言与意境！

四、那些花儿

我们来听第二首《女人·茉莉》：

这是一朵摇曳多姿的女人花！也是专辑中最感性的一首乐曲。据说茉莉是"玫瑰之甜郁、梅花之馨香、兰花之幽远、玉兰之清雅，莫不兼

而有之"。茉莉叶色翠绿，花色洁白，香气浓郁，与女人联系在一起，确实给我们浮想联翩的感受。在演奏形式上，作曲家邓伟标大胆借鉴欧洲五重奏的室内乐演奏形式。我们知道，五重奏是古典音乐家们热衷的合奏形式，它是由两把小提琴、一把中提琴、一把大提琴、一部钢琴五件乐器组成的重奏音乐。在这首乐曲中，邓伟标用古筝代替钢琴，这无论在西方还是东方都是从没有出现过的重奏形式，这是一种比较冒险的实验。

然而这个实验是非常成功的。乐曲优雅而婉转，完全没有唐突的感觉，在听觉上，无论旋律还是和声都非常优美和谐。而古筝技术上也得到了前所未有的发挥：何莹快速持续的三连音演奏是民族乐器中极少出现的演奏形态，双手交叉演奏在古筝技术上也是高难度的技巧体现，与钢琴相比，实在各有胜场！何莹开头演奏的古筝音色的颗粒感极强，清脆跳跃，所以有人误把古筝听成钢琴，作曲家和录音师只能苦笑！

在录音方面，作曲家邓伟标要求5个乐手必须同步演奏录音，不做分轨分段的录音。这就要求乐手之间必须有现场演奏的合作经验以及和谐默契的情绪表达能力，在演奏中一旦有某个乐手的某个音符出错或表现不到位，大家全得从头再来，不管这个错误是出现在中间还是结束时的最后一个音符。也就是说，五重奏的5位成员都必须经验丰富并全神贯注地完整演奏整首乐曲。

感谢广州最杰出的几个乐手：张毅、李叶波、叶凯英、于萍。他们与何莹和邓伟标一起，在录音室反复演奏，使用一对立体声麦克风做现场收音。这样出来的结果比分轨录音更具临场感和空间感，所以我们现在听到了这首中国古典与西方古典混合而成的，带着温柔、愉悦、怜爱、欲望的百感交集的乐曲。

第三首《秋雨·海棠》：

邓伟标和我说过，他之所以创作这张古筝演奏专辑，是受到作家钟哲平散文的启发，因为她写道："传说中，海棠是痴心女子的眼泪变的。女子等待情郎不至，伤心落泪，泪洒泥土，便生此花。故海棠是世间所有痴儿怨女的眼泪，最烂漫，也最无惧风雨。"

我们来听这首《秋雨·海棠》。南国的风雨，说来就来，而风雨中那一声揪心的尺八；苍凉而古远，让人难辨那淅淅水声是雨是泪；鼓声如雷，声声入耳，而何莹古筝的第一声低音，是仿古琴演奏，何莹弹得苍茫而有力，忽然间出现异常震撼！这首乐曲的节奏非常复杂，有非常多的即兴形式的快速指法演奏，以及高难度的右手边摇指左手同时弹分解和弦，但同时却照顾到旋律的美感和流畅，实在难得！

我觉得这首乐曲柔中有刚，潇洒深情，明亮激越，不拖泥带水，不扭捏做作，给人一种风雨过后，就是一个明媚的晴天的人生新感受！这种感受，带有一种南方湿漉漉的清洁感，如雨过天晴，万象更新！

第四首《古今·菊花》：

乐曲劈头给我们一个惊喜：苏春梅的声音是戏曲子喉中的天籁！她的出现是一个很大的亮点，"素影寒枝淡淡香，冰心傲骨殿群芳"。唱词很好地体现了菊花的人性特征，凝练而神采飞扬，意境开阔而大气！

紧接着，在浓彩般的合成器背景长音衬托下有着深深的冰寒孤傲感后，金属摇滚吉他的加入强烈地表达出寒菊傲冷的清冽；这是一首非常成功的融合音乐，它包含着太多的音乐形态的运用，中国戏曲、摇滚、古筝以及技巧繁复的竹笛演奏；鼓、古筝、笛子与粤曲子喉"霜风纵锁千山绿，难掩清秋一瓣黄"的动感结合，实在是天衣无缝完美融合，一扫戏曲唱腔给人的"美人迟暮，明日黄花"的感觉，而是给人壮怀激烈的

激情画面！这也是"发烧音乐"的突破与创新！

第五首《攀枝·木棉》：

木棉花是广州的市花，在这个专辑中不写木棉实在说不过去。但邓伟标和我说，其实他在四川攀枝花市才真正感受到了木棉花也就是攀枝花给他的强烈视觉和心理的双重震撼！"你想想，漫山遍野几百年的攀枝花树上开满了花，是一种什么感觉？！"

可以说，这首乐曲的古筝演奏完全可以使用"可怕"两字来形容，从头到尾的快速分解音型中还需要演奏主旋律，这就不是那种简单的快指可比拟的了。因为在快中保持分解和弦音颗粒的平稳的同时还要体现旋律的美感，双手不停地交叉演奏，这即使在钢琴键盘上也是有着相当难度的演奏；而何莹在这方面把握得非常到位，即使前面简单的八小节快速分解，她依然能体现出动态的情感起伏，可谓功力深厚！

在音乐形式上，这首乐曲也毫无疑问是古筝音乐中从未出现过的气势磅礴的与新音乐融洽的结合，即使是各类别的民乐协奏也很少出现这么复杂的风格融洽。庞大的交响乐团、古筝、现代舞曲节奏，这一切分开的时候我们都耳熟能详，可它们纠缠在一起的时候竟然可以如此和谐而气派。而且弦乐团那充满古典色彩的复调演奏在中国古筝与热烈的舞曲节奏中来去自然，优美而融洽，还能营造出如此气势宏阔、丰富情感的大意境，这确实是作曲家内心丰富的感受和细腻的观察产生的激情表达！

我感觉，用这首曲子表达一种花的英雄气质，是恰到好处的。因为，木棉花"雄壮魁梧，枝干舒展，花红如血，硕大如杯，盛开时叶片几乎落尽，远观好似一团团在枝头尽情燃烧、欢快跳跃的火苗，极有气势"。我们听完这首乐曲，心中浮现的木棉花，不就是这样傲岸、英俊、雄壮、开阔吗？

第六首《珠水·白兰》：

"白兰花是所有广州人心中的温柔。白兰花香、潮水声、船桨声、木屐声……构成了珠水人家记忆深处镀金的影像。"所以，这是有宿命般优美的、水汽弥漫而潮湿的、花香四溢而甜蜜的梦幻般的典型南方新音乐曲子！

这是一首风格明显的、典型的广东音乐，主题采用了广东童谣《月光光照地堂》作为乐曲的素材，让我感觉到一种致命的温馨与甜美！而广东特有的高胡的加入更加强化了乐曲的粤味，这首乐曲最适合给我们这些离乡的游子在月圆之夜倾听、缅怀，并且流泪！

这是一首非常抒情的夜曲，古筝的压弦揉音充满张力，使古筝的音色醇厚饱满。我想，所谓发烧，就是听这种音色而三月不知肉味了；而舒缓的弦乐与高挑的高胡形成鲜明的对比，风味十足；古筝处理长段的摇指难度颇大，何莹却摇出了好听得要命的抒情曲！

第七首《期人·水仙》：

水仙花叶姿秀美，花香浓郁，在水中亭亭玉立，宛如花中少女，故有"凌波仙子"的雅号。水仙花朵秀丽，叶片青翠，花香扑鼻，清秀典雅；就是因为如此，古今中外，有无数关于水仙的美丽故事，赚取了我们多少伤心泪水。

这是一首非常"洋气"的古筝曲子，旋律非常现代，虽然节奏难度听起来没什么，但古筝弹起来难度却非常之大。无尽的后半拍三连音弹起来让民乐手极其难以准确把握，变奏段落的复调演奏也是古筝音乐中最难把握好的音乐形态。

管弦乐的出现大气而温情脉脉，长笛的抒情成为亮点；在这首曲子中，何莹的演奏很有竖琴的感觉，清纯如珠玉般晶莹，在管弦乐的衬托

下如朝露般纯净闪烁，给人余韵悠长、水波粼粼的画面感；水仙花、古筝、美妙的弦乐共同弥漫了一种诗样深情无比的气氛，让人心旷神怡。

第八首《倾心·河莲》：

莲是最常用来作为宗教和哲学象征的植物，曾代表过神圣的高雅女性的美丽纯洁以及复活。自古以来，中国人便喜爱这种植物，认为它是洁身自好、不同流合污的高尚品德的象征。关于莲花的理想追寻和人格化身，在中国古诗词中不胜枚举。

曲子开头的风铃清洌而纯净，前奏大段仿古琴的演奏听来特别的中国；但总的听下来，浓烈的西方音乐和古筝的结合显得其民族特性非常的"中性"。旋律是中国的，节奏与和声编曲却是西方化的，但不显得唐突；强烈的民族特色出现在古筝与二胡的对话中，仿佛谦谦君子在高谈阔论，在畅谈人生，和而不同，你中有我我中有你，气氛融洽。音乐的叙述毕竟与文学的叙事不同，我们在这首曲子中尽可以展开我们的想象空间，仿佛与古人畅谈人生哲学，品味丰富的生命历程！

第九首《蓝·郁金香》：

郁金香是一种伤感的花，"西方称郁金香为'无望之恋'和'逝去的爱'。被绚丽包裹的情伤，比黯淡之伤，更令人感伤"。邓伟标说："聆听这首曲子的时候你必须在安静的环境，平和的心境里用好一点的器材来听，音乐中包含很多很多元素：音乐的色彩很蓝！"而蓝色，在英语里面就是忧郁的、伤怀的意思。

应该说，这首曲子非常美：凄美，爱的告白的美，无望之恋的美，逝去的爱情的美，悲伤而绝望的美，低回而哀怨的美，凄清而无助的美！我感觉这是一首电影的插曲，有故事有画面有对白，在我的脑海中

——淡入淡出；而且，录音是整张专辑中最好的一首，何莹古筝演奏的最细腻的情怀，最美妙的古筝的音色，都在这首乐曲中体现出来了。从演奏技术上来说，最大的技术难度是多处出现的小三度滑音，这样的压线演奏非常吃力，而何莹完全胜任！

其实，在这么美的乐曲面前，我们还奢谈什么技术啊难度啊手法啊，实在大煞风景！最好就是闭上眼睛倾听，并且祈祷人人爱情圆满、世界和平，好让我们把这样的美妙乐曲能多听几遍！

第十首《山谷·紫背天葵》：

"紫背天葵"，这个名字真是有声有色！据说，"这种似花非花的植物，只产于广东肇庆鼎湖山，附着在深潭四周的悬崖峭壁上，生得难，采得更难。是消暑和解毒之奇药。其貌不扬非凡品，一心要等识材人。"

这是一首纯粹的、没有乐队伴奏的专门的古筝独奏曲，相对比较传统，技巧繁复，演奏难度巨大，不是一般演奏者能轻易把握的专业曲子。但恰恰是这首曲子，充分显示了何莹的大家风范：压线揉音的表现非常新颖而完美，后部分主题快奏中伴奏音型中的切分分解和弦也清晰而细腻。这些，对古筝演奏者都是个难度相当大的挑战。

全曲的录音特别饱满而丰盈，可以让"发烧友"的器材经受严峻的考验！不要以为一件乐器就没有层次，这首乐曲的录音层次分明：中低频都照顾得很好，定位准确；而整首乐曲起伏跌宕，让人感受到采集这种奇花的惊险万状并描绘出"无限风光在险峰"的美丽画面！

五、莹筝诗画

我感觉，这张《莹莹花语》古筝专辑听下来，是一次无比美好的音

乐享受！英国著名古典音乐作曲家亨利·普赛尔说过："像诗是词汇的和声一样，音乐是音符的和声；像诗是散文和演说的升华一样，音乐是诗的升华。"这就是一张充满诗性光彩的专辑！我们"发烧友"常常抱怨听纯音乐太累，耳边听着音乐脑子却不知道该想些什么。其实在我看来，语言才是经常含糊不清的，而音乐，正如门德尔松说的："而真正的音乐却能将千百种美好的事物灌注心田，胜过语言。"他还说："我发现，试图以文字表达这些思想，会有正确的地方，但同时在所有的文字中，它们又不可能加以正确的表达……"

　　所以，原谅我，这张专辑的诗意的美，人情的暖，感情的真，需要你自己去倾听；我只能以上面的文字，表达我对邓伟标和何莹这两位原创音乐家的喜爱、尊敬与祝福！

2008 年 12 月 3 日，北京

<div align="right">

温柔而慈悲的生命之歌——

我听陈小霞《哈雷妈妈》

</div>

 陈小霞以她细腻而敏感、温柔而慈悲的心灵，简单而美丽、优雅而沁人心脾的旋律，为这个喧嚣而变革的年代写下了200多首感人的歌曲。我十几年前听过孟庭苇的《你看你看月亮的脸》时，已经将她惊为天人，这首歌曲的校园青春忧郁的气质，温暖迷人而一去不回头的遗失的纯纯的爱意，感动了包括我在内无数的青春少年。

 陈小霞和她的搭档姚若龙一样，是台湾少数几个保持着旺盛创作活力而且越写越好的词曲作家。她的创作唯美浪漫、情思绵长，她为歌手写作的情歌总是在低吟浅唱的瞬间让你心灵深处隐隐作痛，沉甸甸的无法割舍；她以一颗女性的静默慈悲的心，体验纷繁易变的情感与时世，为无数在爱情的战场上受伤的灵魂唱出一曲曲疗伤止痛的精美情歌；其中有付出、忧虑、不舍，有放手、宽容、理解，一样都感动人心，回肠荡气。

 听听这些无愧华语乐坛的美妙的歌曲吧：王菲演唱的《季候风》《暧昧》《约定》，陈奕迅演唱的《十年》，黄莺莺演唱的《情雪》，陈慧娴演唱的《归来吧》，莫文蔚演唱的《他不爱我》，这些都是当时歌坛标杆式的歌曲，引领风气，让这些歌手红极一时。最重要的是，这些歌曲表达

"我们倒退着，向前走"——陈小霞《哈雷妈妈》

了陈小霞内心的源源不断的乐思和充沛的创造能量，也表明了一个创作人内心的宽广和不凡的音乐禀赋。

　　那么，在陈小霞《哈雷妈妈》专辑里，我更多地感受到她生命的质地是坚韧勇敢的，她说："我用了很多勇气，唱出这一篇篇生命之歌。是因为希望你听了，能够和我一样，继续勇敢地活下去，我们倒退着，向前走。"《哈雷妈妈》表达了追风志向与飞翔梦想："我的哈雷我的船/陌生人海中航向远方/我的哈雷我的翅膀/挥别沉重牵绊风雨无伤/Bye bye my baby别为我挂念/虽然不知旅途会有多远/我知道前面不会比我走过的更危险/走过黑夜白天跨过了碧海蓝天/我看见了青鸟飞翔在天边/飞、飞、飞，跟着天空的呼唤/飞、飞、飞，跟着风的感觉"。《天使的侧脸》展现了温暖情怀："不管云会变成雨点/不管人怎会忘记诺言/世间的善变　你总谅解/陪你聊一夜年轻岁月/随你走一圈内心世界/看见了久违，天使的侧脸/有些了解你来门前/为何星星就出现/照亮了我失落的

那一年/爱你，只有高兴的眼泪/从你眼中看伤悲，总有新体会/靠近你，也靠近纯真岁月/听你，也听见美好世界"。而《苦果》的辗转伤痕与云淡风轻、《暗舞》的心底骚动与明亮的孤独、《查无此人》的青春无奈与童年怀想、《心疼》与《清楚》对幸福与爱情的领悟、《十三岁半》的母爱与亲情，更处处昭示着温暖而慈悲的生命节律。《想欲返去》和《陌生小镇》用一种自述自醒的女性内在成长经历来回头体察自我，最后以三段式格局特殊的"猫"作结，陈小霞用一段段精致的旋律串起了生命细碎的乐章，让我们在蔓延无边的人文情怀中，陪她回味生命的丰富与琐碎、隽永与暗淡、温情与无限。

我对这个专辑唯一的不满，是编曲的平淡与没有用心，多少虚弱了旋律与歌词的丰富张力与意境铺排。尽管《暗舞》这首歌曲得了台湾金曲奖的"最佳编曲奖"，我依然固执地认为这个专辑的编曲不理想！

心存谦卑，敬畏音乐，细心生活，准确表达。向陈小霞老师致敬！

有根的音乐 在远方歌唱——

陈辉权和他创作的歌曲

一

兄弟我年轻的时候学习填词,第一次获奖的填词作品居然就是粤语歌词作品。那是 25 年前的 1991 年,在一次填词大赛中我填写的兰斋先生作曲的《敦煌梦》(原词陈小奇)获得铜奖,我填写的歌词叫《昭君怨》,她给我带来的是 5000 元的奖金,我用这笔钱购买了我的第一台彩色乐声电视机,彻底粉碎了我当时的女朋友——现在的我女儿她妈所说的"你连电视机都买不起还想结婚"的预言!哈哈!那时候的音乐比赛奖金真高,有点吓人。

讲陈辉权的故事必须从粤语歌讲起。虽然粤语歌逐渐式微也是事实,但是,香港以一个城市之力,在中国流行音乐市场占据过辉煌的一页,实在是值得我们学习的。我们不仅仅在流行歌曲的写作编配、演唱录音方面以粤语歌坛的音乐人为师,也在唱片营销、版权经纪方面从香港学到很多商业机制方面的成功运作经验。我对粤语歌曲的爱,全部体现在我最近写的一篇文章《青山遮不住 歌从香江来》里面了,我到现在依然经常听粤语歌。

在广东歌坛，陈辉权最先出道的时候，就是组建了一支粤语歌的民谣摇滚乐队——丰收乐队。他和梁天山都是乐队的主力：一个是主音吉他兼作曲主唱，一个是乐队贝司手兼填词和歌曲监制。他们的师傅王文光老师是星海音乐学院管弦系毕业的中国最早从事流行音乐乐队指挥和编曲制作的大师级人物之一，所以，来自珠三角最富裕地区顺德的陈辉权和梁天山成为最广东最粤语的音乐创作人。几年前，陈辉权兄端出他一盘精心配置的粤式美味佳肴《音乐大厨》，我还是品得有滋有味的：这是典型的珠江三角洲美味，和港式的口味还是有本质上的差别，更原味、更正宗、更草根、更质朴。《老婆靓汤》的温馨家常，简直就是抓住了粤地文化的精髓；《唔得返顺德》的豪迈气概，透着珠江三角洲人的强悍与精明；《不死鸟》的"黄花岗"英雄气质，是近百年来广东革命风云的再现，这个题材，实在值得广东人大书特书！这种歌曲，是香港人不可能想到不可能写出来的作品。其他还有许多歌曲，有想法，有特点，品位端正，营养丰富，值得细细品赏。所以，陈辉权兄和梁天山兄的气魄与眼光，让我感奋！这两个"可怕"的顺德人，在音乐创作上的有野心与狂放的想法，我佩服。不过，他们内敛的气质和做法，有点赶不上这个喧嚣的时代，相比较他们那些老乡在生意场的辉煌战绩，我还有许多的期待。

二

然而，要走向全国，广东音乐人还必须创作普通话歌曲，所以，就我个人而言，我更喜欢陈辉权创作的另外一批歌曲：站在故乡的淡水河创作的歌曲，去远方采风创作的"新疆风"流行歌曲，以及他自创的城市电子风格的歌曲，等等。作为祖籍广东顺德的音乐人，陈辉权是一

位集作曲、编曲、吉他演奏于一身的全方位音乐制作人。我最早关注他的歌曲，就是那些质朴动听充满亲情和乡情的乡村摇滚风格的歌曲。比如《不再说永远》《爸爸的背影》《星光篝火俏女郎》。而其中他作曲的《淡水河》（由程阆演唱）更让我百听不厌：这首歌曲的风格，其实和李海鹰名作《弯弯的月亮》有异曲同工之妙，都是一种对古老文明的咏叹与伤怀，虽不乏温情与深爱，但也有批评与惋惜。而 Everyday（《每一天》），（由"中国力量"演唱）等歌曲活生生把"中国力量"变成了一支超级的中国式偶像组合，风靡全国万千歌迷，获得音乐界专家的好评；Everyday（《每一天》）也成为内地第一首中文电子舞曲，风靡全国及海外华语地区。而由他编曲的大量歌曲，如《我们的声音》等，或气势磅礴、震撼人心，或柔情如水、深情感人，有锦上添花、先声夺人的效果，获得许多原创音乐人的信任。

　　他和梁天山创作的歌曲《羊角花又开》（刘惜君演唱），是一首纪念汶川地震的灾后重建心理治愈系歌曲，是他们2010年去灾区采风后的心血之作，一经推出旋即横扫各大音乐排行榜并位列前茅。这首歌曲旋律采用四川羌族民歌的调式和一些片段式采样，而且天衣无缝地对接进流行感觉，让人悲而不伤，沉郁苍凉却明亮温暖，刻骨铭心的思念借助花儿的飞翔，满布那山间的每一个角落；实在是刘惜君演唱的最佳代表作，同时我也认为是陈辉权和梁天山完美合作的一首佳作，算作代表作也可以。

　　2011年，我们一起去新疆采风。那次回来，阿权兴奋不已，他对我说："我可能前世属于中亚地区的人，他们的音乐旋律，我一听就入脑入心入肺，就感觉是上辈子已经听过很多次一样。"一路上，他细心揣摩维吾尔族、哈萨克族、塔吉克族人不同的音乐旋律的发展与走向、各种不同的民族乐器的演奏方式、不同的音乐表述模式、不同的生活方

式和思维习惯，广为吸收，默记于胸，是个非常有心的采风人。回来后（其实我估计在路上他已经写了很多旋律），他给我和梁天山以及赵小源很多首不同的旋律，我们填词后唱出来，我感觉真是首首动听，曲曲迷人。我特别喜欢他和梁天山合作的《帕米尔的微笑》以及他和赵小源兄合作的《莎车姑娘》，前者深情，后者热烈，都是一样的感情浓郁、旋律简洁却迷死人不偿命地好听。《帕米尔的微笑》如果不是因为歌手李东信太像刀郎的声音，我觉得还会流传得更为久远，太多人以为他是模仿刀郎的演唱，而不去关注这首歌曲本身的美和不一样的优雅浪漫气质。《莎车姑娘》的聆听感受则像塔里木河一样，热情而深沉，缓缓流动，静水流深，仿佛"十二木卡姆，故事都很长"。

对广东本土的音乐素材，比如粤曲粤剧的名家唱段，他自然是谙熟于心了然于胸，这从他新世纪音乐风格的作品专辑《风月西关》就可以明显听出他的涵养；就是客家山歌，阿权也是情有独钟，反复揣摩学习。他和陈树合作写过一首《请到客家来做客》就很有客家山歌的神韵。去年的一天，歌手廖芬芳约我写一首企业歌曲，是东莞市客商商会的会歌。我脑子一发热，决定写一首大气昂扬又有文化品位的企业歌曲，为的是要写一首不仅仅客商喜欢，客家人也认同的好歌。于是《我是客商人》横空出世，反复听来，我个人认为，虽也有一些必不可少的对客商精神的描述略显一点点生硬，但整体说来，这是一首多么庄重大气、意气飞扬、美妙绝伦的好歌啊，最妙的是她是多么好听、多么妥帖、多么美好而有人情味啊。当然，芬芳的演唱也是既有山歌的灵动飞扬，也有流行歌曲的细腻与温馨。作为一首企业歌曲，我也算是对得起良心了。文章写到这里，阿权从微信传来两个小视频，是他和梁天山新歌《四季花城》正在广州珠江新城拍摄广场舞的情景。看来，又一首倾城之热的大作即将诞生。

《风月西关》体现了陈辉权在纯音乐思维方面的探索和追寻

三

　　阿权小时候是个绘画神童，从小获奖无数，大学学的是室内设计专业，因此他拥有的艺术想象力是奇幻唯美的。他对色彩和声音的敏锐感觉超乎常人，你从他的新疆作品、西南少数民族作品的吸收和化用就明白：他对作品有整体的设计感，对和声的运用、旋律的走向，有着细腻的细节设计和描绘；他对民族音乐与现代时尚前卫音乐的结合，就很有绘画的调和感。他对古老的粤语声韵的痴迷，也可以看出他的用心：对一种古老文化的传承与温情，他是用具体作品做出致敬行为的。他正在从事一项业余的工作：用粤语朗读古典诗词，配上他自己的绘画作品，为的是给孩子们听听，这才是古典文化的魅力，这才是祖祖辈辈安身立命的精神家园。

　　阿权的音乐是有根的音乐。他扎根于中国南部思想观念最新潮、行动力最迅速、资源最丰富、人气最旺盛的珠江三角洲地区，用一颗敏感的、极富艺术想象力与吸收力的心灵，从故乡生生不息的大自然和人文历史中吸取灵感，用音乐为我们描绘了一幅幅色彩斑斓而绚丽的图景。他音乐里的中国色彩和个性化的中国民间旋律，让我们既熟悉又陌生，古老的旋律因为他神奇的运用而焕发出新的生命。他对中国民族音乐，美国的乡村音乐，摇滚，电子音乐的熟练运用显示了他对当代流行音乐的宽广视野和融合能力，也因此增加了他音乐的厚度和重量。《风月西关》就很能体现他在纯音乐思维方面的探索和追寻。他在粤语歌方面的创作，让他赢得了"音乐大厨"的美称。同时，他承继了他的师父王文光的音乐之路，与词作家梁天山，著名粤语歌创作歌手陈丹虹，粤语歌填词新秀抬山李培、维谷谷、双喜明、三本目等人亲密合作，创作出一首首新时代的粤语佳作。

　　有根的人其实是幸福的人，因为他背靠巨人之肩膀，脚踏实地，眼观八方，因为他有胸怀会吸收敢吐纳，所以他的创作必是有活水之源泉，有灵动之思路。在民族的基础上采取拿来主义，这样的创作，何愁没有出头之日？只是机会而已。阿权的歌曲让我听到了许多他背后蕴涵的声音：他精心雕琢的音符，他真诚的创作气度，他日益成熟的创作技巧，都显示了他作为南方流行音乐未来代表性人物的端倪。我今天在写作此文的时候，听了他和天山合作最新创作制作的粤语歌《诗与远方》，听得我热血沸腾激情澎湃，那种年轻时候的血气方刚和梦幻理想，仿佛一下子又满血复活回到我的身体里；而他在演唱方式上的与时俱进精雕细琢（现在还在上声乐课的音乐人有几个），更是让我讶异。再听听他用普通话演唱的《当你老了》，已经完全没有当初发音的佶屈聱牙，取而代之的是一种醇厚纯熟的声乐美音，这点让我很是佩服。

在一个众声喧哗、日益浮躁的市场化社会里，我们在面对自己的音乐梦想时，往往会黯然神伤，如何把自己的音乐理想与现实情怀结合起来，做出无愧于这个时代与良知的音乐，将是我们一直面对的难题。阿权用他数百首歌曲在走他自己的路，他用他那双学过美术的眼睛去观察社会，写出了一批有故事的、有画面感的、有生命力的、有自己的精神体温的佳作。虽然有些歌曲没有流行全国，但那是迟早的事。我不奢望他一出手就是大手笔，我希望他细水长流，做一个有爱、有关怀、有选择、有坚持、有目标的优秀的作曲家。我在遥远的北京祝福他！

2016 年 12 月 3 日，星期六，北京

中国流行音乐的美好童年——

我听《开天辟地》专辑

一

我的朋友，香港永声唱片的老板、香港唱片界的元老黄怀钦先生，最近做了一件功德无量的大好事：在内地首次发行了CD唱片《开天辟地》。这是一张迟来的唱片，这是一份珍贵的音乐记忆，这是一道中国流行音乐的盛宴，这是一次怀旧的声音狂欢！

二

有些歌曲，一出生就成为经典，比如《龙的传人》，比如《一无所有》，几乎所有中国人都会唱；有的歌曲，一出生就夭折了，可是20年后她还是经典，比如这张专辑里面的歌曲《九十年代怎么样》（解承强词曲演唱）！还有类似遭遇的歌曲如《我家是个好地方》（陈哲词，毕晓世曲，广播儿童合唱团演唱）、《最后的时刻》（陈哲词，董兴东曲，田震演唱）等。

《开天辟地》真是一张奇妙的专辑，她让我想起了中国流行音乐奇妙而美丽的童年！睁开双眼往外看的奇思幻想、无所畏惧的自由乐思、南

北融合的思维碰撞、追问历史的寻根意识、理想情怀的温暖吟唱，处处都显示了一种童年的天真与浪漫特质，北京和广州，成为一代原创流行音乐最优秀者的温馨摇篮！

《心愿》（任志萍词，伍嘉冀曲，王虹演唱）、《血染的风采》（陈哲词，苏越曲，王虹演唱）是当时所有晚会必唱曲目，风靡程度绝对超过今天的网络歌曲。《山沟沟》（陈小奇词，毕晓世曲，那英演唱）是那英的成名金曲，据说还是那英苦苦求来的演唱权利！《最后的时刻》也是田震发行三张专辑后才遇到的"一曲成名"的好歌！著名歌手朱哲琴，当年演唱的《真实的故事》感动了无数人心，今天有谁的"环保"歌曲还能超过这首歌曲的情感力度与演绎深度？《一无所有》是老崔绝对的经典，可是当年有好多女声争先恐后演唱这首歌曲，我们现在听到的是一个叫吴晓芸的歌手演唱的版本，她是谁？她还唱过其他什么歌曲？我也不清楚啊！你听过孙国庆演唱的《黄土高坡》吗？你一定想不到现在"油腔滑调"的他当年的嘶哑呐喊！大家知道艾敬的成名作是《我的1997》，可是你听过她演唱的《信天游》（刘志文词，解承强曲）的版本吗？还有刘欢在《偶然相遇》（张静林词，苏越曲）里面的深情与饱满的音色，毛阿敏在《什么也没有说》（谷建芬词曲）里面的生涩与怯意，都让我们感叹时光的飞逝与梦想的褪色。

三

我在20世纪80年代末进入流行歌坛的时候，正是"西北风"狂潮的风口浪尖上，我听的《一无所有》不下十几个版本，男声有名的有孙国庆、张伟进、霍烽、武夫等等，女声就更多了，我记住的居然有一个叫无鸣的，好像后来还当过主持人。不过，今天重新再听，还是有感动！可能

是温暖的记忆柔软了自己的神经，回忆总是令人伤感的。

这里单说《九十年代怎么样》。我认为解承强是"新空气"音乐组合中最具有思想家风范的音乐人，他的许多奇思异想，往往惊世骇俗的同时让人眼界大开。和他聊天是一件特别愉快的事情，但他的许多好的设想，因为没有人去具体操作而成为空谈；我特别欣赏他在流行音乐理念上的先锋思考和一些提法，给我许多想象的空间。解承强的作品出得极慢，但出手的几乎都是精品。《九十年代怎么样》用一首歌曲概括几个时代的音乐特征，确实写得到位！"三十年代是懒洋洋，四十年代是柔断肠，五十年代是气昂昂，全国人民大炼钢！六十年代是唱下乡，七十年代是样板腔，八十年代是霹雳DANCE，外加一帮摇滚狂！"这是精确的写照，这是音乐的历史！太绝了！"还有好多好多的歌要唱，九十年代怎么样？也许唱得地老天又荒，唱得乌天黑地雨茫茫，也许唱得山转水也转，唱得星星是爬满山，也许唱得锣鼓是震天响，唱得天下鸟儿大合唱，也许唱得满脑瓜放光芒，唱得乾坤是转阴阳！"这是解承强最元气淋漓、思想浩荡、气韵贯通的一首佳作！可是这首歌曲居然从来没有发行过！所以我说，这是一首一出世就夭折，但是20年后依然还是经典的歌曲！

我为什么对这首歌曲记忆深刻呢？因为我在陈凯的"卜通100"歌厅听在那里驻唱的那时广东最棒的摇滚歌手许志坚唱过这首歌曲，我还听过霍烽（也就是现在的火风）唱过这首歌曲！听得我那叫一个热血沸腾！顺便说一声：火风是第一个把老崔的《一无所有》唱到南方的歌手，那时候他长发飘飘，一把大胡子，摇滚得一塌糊涂！

从文化意义上来说，《九十年代怎么样》是南方摇滚的开山巨作，尽管许多人是在20年后才听到它！但我依然要说，这才是解承强真正想写的歌曲！

四

《开天辟地》的封面是一个站在窗口张望的中国小男孩，眼里有点迷茫，有点迷离，但嘴角却透出一股倔强和渴望；封底是站在窗台上准备破窗而出的穿着一套过时军装戴军帽的小男孩。他预示着1986年的那一声呐喊，中国流行音乐终于真正诞生了！

《开天辟地》封底，站在窗台上准备破窗而出的小男孩。

记忆会老，人的红颜易消，可是歌声不老，音乐不老！那些童年的歌声，会陪伴我们一辈子！

2007 年 3 月 27 日，星期二

光在何方：中国民谣的新路向——

我听徐丽专辑《微光徐徐》

收到一个陌生的歌者徐丽的专辑，我以为又是那种号称"小清新"或者文艺女青年的唱片，于是漫不经心地把它放入 CD 唱机里。然而从唱片传出来的第一首歌曲《光》就把我震撼了。是的，这是一张有"光"的专辑：光的温暖、光的明亮、光的色彩与光的方向。

中国摇滚人，许多已经陷入"过于喧嚣的孤独"状态，失语而迷茫；民谣歌手却成为歌坛的探路者与精神的冒险者。但是我发现，有精神重量的民谣歌手却也不多见。关键是，他们没有一种可以搅动我们内心深处灵魂深处的让歌唱的力量不衰不死的精神资源！徐丽在北京飘荡15 年，经历了苦闷忧郁彷徨绝望挣扎与内心的无尽寒凉后，却找到了"光"，尽管微弱且徐徐而来，却让她有盼望有爱有自由有坚实的依靠。所以她在自己首张民谣专辑里面写了3 首与"光"有关的歌曲——《光》《天上的光芒》《你是》，让整张专辑明亮而色彩绚丽，在混沌坚硬的现实面前让歌者与听者一道从内心到外表都真正温暖起来。专辑第一首歌曲《光》就让我警醒过来："光来到世界／照得黑暗无处躲藏／光照亮世界／照得心里有了温暖"；"心有了源头／涌出活水直到永远／心有了盼望／流泪撒种快乐收割"。来自天上的光，不仅仅把黑暗分开，最重要的

是给人内心活水源泉的希望和自由活泼的生命。这首歌曲徐丽的前半部分声音温柔如水，有一种恳切的渴慕与盼望；后段却是含蓄有力度的呐喊，"光来到世界/光照亮世界/我追着光芒/我要真的自由"，到最后呐喊出"哈利路亚"，实在让听者动容！

　　为什么我们需要"光"？因为光来自天上。而《天上的光芒》这首歌曲给出了答案：因为"我们都是残缺的盲目的软弱的/罪的代价就是死/灵魂是黑暗的/黑暗中若有来自天上的光芒/我怎能不伸手去抓住"，所以"求你来求你来/我的爱求你来/你的恩典临到我/我的心就得救赎"。然而最让我感动的吟唱来自第八首歌曲《你是》，依然是歌唱"光"的歌曲，纯净的童声响起："你说你是光/照亮一切/来吧来吧照亮我胸膛/你说你是道路/通向生命。"而我是谁？若没有你，我将走向何方？"我犹如瞎子/我困在井底/给我希望拉我上来/满脸的煤渣/泪水和成泥/请你紧紧抓着我！"经历心灵的炼狱，贫瘠的流离的生命和精神，难道不需要一场心灵的救赎与和解吗？而这种歌唱的精神品质，说实话，我以前在中国民谣歌曲里面闻所未闻，实在是一种前无古人的歌唱性宣告。

　　徐丽形容自己15年的北漂生涯，就像一只《麻雀》："我是只灰色飞也飞不高的麻雀/我的羽毛不够漂亮/歌声不够美妙/我还是优雅地歌唱。"然而这只麻雀没有像父母辈那样愤愤不平怨天尤人喋喋不休，却在树的枝头电线杆上瓜皮堆里在人们的窗口在烟筒尖上在雪地里优雅地歌唱！因为她知道，"有一天我知道上帝也看顾飞鸟/只要我飞我寻找/未来不再一片喧闹"；向着明亮的前方，她飞啊飞啊，"看天空从未留下我飞过的痕迹/追着雪花追着落叶飞过这座城市/你让我优雅地歌唱"。如此自信、如此坚定、如此优雅、如此可爱的歌唱的麻雀，你见过吗？因为有光，生命可以如此满足与优雅，这是这张专辑的精神动力与源泉。

有光的灼照与温暖，但是在这个冷漠的城市的平淡岁月里，人与人之间的关系，依然会有无尽的冷漠与猜疑、伤害与冲突，甚至打击与毁灭；怎么样用光的温暖与爱意，去化解那些虚伪与孤寂、龌龊与尴尬、麻木与忍耐？徐丽还是用歌曲给我们答案：一首典型的西北民谣风歌曲《就这样》，真是让人一听入迷！吹管出来的效果虽然有凄凉有信天游的忧伤与悲切，但是请注意最后的唱段："我喜欢坐在你身旁听你把话儿慢慢地讲／我希望跟着你传扬着好消息哪怕远走他乡／我一唱你一和不会再忧愁／你一唱我一和心儿就快乐。"有共同的信仰和梦想的生活，再苦也可以忍受再累也会有爱的温暖！在写给爱人的另外一首西北民歌旋律与现代民谣意识结合的作品《手》，也很令我潸然泪下："我不知道要往哪里走／我眼看着自己越陷越深／你忍着伤为爱我到底／我看不见的眼泪也这样／你引着我走永生的路／你从不忘紧紧牵着我的手。"这歌里的"你"，你可以理解为自己的爱人，也可以理解为一种至高无上的"存在"的呼召与关怀！有这样的信念与希望，都是因为《幸亏遇见你》："幸亏遇见你／你是我的拯救／幸亏遇见你／你说旧事已过／幸亏遇见你／爱上狼狈的我／幸亏遇见你／一切全是新的！"徐丽对自己的孩子唱道："孩子你别怕／你在我的怀中／我会给你生活的说明书／你不要害怕／我愿用生命来保护你／不会放手直到时间尽头。"是的，这世界少不了恐惧灾难伤痛，少不了谎言背叛绝望，但是"痛苦不能隔绝我对你的爱／直到天与地已废去／信念让你可以再次站起来／平安地走过这世间"，因为，妈妈和你一起追寻的是那"公义圣洁慈爱怜悯医治喜乐平安"的光的源头，你还怕什么呢？这绝对是一个前所未有的妈妈的歌唱的忠告与预言啊！

我很感谢这张专辑的制作人柯臣（一位优秀的80后音乐人）；担任编曲演奏录音的，都是一群中国民谣年轻的生力军，感谢他们为我们奉

献了一张如此有爱如此温暖的新专辑。而更重要的是，这张唱片给我们指出了中国民谣创作的一个新路向：寻找光的方向，向着明亮的远方。

2012 年 2 月 23 日，星期四

为电子音乐注入人文内核——
我听陈伟伦作品专辑《夜之色》

　　深夜聆听新晋作曲家陈伟伦的作品专辑《夜之色》是一种极好的享受。你来不及听他（或她）在唱什么，你完全可以随着电子音乐冰冷的思绪在夜色中穿梭荡漾：夜的颜色有多少种？是变幻莫测的还是延伸唯一的？是迷乱缤纷骚动的还是安慰人心静止安息的？这完全取决于你自己的想象空间有多辽阔、有多高远。夜色如此沉郁，想象的画面触手可及，请放开你全身的接受系统迎接夜色魅力！

　　白天听陈伟伦，却又给我带来另外一种颜色：在迷人的前所未有的电子音乐的外表后面，他用自己精美的诗意盎然的歌词，为电子音乐涂抹了一层深邃悠远的人文色彩；在冷漠奇异、变幻莫测、天马行空的音乐思维的引导下，这个曾经躲在著名摇滚歌手左小祖咒帷幕后面施魔法的人走到前台，带给了我们惊艳的聆听感受！

　　冷漠的电子采样，过于尖利的高频音色，都差一点让我在他的《序曲》（Intro）前面听而却步；说实话，对这个编曲怪才，我以前闻所未闻，对电子音乐，除了"新世纪"风格的以外，我也是因为听过"电子舞曲"而不是特别有感觉。但这次陈伟伦的《夜之色》却带给我很多温暖美

好的感受：从第二首歌曲《德州巴黎》开始，我就领教了他的另类风采。他对采样和电子音色的偏好，其实都是为了衬托人声的或冷漠或温暖的游走，很冷漠如幽魂似的歌声由陈伟伦自己唱出："你在迷宫中，走丢我的身影／惊惶呼喊着失声的爱／离梦不远了，安静地睡着／梦魇里有了追寻憧憬……"这完全是一首失眠梦游者的"心曲"，背景音色采用若有若无的嘈杂的人声对话，更加重了夜之无眠的忧闷氛围。后面唱出"我们守护着，长夜的宁静／心里吟唱着入眠的歌／恐惧不来了，纯真地笑着／夜幕里滑过祝福精灵……"看似文不对题的吟唱，其实是一种音乐想象力的越界之举：混沌而深邃，自由而开放，没有边界的阻隔，让自己的思绪随夜色弥漫。

　　这张专辑女声的演唱者给我留下深刻难忘的印象，这些陌生的名字和惊艳的歌声，给我们多少期待的聆听空间！朱婧、袁娅维、唐娜、央吉玛、颗粒、筱慧，她们的声音或妖娆，或冷艳，或厚实，或飘逸，或

《夜之色》，为电子音
乐注入人文内核

压抑，或奔放，在陈伟伦的调教下，如夜色中怒放的一朵朵不知名字的花朵，远远近近高高低低争奇斗妍，美艳不可方物，这些歌唱的花朵！袁娅维的《恋无忌》，"这夜晚多美丽，这落叶在呼吸"，听的人呼吸紧张，唱的人却自傲坚强。央吉玛演唱的《幽州》是专辑中清新的小曲，这"夜的幽州"，特别引人神往！这歌百听不厌清新脱俗："你是冰凌浴暖阳/我却沉睡十年/你是斑斓弄花香/我却干涸永生"，古雅的歌词，冷漠的电子音色，让人不知今夕何夕，禁不住要一听再听。颗粒演唱的《秘境》也很有意境，慵懒的女声用气声吟唱，性感的声音吟唱的却是："怎样的年纪/才算懂得爱欲/不要用太多悲剧/去弄哭孩子的心灵"，实在是极大的讽喻式的歌唱！筱慧演唱的《门之外》也有异曲同工之效，"欲望"与"放纵"，"理智"与"破碎"，昭示着爱情的不堪与难寻。

　　但是要说专辑中我最喜欢入耳的歌曲，居然是朱婧演唱的陈伟伦编曲改编的云南民歌《小河淌水》！这首歌曲好就好在朱婧的音色不是我们想象中的高亢明亮、行云流水、甜美动人之类，而是略显沙哑、性感、呼唤和无奈；配合上陈伟伦采样的淡淡民歌吟唱背景和如小河流水般的电子节奏，形成了奇妙的聆听感受！我感觉这真是电子音色与人声的绝配，这版颠覆的《小河淌水》实在是前所未有！而唐娜词曲演唱、陈伟伦编曲的《玩具》，乍一听以为会是王菲的新歌，特效处理的人声撕裂而缥缈，虚幻而压抑难耐——"放开才是结果/把你的贪婪放进她的幸福瓶中/她累了我该走"，有点匪夷所思，有点莫名其妙，却收效甚好。

　　左小祖咒参与作词并演唱的《爱与花仙子》也是一首很有意思的作品。唱得在"靠谱与不靠谱"边缘的左小祖咒，其实他的人声已经成为一种乐器，用来表达调侃、油滑、幽默、反讽；最后来一句刺激你麻木神经的诗句："我们最大的罪恶是贪婪/不是情欲/最可贵的品质是

等待/可以感动上苍！"这是他的一贯手法：在不经意的胡说八道中，撑破你的听觉神经，让你呼吸另类自由的空气。陈伟伦的作用显而易见：给这一击配上华丽的声响。

　　纯音乐的《怪谈》《定格》，似乎是电影音乐的片段，给人很多遐想的空间。总之，陈伟伦《夜之色》是一张概念完整、人文气息浓郁的唱片专辑，洋溢着探索精神的电子音乐与人声结合得比较完美，值得一听。

2012 年 3 月 7 日，星期三

美丽中国的美丽声音——

民歌的现代化

以徐千雅《听我》为例兼谈

一

最近有一个词汇，因为党的十八大报告被热议，就是"美丽中国"，谈的是中国的环境保护问题。而在不久前，音乐人何沐阳与歌手徐千雅恰恰有一首歌曲叫《美丽中国》，是他们人性化流行音乐化的系列中国人文旅游环保歌曲的总题目。我在做今年中文唱片总结的时候，再次把徐千雅《听我》这张专辑听了几遍，实在是爱不释耳。面对这张不同凡响的优质唱片，我有话要说。

民歌如何现代化？什么样的流行歌曲才会是有文化品位、有中国血脉、有世界风尚、有成为经典可能的歌曲？以歌坛"神曲"如凤凰传奇演唱的《月亮之上》和徐千雅演唱的《彩云之南》和《坐上火车去拉萨》成名的词曲作家何沐阳，一直在思考何谓"现代民歌"的问题；作为一个思考性创新型的词曲作家，用他自己的话来说就是："在这个资讯爆炸、快速裂变的世界，音乐产业也在面临很大问题，网络传播途径的混乱，平面媒体的式微，电视媒体被娱乐选秀占据并混淆着视听，音乐产业链的端口又被少数如移动这样的巨头控制，好音乐的出路在哪里，这是我

们一代音乐人的迷惘和困惑。"怎么办？他的做法是："那就像这样，多关注某些永恒的主题，譬如爱与美，让音乐给人在这个世界带来一丝微风，一份本真。在不需要经典的时代，寻找一丝经典的可能。"这话很有些悲壮，然而很有启发的是，他们不仅仅想了问题，还给出了"现代民歌"的流行歌曲作为答案：徐千雅与何沐阳最新的作品专辑《听我》就完全跳出"神曲"生产机制，走上了一条结合中国民歌元素，在旋律、歌词、编曲、乐器演奏、人声个性、曲风走向等方面都非常现代但又不失去流行时尚元素的现代民歌歌曲之路。代表作如《美丽中国》《一望无疆》《带上音乐去旅行》《青海湖》等，让我们耳目一新的同时获得新的思考。

旋律的现代化。这是吸取民歌元素走向广阔的流行音乐世界性舞台的第一步。旋律的现代化是在对世界流行音乐走向敏锐把握的前提下，把世界流行音乐中的民谣音乐 Folk Music、节奏与布鲁斯音乐 R&B、

徐千雅《听我》，中国民歌元素与流行时尚元素相结合的探索之作

雷鬼乐Reggae、灵魂乐Soul、独立音乐Indie Pop、新世纪音乐New
Age、世界音乐World Music、电子音乐Electronic Music等因素的融合
与实践。在徐千雅《听我》这张专辑中，我们可以听到何沐阳的苦心孤诣
的创新追求与徐千雅大气高亢、舒展明亮、穿透力十足的嗓音完美结合
的作品，如《燃烧爱》里电子乐与灵魂乐的融合，《芳香之城》中的节奏
布鲁斯与说唱乐（Rap）的结合，《万山之巅》对世界音乐与中国民族乐器
的完美组合呈现出的多元素交融后大气磅礴的气象与图景，都是无比感
人的音乐具象画面，给人很大的抒情空间与别样的超越流行音乐的审美
体验。最近强力推出的《美丽中国》更是中国民乐与世界音乐的大开大
合的融合，这首歌曲把大合唱、交响乐的氛围，进行曲的节奏都广纳其
中，形成气象万千而又饱含中国激情的现代民歌的典范之作。而在我自
己非常陶醉的小品式歌曲《一念之差》中，何沐阳、徐千雅对民谣音乐的
化解，更加娴熟而流畅，一曲下来，旋律演奏中光是台湾吉他圣手李庭
匡的吉他演奏，就完全值回票价啊！而这一切，都是为了突出中国旋律
之美、中国人性之美、中国人文环境之美与中国地理之美。

　　歌词的现代化。如果说，旋律是血肉经脉，那么歌词好坏，就关系
到歌曲的灵魂核心问题了。听过了市面上太多"伪新民歌"而败坏了胃
口的人们，我建议你们听听徐千雅的现代民歌。何沐阳的创作，力戒空
话、假话、套话，剔除了俗语谰言、虚情假意，以一种全新的话语方式
入词，是人性化的、诗化的、意象丰满的、异域风采的、出人意料而情
理之中的歌词。如《万山之巅》："跨南北西东/我们终于相逢/以欣赏
代替纷争/多一些宽容/世界和谐大同/原来爱是最高的山峰/我要奔向
万山之巅/迎着风雨迎着梦的光荣/我要屹立万山之巅/伸手触摸彩虹低
头把你相拥"，你能听出这是一首写给2008年奥运会的获奖奥运歌曲
吗？这首歌无论词曲，凸显的都是人类的爱与美，力与健，意象简洁大

气，画面雄浑，美丽动人。你听《美丽中国》："水墨丹青是你 / 大爱的写意 / 红色血脉流淌 / 不屈的勇气 / 紫气东来祥瑞 / 和平的记忆 / 我用赤诚的心 / 紧紧拥抱你"，熟悉的文化中出新意象，新意象中有绚丽画面的色彩，让人亲切而不生硬，人性化而温情脉脉。你听《山楂树之恋》："你为何不能再等等我 / 你说过你要等我一辈子 / 那路旁依然盛开的山楂树 / 是我静静的孤独 / 那祭给迷失岁月的遗书 / 是我永生的痛楚 / 那唱过纯真年代的歌声 / 带我们找回最初"，实在是细节丰满而凄美感人，配合旋律上化解俄罗斯原版《山楂树》的若有若无的美妙韵律，完美地找到了"知青爱情"的无奈深情与生死相依。再听听点题歌曲《听我》："谢谢你听我 / 请静静听慢慢醒 / 爱让灵魂飞行 / 我轻轻说悠悠唱 / 愿和你缘分直到永恒"，把歌者的那份感动感激，写得委婉曲折而又淋漓尽致。再听听《一念之差》："也许一切只是一念之差 / 就这样黯然心碎地失去了他 / 错过的青春啊 / 像命运的惩罚 / 为什么深爱要付出遗憾的代价"，民谣化的旋律，完全深入人心的歌词，青春与爱情，就这样一一闪现出来。如果说，没有这些唯美、浪漫而又灵动的诗化歌词，新民歌永远只会在虚化的赞美中走向无人喝彩的死胡同。

　　编曲思维与制作混音的现代化。很多人认为编曲与录音制作是纯粹的技术活，很少人意识到，一首歌唱美丽中国的歌曲，除了词曲优雅、旋律新颖之外，编曲与乐器演奏、录音制作与混音后期合成，都需要一种世界性观念的配合，才能趋向完美。编曲和创作一样，也要力戒假大空的丰富与驳杂，而是要依据歌曲的意境与歌词的情感，以最合适的方式编配而成。当然，对中国民乐与西洋乐器的烂熟于胸与实验性运用的结合，才是最好的。与词曲完美融合，与歌者的声音完美融合，然后进入人心的编曲，才是最好的编曲。在徐千雅《听我》专辑中，很多首歌曲的编曲都是由80后青年音乐人如张楚弦等担纲、何沐阳把关的创作：

《一望无疆》笛子与马头琴的运用，《芳香之城》的简约节奏，《黄山之约》的弦乐运用，《一念之差》的吉他编配，等等，都可圈可点，值得细细品味。当然，何沐阳对所有歌曲后期混音合成以及母带制作，都是和中国著名录音师廖飒深一起精益求精、反复多次试验而成，拿到CD，和国外唱片比技术指标，都毫不逊色！

可以说，何沐阳与徐千雅的词曲唱组合，已经形成了他们优雅浪漫、极富中国民族风味与文化气息，而又别具一格，拥有个人风范标志的音乐组合。他们现代民歌系列歌曲所蕴含的艺术价值值得期待，沉浸在他们的音乐中，我听到的是来自美丽中国内心深处的美丽声音。

<div align="right">2012年11月13日，星期二</div>

<div align="center">二</div>

爱国歌曲不好写。最近听了很多名为《美丽中国》的主旋律歌曲，都不是很满意：创作者或者宏大叙事急功近利，失之空洞的说教与程式化的旋律无法动人心魄；或格局狭小拘泥于一己之天地，失之偏差。听来听去，还是觉得由何沐阳在去年年初就已经制作推出，由歌手徐千雅演唱的《美丽中国》值得回味咀嚼，越听越喜欢。特别是最近重新制作的交响乐配器版，更是让人听得荡气回肠：低回处让人有落泪的温柔细腻，高扬时让人有腾飞千里的豪迈。在何沐阳的录音室里与之倾心交谈，越发喜欢这首歌曲的丰富质地与音乐含义。

爱国歌曲的流行化与平民化，或者说是人性化与超越时代的文化品质，其实一直是热爱祖国的中国音乐人创作时追寻的使命与责任。前有乔羽先生和刘炽先生合作、郭兰英演唱的《我的祖国》，近有张藜先生

与秦咏诚先生合作的《我和我的祖国》，以及胡宏伟先生与王世光先生的《长江之歌》，等等传世名作，都给我们很多启发。为了创作《美丽中国》这首歌曲，何沐阳把这些前辈们的经典爱国歌曲全部拿来仔细研究，虔诚学习，然后把这几年来在全国各地采风学习的民歌记忆纷纷打开，花费大量心血反复修改，才创作制作出这首流行化演唱却追求艺术化经典品质的《美丽中国》。

深沉的喜悦，平凡的温柔

前奏是壮丽的弦乐，气氛营造得温馨浪漫。歌曲的前半段是一部美丽中国的山水画："蔚蓝色的天空梦一望无际/苍黄色的大地回荡着传奇/翠绿色的春天蓬勃着生机/我用黑眼睛深深凝望你。"这是从"颜色"这个独特的视角去看中国，从历史的深处唱中国，大处着眼，小处着墨，生机盎然；徐千雅的演唱也是温柔细腻、含蓄内敛的倾诉式的爱的语感。"水墨丹青是你大爱的写意/红色血脉流淌不屈的勇气/紫气东来祥瑞和平的记忆/我用赤诚的心紧紧拥抱你"，此时，"颜色"与内心的感受终于合二为一，血脉流淌的记忆，每一次开口歌唱，每一句诗句旋律，无不烙上中国的烙印；徐千雅的歌唱仿佛是一次洗礼与祭祀，虔诚而纯净，温柔而宁静。后半段转入"深深爱你美丽中国/历经千年沧桑依然美丽/永远爱你美丽中国/你风情万种雄浑飘逸"，顺理成章，气势逐渐升温，为中段间奏后的高潮做了准备。

雄浑的壮丽，豪迈的气势

间奏的铜管与定音鼓，30人的大合唱，古筝大珠小珠落玉盘的点

缀，爵士鼓的浑厚出击，终于在后半段让全曲雄浑壮观的气势铺天盖地
而来："深深爱你美丽中国／荡尽人间风雨越发美丽／永远爱你美丽中
国／你风光万里悠然屹立／屹立在这壮丽的天地！"如果说前半段歌曲
是中国水墨画，这后半段歌曲则更像油彩，大境界大泼墨；演唱者徐
千雅此时显示了她挥洒自如的卓越唱功，柔韧自如，大开大合。我特别
欣赏转调后徐千雅的演唱技巧：有穿云裂帛般飞扬潇洒的刚劲，也有金
属般柔韧有力度的光泽，实在是和歌词天衣无缝的嫁接与融合，给予全
曲一种极大的提升！我这才理解为什么这么多网友在网上寻找这首歌曲
的伴奏带，要拿这首歌曲去参赛和参加各种晚会。这首歌曲确实很适合
显示歌手的唱功。

　　真诚的根源音乐，朴实中的自豪感

　　何沐阳的旋律，一如既往地取材于民歌却又超越民歌，这首歌曲
同样如此：在五声调式的基础上，他用的是典型的汉族本源音乐素材；
356561 的旋律线条，听一遍几乎就能记住，因为这是我们心中流淌的旋
律，是我们血脉里面的动感音乐，极富东方色彩。这对于这首成为中国
式的 LOGO 形式的歌曲，是画龙点睛的音乐笔法；这也是让一首歌曲从
云彩中回到大地的写法，大地生机勃勃，回到大地才能根深叶茂开花结
果。所谓"接地气"，说的就是这种情形。
　　祝福徐千雅，又拥有了一首"神曲"——有精气神的歌曲；祝贺何沐
阳，从"月亮之上"回到了"美丽中国"！让我们一起继续歌唱，歌唱那
些美丽的中国景物，歌唱我们自己：美丽的中国人，中国梦！

 2013 年 1 月 7 日，星期一

透视歌坛「神曲」

一、透视歌坛"神曲"

何谓网络"神曲"？我一直不认为"网络歌曲"是一种歌曲形态，我认为它是一种歌曲生态，这种借助网络传播特质的歌曲，绝大部分我们可以称之为"草根情歌"。如今被网友称为"神曲"的歌曲，大都脱离了原来所谓"网络歌曲"的恶搞、改编、翻唱歪唱等浅显的"波普"话语行为方式和简单的编曲制作方式，代之以原创的、精致的编曲和投入颇大的MV摄制，以及以中央电视台为播出平台的主流传播方式。比如凤凰传奇组合演唱的《最炫民族风》《月亮之上》，王麟演唱的《伤不起》《思密达》，甚至乌兰托娅的《套马杆》等就是"神曲"的代表性作品，由这些歌曲构成了新一波风靡中国都市乡村（特别是县城一级）的草根情歌。

我正是在中央电视台《我要上春晚》节目里听到王麟的《伤不起》这首歌曲的，作曲人是我认识的年轻作曲家"老猫"刘原龙，这是一个有着良好旋律天赋而对流行市场、流行风向有着天然嗅觉的流行音乐人。前几年他一手打造的歌手王蓉的歌曲《我不是黄蓉》《哎呀》等为他积累了大量的市场经验，到他自己操刀作曲并与龙梅子演唱的《漂亮的姑娘

就要嫁人啦》，再到创作王麟的系列歌曲时，已经几乎是炉火纯青手到擒来！是的，他和王麟的目标就是一个：奔向流行，拥抱风靡，让《伤不起》的情歌在大街小巷《思密达》；在百度的排行榜上占据最前面的位置！奇迹就是：他们做到了！这种毫不掩饰的商业企图，真是值得流行音乐的操盘手们好好解读，我就在心中问了很多个"为什么"。

在我眼里，所有目前借助网络宣传推广的歌曲都是"网络歌曲"，所不同者，只是他们的歌词话语呈现方式与音乐表达方式大相径庭而已。在中国，克莱德曼已经流行30多年，却依然有无数的人热爱朱晓玫的"巴赫"或者李云迪的"肖邦"，可你却不能无视克莱德曼的存在，这就是流行音乐与艺术市场的吊诡。

比如《思密达》，歌词是网络符号性语言与旋律结合后的效果："你说我给你的爱压力山大／我不过想要爱结果开花／你说我不够懂你我的心碎啦／我给了你真爱你还我伤疤／我知道我不是你要的她／也不会假装可怜小萝莉塔／可我是最爱你的你不知道吗／请别说你心里还是爱她。"

王麟继《伤不起》后再度携手"老猫"打造新"神曲"《思密达》

这歌词和前奏里面的"欧巴""思密达""压力山大""小萝莉塔"等，都是网络指向性、时尚性非常有趣的语言，其中"欧巴""思密达"分别是韩语"哥哥"和带调侃性的语气助词；而"压力山大""小萝莉塔"更是微博语言的运用，这种带有丰富暗示性的语言，被老猫的旋律迪斯科化（迪斯科，是来自法语的 discothèque，意指那些播放录制好的跳舞音乐的舞厅，Disco 是 discothèque 的简称，原意为唱片舞会，起先是指黑人在夜总会按录音跳舞的音乐，20 世纪 70 年代实际上成了对任何时新的舞蹈音乐的统称）了，音乐的怀旧氛围和歌词的时尚内核包裹、纠缠在一起，形成了射向流行市场的一枚糖衣炮弹，不迅速流行才怪啊！王麟的《思密达》歌词，嬉笑怒骂、浅显直白、毫不掩饰，MV 里面的舞蹈语汇和场景服饰也都是简洁明了、干净利落，效果就是让你一遍听懂、两遍记住！没办法阻挡这《思密达》的流行啊；你说这是对严肃而纯真的爱情的解构也罢，是对主流流行音乐的所谓"大气、深沉、爱得百转千回"的音乐表达方式的调侃、规避、消解或反动也罢，他们的目的就是轻轻松松、风光无限地流行三五年，创造草根情歌的奇迹。可是那些主流流行情歌又何尝不想这样呢？

我前不久去川西北采风，在一个严肃、庄严的藏族寺庙参观时，为我们做讲解的当地文化馆馆长是一位对藏传佛教很有研究的老者，他在给我们做讲解的时候，寂静中他的手机不合时宜地响起来了，居然就是"凤凰传奇"的《最炫民族风》！而在酒宴上被演唱最多的歌曲，居然还是《遇上你是我的缘》《姑娘我爱你》《卓玛》《高原红》等汉语藏式风味的流行歌曲，这真的让我们这些渴望听到原汁原味的藏族民歌的采风者尴尬不已！毫无疑问，现在县城一级流行的歌曲，往往就是《思密达》《套马杆》这样的浅显易懂没有任何聆听难度的"模式化"创作手法的歌曲，我认为这就是中国流行音乐的一种草根生存模式。是的，没有聆听

难度，就意味着没有创作难度；"神曲"泛滥就意味着原创歌坛风格的单一与浅陋。所以，我能够理解"神曲"的流行，但我不鼓励一窝蜂地制造"神曲"，这样对听众以及原创音乐人都是一种低浅的要求。而中国的流行音乐，尤其是我们在流行音乐风格的多样化、文化的丰富性、思想的深刻性、音乐的美感方面都有很大的发展空间。我希望"神曲"的流行只是中国流行音乐的一个支流，而不是主流；但是每一个时代因为音乐审美的不同和流行区域的不同，都会有一些歌曲成为"神曲"，它们也许成为新的审美方向，也许成为低水平的重复，这需要音乐人的反省与思考。1992年，我创作了《你在他乡还好吗》这首原本是送给出国寻梦的朋友的歌曲，然而后来却成为一首"打工歌曲"的代表作，这种语境的转化，实在不以我的个人意志为转移；而同时期风靡全国的还有一首歌曲是《流浪歌》，那哭哭啼啼的腔调同样俘获大量出门寻梦人的心灵。因此我从来不否认《流浪歌》这一类歌曲，在中国的语境下，永远是会有市场的，这就是草根的心灵疗伤歌曲与爱情止痛歌曲！不管你是城市草根还是乡村草根，一样拥有歌唱的权利，一样拥有流行的可能。

《伤不起》《思密达》《套马杆》等"神曲"的流行，再次提示我们，流行市场与流行风向并不是不可捉摸的。当然，流行的品质与音乐文化负载的厚度与广度也是值得我们思考的。我期待的是，"老猫"刘原龙和王麟们能够意识到这一点，就是，在商业市场畅行成功的同时，也要明白流行音乐的另外一个重要功能：不仅仅需要身体的愉悦，我们更需要心灵的深层次感动。我们不能总是在身体愉悦的层次上满足，因为，做手艺娴熟的工匠，毕竟难于成为流传久远的大师！流行歌曲同样有崇高与卑下、清新与污浊、永恒与短暂之分，让我们互相勉励。

2012年6月19日，星期二

二、歌坛"神曲"的制造机制——
以"老猫"和龙梅子的《姑娘我铁了心跟着你啦》为例

我在写完上面这节文字后，韩国"神曲"《江南Style》正风靡世界（主要是美国以及亚洲市场），为中国的"神曲"制作者们注入了一剂强心针。原来"神曲"不但能在中国大地畅行无阻，还可以风行世界，成为文化输出品，让我们在饱受欧美歌曲"欺凌"之后扬眉吐气了一把。

中国"神曲"的生产路径

如果我们把风靡全国，流传于大街小巷、演出市场、卡拉OK、流行榜上面的获得大众认可的年度流行歌曲算作"神曲"的话，那么"神曲"的生产路径大致有以下几类：其一是在传统唱片业体制内的"神曲"，如今年最典型的是曲婉婷的《我的歌声里》，这方面成功者可谓凤毛麟角；其二是利用民歌的元素有强烈民族特色的新民歌，这方面有何沐阳创作"凤凰传奇"组合演唱的《月亮之上》和徐千雅演唱的《彩云之南》《坐上火车去拉萨》《跟你一辈子》，其后还有张超创作"凤凰传奇"演唱的《最炫民族风》《荷塘月色》等有明确民族审美追求的歌曲；其三就是以"老猫"刘原龙为龙头的"神曲"制作班底，如龙梅子与"老猫"《漂亮的姑娘就要嫁人啦》，王麟与"老猫"《伤不起》，崔子格与"老猫"《老婆最大》，"老猫"与杨望的《走天涯》，等等，不一而足。而最新的"神曲"就是龙梅子与"老猫"一起演唱的《姑娘我铁了心跟着你啦》，口号是要和韩国"神曲"《江南Style》终极PK一把，冲出国门走向世界！

唱片业推出的歌手，至少在欧美世界依然如日中天，新人层出不

穷。而在中国，天可怜见，如果你不参加选秀，如果选秀歌手没有翻唱唱片歌手的歌曲，曲婉婷与她的《我的歌声里》、黄龄与她的《痒》《High歌》等就不知道要等到猴年马月才能走红，我们的原创歌手不知还有没有别的路径可走。我认识的龙梅子，也参加过选秀（《星光大道》），也出过几张唱片，然而最终让她大红大紫走俏演出市场的，还是数字音乐时代的歌坛"神曲"，比如她演唱的《漂亮的姑娘就要嫁人啦》《有钱没钱回家过年》，以及最近大火的歌曲《姑娘我铁了心跟着你啦》。可见，抛开价值评判，歌曲走红的秘籍已经被"老猫"铁了心掌握了，他和众多女歌手一起，用歌曲做武器，向着商业收益一路狂奔而去！

中国"神曲"的商业价值

"老猫"也算是歌坛老兵了，多年前我认识他的时候，他是个弹吉他写歌的还有点腼腆的青年人。而7年前我见到龙梅子时，她的青春靓丽和对音乐的执着给我留下深刻印象：她一直在寻找适合自己的歌曲路线，一直在坚持唱原创歌曲，并没有选择"快乐女声""中国好声音"等一夜走红的捷径。而她与"老猫"组成的"龙猫组合"，终于在今年迎来了丰收之年！

我们来看看：在音乐圈大佬纷纷转行各自分飞的时代，"老猫"竟然创下了单首词曲90万元的打包制作奇迹！是歌手有钱，还是"老猫"的歌曲值这个价位？据中国移动音乐12530的2011年1月至2012年10月彩铃销售统计数据单显示，"老猫"创作的几首大热歌曲创下了1.7亿元的彩铃收入！这相当于传统唱片业界大佬如中国地区的华纳WEA、索尼SONY、百代EMI、环球UNIVERSAL一年的版权收入！"老猫"创

作的"神曲"，一度在百度最流行的排行榜上10首占据4首的高位，这实在是商业上的奇迹！（"老猫"在业界也被称作"商业大腕——音乐圈的冯小刚"）而龙梅子更是从一个在北京默默无闻偶尔参加晚会演出的小歌手成为今天的出场费超过10万元的著名影视歌三栖艺人！

　　不要以为只有"老猫"写歌才如此"俗气"地与钱"沆瀣一气"，如今贵为歌坛大哥的李宗盛，在为张信哲制作专辑《爱如潮水》时，当他听到《爱如潮水》原歌曲的小样时，照样会说：我简直听到了数钱的声音！这就是流行歌曲的商业属性。当然，歌曲的文化属性也注定了歌曲毕竟还是有文化品位之高下的，这是另外的话题。

中国"神曲"的结构分析

　　系列的"神曲"，几乎同一个模式运作的女歌手与"老猫"的合作演唱，再加上一些花边新闻的炒作，这就是"猫式神曲"的文化现象。毫无疑问，"老猫"的"神曲"创作已经具备个人品牌的效应，这也是他消弭个性，突出"猫式情歌"的歌曲个人风范的一步。而这一现象的出现不仅让乐界反思，更让互联网、中国电信、中国移动等运营商头脑发热、心潮沸腾，也让歌手和演出商们趋之若鹜、欣喜不已。其实分析起来，"老猫"和龙梅子们不过也是一直在重复吟唱一些老生常唱而已，让我们来看看"龙猫组合"演唱的《姑娘我铁了心跟着你啦》这首歌曲的创作结构。首先是歌词的扁平化、快餐化、纪实性与时尚的通俗化，延续"姑娘""嫁人""缘分""星座"混搭的套路：（女：龙梅子）"姑娘我铁了心跟着你啦／你和我的爱情快点混搭／姑娘我铁了心跟着你啦／你的每个承诺都要画押／姑娘我真心地爱上你啦／你的感情不许出现变化／姑娘我下决心嫁给你啦／一生一世相爱才算伟大！"（男：老猫）"姑娘姑

娘美丽的姑娘／为你披上洁白的婚纱／姑娘姑娘美丽的姑娘／哥哥发誓给你一个家！"作词者赵小源是歌坛老将，这首歌曲和他若干年前写过的《天不刮风天不下雨天上有太阳》这首老"神曲"有异曲同工之妙。"老猫"的曲风则是和王麟的《伤不起》一样，走"动次打次动次打次"的迪斯科路线，当然，加入电子、民乐、机械复古的黑胶效果等混搭元素，让你一听就想笑想乐，在乐不可支的同时，身体与金钱都成为他们的俘虏！

不要小看这些歌曲的渗透力，我今年走过川西北十几个县市、新疆和田与库车、贵州六盘水、山东济南以及甘肃的一些地方，在地级市或者小县城里面，到处听得到这些"神曲"的回响：《伤不起》《漂亮的姑娘就要嫁人啦》《套马杆》《走天涯》，索朗扎西的《姑娘我爱你》，加上刀郎的歌曲。因此，龙梅子、王麟等人每个月有十几场演出，就不是奇怪的事了！

本文无意对这类"神曲"做太多的价值评判和文化精神分析，或者对这些歌曲做历史透视和审美批评。我认为这些都需要时间来验证。因为伟大的歌曲，总是和人的深切的生命体验与生命关怀形成共鸣结构之后，再经过时光漫长的检验才能得出结论。而倾听这种歌曲，在获得浮躁心灵的安慰的同时，真的只能一笑而过，如果你想从中分析观察和深刻体验作品的内涵与意义，那就只能是缘木求鱼了。本文只是希望中国的商业原创歌曲与音乐市场更加规范和繁荣，更加强大，造出我们自己的"江南 style"，这也未尝不是一件好事。

2012 年 11 月 10 日

在诗与歌的海洋里畅游——

序刘川郁音乐诗集专辑《歌的诗》

　　川郁先生即将出版一本跨媒体的诗集《歌的诗——一本可以看可以听的诗集》，出品人芮文斌先生嘱我写一个序。我真心为川郁先生此举感到欣慰和兴奋，因为我以为这就是一个民谣歌手最应该干的事情。

　　诗和歌不分家，诗和歌本来就是一对孪生兄弟，相依相伴，心灵相通。要说源头，《诗经》就是中国最早的一部歌词集，因为这里面的所有诗，都是来自歌唱的结晶。"风、雅、颂"都是歌唱的集合，特别是"风"，那更是来自民间的歌唱，山风一样自由的歌唱。唐诗、宋词更是因为歌唱而深入民心，造就一代代大诗人、大词人。"有井水处有柳词"，是对柳永这位大词人的最好的歌颂。

　　现代流行音乐同样如此。20世纪台湾流行音乐发源时期的70年代80年代的"校园民歌风潮"，就是一场与诗歌互动的流行新浪潮运动。如果没有杨弦将当代诗人余光中的诗歌谱曲演唱，也许台湾流行音乐的现代化会推迟若干年。其后引发了罗大佑谱曲的徐志摩诗歌《歌》，罗大佑谱曲郑愁予的《错误》，以及后来李泰祥与台湾当代诗人余光中、罗青、三毛、郑愁予等人的作品合集《天使之诗》，产生了一大批闪耀着文学与人文之光的优秀歌曲，如《橄榄树》《走在雨中》《答案》《青梦湖》

等。台湾的许多优秀的词作家本身也是非常优秀的诗人。

　　我听过刘川郁先生的多首歌曲，很为他这位诗人出身的歌手对音乐的敏感所震惊。我特别欣赏他的《1980年代的爱情》《仙女山的月亮》这两首歌的词曲创作。作为一个1980年代的大学生，我对1980年代的爱情感到无比地亲切而熟悉。而我自己最初的歌曲，几乎都是献给1980年代的歌：乡愁与爱情，露水与阳光，尘土与木棉，读书会与卧谈会；邓丽君、罗大佑与林青霞，"鲁郭茅巴老曹"、钱锺书与沈从文；长江漂流，女排夺冠；美学热，朦胧诗。青春如梦的1980年代，大气磅礴的1980年代，热血沸腾的1980年代，理想主义的1980年代！所以，我一听到《1980年代的爱情》这首歌曲，几乎就立刻把刘川郁引为精神上的同道者，音乐里的知音人。

　　《仙女山的月亮》这首最具朦胧美的佳作，我还一度参与了制作过程，听了无数遍这首歌曲，依然不会厌倦。刘川郁的旋律和诗句的高度吻合，让人在聆听的过程中仿佛回到童年、回到青春、回到最为浪漫的时代。这是一首兼具童谣气质和民谣风韵的佳作，让人嗅到青草和野花的香味，看到大地和河流的宽阔，触摸到月亮的清幽和高远。在澄明的意象里，流淌着温暖的青春气息。

　　刘川郁的新歌诗集《歌的诗》据出品方上海星外星称，将于今年8月出版。其中的主打歌曲《面朝大海春暖花开》是《诗与歌》民谣音乐专辑中的一首，民谣音乐专辑《诗与歌》将收录诗人海子、柏桦、何小竹、吉木狼格、翟永明、杨黎等中国当代著名诗人的诗作，这是一部向中国当代诗人致敬的专辑，同时也是刘川郁自己的一部诗歌结集视听跨界书籍。

　　我听了由著名歌手庞龙演唱的致敬诗人海子的歌曲《面朝大海春暖花开》，非常感动。我原来担心的比如旋律的拗口和诗句的分段、节奏的突兀和调性的古板等毛病完全没有出现，恰恰相反，这是一首旋律温

暖透明、节奏舒缓让人入心沉醉的歌曲。庞龙的演唱，真挚真诚，热情内蕴于心，成熟而准确的音色，把这首歌曲的分寸拿捏得恰到好处。这首歌曲无论是庞龙的演唱还是刘川郁的作曲，都很好地把握了海子的精神气质，把海子那种歌唱性的诗句完美地表达出来了，海子歌唱麦田和大地的谦卑的生命的动力感，对幸福、爱情、女性的温情的歌唱性吟咏，都表现得非常到位。整首歌曲，呈现的是一种海子诗中本来就有的宁静明亮、刚健淳朴的诗歌画面感，是一首非常成功的作品。

因此，我对刘川郁将要谱曲的其他作品充满期待。因为为他人的诗歌名作谱曲要满足很多诗歌爱好者的期待感，几乎每一个人对自己喜欢的诗歌恐怕都有内心的独特的旋律，因此，音乐性的体现就很能考验出一个作曲家的功力。作为一名吉他资深爱好者，刘川郁的旋律感很强，他自己作词作曲的歌曲的成功充分说明了这一点。但是面对其他诗人的作品时，在诗歌的剪裁、词句的分配、旋律的走向、调性的选择、速度的确定上，都是考验作曲者的考题。所幸的是，刘川郁本身就是一位诗人，相信他会非常巧妙而专业地处理这些美学和音乐学的技术难题，给我们一个满意的答案。

音乐家与诗人、文学家的交流，历来是文化史上的重点篇章：柴可夫斯基与托尔斯泰及俄罗斯诗人合作的歌剧作品，曼德尔斯塔姆的母亲是位音乐家，舒伯特谱写诗人歌德的诗歌而成为卓越的作曲大师，舒曼与诗人海涅的《诗人之恋》等。中外大量优秀作品都揭示出，诗歌作为文学之树上最璀璨的花朵，一样可以成为音乐上最绚丽的花朵，并结出最饱满最优雅的果实来。所以，我对刘川郁选择与诗人合作并且自己身体力行继续写诗出诗集的举动非常赞赏。

什么样的青春历程，就会塑造什么样的人格模式，一个人的精神源头真的很重要。回首青春岁月，真的要感谢命运的眷顾让我们在诗歌的

海洋中曾经畅游过，身体心灵都得以浸润在美和爱的怀抱中。这使得我们在淹没之前即被拯救，在骄傲之前领会谦卑，在抛弃之后感到被爱，在复杂之后学会单纯，在绝望之后看到希望，让我们不至于迷失太久就会幡然悔悟。而民谣音乐也罢，流行歌曲也罢，文学性的诗歌之美，思想性的灵魂之魅，现代性的人格之强，最终都会体现在我们的选择之中。

我愿意告诫自己和所有热爱音乐、热爱诗歌的同人们：记住来时路，在美好纯真的青春和爱情之前，再次温情回首，感谢音乐和诗歌，让我们永远有爱，永远热情，永远敏锐，永远有活下去的勇气与希望、信心和信念。

2017 年 3 月 24 日，北京

第四辑　往事如歌

<div style="text-align: right">

青春往事与流行启蒙——

聆听台湾校园民歌及其他

</div>

一

20年前的一个酷热的夏季，我从位于当时还算是广州郊区石牌的华南师范大学中文系毕业的时候，既没有想象到自己能够成为一个流行音乐的从业人员，也没有料到会与音乐为伴并以之作为一种生命的激情和生活的来源。20年岁月飞驰而过，20年后我回首检视自己当初进入音乐行当的心理动机时，我想到的是"偶然"和"热爱"这两个词；想起了如今下落不明当初用来学英语其实是用来听歌的陪了我4年的三洋收录机；想起了当初风行校园的台湾校园歌曲和后来的张明敏、费翔、谭咏麟和张国荣们；想起了当初无意中形成的星期天收听香港"叱咤乐坛排行榜"的习惯；总而言之，想起了飞逝的青春和远去的歌声。

我第一次听到流行歌曲应该是读中学时，当时许多同学都听"澳广之声"，而后听知青的歌。记得有一天有一个同学说他给我听一些真正的流行曲（那时大家叫时代曲），说完给我放了邓丽君的《何日君再来》《小村之恋》等，当时我战战兢兢听完这几首"靡靡之音"，从心理到生理都受到强烈的震撼，这是一种新的艺术方式对我们原来的审美接

受心理的冲击与瓦解；那是1978年，当时我15岁左右，一个街道上刚开始流行喇叭裤和花衣服并且男生要留长发的时期。我的那台小三洋收录机就是当时标准的时髦青年——我哥哥送给我的。读高中时因为要考大学，极少听歌，留在记忆中的是当时的一些优美的电影插曲，像《小花》等，点缀着我们青灰色的中学岁月。那时我们还不会用一本漂亮的笔记本抄歌词，也不会疯狂地收集歌星的照片，更不会像侦探一样地去追星，因为每一首歌都装在心里，刻在脑海里。

　　大一时的暑假，我通过收音机收听了来自台湾的校园歌曲《外婆的澎湖湾》《赤足走在田埂上》《兰花草》《龙的传人》等，真切地感受到了一种流行音乐的俗世情怀与全新的审美愉悦：唱歌其实是一件非常普通的生命行为，用最自然最舒服的嗓音唱你身边的事，抒发你心底最真实的感情。台湾校园歌曲以她的清新和简洁让我们今天还记忆犹新：那些对大海的憧憬和向往，那片似乎陌生而又熟悉的青草的味道与润泽，那些无法言说的书生意气和青春骚动……当我暑假结束回到校园时，发现宿舍里增加了几把吉他，校园里吉他学习班的广告也开始走红。到了大二时，舞会开始盛行，那时候最让人心颤的歌曲无疑是《请跟我来》，最让我胆战心惊、目迷神醉、无限向往的就是那句"当春雨飘啊飘地飘在你滴也滴不完的发梢，带着你的水晶珠链，请跟我来"。那时空气里飘满了一种渴望和羞涩的激情，心里面有无数的诱惑的念头在交战，也许就是初恋的味道吧？当我们发现你对她或她对他开始互相逃避对方的眼光的时候，我们就听到了罗大佑的那首《是否》："是否，这次我将真的离开你，是否，泪水已干不再流，是否，应验了你曾说过的那句话，情到深处人孤独！"大学里的恋爱往往以失败告终，于是情歌在青年学子中永远有市场。我记得，当我听到和唱着《恋曲1980》的时候，也即将是我毕业的时候了。每一首歌都有无数个动人的心情故事，每一个故事

都有一些凄美或优雅的旋律在心头回响，每一次回响都让我们心醉、心疼或心酸……

20年回眸，一切都还是那么清晰，仿佛昨天就在眼前。我为自己依然热爱音乐和文字而感到幸运，也祈求命运能让我在自己选择的这条道路上继续走下去。我知道，我的许多同学毕业后的生活历尽坎坷，饱经沧桑，我也真心地祈求，我们经沧桑过滤后的人生还保有一份纯净的生命感觉。20年了，很想再见到老同学们，一起再喝喝啤酒，一起再聊聊天。我想起曾和我签约的从校园走出来的创作歌手小村有一首歌叫《别来无恙》："是否别来无恙，世界已多变化，是否还留着那把破吉他；是否别来无恙，世界已多变化，真想听听你现在的想法。还记得吗，年少时候，我们有过的计划，还记得吗，年少时候，我们说过的傻话？"真的，他唱出了我的心里话。对了，小村老弟，你现在在哪里呢？

<p style="text-align:center">二</p>

20年过去了，真是恍如隔世啊。我看着上面自己写下的文字，还依然有一股青春的真气留驻其中，真好！今天，2006年的2月24日，我已经从广州漂流到了北京，我去了西单图书大厦闲逛，买了一套CD——《梁弘志——爱与歌纪念专辑》。自然而然，我又听到了《请跟我来》，这首永远不会忘记的歌曲，他让我再次回想起了自己的青春往事。

我记得20年前的华南师范大学，在现在文科教学大楼的地方，是一个硕大无比的叫"风雨操场"的简易建筑物，我们在里面开全校大会，打篮球，练体操，"风雨操场"留下我们不少美好的青春回忆。我记得我参加的第一场舞会就是在"风雨操场"上举行的：大家战战兢兢，你看我我看你，谁也不敢第一个上场跳；音乐过了一半了，才有几对男和男、女

《梁弘志——爱与歌纪念专辑》

和女的在跳；慢慢地，"群魔"才开始"乱舞"起来。忽然间，我听到了外语系的一个年轻的女教师唱起了一首粤语流行歌曲《星》，全场的人为之鼓掌，掌声雷动！这天晚上我觉得外语系的所有女孩都是那么可爱、那么美丽！更要命的是，她还和一个男生唱起了《请跟我来》，这一下让我对他们的崇拜之情真如珠江之水滔滔不绝啊！我到处找《请跟我来》这首歌曲，终于知道它出自梁弘志先生的手笔，是电影《搭错车》的插曲，演唱者是苏芮和一个有着非常拗口的名字的男歌手虞戡平。我真的很感激梁弘志先生，可以说，1983年发行的《请跟我来》是我们这一代人流行音乐的最有营养的启蒙教材，而且，这也是中国流行音乐史上的最重要的作品之一，所谓经典，这就是了。"当春雨飘啊飘地飘在你滴也滴不完的发梢"，一飘就飘了20年！在我们这一代人的心灵深处，我相信还会继续飘下去的，只不过，那美丽的"发梢"又在哪里呢？

　　20年后，作者梁弘志是怎么看《请跟我来》这首歌曲的呢？我在这

张《梁弘志——爱与歌纪念专辑》就这首歌曲读到这样的话："这首歌原本是为电影而写的主题歌曲，红遍各地历久不衰，因此歌名也成为各界所引用的热门标语。虽然看到各种建筑销售、商品广告等，利用我的音乐和歌名做宣传标题，我仍然觉得以布道见证大会最为贴切，总要我想起那句最有感召力的话：Follow me。"梁弘志先生是一个虔诚的信仰者，信仰的力量让他重新打量自己的歌曲，听出另外一番含义来。我自己写的《你在他乡还好吗》也是如此啊，广州许多楼盘，也是用这个问候语来做广告的，我不介意，如果这句话让你找到一个温馨的家，也是一件好事吧。

　　1987年，我在海南岛支教，在一个师范学校小小的宿舍里，听到了梁弘志第二首打动我心的歌曲《读你》。我记得我听到的是费翔演唱的版本，那一年费翔用他那"一把火"烧遍了中华大地，这首《读你》同样红遍全国。我在骄阳似火、从早到晚炎热无比的海南岛上无数次听《读你》，"读你千遍也不厌倦，读你的感觉像春天，喜悦的经典，美丽的句

《梁弘志创作辑》

点……"真的感受到春风的妩媚，春风的清凉，最妙的是那句"你的一切移动，左右我的视线，你是我的诗篇，读你千遍也不厌倦，读你千遍也不厌倦，读你"。什么是"一切移动"？实在是有点莫名其妙！可是实在是美啊！管不了那么多了。我记得当时有一个进修的男生，天天抱着一把吉他唱歌，其中就有这首《读你》，不知道这哥们后来怎么样了，也应该找到一个让他读的女孩了吧。我做梦也想不到的是，过了4年，我因为机缘巧合，居然进入了把费翔引进中国当时最大的唱片公司——太平洋影音公司。我对帮费翔录音的音乐制作人吕毅文先生说："谢谢你的费翔，一首《读你》陪我度过了炎热的海南岛生活！"他当时一定也是莫名其妙吧！

　　1988年，我回到广州。大街上开始流行一把沧桑而内蕴、沙哑而温柔、孤独而寂寞、深情而悠长的声音——一个叫姜育恒的歌手正风靡全国，与齐秦、王杰等歌手一起，形成新一轮的歌坛"台风"，来势迅猛。《驿动的心》非常适时地填补了当时歌坛"西北风"刮过后留下的歌曲欣赏的心理空白：怀旧的、温情的、乡愁的、安慰的情感诉求，一下子俘获了无数人的心灵。这首歌曲在香港还有一个版本是叶倩文唱的，叫《祝福》，一样是风靡香港的大街小巷，就是因为她在此基础上加进了"祝福"的含义。那么，作者梁弘志先生又是怎么看的呢？"这首歌传唱了很多年，也一直是卡拉OK传唱率很高的歌，尤其到了海外面对侨胞演唱时，总会见到许多伤怀拭泪的人：那是疲惫的心和思念家的眼泪。多少浪子能够回头？而一转身是过了多少年？信仰和生活的路上，我们都曾叛逆或迷途，冥冥之中神总是不放弃地点着灯等我们回家，并用宽容和爱为我们洗涤尘埃。"一个人有坚定的信仰，心灵是非常充实丰满的，梁弘志先生用他的歌曲，为我们点亮了回家的路。

三

2004年冬季的某一天，我在上海的音乐朋友聂钧先生来到广州，要我代为购买一批流行歌曲的版权在台湾的一种机器中使用。我很乐意做这种事情。聂钧来了，我们在宾馆的咖啡厅见面喝咖啡；同他一起来的一位儒雅、文气的中年人，聂钧叫他曹老师。我一开始没听清楚，再问，答曰："他是台湾的音乐人曹俊鸿。"我大吃一惊，哦，原来，他就是和梁弘志先生一起，写过大量歌曲的曹俊鸿！据说前几年曹俊鸿先生大病过一场，他神情确实有点萎靡，说话慢条斯理，但不改其儒雅的文人气质。回到家，我把苏芮、张清芳唱过的曹俊鸿先生的许多作品再听一遍，感到无比亲切。

1983年，曹俊鸿和梁弘志以及陈志远、陈复明、纽大可等当时青春飞扬的音乐青年，联手写下《我们》这首歌。这首歌，也成了"派森"唱片的创业代表作。2004年梁弘志走了，人在北京接受中医治疗的曹俊鸿无法返台，只有在北京家中，再放一曲《我们》，送君一程。歌声依旧绕梁，只是人事已非，曹俊鸿感伤："我们，现在只剩下'我'了！"

更早一些时候，我还幸会了林秋离和熊美龄夫妇，他们的《哭砂》《谢谢你的爱》《找一个字代替》《新感情旧回忆》等歌曲都为我所热爱，他们也是台湾"民歌"时代的代表性作家。他们的歌曲，也是我大学和刚毕业时的风靡一时的佳作。我对他们这一批台湾音乐人作品的熟悉，让他们都感到惊讶。我觉得，他们都是一批有着强烈文化关怀感的优秀作家，他们对中国歌词的精雕细琢，提高了中国流行音乐的文化品位。

上面那些名字，和罗大佑、侯德健、李宗盛等名字一起，构成了台湾流行乐坛的灿烂星空。可以说，他们的歌曲影响了我们这批20世纪60和70年代出生的文艺青年的艺术品位的养成与艺术视野的形成，我的大

学四年，就是在他们的歌声中度过的。如果说罗大佑、侯德健是思辨型的攻击型的，梁弘志们就是情感型的涓涓溪流型的。是啊，罗大佑在谈到梁弘志之死时，也伤感地说："只是，弘志，告诉我至今还有谁能写出歌词像'但愿那海风再起，只为那浪花的手，恰似你的温柔'！"《恰似你的温柔》真是一首奇异的歌曲，有一种骨子里的忧郁伤感的气质。我想，这是很贴近梁弘志本人气质的歌曲："某年某月的某一天，就像一张破碎的脸，难于开口道再见，就让一切走远……"这种比喻，这种旋律，就是天才，又有几人能为？要知道，写这首歌曲的时候，梁弘志只有十七八岁，写《请跟我来》是23岁，实在是早熟的天才型作家。

2004年10月30日，令人哀伤的消息传来，梁弘志先生不敌癌魔摧残，于凌晨3时30分去世，终年47岁（当时报道都说是44岁，让人更加伤感）。一朵音乐的奇葩终于凋落了，我反复听着《请跟我来》，却发现我的青春是真正地在渐渐远行了，别了，我的大学，别了，一代人的青春与歌声！我觉得我虽然不认识梁弘志先生，但他深情而隽永的歌曲，将永远吟唱在我心深处。我记得1989年他为谭咏麟写的《像我这样的朋友》中说过："风雨的街头，招牌能够挂多久，爱过的老歌，你能记得的有几首……越来越多的包袱，不能丢的是朋友，当你陷入绝望中，记得最后还有，像我这样的朋友！"这是一首能让人感受到心灵的体温的歌曲，细腻地温婉地抚慰着我们在俗世红尘中飘荡的灵魂。

四

2003年2月18日，罗大佑广州演唱会在天河体育场举行。那时正是"非典"横行最为紧张的日子，我和我的学生骈军一起，唱了一个晚上大佑过去的歌曲，口沫横飞，全然不怕"非典"的细菌的侵袭（骈军是我极

为推崇的优秀歌手，却不幸于2004年死于意外事件，我有知音远走他乡的感觉）；那天票房不太好，我记得我还给主办这场演唱会的朋友朱德荣先生发短信说"你做了一件了不起的大好事，广州人民会感谢你的"。我在那年还编了《罗大佑：恋曲2000》这本书，算是为我的青春在歌声中有了一个了结。

因为"非典"，梁弘志在去世前写下了《距离让我们心更靠近》这首歌。歌中唱道："关不住的是思念，我心在你那边，关不住的是关怀，我的爱无可取代……纵然有苦有泪要坚定，黑夜就会过去，距离让我们心更靠近，希望也更靠近……"我觉得信仰让梁弘志先生胸怀大爱，无所畏惧，他说："绝望是人与人之间最大的距离。"真是一语中的！他说："只要能心系彼此，付出关怀，再远的异域都能感受到温暖。"去世前，他感谢父母浓浓的爱、家人细心的照顾，感谢朋友无尽的关怀，感谢众多人爱他，为他强烈、深切的祈祷。有如此爱心的人，但愿他一定会在天堂里寻找到他灵魂的安息地。

现在是2006年的2月，北上的我在北京度过了半年的光阴，我虽然没有感觉到任何力衰体弱的现象，但看着我女儿生气勃勃的脸庞，看着她在放学路上一蹦一跳向前飞越的背影，才会突然意识到自己已经年过不惑，进入生命的成熟期。虽然因为职业的关系我也会听周杰伦，但我喜欢的是《东风破》《发如雪》等有着浓郁古典情怀和古典意象的歌曲，而不是他那些口齿不清的东西；我想，没有方文山的文笔，绝对不会有周杰伦的巨大成功。所以，想成为一代人的音乐文化偶像，如果不是像罗大佑梁弘志们那样词曲集于一身，是不可能的事。

我最近热爱读的书，都是那些写饱经沧桑的血泪人生，有丰富深切的阅历的人写的，比如高尔泰先生的《寻找家园》，可以一读再读，从不动声色中读出大悲愤，从平静的溪流中读出生命波涛汹涌的大河来；章

诒和先生的《往事并不如烟》，记录了中国一代大知识分子在中国变革年代的心路历程，精准的对话描述，对中国文化和中国政治的恰到好处的分析都让我着迷。

听歌吗？当然，每天都听的，感动我的，老歌居多。在一片温馨弥漫的歌曲氛围里，我看到了一代人的青春在飞逝，那背影是多么地熟悉，多么地亲切，因为那里面也有我的青春，我的歌声。

2006 年 2 月 25 日，星期六，北京

穿越生命的歌声——

聆听罗大佑及其他

一

你走过林立的高楼大厦／穿过那些拥挤的人／望着一个现代化的都市／泛起一片水银灯／突然想起了遥远的过去／未曾实现的梦／曾经一度人们告诉你说／你是未来的主人翁……格言像玩具风筝／在风里飘来飘去／当未来的世界充满了／一些陌生的旋律／你或许会想起／现在这首古老的歌曲／飘来飘去／就这么飘来飘去

——《未来的主人翁》

1983年，我19岁，我听到了第一首罗大佑的歌曲——《未来的主人翁》，我是在被窝里听到的，我记得非常清晰。那时候我喜欢听收音机到了痴迷的地步：我用收音机听小说、听歌曲、听新闻，听台湾的广播是战战兢兢偷偷摸摸的，因为那个时候称对方为"敌台"。

我生活在粤北一个非常偏僻的小镇上，暑假回家，我最喜欢做的一件事就是看书累了以后听收音机。我记得当时听得比较多的台湾广播主要是喜欢里面播的歌曲和主持人那软绵绵的普通话。有一天晚上在被窝

里听"中广"的节目（"中广"应该叫什么全称，我一直没有搞懂），那天晚上我突然听到的一首歌叫《未来的主人翁》，这首歌给我非常大的震撼。当时就像冬天里迎头浇了一盆冷水一样，浑身起了鸡皮疙瘩，为什么呢？因为这首歌是罗大佑第二个专辑里的主打歌。之前我已经听过台湾校园歌曲专辑《潮——来自台湾的歌声》了，所以我当时就觉得《未来的主人翁》无论是词还是曲在当时的校园歌曲里都是一个非常大的突破。"还有人这样子写歌这样子唱歌？"我被震撼了！这首长达7分30秒的歌曲，在"飘来飘去"中结束，我记得非常清晰的是我当时听那句"飘来飘去，就这样飘来飘去"，飘得我的心一直在发颤，这首歌曲的歌词据说后来收入了大学语文的教材里。

　　这是一首非常有历史预见性的歌曲，它对当时社会的批判是非常深刻而有前瞻性的，是罗大佑最优秀的歌词之一。我觉得这首歌奠定了罗大佑作为黑色斗士的形象：左手拿着吉他，右手拿着一把手术刀，吉他

罗大佑早期的专辑
《之乎者也》

代表了音乐和美感，手术刀代表了力量和深度。他对社会的批判就像一个医生给病人做手术一样有力度、有责任心与使命感，而且富于美感，一步到位，唱出了很多人内心的一种渴望。特别是那几句："别以为我们的孩子们太小，他们什么都不懂，我听到无言的抗议在他们悄悄的睡梦中，我们不要一个被科学游戏污染的天空，我们不要被你们发明变成电脑儿童。"20年以后的今天再听这首歌，罗大佑的预想简直就是有点神准，怎么这样说呢？因为现在遍地都是电脑儿童，一些小孩从七八岁就开始玩电脑游戏，然后上网，在网上展开自己的人生旅程。我女儿今年11岁，她天天想着在电脑上玩游戏、搜索有关《哈利·波特》的演员的文字资料和视频采访。所以我觉得罗大佑这首歌当时对我的冲击力是巨大的，自从我听了《未来的主人翁》，我就深深地把罗大佑这个名字记在脑海里。

当时还有一首给我印象深刻的歌曲，就是侯德健先生的《归去来兮》，那也是一个早熟的天才的声音，那旋律、那歌词，我听一遍就记在了心底，苍凉、沉郁、无奈、挥之不去在心里久久盘旋……

二

一样的月光／一样地照着新店溪／一样的冬天／一样地下着冰冷的雨／一样的尘埃／一样地在风中堆积……谁能告诉我／谁能告诉我／是我们改变了世界／还是世界改变了我和你

——《一样的月光》

我出生于1964年，属于70年代成长，80年代读大学的这一批人。在我的大学时代，罗大佑是一个无可回避的绕不过去的话题。1982年9

月，我怀着一个小镇青年的懵懂心理进入了大学校园；1983年、1984年开始我就听了大量的台湾的流行歌曲。一开始是校园歌曲，像《外婆的澎湖湾》《赤足走在田埂上》这一类的歌曲，后来忽然有一天我听到了《未来的主人翁》和苏芮演唱的《是否》。特别是《是否》这首歌，给了我一个很大的"打击"。我当时不禁感慨："哦，这个叫罗大佑的人情歌也写得如此动人！"一句"情到深处人孤独"颇有宋词的意境，也提升了整首歌曲的感情深度。

当时我为了看《搭错车》这部电影跑遍了广州的电影院，拿着一张报纸去找有放这部片子的电影院，终于在下午三四点钟的时候在北京路一家电影院看到了《搭错车》这部电影。为了看《搭错车》这部电影，我可以从市区走路走回学校，因为看完电影就没有公共汽车了。我一路走，一路回味这部电影的歌曲，感叹不已！那一天的月亮也因为有这些歌曲而变得明亮和温馨起来，这样的记忆，人一生又有几回？

电影《搭错车》的主题歌《一样的月光》就是罗大佑写的。看完了以后感觉到电影的情节非常简单，电影的故事性也不是非常感人，但这里面的歌却成了中国流行音乐的经典！"一样的月光／一样地照着新店溪／一样的冬天／一样地下着冰冷的雨／一样的尘埃／一样地在风中堆积／一样的笑容／一样的泪水／一样的日子／一样的我和你"，作者把"新店溪"写进歌词，有一种说不出的魅力！整首歌曲弥漫着一种对都市文明带来污染的抗拒与无可奈何。《酒干倘卖无》的悲愤、《是否》的苦涩与无力都让我惊叹不已。我回到学校里大肆宣扬这几首歌，大家后来都去看，看了以后不管失恋没失恋的人都大唱《是否》，大吼《一样的月光》。我觉得这几首歌曲改变了我们对台湾校园歌曲那种清新、轻盈的看法，我深深感觉到像《一样的月光》，像《是否》这样的歌曲承载了很浓厚的人文内涵，有很多当时我们所不能完全了解的在感情世界里的人

　　生况味。特别是"情到深处人孤独"这句话，当时几乎成了风靡校园的一句自我安慰的话，不管失恋没失恋的人都大唱这句歌词。

　　罗大佑以他结结实实的作品让我意识到流行歌曲的文化魅力，对我们这批人的影响是显而易见的。我的许多朋友喜欢写诗，许多朋友喜欢写评论，罗大佑对他们的思想都产生过一定的影响。就我而言我想我最终走上流行歌曲填词这条路，罗大佑对我的影响是非常深刻的，特别是罗大佑这种文学性很强的歌词意象和叙事式的铺陈手法，还有人文关怀的歌词和中国化的旋律曲式的一种紧密的结合，对我后来的音乐写作有非常深刻的影响，尽管当时我并没有想到今后会从事流行音乐这个行业。

　　听罗大佑以后又开始听李宗盛，再后来又听齐秦、姜育恒、王杰、童安格、赵传，一路听下来。当我走出校园，我被分配到星海音乐学院做老师的时候，我不知道是否是冥冥中一种命运的安排？我在学院里和几位作曲家开始合作，开始填写歌词，所以说在我人生的道路中罗大佑

《音乐教父罗大佑》专辑

是一个非常重要的参照物。

　　我觉得人在艺术上所受到的震撼性的东西并不是很多，我所听过的受到震撼性的东西我想一个就是罗大佑，一个是崔健。崔健的《一无所有》当时也是吓了我一跳，大陆的歌手也能这样写东西，也敢这样写？我真的很感激罗大佑，我很少对一个作曲家如此着迷，对他的每一张专辑、每一首歌曲我都会用心去研究，去聆听，甚至去模仿。所以罗大佑对我不仅仅是流行音乐的影响，甚至上升到了文化上、生命上的影响。今天我之所以做了将近15年流行音乐的工作还恋恋不舍，和我一起出道的弟兄们好多都转行了或者说干其他的事情去了，但我还在这里面坚持，我想这和我热爱流行音乐、热爱罗大佑、热爱许多优秀创作人的作品是分不开的。没有热爱也就没有坚持，没有坚持也就谈不上把流行音乐创作当作自己的事业，并努力把写作的质地尽可能地提高到人文的高度。

<div align="center">三</div>

　　发黄的相片古老的信以及褪色的圣诞卡／年轻时为你写的歌恐怕你早已忘了吧／过去的誓言就像那课本里缤纷的书签／刻画着多少美丽的诗可是终究是一阵烟／流水它带走光阴的故事改变了两个人／就在那多愁善感而初次流泪的青春

<div align="right">——《光阴的故事》</div>

　　在睡梦里，我还经常回到那所有高大的木棉树，木棉花开无比灿烂的大学校园里。

　　我读书的师大的学生宿舍8人一间，那时还是苏联模式的建筑。我

们在西区的文科宿舍如今已经被拆除了，中文系的小楼也被拆除了，老教学楼也被拆除了。前几年回到母校的我十分伤感：无旧可怀的我们仿佛被学校和记忆抛弃的人一样，找不到自己来时的路，回不到自己熟悉的家了！

还好，我还拥有在生命记忆里回响的歌声。我们读大学的时候还是比较闭塞，最主要的传播工具就是收音机，那个时候有录音机的人非常少，一个寝室可能都不会有一台录音机。往往是暑假、寒假回到家里才能够用录音机录下广播里的节目和歌曲。我很多歌曲的收集都是通过小三洋录音机从电台里录下来的。那个时候电台的节目也少得可怜，根本没有直播的节目，我们听的多是澳洲广播电台，叫澳广。然后是台湾的"中广"，还有"亚洲之声"节目。

我从电台里听了大量的流行歌曲，然后津津有味地口耳相传；听完后大家都会抄写歌词，当时我们喜欢歌曲的弟兄们都是一本一本的歌词，没有旋律，只记歌词。谁有一首好的歌词，大家就传抄，比如说《一样的月光》《是否》《请跟我来》。那个时候还有邓丽君、刘文正唱的歌，我们都是这样学会的，先有歌词，然后大家互相哼哼，后来就是台湾的校园歌曲，然后再是罗大佑、童安格、赵传、齐秦等。我后来到星海音乐学院当老师时，还自己编写过一本我认为最好的台湾人文歌曲集，现在也不知所踪了。

我非常羡慕现在的大学生，他们有很好的接受讯息的条件，现在收音机都已经很老土了，大家都有Walkman，有MP3，甚至MP4了，可以收也可以录，还有CD机，现在遍地都是CD，想听什么就听什么，那个时候根本没有这个条件。但是就是因为如此之贫乏，所以我们这才吸收得更加狂热，一个罗大佑我们可能把他所有的、前前后后的东西全部都吸收进来。

我在大学时开始写诗，写小说，写散文，也发表过一些不三不四的文字。那个时候也看了大量的港台作家的一些作品，比如余光中的诗，白先勇的小说，当然也有席慕蓉、三毛她们的作品；同时看了这些东西以后就更加感觉到罗大佑的可贵，因为从文字的角度看，罗大佑也丝毫不比他们浅薄，大佑有深度啊！比较起三毛他们来说，我感觉罗大佑算是非常有深度、有厚度的一个人。他丝毫不会比三毛、琼瑶、余光中他们的影响力差，他影响了我们整整一代人。

四

你可知道我爱你想你怨你念你深情永不变／难道你不曾回头想想昨日的誓言／就算你留恋开放在水中娇艳的水仙／别忘了山谷里寂寞的角落里野百合也有春天／你可知道我爱你想你怨你念你深情永不变

——《野百合也有春天》

1988年，我在星海音乐学院工作，因为同宿舍的同事是个作曲家，我于是自然地和他合作开始了我的流行歌曲创作之路。在一个号称古典严肃的音乐学院里写流行歌曲，白眼和嘲笑是难免的，然而没有什么比"热爱"这个词更可怕的了，如果你爱上了一件有诱惑力的事业，还有什么可以阻止你呢？

罗大佑的很多歌的歌词我都可以背出来，像《光阴的故事》《童年》《亚细亚的孤儿》等，还有后来的《闪亮的日子》《你的样子》《恋曲1980》，到了《恋曲1990》，我已经大学毕业。那时我已经开始写作歌词。他对我的创作影响非常直接的一点是歌曲旋律简单、好听，而且和词的结合非常紧密。在创作形式上罗大佑是先曲后词，他往往是曲出来

的同时，词的感觉也已经有了，然后再把词填上去。这个创作形式我觉得对广东流行音乐创作影响非常巨大，我们一开始走的也是这个路子。因为传统的歌曲创作，比如20世纪五六十年代大陆歌曲都是先有歌词然后来谱曲。但是流行歌曲的创作往往都是颠倒过来的，罗大佑就是这样，香港的所有流行歌曲都是填词的产物。大佑说他一首《童年》就写了4年，旋律已经很成熟了，但是歌词他一直在寻找最恰当的一种表达方式。这就是炼词：遣词用句切合旋律的走向，怎么样去让自己的歌词和旋律交融，并在最关键的地方填上最恰当的歌词。这种创作影响对我来说是非常巨大的。我自己写了好多歌曲都是填词歌曲，比如说《你在他乡还好吗》《潮湿的心》等近300首歌曲都是填词的歌曲。填词的过程就是寻找的过程：怎么样用好形容词、用好双声叠韵词、用好虚字……

罗大佑是我没有拜过山门的老师，我不否认这点，学得好不好那是另当别论，就连李宗盛自己写歌也说在学罗大佑，他也不怕别人笑他。因为他说："学得好不好不要紧，重要的是我在学，只要是好的东西我们在学就行了，学得不好那是自己工夫不到家，学得好那就说明我们在进步。"我觉得我不是学得特别好的，有一些学得非常好的，比如以高晓松为代表的"校园民谣"的创作者们，他们学罗大佑那简直是有几分神似，高晓松的许多作品在用词方面跟罗大佑非常相似。

罗大佑的歌曲有浓郁的宗教情怀，他把《圣经》里的大量词汇融入歌曲写作中，使歌曲沉郁、苍凉、韵味悠长，这一点很令我神往。我举一例："何必为衣裳忧虑呢？你问：野地里的百合花怎么长起来；它也不劳苦，也不纺线；然而我告诉你们，就是所罗门极荣华的时候，他所穿戴的还不如这花一朵呢！"读了这一段，我们再听《野百合也有春天》就会明白这首歌曲的意境了。一个在歌曲里倾注了关怀的人，他的创作就一定不会轻飘，他的每一次出手，都有特定的文化指向和关怀目的。

《鹿港小镇》的文明批判与无奈的追忆，《亚细亚的孤儿》的孤愤与恐惧，《未来的主人翁》用现代诗和摇滚音响组合成的真挚的倾诉，犹如一道道闪电，照亮了那些沉默与冷漠的人群，唤醒了无数麻木和沉睡的心灵。他是文学的叛徒，音乐的刺客和平庸生命的蛊惑家，台湾流行音乐因为他而厚重无比，唱片工业也不仅仅只是娱乐产业，而有可能成为具备文化传承价值的文化事业，听歌也成为一种精神生活和心灵生活而不仅仅是追逐时尚潮流的肉体娱乐活动。

五

或许明日太阳西下倦鸟已归时／你将已经踏上旧时的归途／人生难得再次寻觅相知的伴侣／生命终究难舍蓝蓝的白云天／轰隆隆的雷雨声在我的窗前／怎么也难忘记你离去的转变／孤单单的身影后寂寥的心情／永远无怨的是我的双眼／永远无怨的是我的双眼

——《恋曲1990》

大佑的《恋曲1990》出来的时候，我已经成为一名大学老师。我是在一个菜市场里听到《恋曲1990》的，于是买下了这盒翻录的港台最新歌曲的"杂锦带"的盒带。菜市场都能听到的歌曲一定是真正的"流行歌曲"，这是一条流行音乐的"真理"吧？

我曾经把罗大佑的原版CD都收集了，后来在一次很偶然的事故之后失去了七八张，我现在准备再一次收集。他所有的CD应该说我都认真地听过，有很多人说一个创作者写歌也好，唱歌也好，是一张不如一张，而罗大佑没有这种现象。罗大佑的东西是越来越成熟，越来越老辣，越来越精练，而且出手也是越来越狠，越来越重。写到这里，我想

《恋曲1990》收录于罗
大佑个人专辑《爱人同
志》中

起了一个小插曲：大约是1994年，我来北京开会，北京音乐评论家金兆
钧先生来访，恰好另外一个电台节目主持人也在，大家聊起大佑，这个
年轻的节目主持人对大佑后期的一些作品表示不满，说大佑没有坚守批
判立场，音乐上也退步了，老金勃然大怒道："你懂个屁！那叫炉火纯
青！你知不知道？"

　　我觉得，大佑的第一步起点就非常高，起点就是《之乎者也》，第二
步是《未来的主人翁》，这已经不得了了，这两步就已经一步到位达到台
湾的最高水平了。他后来出的第3张专辑《家》，然后是《青春舞曲》《告
别的年代》，再后面是《恋曲1990》。就这几张CD而言，我认为他的
作品没有退步，他一直在向自己挑战，而且用事实说话，用歌曲说话。
《爱人同志》之后他就到了香港，在香港写了《皇后大道东》《原乡》《首

都》，这 3 张专辑分别指向香港、台湾和北京，分别达到三个不同的高度，没有退步。

我们来听听离我们比较近推出的《恋曲 2000》，是 1994 年的作品，《恋曲 2000》里面的作品我认为都不会比《之乎者也》《未来的主人翁》专辑里的作品差，起码是保持了同等高度。特别是《恋曲 2000》《天雨》这几首歌依然保持了他非常敏锐的创作触觉：非常人性化的描写，非常磅礴大气地对中国历史的深刻洞察。《天雨》的意象非常磅礴，中国文化和中国历史的交织丰富而庞大，从天而降，势如破竹，无遮无拦，天地盘桓着精灵的意象；《天雨》里用吉他、贝司、伴唱组成厚重的音乐氛围，让人喘不过气来，真有大雨倾盆铺天盖地之势，淋得你睁不开眼，敲得你心痛。《台北红玫瑰》写台北，节奏上突出了台北的轻浮、香艳和俗气。《上海之夜》写上海，音乐大气、凄迷，弦乐如浪铺陈，突出上海的"无常"和"美丽"，从历史深处写出上海十里洋场的今昔之态，都写得出乎意料地好。而且《恋曲 2000》里面每一首歌都值得我们反复聆听，特别是在新旧世纪交替之际，我觉得《恋曲 2000》深刻地揭示了中国人的心态，实在是一部比较厚重的作品。

所以我觉得很少有人能够像罗大佑一样，把每一个专辑都做得有一个新的历史高度，让你无话可说，而且在音乐性上保持非常丰富、前卫的因素，有可听性又有可阐述性。从歌词来说每一首歌的指向、思想的深度都不同，层次也不同。我觉得罗大佑已经进入化境，有一点指哪打哪，而且一击必中，所以我是除了佩服无话可说。对流行音乐创作者来说，罗大佑就像《恋曲 2000》里所说的"喜马拉雅"山系一样，在中国流行歌曲的创作里面，我认为他和崔健、侯德健一样，是中国流行歌坛很难跨越的最高峰！我们只能够在爬到半山的时候喘喘气，看一看而已。

六

我来唱一首歌／古老的那首歌／我轻轻地唱／你慢慢地和／是否你还记得过去的梦想／那充满希望灿烂的岁月／你我为了理想历经了艰苦／我们曾经哭泣也曾共同欢笑／但愿你会记得永远地记着／我们曾经拥有闪亮的日子

<div align="right">

——《闪亮的日子》

</div>

我从来不是一个时尚圈中的人，却从事着最需要时尚的事业，这是颇令我感到莫名其妙的事情；然而世事就是这样，是命运在选择并造就了我的青年时代，我没有后悔。

木棉花开花落，转眼到了1997年。我这一年在一所流行音乐研习院里上课，给学生开讲中国流行音乐史。重点就落在了罗大佑身上，我这门课程，全国的音乐学院恐怕都是没有的吧？

流行歌曲的写作中，文化内涵的浅薄，音乐形式的轻巧，旋律的似曾相识，都是让人诟病的因素，好在还是有一些优秀杰出的人物，把这种最大众化的艺术形式玩出了哲学的深度。

我觉得罗大佑的定位就不仅仅是一个流行歌手，他还是一个很有哲学深度的音乐思想家。别人给他安上什么黑衣斗士、黑色旋风或者是什么其他的一些说法，我觉得都不是很恰切，我觉得他是一个有强烈社会关怀意识的思想家，是一个用音乐去思考的音乐哲人，是一个有很深刻的历史感的游吟诗人。这是因为他自己的定位就不仅仅是一个流行歌手，所以他超越了很多流行歌手。

无论是在歌曲的创作还是歌曲的演绎上，他都有自己很浓郁、很独特的个人风格。有些人说他唱得难听，但是他的歌曲要是给其他人唱，

我就觉得索然无味。他的音色也许你不喜欢，但是他歌曲的那种美感和歌曲深刻的思想含量你无法拒绝。美感体现在他的歌曲的旋律上，你听他的歌两遍你就可以记住，就可以跟着哼唱；你听他的歌词你听得懂，听得懂的情况下你又觉得他妙不可言，觉得说出了你心里面想说而没有说出来的话。无论是早期的《童年》，还是最近的《恋曲2000》，罗大佑一直是站在一个现实与历史交相辉映的高度上引领我们、带领我们思考一些流行音乐"不可能完成的任务"。他的歌曲，不仅仅谈爱情，也不仅仅谈政治，我认为他达到了一种人性的高度，特别是中国人人性的高度。他站在一个历史的高度用如诗的语言，用非常中国式的旋律走向，用非常丰富优美的音乐编曲语言，给我们营造了一个很宽广、很丰富的文化世界，而不仅是音乐世界。就是因为他自己的这种定位，还有他这种很浓郁的中国人的人文文化背景，所以他一直站在流行文化的潮头，引领这个时代的音乐文化的发展。

我记得1994年罗大佑在台湾发《爱人同志》的时候，报纸的大标题是这样写的："罗大佑发片，所有歌手让路。"当时没有人敢跟他在一个月里同时发片，因为他的旋风式的推进太可怕了，他在发片的这一个月里面，商店里面播的、卖的全是他的，挡都挡不住。因为20世纪60年代出生、70年代出生的这些人都是他忠实的听众，你只要喜欢了他的一首歌，你就会去找他另外的一些歌，你只要喜欢他10首歌，你就会喜欢他的100首歌，一般情况下，他不会让你失望。

我记得我给学生上课的时候，我第一首放的是《乡愁四韵》，余光中的诗，罗大佑的曲，然后给同学们放《未来的主人翁》。这两首歌前者表达的是中国人的文化情怀，后者是历史和未来的预言，流行音乐能写到这种高度是我们的一个目标。最后给大家放了《闪亮的日子》，在大佑呜咽式的唱腔里结束我的课程。我觉得这首歌很短小但是他写出了一代

青年追寻梦想的心路历程，可以说你在这首歌里面可以看到泪花、看到梦想、听到青春的脚步声，听到一个人求索的呼喊。这一首小小的《闪亮的日子》照亮了我们青春的旅程，让我们在寻找理想的路上有歌声陪伴。我记得我的学生结业的时候，唱起《闪亮的日子》时不禁泪如雨下，抱头痛哭，谁没有过青春的忧郁和失落？谁没有过理想的幻灭与苦痛？旋律是如此伤感，未来是如此迷茫，"闪亮的日子"随风飘散，青春的梦幻更值得珍惜。

我向所有我认识的学生、朋友推荐流行歌曲时，他们说你们流行音乐没文化，我说你这句话是错误的，我就拿一个罗大佑，拿一个崔健出来，这个文化就够你受的了。更别说我们还有好多优秀的创作人。我认为流行音乐有没有文化，不是一个人说了算，它需要历史的检验，如果20年以后我们还唱我们20年以前写的歌曲，能够流传下来，这就是文化的一种积淀。罗大佑写《闪亮的日子》《童年》的时候是1977年，到现在已经30年了，30年前的作品现在听起来还是如此地清新、如此地感人，这说明罗大佑已经穿越了所谓的雅俗之分、所谓的流行与不流行之分，它有了历史感。所以罗大佑在2002、2003年复出的演唱会我觉得不仅仅是青春的重温，还是一次重新出发，找寻我们全新的位置，调整我们前进的方向，给中国的流行音乐带来一次新的亢奋和震撼。

七

那悲歌总会在梦中惊醒／诉说一点哀伤过的往事／那看似满不在乎转过身的／是风干泪眼后萧瑟的影子／不明白的是为何人世间／总不能溶解你的样子／是否来迟了明日的渊源早谢了你的笑容我的心情

——《你的样子》

2003年2月18日，罗大佑广州演唱会在天河体育场举行。我约好了我的学生骈军，一个酷爱罗大佑的热血青年，一起去参加那万人大合唱。骈军二十八九岁的样子，精干而沉稳，长发飘飘，一把吉他、一箱啤酒，他可以把大佑的歌曲唱到天亮。那天我们尽情歌唱，声嘶力竭，大佑那天似乎话很多，历史地理、天南海北地开讲、喝水，状态不错。主办演唱会的是我的朋友朱德荣。他翻唱过罗大佑的几个专辑，所以他搞罗大佑的演唱会信心十足，因为他深深地知道罗大佑的影响。可是天时不利，广州"非典"闹得最凶的几天，就是大佑开演唱会的日子，票房不佳是意料中的。我早已过了为偶像疯狂的年纪，然而那天也手舞足蹈，兴奋一场。

2004年11月18日凌晨，骈军死于意外事件。我简直不敢相信这个事实，接电话的手一直在颤抖，一个热爱生命、热爱音乐、热爱大佑所有歌曲的青年就这样去了，世间还有谁能和我一起高歌大佑到天明？我事后聆听骈军演唱的他自己作词作曲的《永不熄灭的篝火》和《过不了冬的爱情》唏嘘不已：歌曲真棒！唱得真好！假以时日，他一定会是一个优秀的歌手！

我把骈军介绍给我的好朋友刘勇说，如果骈军有灵，我会把大佑的那首徐志摩作诗的《歌》唱给他听："我再见不到地面的青荫/觉不到雨露的甜蜜/我再听不到夜莺的歌喉/在黑夜里倾诉悲啼/在悠久的坟墓中迷惘/阳光不升起也不消翳/我也许也许我还记得你/我也许把你忘记"……这首悲伤而无奈的歌曲，最适合怀念骈军了，他热爱的摇滚，他热爱的大佑，依然有无数的人在爱着；我感觉骈军只是远行了，去追寻他那热爱的音乐和自由的生活。

罗大佑对中国流行音乐的影响是巨大的，是几乎不可跨越的、无可回避的人，无论是搞摇滚的也好，搞流行的也好，罗大佑一直是一个方

向，是一个路标，是一个纪念碑，是我们向往的一个高度。他对中国流行音乐的影响是对几代人的影响，从最初搞流行音乐的我们这帮人到比我年轻十几岁的骈军他们，都用吉他唱过他的歌。我们写歌是从台湾校园歌曲里学来的：歌曲能够这样简单地写，能够这样自然平和发自心底地唱，能够如此找到无数的知音！

　　然后就开始学技法上的一些东西，从侯德健、罗大佑听到李寿全、梁弘志、李宗盛，知道流行歌曲也能承载时代的关怀与思考，也能够透过历史来回溯中国的思想文化音乐的源流，也能够超越爱情，写对生命的感悟、对社会的批判等东西，这都是罗大佑侯德健们带给我们的。我身边玩摇滚的也好，玩流行的也好，玩电影配乐的也好，玩晚会歌曲的也好，都听过学过罗大佑吧？罗大佑对生活，对生命，对历史，对时代，对政治，对人性种种的吟唱，都深刻地影响了中国流行音乐界。非常多的人，我想不仅仅是我，有很多很优秀的流行音乐人，像早期北京的一些词曲作家都受到过罗大佑的影响，然后是广州的陈小奇、朱德荣等人，他们受罗大佑的影响是多方面的：人文意识、理想情操、社会关怀、文化批判、中国文化血脉的流传、中国古典意象的运转、现代诗歌的写作手法——这些陌生的字眼和说法，在时尚化优先的当今歌坛，恍如隔世的遥远传说。

　　《童年》《光阴的故事》《是否》《你的样子》《恋曲1980》《恋曲1990》，还有《穿过你的黑发的我的手》《滚滚红尘》《追梦人》《船歌》《东方之珠》《皇后大道东》《未来的主人翁》《亚细亚的孤儿》《现象七十二变》，这些歌跨越了20多年，感动了无数的中国人，也养活了许多歌手。这些歌曲也承载了我的青春记忆，导引我的流行音乐创作，从昨天走向明天，从南方走向北方，从陌生走向熟悉，从茫然走向清醒，且历久弥新。

　　"当未来的世界充满了一些陌生的旋律／你或许会想起现在这首古老的歌曲／飘来飘去／就这么飘来飘去／飘来飘去……"

此文根据 2002 年的一篇记者采访稿改写而成

2006 年 3 月 12 日，北京

一、"红棉杯"与广东原创歌曲的滥觞

《站台》 作词：黄蒲生　作曲：刘克　演唱：刘鸿

　　长长的站台漫长的等待

　　长长的列车载着我短暂的爱

　　喧嚣的站台寂寞的等待

　　只有出发的爱没有我归来的爱

　　哦——孤独的站台

　　哦——寂寞的等待

　　我的心在等待永远在等待

　　我的心在等待永远在等待

　　我的心在等待永远在等待

　　我的心在等待在等待

1985年12月的广州，冬日的阳光依然穿透厚厚的云层洒在忙碌的人们身上，天气潮湿而略有寒意，可是就在这一年的冬天，发生了一件改变广东流行音乐的大事：由一个叫"广州文化记者联谊会"的组织发起的"红棉杯羊城新歌新风新人大奖赛"于12月10日到20日在广州迎宾馆举办。这是中国第一次本土原创歌曲大奖赛，对推动广东原创流行音乐的创作，以及推进流行音乐在全国的普及推广，都功不可没。

当我们回首改革开放后的20世纪80年代初的聆听歌曲的经历时，我发现，"音乐茶座"在广州是孕育流行音乐的温床。当时的东方宾馆、中国大酒店等一批"五星级"豪华宾馆纷纷设立了音乐茶座，建立自己的"轻音乐队"，当时广州有"紫罗兰""红玫瑰""红珊瑚"等10多支乐队，每个乐队都有一批自己的歌手。每晚9点半左右，各大宾馆的音乐茶座开始上演流行歌曲演唱会，演唱最流行的《霍元甲》《上海滩》等香港电视剧的主题歌，以及港台流行歌手的歌曲；当时门票很贵，去听一场演唱需要几十上百元，只有那些"先富起来"的个体户老板，如"烧鹅仔"、服装个体老板或港澳来的商人才有能力去听。而广州市民也常常以回穗探亲的港澳亲戚能请自己去听一次茶座演唱为荣，普通市民连进出宾馆的机会都很少，更不可能去听歌了。所以，"红棉杯"的重要意义就是，预示着广东原创流行歌曲向下开始扎根，向上开始发芽了！"音乐茶座"也开始演唱广东本土流行歌曲，如曾咏贤就经常在茶座演唱《敦煌梦》，颇受欢迎。"红棉杯"大赛的主要操作者是当时《南方日报》的记者丁冠景，多年以后回忆起这件事，他依然充满自豪。

历时10天的赛会评出了羊城十大新歌、十大歌星和最佳伴奏乐队。羊城十大新歌分别是《弯弯歌》（黄蒲生词，谢文经曲）、《黄昏的海滩》（陈小奇词，李海鹰曲）、《敦煌梦》（陈小奇词，兰斋曲）、《红河梦》（郑南词，何建东曲）、《红棉歌坛》（刘志文词，解承强曲）、《干一杯》

（郑南词，徐东蔚曲）、《我要送你一首歌》（郑南词，徐东蔚曲）、《佳节倍思亲》（蔡衍棻词，吴国材曲）、《起飞》（西彤词，长安曲）、《碧血黄花》（蔡衍棻词，吴国材曲）。获羊城十大歌星称号的歌手分别为刘欣如、安李、陈浩光、董岱、吕念祖、王家兴、蔡其平、林梓楠、唐彪、邓剑辉。获最佳伴奏乐队称号的为花城轻音乐队。

正是在这次大赛中，31岁的陈小奇、李海鹰、解承强和34岁的兰斋（马小南）第一次正式登上中国原创流行音乐的舞台，意气风发，精神饱满，他们的作品《敦煌梦》《黄昏的海滩》《红棉歌坛》今天听来依旧是手法娴熟，技巧高超。其强烈的文化忧患意识、诗意的音乐文学意境和开放博大的文化胸襟，都昭示着广东原创流行音乐一出生就达到的一个高度：海纳百川为我所用和借鉴外来营养化为自身血脉的文化选择原则以及旋律优雅情感细腻的音乐内在气质，形成了广式流行歌曲的文化特点。因此，我把这次歌曲大赛看作广东流行音乐的诞生纪念日。

当时的广州，已经有著名的太平洋影音公司、中国唱片广州公司、新时代影音公司和白天鹅影音公司，音像行业初具规模。然而广东原创歌曲能否赚钱，还是一个问号。因为之前的太平洋影音公司、中国唱片广州公司都是请北京、上海等地著名歌手来广州录制歌曲专辑，如太平洋影音公司的沈小岑系列、李谷一系列、朱逢博系列、程琳系列、朱晓琳系列等，都是市场上热销的盒带，每种发行量超过50万盒，太平洋影音公司年营业额一度为6000万到8000万元，在全国一时风头出尽，每年春节，"一听太平洋全家喜洋洋"的口号随处可见。后起之秀的新时代影音公司凭借其引进版和本土粤剧盒带，也居然可以在《羊城晚报》买整版版面做公司宣传，可见当时盒带的盈利有多么惊人。但是，当时卖的歌曲基本是香港和台湾的翻唱歌曲以及以北京为主要创作来源地的歌曲，广东流行歌曲也可以大卖，我认为是从"红棉杯"以后开始的。

　　1985年年底的某一天，我从大学校园里跑步健身时跑到当时还非常偏僻的广东省农业科学院大院里，在一个本来用于宣传劳动模范的大橱窗里，看到了这次比赛的"副产品"——"羊城十大歌星"的宣传照片：刘欣如、唐彪、安李、吕念祖等人在以一种职业流行歌手的姿势向我微笑。这一幕到今天我还记忆犹新，它是否也预示了我的命运走向，不得而知。但这次"红棉杯"歌曲大奖赛给我留下的记忆是如此地真实精确，在我的生命里确实无法抹去。

　　其后，太平洋影音公司和中唱开始为唐彪、安李录制二重唱专辑，为吕念祖也录制了专辑，风靡全国。吕念祖于1985年登上中央电视台春节联欢晚会演唱粤语歌曲《万里长城永不倒》，1992年再度登上春晚当上主持人，可见当时他们有多火！随后，太平洋影音公司和中唱广州公司都成立了自己的艺术团，以刘欣如、唐彪、安李、吕念祖、李华勇、张燕妮和随后的陈汝佳、李达成、廖百威、王建业、霍烽（就是后来的火风）等为主，在全国巡演，场场爆满，一票难求！

　　"红棉杯"激励了广州无数的音乐青年的创作梦想。两年后的1987年，当时只有23岁的在"音乐茶座"做乐队的刘克为广东音像出版社制作了一盒叫《87狂热》的磁带，里面由他和黄蒲生合作由深圳歌手刘鸿演唱的《站台》却突然红遍全国，一直到今天，都没有几个人知道这是一首广东原创的歌曲！《站台》仿佛是一个寓言：从此，广东创作的流行歌曲就开始从广州这个"站台"出发，源源不断输往全国，一直到今天，广州依然是中国流行音乐创作的前沿阵地！

　　20年后，吕念祖踏上的是一条从歌手到节目主持人再从政的路子，在全国的流行职业歌手里面，他的选择算是极其少有；唐彪、安李依然活跃在广州的舞台，是广东省歌舞剧院的一级演员；刘欣如在美国纽约，前几年好像还在唱歌，李华勇据说也在纽约，听说是一名出租车司机，真是

"纽约的司机载着广州的梦"了；李达成、廖百威在广州办公司，偶尔登台，怀旧而已。

二、太平洋影音公司与广东四大唱片公司

《请到天涯海角来》 作词：郑南 作曲：徐东蔚 演唱：沈小岑

请到天涯海角来 这里四季春常在

海南岛上春风暖 好花叫你喜心怀

三月来了花正红 五月来了花正开

八月来了花正香 十月来了花不败

来呀……来呀……来……来……来呀

来呀……来呀……来……来……来呀

请到天涯海角来 这里瓜果遍地栽

百种花果百样甜 随你甜到千里外

柑橘红了叫人乐 杧果黄了叫人爱

芭蕉熟了任你摘 菠萝大了任人采

来呀……来呀……来……来……来呀

来呀……来呀……来……来……来呀

成立于1979年1月3日的太平洋影音公司，是新中国第一家拥有整套国际先进水平、全新录音录像设备和音像制品生产线的音像企业。中国第一盘盒式录音带《朱逢博独唱歌曲选》、第一张激光唱片《蒋大为金曲》都是由太平洋影音公司发行的；20世纪80年代的歌手朱逢博、李谷一、蒋大为、沈小岑、苏小明、程志、成方圆、程琳、朱晓琳、费

翔等，都是由太平洋影音公司推向全国的。应该说，太平洋影音公司、中国唱片广州公司、新时代影音公司和白天鹅影音公司（当时有李玲玉系列）在当时凭借这些歌手开创了中国唱片业的第一个黄金时期，赚取了大量的资金。广东第一首真正走红全国的原创歌曲正是沈小岑演唱的《请到天涯海角来》，这首歌曲让当时还是一个小城市的海南三亚的旅游热红火到今天！

1995年的某一天，我陪当时刚从美国回来准备在太平洋影音公司发行新专辑《梦红楼》的程琳，在位于广州美丽的流花湖畔的太平洋影音公司大楼谈判，她指着大楼对我说："这栋大楼的好几层应该是用我们的声音建起来的吧？！"同时，中国唱片广州公司在广州机场路、新时代影音公司在广州三元里，都建起了大楼，可见资金雄厚，现在看来，几乎像一场梦！

进入20世纪90年代初期，"太平洋"审时度势，大胆决策，先后还签约推出了大批优秀歌手和发行量巨大的专辑，如甘萍、山鹰组合、光头李进、伊扬、火风、张萌萌、廖百威、容榕、舒南、陈少华、陈星、张莹等，为中国原创音乐的发展做出了重要贡献。

我于1993年进入太平洋影音公司，当时陈小奇任负责编辑（音乐制作）的副总经理，我是企划制作部主任，以上的签约歌手几乎全部是由我和陈小奇先生一起进行企划与制作的歌手，太平洋影音公司积累了一批极其丰富的原创歌曲的曲目。2001年，我为了发展自己的事业离开了太平洋影音公司，至今，我对自己的太平洋影音公司岁月无怨无悔。

当时在广州如火如荼地推进广东原创流行音乐的公司还有中国唱片广州公司、新时代影音公司、白天鹅影音公司。这几家公司在20世纪八九十年代的经营水平都在全国之上，年营业额在数千万元以上，在一定的物质程度上保证了广东原创流行音乐在这20年来的快速发展。其实，唱片行业和其他文化产业一样，有人才才有优秀的产品；具体到唱

片公司，音乐创作人和歌手就是生产优秀产品的保证。20世纪90年代，太平洋影音公司有音乐人王今中、陈小奇、李广平、朱德荣、郑小莲、杨虹等，新时代影音公司则有陈珞、吴国材、李海鹰、张全复等，中国唱片广州公司有兰斋、浮克等，白天鹅影音公司有郑平昌、李汉颖、杨湘粤等。一时群贤毕至，各显其能，形成广东唱片业的最初繁荣格局。

三、陈小奇和他的《涛声依旧》及其他歌曲

《涛声依旧》　作词、作曲：陈小奇　演唱：毛宁

> 带走一盏渔火让他温暖我的双眼
>
> 留下一段真情让它停泊在枫桥边
>
> 无助的我已经疏远那份情感
>
> 许多年以后才发觉又回到你面前
>
> 流连的钟声还在敲打我的无眠
>
> 尘封的日子始终不会是一片云烟
>
> 久违的你一定保存着那张笑脸
>
> 许多年以后能不能接受彼此的改变
>
> 月落乌啼总是千年的风霜
>
> 涛声依旧不见当初的夜晚
>
> 今天的你我怎样重复昨天的故事
>
> 这一张旧船票能否登上你的客船

陈小奇是广东原创流行音乐一个无法绕过去的人物，他以多达2000首歌词和几百首成功率极高的词曲作品创作实绩，成为广东歌坛标志性

人物。正如台湾流行音乐的大师级音乐人是罗大佑、侯德健、李宗盛、黄舒骏等非音乐专业的创作人组成的一样，广东歌坛一样有许多从业余向专业转型成功的音乐创作人，陈小奇是广东最出色的一位。毕业于中山大学中文系的中唱广州公司的前戏曲编辑陈小奇从1983年开始歌曲创作，开始是填写"扒带子"的英文歌曲的歌词，然后与同样是中唱广州公司音乐编辑的兰斋先生一起合作写作广东歌坛最早的一批流行歌曲。《敦煌梦》《问夕阳》《湘灵》都是他们早期创作的精品歌曲。

《涛声依旧》作于1992年，是陈小奇由词人向作曲作词全面过渡时期的第二首作品，也是陈小奇在流行音乐中力创的"现代乡土流行歌曲"系列的最优秀的作品。从理论上来说，陈小奇对现代乡土流行歌曲的界定是这样的："'乡土'的意思是旋律和歌词都有中国民族的特色；'现代'则追求在作曲方式、和声、旋律、节奏、配器方面必须是现代技巧。而内涵大多表达人与历史的关系，表达人对历史的再认识和再批判。"

有人会问："《涛声依旧》这样的歌曲能卖钱吗？"我的回答是："一开始并不行，必须宣传！"我记得《涛声依旧》最早收录在中国唱片广州公司的一盒原创歌曲拼盘带里，歌是好歌，可是卖不动！我做过一个实验：在广州图书馆门前的一次展销会上，我出任营业员一天，我反复播放《涛声依旧》，竟有十几个人过来指名要买这盒磁带，可见不播歌曲是没有人知道的。后来，这首歌曲随着毛宁在1993年的春节联欢晚会上播出，终于风靡全国，大卖特卖，成为一代人的音乐记忆！

《涛声依旧》充分显示了陈小奇作为一个行吟诗人的艺术禀赋与现代气质。《涛声依旧》旋律的行进与发展，也显示了作者对民歌素材的运用的成熟和老练。旋律素材来源于苏杭一带的民歌小调，采用的是一种非常独特的音乐倾诉方式。歌中对生活、往事、历史人文风景和生命体

验的审美化的把握方式，无疑得益于作者敏锐的艺术直觉和深厚的古典文学修养。20多年来，陈小奇创作源泉没有任何枯竭的迹象，他用《大哥你好吗》《九九女儿红》《烟花三月》《三个和尚》《高原红》《拥抱彩虹》等歌曲源源不断回馈养育了他的广东大地。

陈小奇的歌曲创作，在含蓄空灵的基础上，近年来更是对民族化做出了深入大胆的探索与追求，创作了一大批有浓郁中国情怀和中国文化特质的歌曲，如《忆江南》《蓝蓝的大亚湾》等作品。其中，《高原红》再次创造新的财富故事，为藏族歌手容中尔甲和陈小奇带来新的丰厚回报。陈小奇还是一个非常有经营才能的音乐人：他成立了广州陈小奇音乐公司后，举办过多场"陈小奇作品演唱会"，并组织词曲作家写作旅游歌曲、企业歌曲等，书写一个音乐人新的生命故事。

四、侯德健：三十以后才明白

侯德健，祖籍四川，1956年出生于台湾高雄冈山。台湾音乐人，词曲作家，毕业于台北政治大学，因一首《龙的传人》享誉全球华人世界。代表作有《酒干倘卖无》《归去来兮》《三十岁以后才明白》等。这是我在编辑《百年乐府》一书时对侯德健先生最简洁的介绍。今天在微信上看见天津的音乐节目主持人翟翊贴出他整理的唱片《三十岁以后才明白》以及他和侯德健先生的照片，我也来贴一篇小文章，回眸一下侯德健先生与广东流行歌坛的往事，从一个小小的角度，来看历史的风云际会。

《三十岁以后才明白》 作词、作曲、演唱：侯德健

　　三十以后才明白　要来的早晚会来

三十以后才明白　想爱的尽管去爱

三十以前学别人的模样谈恋爱

三十以后看自己的老婆只好发呆

三十以后才明白　多少童年往事只不过愿打愿挨

三十个春天看不到第三十一次花开

三十个秋天收不着第三十一箩小麦

三十以后才明白　变化比计划还快

三十以后才明白　一切都不会太坏

三十以前闯东南和西北异想天开

三十以后把春夏和秋冬全关在门外

三十以后才明白　大江东去浪淘尽

一代一代又一代　更有新一代

谁也赢不了和时间的比赛

谁也输不掉曾经付出过的爱

三十以后才明白

1983 年，为了寻找音乐创作的新源泉，侯德健无视国民党政府的禁令，只身前往祖国大陆。随着《龙的传人》在大陆流行，他很快成为家喻户晓的歌手，并且推出《新鞋子旧鞋子》（1984 年）和《三十岁以后才明白》（1988 年）等专辑。正是在《三十岁以后才明白》专辑推出前的 1985 年，侯德健在广州定居了一段时间。他与当时在广东省歌舞剧院工作的解承强、广东省歌舞剧院轻音乐团当指挥的毕晓世、广州乐团拉中提琴的张全复三人有非常多的交往；可以说，侯德健把台湾当时先进的流行音乐创作理念、创作方法、演唱技巧、操作手法，都手把手教给了他们三人。用当时与李海鹰合作写歌的著名词人陈洁明先生的话说，"侯德健是广东流行音乐

的入门导师"，此话并不为过。他还开玩笑说过："解承强、毕晓世、张全复三人是侯德健的本科生，我和海鹰是旁听生。"侯德健"开导"广东原创流行音乐的最早成果，就是诞生了"西北风"歌曲的开山之作《信天游》。

1986年，广州太平洋影音公司推出由刘志文作词、解承强作曲的《寻觅——信天游》。当侯德健为了给程琳制作第3张新专辑《程琳新歌一九八七》选歌时，听到这首《信天游》后立即选中并改写了部分歌词，后来在中央电视台的春节联欢晚会上演唱，一炮而红，唱遍全国，引发了其后的"西北风"歌潮。

据说，侯德健制作的《程琳新歌一九八七》和《三十岁以后才明白》为他带来100多万元的版税收入，这在当时的中国绝对是一个天文数字！而广东音乐人就是从此知道原来流行音乐创作与制作也可以获取如此丰厚的报酬！可以说，侯德健是他们制作与经营上的"老师"，实不为过。

侯德健无疑是对广东流行音乐的发展做出了卓越贡献的人，他对广东音乐人的重要影响，表现在浓烈的人文意识和对中国历史与文化进行重新审视的音乐创作理念上。在经营理念上，他大胆谈钱，积极销售自己制作和创作的歌曲专辑，对广东音乐人有巨大的启示作用，因此可以说他在技术和文化层面上都对广东流行音乐乃至中国流行音乐做出了巨大的启蒙式的贡献。

我于1986年的某一天在广州的暨南大学礼堂里听过侯德健先生的一次现场演唱，那天他大病初愈，好像是肝炎吧，他住在我们大学对面的广州中山医学院第三附属医院。他那天演唱的是《喂，老张》和《三十岁以后才明白》，一把破吉他，边聊天边演唱，随意而自如。我对他瘦弱的身体却洋溢着如此饱满的生命力度的歌唱和潇洒自由的演说充满景仰之情，从此喜欢上他写的那一首首历史感浓郁的中国化十足的流行歌

曲。听完《三十岁以后才明白》我也明白了：原来用《东方红》的几个音，居然也可以写出一首如此苍凉而幽默的歌曲！

到今天我仍确认，《三十岁以后才明白》是侯德健先生和中国流行音乐难得的精品！封面是李正天先生的油画作品，和里面的歌曲一样，厚重，浓郁，有沧海桑田的历史感。把盒带封面做成艺术品的歌手，侯德健算是歌坛第一人了。这张专辑侯德健自己的作品只有6首。但是我到今天还认为，他的6首歌曲顶别人60首，因为厚重。另外他还演唱了李宗盛的《寂寞难耐》和罗大佑的《恋曲1980》，这是当时乃至今天的台湾流行歌坛的三座高峰，并肩而立。我个人特别喜欢《一样的》和《我爱》这两首歌曲：这是献给历史的挽歌，也是吟唱历史的史诗！那种排山倒海而来的沧桑感让人窒息，那种血浓于水的情感黏稠浓密、沉重压抑，让你联想起大江大海的历史云烟，还有硝烟弥漫的战场上的恩怨情仇。《我爱》中有一段大合唱"我爱这瘦弱的身体/它背负着那背不动的伤心/我爱这伤透的心灵/它经过那过不来的日子"，我不知道把大合唱引进中国流行歌曲老侯算不算是首创？总之非常震撼，让我惊骇而激动。这种撕心裂肺的聆听经验，现在的孩子们不会理解了，因为一个从苍白地带过来的人，看见如此丰富多彩的音乐风景，怎能不昏厥不激动？！

感谢侯德健先生助力，把广东流行音乐推向了一个新的台阶，否则也许没有20世纪90年代广东流行音乐的辉煌，也许也没有我的投身其中的职业生涯。不管怎么说，该给侯先生颁发一个卓越贡献奖，以感谢他的启发与引导。

初稿写于2006年

2017年3月10日修改

五、"新空气"音乐组合

《新空气的声音》 作词、作曲、演唱："新空气"组合

> 漫长岁月　总是无尽头　有谁愿意伴我同行
>
> 地和天　是我的家　走遍海角天涯
>
> 风迎面吹　还是那样冷　吹不走我的情和意
>
> 奔跑在　黑夜之中　点燃我们自己
>
> 脚下没有路　我们走出来　狂风暴雨过天边
>
> 头上顶着天　我们重新来　生命充满新空气
>
> 脚下没有路　我们走出来　狂风暴雨过天边
>
> 头上顶着天　我们重新来　生命充满新空气

　　1987年的某个晚上，"新空气"音乐组合的"三剑客"——解承强、毕晓世、张全复决定组合成为一个集创作词曲、编曲、演唱、演奏为一体的创作性音乐组合。解承强的创作理念，毕晓世对流行音乐编曲的技术性的精准把握和古典音乐的修养，张全复清新优美的旋律走向，是他们在中国流行音乐领域占据一席之地的法宝。当时，解承强刚从广州军区战士歌舞团大提琴手转业到广东省歌舞剧院，毕晓世也刚从上海音乐学院作曲指挥系毕业回到广州，担任广东省歌舞剧院轻音乐团指挥，张全复毕业于武汉音乐学院小提琴专业，"新空气"组合成立不久就参与了《程琳新歌一九八七》专辑的制作。随后《信天游》（刘志文、侯德健词，解承强曲，程琳演唱）在全国范围内流行起来，《程琳新歌一九八七》中，张全复写的《背影》、毕晓世的《从前有座山》都引人注目。"新空气"组合伴随着他们写的《新空气的声音》开始在广东崛起，

他们应该也是全国最早的一个在商业唱片与演出领域有浓厚自我意识的音乐组合。

《新空气的声音》是"新空气"乐队唯一的专辑。这也是一个音乐思维超前的专辑。它融合了丰富的音乐元素：它吸收了大量国外的音乐表现形式，如解承强的《脸谱》，可谓中国较早的说唱乐曲；张全复有一首与朱哲琴对唱的《你是否惦记我》，在广西民歌的韵味中掺进南美的巴桑诺瓦节奏；毕晓世的创作也借鉴了南美节奏和disco的一些元素。创作这张专辑的时候，国内流行乐还没有任何固定的规律可依，音乐人是跟着感觉走，怎样感觉就怎样表达。毕晓世说，我们敢这么说，这张专辑引领了一个时代的潮流，里面许多萌芽的新意念，辐射了后来流行音乐的创作之路。

1989年7月，"新空气"在广州友谊剧院举办了3场"健力宝新空气"作品演唱会，演唱了歌曲《新空气的声音》《是否明白》《大风沙》《背影》等。1990年初，"新空气"毅然挥师上海，在地处闹市中心的黄浦体育馆举行了"新空气上海演唱"，以一种本土化的、自然清新的广东流行歌曲的"新空气"的声音，强烈地震撼了上海听众的心。演唱者除了"新空气"三剑客外，还有当时广州最优秀的歌手陈汝佳、朱哲琴、火风等人。而且，"新空气"组合也是最早一批与大型企业合作举办演唱会的音乐人组合，在演唱会的资金保证上，为许多音乐人做出榜样。解承强还和陈小奇合作，为当时异常红火的"太阳神口服液"创作企业歌曲《当太阳升起的时候》，在电视上反复播出，一时间家喻户晓，成为中国广告歌曲的开山之作和代表性作品。在此基础上，解承强还创造出一套"企业听觉识别系统"，他是最早从事商业歌曲写作的中国音乐人。

其后，"新空气"的三个优秀的音乐人各自发展，都以自己卓越的创作才华，为中国流行音乐贡献出了不少精品，如《一个真实的故事》

（陈蕾、陈哲词，解承强曲，朱哲琴演唱）、《为我们的今天喝彩》（陈小奇、解承强词，解承强曲，林萍演唱）；《山沟沟》（陈小奇词，毕晓世曲，那英演唱）、《轻轻告诉你》（毕晓世词曲，杨钰莹演唱）、《拥抱明天》（陈小奇词，毕晓世曲，那英演唱）；《秋千》（陈小奇词，张全复曲，程琳演唱）、《爱情鸟》（张海宁词，张全复曲，林依轮演唱）、《透过开满鲜花的月亮》（张海宁词，张全复曲，林依轮演唱）、《大浪淘沙》（陈小奇词，张全复曲，毛宁演唱）；等等。

六、陈汝佳

《迷梦》（粤语歌曲） 作词、作曲：许建强　演唱：陈汝佳

留心中的一个梦

梦里依稀之中不知所踪

曾想起当天的故事

以往多少伤感未许从容

藏深秋的一个梦

梦里轻飘飘的不知所踪

曾许出几多的誓愿

远去分手一刻　倩影朦胧

爱意是场梦

纷纷扰扰真真假假　只感作弄

重逢心更空

恍恍惚惚空空虚虚

渐感迷梦

有些人，见一次，就无法忘怀；有些声音，听一次，就让人入迷；有些歌，听几首，就泪落如雨刻骨铭心。能把这视、听二者结合起来的人，就是歌手中的歌手，明星中的明星，这个人，就是陈汝佳。我和陈汝佳不算熟悉，但我们两人却拥有同一个日子：生于1964年2月1日，水瓶座。

陈汝佳是广东歌坛第一个具备全国意义的巨星级歌手，他以忧郁到骨头里的个人气质，再加上强烈的个人演唱风格，让人过目难忘：嗓音既低沉磁性，又松弛明亮，以声带情，情感蕴藉于歌声中；再加上眼神忧郁，话语轻柔，女声可唱徐小凤，厚重温柔，如水情深，男声更是普通话、粤语左右开弓，虚实结合；气质优雅高贵，内心的情感汹涌澎湃却又波澜不惊；让人一曲听罢，极容易陷落进他的歌声中，欲罢不能。他的长相也是典型的广东帅哥：20世纪80年代末的当时，他演出时留着飞机头，右侧还染着一缕银色头发，忧郁深凹的眼睛，两道浓密的剑眉，轮廓分明，线条明晰清隽，在舞台上确实可以风靡万千听众。

今天忽然间特别想念这位没有唱过我的歌曲的歌手，因此反复听他演唱的《伸出告别的手》，不禁和着深秋的北京的雨，忧伤在心里缓缓流过；所有的思绪，都在他的歌声中找到出口，情绪复杂翻涌，万千滋味，从何说起？真的是再回首，背影远走；再回首，泪眼蒙眬。

陈汝佳出生在广州一个普通家庭，真正从事流行音乐演唱是在他高中毕业以后。1974年参加广州市荔湾区少年之家合唱团，1977年加入广州市少年宫合唱团。由于他的声线与徐小凤相似，演绎起徐小凤的歌曲惟妙惟肖，被誉为"广州徐小凤"。在广州的"四乡"（指广州附近地区包括珠江三角洲一带）演唱锻炼一段时间后，他到了深圳，在深圳的歌厅逐渐走红。1988年5月，他代表深圳电视台参加中央电视台的"第三届全国青年歌手电视大奖赛"，一鸣惊人，以时髦的服装和忧郁的气质

陈汝佳是广东歌坛第一个具备全国意义的巨星级歌手

以及细腻的演唱风格，获得通俗唱法决赛的第一名，他参赛的两首歌曲《外面的世界》和《故园之恋》很快便被广大观众接受。其中付林老师的《故园之恋》，据说仅仅学了两天就上场演唱，效果超级完美。当时的评委是谁呢？哇，全是我们这个时代的歌唱家：王昆、李双江、王酩、李谷一等。评委都对陈汝佳的演唱给予较高的评价，著名歌唱家李双江在场外这样评述陈汝佳："我认为陈汝佳的歌声是很动人的，而且感情深厚、真挚，字里行间透着一种民族化的感觉，表演娴熟、潇洒，用我们唱歌的话说是抖搂得开，话筒运用得不错。"

一个歌手，必须拥有自己的原唱和原创的歌曲。在1988年到1993年之间，陈汝佳演唱了多首脍炙人口的歌曲，其中包括《弯弯的月亮》（李海鹰词曲）、《心中的安妮》（李海鹰词曲）、《晚秋》（许建强词曲）等，都是由他原唱的；他的代表作还有《黄昏放牛》、《我祈祷》、《迷梦》（许建强词曲）等歌曲。

　　我在1988年的电视上听到他演唱的《外面的世界》，一时惊为天人！他细腻婉转的唱腔、来自南国的时尚的服装、清秀的脸庞，把他的人和歌声结合得天衣无缝。从此红遍全国，以至于后来齐秦来大陆演唱《外面的世界》时，还有人以为齐秦翻唱陈汝佳呢。他真情演绎了一出从普通高中生的"灰姑娘"成为歌坛"白马王子"的经典歌坛传奇故事！

　　我是大约在1996年才正式认识陈汝佳这位同龄人的。他抑郁的性格和这个浮躁的歌坛格格不入，所以他在我们广东歌坛最火的20世纪90年代反而沉默了。我不知道当他在90年代中期复出的时候，面对毛宁、高林生、林依轮、麦子杰等"新生代"歌手们是怎样的一种心态，这就是歌坛：江山代有人才出，各领风骚三几年。然而他是一个有强烈个人人格魅力的歌手：他是那种在台下郁郁寡欢不太说话的人，一上舞台你立刻发现他的光彩照人的魅力——他是为舞台准备的巨星！说来有趣：在一次演出剪彩活动中，我觉得我旁边的一个人眼熟，可就是叫不出名字，问别人，人家说，他就是陈汝佳啊！

　　我记得，2002年在我参与策划组织的"首届广东百名歌手演唱会"上，我们安排他演唱广东原创粤语歌曲《迷梦》，可是一直找不到伴奏带，我和刘志文先生只好劝他放弃这场演出了，但他不声不响回家找了几小时，终于找到伴奏带，参加了这场声势浩大的演唱会；没有想到这是他献出了自己的最后心声的天鹅的绝唱！他的一生，就像一个《迷梦》，他忧郁的迷离的目光一直深深地和他的歌声一起，回响在我的记忆深处。

　　后来，我还给他介绍过几场演出，据说他都去了，但经纪人都说他不太好打交道，整天在宾馆里面，一个人郁郁寡欢。我想，他也许就是现在大家比较熟悉的抑郁症的表现吧？后来，中央电视台《艺术人生》编导托我找过他好几次，竟无法寻觅他的踪影，如今再听他的歌曲，物是

人非，感慨万千！

2004年4月29日，我们大家给他举办了一场纪念演唱会，廖百威、程闯、伽菲珈而等他的新老朋友都含泪登台，气氛极为感人。乐队全部由当时广东歌坛优秀的音乐人组成：编曲高翔、陈辉权、韦佳威、邓伟标等，吉他陈辉权、贝司梁天山、鼓廖飒深，歌声一出，歌迷就开始不断以泪伴歌，歌声停止处，一片泪光闪烁。他的歌迷来自全国和海外各地，他们的发言更是感人肺腑，这就是一个优秀歌手的魅力啊！

陈汝佳和他的歌声一起，飘荡在无数热爱他的人的心中，永远像一个"迷梦"一样，深情而美丽、朦胧而遥远。

原文标题《陈汝佳：再回首，泪眼蒙眬》

2016年10月27日修改

七、李海鹰

《弯弯的月亮》 作词、作曲：李海鹰　演唱：刘欢

遥远的夜空　有一个弯弯的月亮

弯弯的月亮下面　是那弯弯的小桥

小桥的旁边　有一条弯弯的小船

弯弯的小船悠悠　是那童年的阿娇

呜……

阿娇摇着船　唱着那古老的歌谣

歌声随风飘　飘到我的脸上

脸上淌着泪　像那条弯弯的河水

　　　　　弯弯的河水流啊　流进我的心上

　　　　　我的心充满惆怅　不为那弯弯的月亮

　　　　　只为那今天的村庄　还唱着过去的歌谣

　　　　　喔　故乡的月亮

　　　　　你那弯弯的忧伤　穿透了我的胸膛

　　一曲《弯弯的月亮》，风靡了整个中国。这首歌曲以其优美的曲调和
丰富的内涵感动了当时的人们，被音乐界公认为中国现代流行歌曲的一
首经典代表作品。

　　李海鹰1954年生于广州。1970年，他才16岁就进入广州粤剧团，
当上了小提琴手兼创作员。5年以后，他成为中国海军南海舰队政治部
文工团的小提琴手兼创作员。这期间，他被送到广州星海音乐学院作曲
进修班学习了一年半。1982年底到1997年3月，他在广东音乐曲艺团
当创作员，《弯弯的月亮》就是这期间写出来的。早期他经常和陈洁明合
作为太平洋影音公司写作歌曲，《山情》是他们早期的代表性作品。我最
早听海鹰兄的歌曲就是他和陈洁明合作的那盒在太平洋影音公司发行的
《海南岛，我就靠你了》——因为那时我刚从海南回到广州。

　　1990年《弯弯的月亮》出来的时候，我刚好在新时代影音公司，我
记得因为有这首歌曲，那盒磁带特别好卖。其实，《弯弯的月亮》最早是
为中央电视台的一个纪录片《大地情语》写的，使用的素材是广东省珠江
三角洲水乡中山石的"咸水歌"音调，最初在白天鹅影音公司出了一版，
没有动静；可是后来碰上广东电台刚好推出了中国第一个原创歌曲排行
榜，这首歌曲和解承强创作的《一个真实的故事》一直在打擂台，歌迷都
很喜欢。最后年底颁奖时候，《弯弯的月亮》获得"最佳金曲"奖，也成
为年度最受欢迎歌曲，新时代影音公司刚好此时发行，赚钱的机会就这

样让他们遇上了。

我曾为《弯弯的月亮》写过一篇文章。文章中说,在《弯弯的月亮》
全曲结束的那句"我的心充满惆怅,不为那弯弯的月亮,只为那今天的
村庄,还唱着过去的歌谣"有画龙点睛的艺术效果,这是全歌的精魂所
在;歌曲的内涵与气度充分体现在这一句"今天"与"昨天"的戏剧化冲
突之中,让我们体会到一种希望的力量和理想主义的光芒。

李海鹰还创作过一系列有影响的影视音乐作品。除了电视艺术片
《大地情语》的插曲《弯弯的月亮》之外,还有电视剧《外来妹》的主题歌
《我不想说》(陈小奇、李海鹰词,李海鹰曲),电视剧《一路黄昏》的主
题歌《走四方》(李海鹰词曲),电视剧《女人天生爱做梦》的主题歌《我
的爱对你说》(陈洁明词,李海鹰曲),等。在这些歌曲的创作中,他集
作词、作曲、编曲于一身,充分发挥了自己的才能,歌曲一经播出便大
受欢迎,被广为传唱,流行范围很广。他还为《鬼子来了》《天王巨星》
等电影作曲。李海鹰很早就意识到影视音乐有巨大的盈利空间,因此他
几乎是最早将创作重点转到影视界的流行音乐人,而且他的歌曲基本上
采取"大牌政策",即所有歌曲由已经成名的歌手演唱,自己不签约任何
歌手,因此他走的是不仅仅靠歌曲和歌手获取财富的另外一条道路。

李海鹰的创作特质是典型的南方流行音乐特质:强调歌曲旋律的细
腻感人而且动听的同时,不放弃人文内涵的追寻,音乐素材喜欢运用南
方渔歌、珠江三角洲的咸水歌、南方山歌等与英文歌曲的旋律思维和走
向结合在一起,形成一种中国南方特色的流行音乐作品。

八、岭南甜歌

《风含情水含笑》 作词:吴颂今 作曲:韩乘光 演唱:杨钰莹

轻轻杨柳风，悠悠桃花水，

小船儿漂来了，俊俏的小阿妹。

眼睛水灵灵，脸上红霞飞，

问一声小阿妹你要去接谁？

要问阿妹去接谁呀，

阿妹心儿醉，去接久别的情哥哥，

远方凯旋归！

蝴蝶船头舞，鸳鸯水上追，

风含情，水含笑，

喜迎人一对！

所谓甜歌，实际上是指流行歌曲中比较甜美、民族风格较强的爱情小调歌曲。在台湾和香港，邓丽君、高胜美、韩宝仪、千百惠等均为代表性人物；特别在东南亚一带，已经形成一个以"甜歌市场"消费为主体的音乐市场。

从20世纪80年代末至90年代初，为打破港台甜歌独霸市场的局面，极具音乐市场眼光的音乐制作人吴颂今与韩乘光等人合作，为李玲玉、任静、朱晓琳、黎娅、杨钰莹、灵丽、常安等歌手谱写录制了大量新创作的岭南甜歌，上市后极为畅销。白天鹅影音公司、中国唱片广州公司都凭借"岭南甜歌"获取了丰厚的利润。那时，李玲玉的盒带发行往往超过百万，中国从城市到乡村一度极为流行她甜美甘醇的嗓音。

可以说，"岭南甜歌"是对当时歌坛"西北风"的一个"反动"：它不张扬、不夸张、不声嘶力竭；不"宏大叙事"，不负载太多的历史文化内涵，也不批判。它仅仅是表达一下阿哥阿妹的爱情：甜蜜的思恋情、

难舍的离别情、刻骨的相思情、欣喜的相逢情；当然还有淡淡的哀愁、盈盈的泪水、冷冷的呼唤、苦涩的情怀。是的，正是因为它轻盈，所以"随风潜入夜，润物细无声"；正是因为它清甜，才吃起来可口，讨人喜欢。特别是吴颂今和韩乘光为杨钰莹创作的《为爱祝福》《风含情水含笑》《茶山情歌》等作品，由于歌词内容健康，旋律清新优美，容易学唱，加上演唱者清纯亮丽的形象和甜美动人的歌喉，十分符合中国老百姓的民族传统审美观和大众心理，可谓雅俗共赏，从而赢得了城乡不同年龄、不同层次听众普遍而热烈的欢迎，一时间从岭南风靡全国，成为中国流行歌坛一朵色彩艳丽的美丽花朵。音像界将这一流派的歌，称为"岭南甜歌"。杨钰莹是"岭南甜歌"的集大成者，如果没有后来的《我不想说》和《轻轻告诉你》的专辑问世，她的定位将永远是"甜歌王后"。她为新时代影音公司的崛起，贡献了相当大的财富资源，成为公司品牌的形象代言人和早期最成功的"包装"签约歌手。

九、"广东广播新歌榜"和"乐评人"

《为我们的今天喝彩》
作词：陈小奇、解承强　作曲：解承强　演唱：林萍

一个人走路总不自在

心里少了别人的关怀

大家走到一起来　寂寞和孤独不会在

让天空留下一片云彩

蓝天上再不会空白

让时间变得无奈　让欢笑就停在现在

你我走向舞台　　唱出心中的爱

迈出青春节拍　　为我们的今天喝彩

一个人走路总不自在

心里少了别人的关怀

小时候听歌是我兴趣所在　　长大了唱着歌总想比赛

今天的你今天的我都十分可爱　　不管输不管赢都很精彩

你我走向舞台　　唱出心中的爱

迈出青春节拍　　为我们的今天喝彩

　　流行音乐的发展，离不开传播媒体的推波助澜。1987年，广东电台文艺部创办了国内最早的歌曲排行榜——"健牌"广东创作歌曲大赛，1992年发展成为"广东新歌榜"。这是中国内地的第一个原创流行歌曲排行榜，被誉为"中国第一大榜"的这个排行榜的推广人之一是马国华先生，后来也成为广东著名的作曲家。当时知名的节目主持人有马国华、李丹、罗杰、文雯、周兵，以及珠江经济广播电台的节目主持人陈石等。

　　1989年，广东电台的系列台珠江经济广播电台创立了专推原创粤语歌曲的"音乐冲击波"，1992年发展成为"岭南新歌榜"。当时还有广州人民广播电台的"广州新音乐排行榜"。在这些排行榜上推出的歌手和歌曲令人耳熟能详：它们曾经推出过《信天游》《涛声依旧》《弯弯的月亮》《一个真实的故事》《小芳》《晚秋》《爱情鸟》《大哥你好吗》《牵挂你的人是我》《你在他乡还好吗》和《快乐老家》等在全国有影响力且流传甚广的原创歌曲；推出了朱哲琴、杨钰莹、毛宁、林萍、林依轮、甘萍、火风、陈明等全国知名的歌手；也扶持了陈小奇、马小南、李海鹰、毕晓世、解承强、张全复等广东音乐人成为全国著名的音乐人。正

是通过排行榜，大批歌手和音乐人从广州走向全国。

　　我对和广东式的排行榜的态度是：早期的电台排行榜是推广歌曲的良好手段，对当时的唱片公司确实起过良好的宣传作用；上榜的歌曲歌手确实能卖，在唱片公司、歌手、歌迷之间形成了极好的互动作用；对市场有明显的指标导向作用。当时上榜的歌曲，销量几乎都会在10万盒以上，上榜歌手走红速度惊人，因此排行榜的市场商业性不言自明。

　　但进入20世纪90年代后期，我们对歌曲上不上榜已经不太在意，因为排行榜已经成为许多电台和节目主持人"小圈子"的一场游戏而已！"上榜歌曲不流行，流行歌曲不上榜"已经成为事实，所以，唱片公司不再把歌曲能否上榜看得太重，毕竟这只是一种商业推广媒体运作而已。在过去的时代，就有无数的遗珠之憾的事情发生过，现在的网络时代就更是不必把排行榜的结果太过当真了；今天的唱片公司财富之路已经从唱片转到电信增值服务和传统市场相结合的新思路，电台排行榜虽然依旧如火如荼，关心的人却越来越少了。

　　伴随着传媒的介入，广州出现了一批中国最早的"乐评人"——流行音乐评论人。他们基本上由广州的一批报纸文化记者组成：如《羊城晚报》的黄兆存，《南方日报》的丁冠景，广东电台《声报》的钮海津，《广州日报》的陈丹苗，《南方周末》的谭军波、陈微尘、沈灏，《舞台与银幕》的钟路明、伍福生，《信息时报》的黄爱东西，以及陈忠、李戎（小李飞刀）、孙朝阳、张晓舟、游威、邱大立等人。他们开专栏、做专访，他们的文章或批评现状品评歌曲，或收集资料研究岭南文化源流，或推介广东作品，都对广东流行音乐创作起了推波助澜的作用，并与创作人形成良好的互动局面，对音乐人的创作有极大的鼓励和帮助。

十、李春波

《小芳》 作词、作曲、演唱：李春波

> 村里有个姑娘叫小芳　长得好看又善良
>
> 一双美丽的大眼睛　辫子粗又长
>
> 在回城之前的那个晚上　你和我来到小河旁
>
> 从没流过的泪水　随着小河淌
>
> 谢谢你给我的爱　今生今世我不忘怀
>
> 谢谢你给我的温柔　伴我度过那个年代
>
> 多少次我回回头看看走过的路
>
> 衷心祝福你善良的姑娘
>
> 多少次我回回头看看走过的路
>
> 你站在小河旁

1992 年初的某一天，有一个陌生的电话打到我当时上班的中国唱片广州公司，原来是李春波听说我推新歌手很有一套，他希望我过去听听他做的一盒新的磁带——就是后来红遍中国大地的《小芳》。因为他制作完成的《小芳》已经遭到数家唱片公司的拒绝发行，无奈之下找我聊聊。

我至今也无法忘怀李春波当年在广州友谊沙龙歌舞厅后面宿舍里弹吉他唱歌的情景。他和乐队的哥们住在一间狭小的宿舍里面，却写了大批歌曲。我拿了《小芳》专辑的样带回到公司，领导认为他唱得实在"业余"，不愿意发行。我于是找到当时我的顶头上司中唱广州公司企划部主任陈小奇先生，他听完后决定说服领导发行《小芳》，并且说："如果有退货，一律由企划部承当！"于是，我们开始了第一次大规模的广播

电台、电视、报纸的宣传活动，取得巨大成功！

　　我为李春波《小芳》专辑写过的文案有一段是这样的："李春波拎着一把和这个城市的流行审美趣味极为不同的声音闯进了我们这个喧嚣的南方大都市。他蛰居于城市最繁华地段的某个安静的角落。他不想再给这个城市输送噪音。从他心里流出来的通过大工业社会高度发达传媒精心包装过的音乐，却依然使我们深刻理解一些永远闪光的词汇：纯朴、简洁、干净、善良、勇敢、坚强等。在这个城市，有许多无奈无力的情感，有许多沮丧郁闷的灵魂，也有许多媚俗矫情的面具，流行歌手是承担不了作为一名社会与人心的小小清道夫的重任的。因此他只想做一个简单的人，塑造一个属于自己也属于别人的晶莹磊落的精神空间……"

　　我从李春波的"小芳"开始了自己职业音乐企划与制作人的生涯，因为李春波的"小芳"，我们于1992年开始有意识地专门北上北京、东奔上海、会师南京去做大规模的歌曲和歌手的宣传推广工作。

　　我还马上把《小芳》寄给了北京的金兆钧先生，金爷大笔一挥，居然给写了一篇重量级的乐评文章，让我感动了一把。让我欣慰的是，李春波的《小芳》在中国创造了一个奇迹：流行音乐可以人为地成为一种文化现象让大家津津乐道，而李春波的《一封家书》《天上飘着雨》等歌曲都显示了他良好的音乐创造力，20多年后的今天，我们依然经常在电视上看到他的身影。当然，《小芳》为中国唱片广州公司赚到了多少钱，我已经不关心了！因为我已经完成了一件我喜欢做而且有成就感的工作。

十一、签约歌手

　　《牵挂你的人是我》　作词：杨湘粤　作曲：李汉颖　演唱：高林生

舍不得你的人是我

离不开你的人是我

想着你的人哦　是我

牵挂你的人是我是我

忘不了你的人是我

看不够你的人是我

体贴你的人　关心你的人是我是我还是我

哦　也许前世欠你情太多　欠你的情太多太多

就算送我一个明媚的春天

我也不会觉得拥有花朵

最了解你的人是我

最心疼你的人是我

相信你的人祝福你的人

是我是我还是我

《牵挂你的人是我》演
唱者高林生

从 1992 年开始，广东原创音乐进入"签约时期"，短短几年时间，广东把台湾、香港流行歌坛的明星包装、签约录音、出唱片的系列造星机制引进了当时的四大唱片公司和音乐工作室，并且从一开始走的就是原创歌曲的路子。太平洋影音公司拥有的签约歌手和他们的演唱代表作有甘萍和她的《大哥你好吗》（陈小奇词曲）、《潮湿的心》（李广平词，兰斋曲），山鹰组合和他们的《走出大凉山》（陈小奇词，吉克曲布曲）、《七月火把节》（陈小奇词，吉克曲布曲），光头李进和他的《你在他乡还好吗》（李广平词，杨虹曲）、《巴山夜雨》（陈小奇词曲），伊扬和他的《亲爱的你会想我吗》（李广平词，杨虹曲），火风和他的《大花轿》（火风词曲），张萌萌和他的《美人计》（沈灏词，张萌萌曲），廖百威和他的《白云深处》（陈小奇词曲）、《问心无愧》（李广平词，杨虹曲），容榕和她的《风风雨雨相伴过》（容榕词曲），赵明和他的《狮子座的情话》（赵明词曲），舒南和他的《嫁给他你快乐吗》（李广平词，林静曲），陈少华和他的《九月九的酒》（陈树词，朱德荣曲）、《九九女儿红》（陈小奇词曲），等等。其中，山鹰组合、火风、陈少华的专辑发行量都超过 30 万盒，为公司创造了极大的财富收入，无论是金钱上还是品牌形象上，签约歌手都是成功的。

中唱广州公司拥有的签约歌手和他们的演唱代表作有林萍和她的《为我们今天喝彩》（陈小奇、解承强词，解承强曲）、《跨越巅峰》（陈小奇词，兰斋曲），李春波和他的《小芳》（李春波词曲）、《一封家书》（李春波词曲），陈明和她的《快乐老家》（浮克词曲）、《寂寞让我如此美丽》（妮南词，刘彤曲），"火鸟三人组"和他们的《红红的蝴蝶结》（苏佳词曲），等等。李春波和陈明成为中唱广州公司最为全国人民熟悉的歌手。

新时代影音公司拥有的签约歌手和他们的演唱代表作有毛宁和他

的《涛声依旧》（陈小奇词曲）、《蓝蓝的夜蓝蓝的梦》（张海宁、张全复词，张全复、毕晓世曲），杨钰莹和她的《我不想说》（陈小奇、李海鹰词，李海鹰曲）、《轻轻告诉你》（毕晓世词曲），林依轮和他的《爱情鸟》（张海宁词，张全复曲）、《透过开满鲜花的月亮》（张海宁词，张全复曲），以及殷浩、彭恋斯、刘婷等歌手。其中，毛宁、杨钰莹、林依轮都成为可以开个人演唱会的歌手，在全国极受欢迎。

白天鹅影音公司拥有的签约歌手和他们的演唱代表作有高林生和他的《牵挂你的人是我》（杨湘粤词，李汉颖曲），周冰倩和她的《真的好想你》（杨湘粤词，李汉颖曲），刘小钰和她的《真心真意谢谢你》（杨湘粤词，李汉颖曲），以及王乙竹等歌手。

其他同时期的歌手还有许多，如天地人音乐工作室的王子鸣和他的《伤心雨》（苏拉词，许建强曲），卜通100音乐公司的韩晓和他的《我想去桂林》（陈凯词，张全复曲），金轮音乐公司马旭成的《年轻的梦永远打不碎》（周艳弘词，刘克曲），宋雪莱的《好人好梦》（樊孝斌词，宋书华曲），等等，不一一详述。此时的广州歌坛，可谓群星闪耀，蔚为大观；发布会、见面会、演唱会此起彼伏，热闹非凡。歌手各人演绎了无数殊途同归的财富故事，各种不同文化背景、不同个性气质的歌手，在广州成名出道，走向全国，获取荣誉。

十二、金童玉女

《蓝蓝的夜蓝蓝的梦》

　　作词：张海宁、张全复　　作曲：毕晓世、张全复　　演唱：毛宁

　　圆圆的月亮　悄悄爬上来

蓝蓝的梦幻　轻轻升起来

远方的人儿　她会不会走过来

心里的话儿　我想要说出来

蓝蓝的夜　蓝蓝的梦　请你从我的梦中走出来

蓝蓝的夜　蓝蓝的梦　伤心的眼泪不会掉下来

薄薄的云彩　缓缓飘过来　长长的影子慢慢投下来

远方的人儿　她会不会走过来

动人的歌谣　我怎么唱起来

蓝蓝的夜　蓝蓝的梦　我将你化成一片片白云

蓝蓝的夜　蓝蓝的梦　陪伴我直到永远

　　1990年，我还在广州新时代影音公司帮忙的时候，就听说签约了一个叫杨钰莹的歌手，她可能是广东的第一位真正意义上的签约歌手。随后公司邀请吴颂今、韩乘光参与她的专辑的制作，很快，她就以青春、清纯、美丽可人的形象亮相歌坛，演唱甜歌，她以她甜美的声音迅速征服了听众。新时代影音公司为她推出的《为爱祝福》《梦中花》《风含情水含笑》《月亮船》《等你一万年》《因为有你》等专辑，创造了唱片市场的奇迹。稍后，新时代影音公司的录音师陈珞，也就是缔造杨钰莹神话的幕后推手在广州的歌舞厅里挖掘了毛宁，与杨钰莹组成"金童玉女"的形象组合。1994年，毛宁参加了中央电视台春节联欢晚会，以一首脍炙人口的歌曲《涛声依旧》迅速走红，声名鹊起，马上成为国内最知名的青年歌手之一。1992年和1993年，"金童玉女"毛宁、杨钰莹在国内几乎达到家喻户晓的程度，在广州、上海等地频频举办体育馆的大型演唱会，风靡一时。

　　应该说，"金童玉女"毛宁、杨钰莹是广州20世纪90年代最为成功

的商业流行音乐歌手的典范，他们在唱片、演出、广告代言方面都取得商业性的巨大成功；他们引领了其后1994年"94新生代歌手"群的全面涌现，对全国歌坛更新换代起了示范作用，也催生了中国原创流行歌曲的又一大浪潮。因此无论从文化建设文化积累的意义上还是从中国唱片业商业模式的成熟上来看，他们都具有承前启后的重要作用。

十三、南方大摇滚

《三元里》　作词：欧宁　　作曲：冯松涛　　演唱：单行道乐队

　　　　　冰冷的冬雨降临在南方城市

　　　　　那些街头的露宿者在想着北方的家

　　　　　爬满了青苔的屋檐已失修了多年

　　　　　居委会传电话的老太太还在一闪一闪地吸烟

　　　　　抗英大街上开了很多新疆饭馆

　　　　　戴白帽子的维族人在叫卖羊肉串

　　　　　白云机场的航班贴着屋顶飞过

　　　　　震耳欲聋的声响夹着孩子梦里的哭声

　　　　　三元里的夜晚，有人睡得很香

　　　　　三元里的夜晚，有人难以入眠

　　　　　巷子里飘着一些被人扔掉的废纸片

　　　　　屋子里藏着的是被人追逐的金钱

　　　　　我从泰康路拜访一个朋友归来

　　　　　路上碰到位女子在角落里向我招手

　　　　　发廊里灯火昏暗似乎生意不错

那边传来的音乐像是病人在呻吟

三元里的夜晚，有人睡得很香

三元里的夜晚，有人难以入眠

这一片繁华地区，这一把破旧吉他

这一个他乡歌手，独自唱着感伤的谣曲

1994年年初，我还在任太平洋影音公司企划制作部主任时，就在副总经理陈小奇的支持下，与张萌萌等一起，想在音乐的形态上有所突破。针对流传的"广东无摇滚""南方无摇滚"和"摇滚不过江"的说法，我们都希望争取把这一新音乐品种介绍给广东乐迷。于是在1994年3月，深圳的单行道乐队、异教乐队、新四军乐队和广州的盲流乐队、天窗乐队等10支南方的摇滚乐队应邀走进了录音棚，开始了《南方大摇滚》的制作。

1994年5月15日，由"太平洋"和珠江经济广播电台主办，广东第一张摇滚音乐专辑《南方大摇滚》首发演唱会在广州卜通100娱乐中心举行，"南方摇滚"正式登上了舞台！当时，南方的"乐评人"几乎全部到场，给予热情肯定。可是《南方大摇滚》专辑却在北京的媒体上遭到恶评，其中《北京青年报》就以《南方大摇滚——城市垃圾》为题大加讨伐。其实，我认为，除了意气用事外，南北文化差异也有一定的视听障碍，你不能以崔健、唐朝、黑豹的标准要求这些初出茅庐的16到20岁左右的"摇滚小子"。而且，《南方大摇滚》里面异教乐队的《关于我的消息》、单行道乐队的《三元里》、盲流乐队的《城市垃圾》至今我都认为是难得的摇滚佳作，特别是异教乐队的《关于我的消息》、单行道乐队的《三元里》都是诗意十足、旋律迷人的精品之作，这从随后单行道乐队推出的专辑《姥姥》大受欢迎就可以看到还是有许多"滚迷"认同他们的。

有意思的是，异教乐队的《关于我的消息》的作词人，就是后来摇身一变成为著名"美女作家"的一个人，她的名字叫绵绵。

《南方大摇滚》第一辑由香港波丽佳音唱片公司购买版权后，在日本和中国香港、中国台湾等地区推出，让太平洋影音公司意外收取了一笔现金。这成为广东文化产品输出的第一批流行音乐作品，这也是我们当时没有想到的。后来，《南方大摇滚》出版了第二辑，收入南京、武汉、深圳等地的青年摇滚人的作品，在商业上都取得了成功。我的朋友高翔还在深圳制作了《南方都市摇滚》，受到乐评家李皖的高度评价，认为他们不少人是"大牌的摇篮"，这些都是让人欣慰的事情。

《南方大摇滚》更重要的意义是，为南方流行音乐挖掘了一大批优秀的创作新人：冯松涛、青蛙、韦佳威、廖飒深、宋晓军、黄渤、方辉，以及后来"丰收乐队"的陈辉权、梁天山等音乐人，都是那时开始出道写歌，现在已经成为广东歌坛的创作中坚。一直到现在，南方依旧活跃着无数的摇滚乐队，最近比较优秀的有王磊和他的乐队、OT乐团、沼泽乐队、无了期乐队等，他们的特点是对城市化的现代文明进行批判与反抗，并逐渐在商业上占据一席之地。

十四、乡愁歌曲

《你在他乡还好吗》　作词：李广平　作曲：杨虹　演唱：光头李进

再次握住你的手说声再见

就在那个下雨的星期天

我送你离开故乡　因为雨我们听不见

彼此心里的哀怨

该说的话已说过千遍万遍

无法说出的感觉飘在雨里面

当泪水模糊视线　我发现你已不见

让冷雨淋湿我的思念

你在他乡还好吗　可有泪水打湿双眼

你在他乡还好吗　是否想过靠着我的双肩

你那不再熟悉的笑容　对我可是一种敷衍

手中握着你的照片　我真的感到你很遥远

你在他乡还好吗　是否还会想起从前

你在他乡还好吗　是否已经有了太多改变

电话那头习惯的问候　对我可是一种敷衍

手中握着你的信笺　我无法握住彼此的明天

你好吗　你好吗　你好吗　今天你好吗……

广州以及她附近的珠江三角洲地区，包括深圳、东莞等城市，自20世纪90年代以来，就是外省青年寻找梦想实现理想的寻梦之地，全国数千万人来到这里，形成了庞大的"打工大军"。因此，反映他们的思乡情怀、流浪意识、生存现状的歌曲，就一直是受到热烈欢迎传唱不衰的作品。

所以，在广东的流行歌曲创作中，特别引起音乐人关注的那就是"出门人"题材的歌曲创作，或者叫具有流浪意识、寻找家园的意识、思乡意识、乡愁意识的歌曲，也产生了不少优秀的歌曲作品。比如光头李进演唱的几乎所有歌曲，如《你在他乡还好吗》《带着梦想到南方》《巴山夜雨》等都有强烈思乡感和家园之恋的情结，甘萍演唱的《大哥你好吗》《疼你的人》等歌曲，陈少华和他的《九月九的酒》更把这种情绪普遍化，其后有

陈星的《流浪歌》更是得到打工一族的喝彩。摇滚歌手王磊的第一个专辑《出门人》更是以一种撕心裂肺的呐喊，把出门人的无奈与悲怆抒发得淋漓尽致。这些作品都成为广东流行歌曲的大热作品。

　　说起《你在他乡还好吗》这首歌曲的创作，还真有点戏剧性。我原来写作的思路是要唱给一位出国的朋友的，作为他出国时的礼物，却想不到在国内打工一族中引起强烈反响！无数人把自己的感情故事融入这个爱情故事中，仿佛我是为他们写作的一般。我记得我自己就在报纸杂志上看到许多篇用这首歌曲编织的情感故事，比我的歌曲还感人啊！当时，我填写完这首歌曲后，曾经给其他两位歌手演唱，他们都以不合适为理由没有接受；后来我遇到流浪到广州的歌手光头李进，他以他沧桑的声音和奇特的外形演绎了这个悲惨的爱情故事，终于一炮而红，把这首歌曲唱了十几年！保守估计，我相信李进凭这首歌曲的收入应该超过一千万元，他的人生因为这首歌曲得到彻底地改写！

《你在他乡还好吗》演
唱者光头李进

世事难料，人生如棋，下对了，一着得胜，步步顺风。歌坛如此，商界亦如是啊！

十五、广东省流行音乐学会

《我们的声音》

作词：陈小奇、刘志文、李广平、陈洁明、苏拉

作曲：毕晓世、张全复、王文光、李小兵、朱德荣、张萌萌、宋书华

> 这是一个不眠的夜晚　所有的爱都在这里伸延
>
> 热泪和笑容　凝成了岁月　伸出双手拥抱曾经的情感
>
> 这是一场青春的盛宴　所有的心都在这里相牵
>
> 过去和现在彼此刻穿越　放飞梦想唱出明天的灿烂
>
> 我们的声音　是人间最美的画面
>
> 我们的声音　是心中最深的想念
>
> 我们的声音　是世上最重的诺言
>
> 真真切切　真真切切　直到永远

1990年，由于北京亚运会征歌活动在太平洋影音公司的组织下举行，激发了广东音乐人空前的热情和团结，我也是在这个时候正式进入原创歌坛。陈小奇、解承强、李海鹰等人提出并发起成立广东省通俗音乐研究会，这一提议得到了众多广东音乐人的支持，由陈小奇担任第一任会长，解承强、李海鹰为副会长，朱德荣、许军军为秘书长。

广东省通俗音乐研究会的成立标志着广东流行音乐有组织的松散性合作的开始，更重要的是，在国内第一次名正言顺地提出了"流行音

乐"的行业性名称并以组织的行动表示这样的文化职业行为。

1991年的首届世界女子足球锦标赛在广州召开，广东省通俗音乐研究会承担了赛事的全部宣传歌曲的组织创作和录音工作，并由中唱广州公司录成盒带隆重推出。这批歌曲中，《跨越巅峰》(陈小奇词，兰斋曲)、《拥抱明天》(陈小奇词，毕晓世曲)和《1991，梦想与希望》(李广平词，杨虹曲)在广东唱到家喻户晓。在友谊剧院的演唱会评选活动中，《跨越巅峰》被评选为首届世界女子足球锦标赛会歌。

广东省通俗音乐研究会在卜通100歌舞厅、中山大学举行了六七次新歌演唱会后，因为1993年和1994年"签约歌手热潮"的来临，音乐人各自为政进入商业潮流中，暂时解散。

2002年6月6日，广东省流行音乐学会正式注册成立，陈小奇再次出任会长，刘志文、兰斋、毕晓世等人任副会长，李广平、陈洁明任秘书长。"学会"于同年12月26日在天河体育馆举行"首届广东百名歌手演唱会"，向社会表明振兴广东歌坛的决心和自信。其后两次颁发"学会奖"，对广东歌坛起到了切实的推动作用。

应该说，广东省流行音乐学会仅仅是音乐人的创作交流组织，在商业运作上一直没有进一步的建树。与香港的香港作曲及作词家协会即著名的CASH协会相比，我们在版权保护、著作权分配、音乐人权益的保护上没有任何介入，所以在商业上的作用无法体现，许多活动无法展开。但从文化意义上，广东省流行音乐学会还是受到词曲作家的拥护的。

十六、音乐人与歌手北飞

《好人好梦》

作词：樊孝斌　作曲：宋书华　演唱：宋雪莱、卢以纯

烛光中你的笑容　暖暖的让我感动

告别那昨日的伤与痛　我的心你最懂

尽管这夜色朦胧　也知道何去何从

我和你走过雨走过风　慢慢地把心靠拢

就让我默默地真心为你　一切在无言中

有缘分不用说长相守　让温柔与众不同

就算是人间有风情万种　我依然情有独钟

亲爱的我永远祝福你　好人就有好梦

好人就有好梦

从1997年开始，广东歌手北上北京发展就已经蠢蠢欲动，如李春波就因为广州的发展空间太小而较早北上。其后，毛宁、林萍、甘萍、林依轮、山鹰组合、光头李进、伊扬、火风、金学峰、陈明、周艳泓、刘小钰、王子鸣和陈妃平相继跑到北京去了，真可谓有点"胜利大逃亡"的意思。最后，音乐人也沉不住气了，李海鹰、兰斋、毕晓世、张全复、浮克、刘克、毕晓笛、捞仔等将近30位音乐人移居北京开创自己的新的事业。所幸的是，他们把广东音乐人先进的制作理念，严谨的工作态度，精美的编曲概念，灵动的旋律意识，务实的工作作风都带到了北京，取得了许多新的成就。如浮克以《家乡美》为代表的新民歌系列作品，捞仔以《梦的眼睛》《欢乐海》为代表的糅合民族、美声、电子等新观念的作品，都在全国反响不俗。

在北京发展的原广东音乐人几乎都找到了自己新的位置和角色：张全复成为中央电视台许多晚会的音乐总监，李海鹰和捞仔在电影音乐和电视剧音乐方面成就斐然，兰斋是中国唱片总公司的音乐总监，毕晓

世是北京海蝶唱片公司的老板，无论是个人财富还是专业成就，都获得了大幅度的提升。歌手们更是如鱼得水，虽然新歌不多，但却有了更大的演出空间，中央电视台以及全国省级电视台的各种晚会与其他演出机会，让他们获得了比在广州时更多的曝光时间！

究其原因，我认为广东歌手和音乐人大规模北上的最根本原因是广东电视传媒在传播流行歌曲方面的不思进取和无所作为（尽管广东有全国最优秀的平面媒体，但歌曲和歌手最适合的传播途径还是电子媒体）。到了今天，歌手在广州几乎没有任何节目可以"打歌"，可以演唱，这不能不说是广东歌坛的悲哀；广东目前既没有任何在全国有影响的如湖南卫视的《超级女声》这样的电视节目，也没有中央电视台三套这样专业的文艺频道，歌手在广州的宣传机会少得可怜，无法"出头"的歌手不走怎么办呢？

十七、广东创作歌坛新生代

《唔得返顺德》 作词、作曲：李培　演唱：陈辉权

如若你银行有几千几百万　有几多我不过问

如若你外形有勇敢的气质　你也应该表里如一

习惯每天勤奋做个好公民　无论春风秋雨返到顺德都开心

就算每天仍会海啸和地震　只要勇敢英勇挺身怎怕那火海刀山

做乜又患得患失　捱苦早晚都值得　其实你唔懒　难道你来晚

还是你未曾尽你本分

话得就系一定得　唔得可以返顺德

无论远或近　前路宽或窄　凭着傲气闯没有损失

（全力拼到底没有损失　话得一定得）
如若努力上进发展怎会慢　鸟先飞也不算笨
如若你极热爱那些基本原则　你也应该很爱顺德

　　2005年8月1日晚上，首次由广东省流行音乐学会和广州电视台联合主办的广东新生代音乐人作品演唱会，在广州电视台演播厅隆重举行，20多位年轻的词曲作家，30多首优秀作品，向大家一一展示了广东乐坛的最新动向。

　　这场以广东"少壮派"音乐人为主体的作品演唱会，新生代著名音乐制作人、作曲家高翔、林静、陈辉权、梁天山、冯建聪，深圳的秋言，汕头的林伟文、徐东升、蒋声欣，创作歌手谢亮子、施文斌、胡力、龙军、童彤等人，都演出了自己多年积累的优秀的歌曲作品。童星李思琳，歌手宋雪莱、陈海铃、廖芬芳、王缇、张曼莉、齐斯宇、黄丽芬、吴俊毅、刘惜君、马海生等人倾情演绎了作曲家的作品，《如何明白你的心》（高翔词曲）、《迷情德古拉》（梁天山词，陈辉权曲）、《故乡月》、《一个人飞》，以及 *Don't be Shy* 等歌曲在现场皆反响热烈。

　　其中，陈辉权是新生代制作人中的佼佼者。他是2006年最好卖的粤语专辑《东山少爷——唱好广州》的幕后推手之一；作为前"丰收乐队"主创者的他在2006年终于到了"丰收"的季节！他于2006年推出了自己创作、编曲、演唱的全新粤语大碟《音乐大厨》，专辑中充满岭南韵味的《老婆靓汤》和《唔得返顺德》等粤味歌曲在各大电台热播，再掀新一轮粤语歌曲风潮，使得本来已是"名句"的"唔得返顺德"更是在大街小巷广为流传。据说还得到广州前市委书记的大力赞赏！托人到处找他的CD，要一听为快！成功地从一名幕后音乐人转型为创作歌手的他，在2007年新年到来时收获了更为贵重的礼物——他的太太为他生下小美女一名！看来歌坛真是后继有人！

十八、旅游歌曲

《马兰谣》 作词、作曲：陈小奇　演唱：李思琳

青山一排排呀油菜花遍地开　骑着那牛儿慢慢走夕阳头上戴
天上的云儿白呀水里的鱼儿乖　牧笛吹到山那边谁在把手拍
这里是我的家这里有我的爱　爷爷说过的故事我会记下来
这里是我的家这里有我的爱　外婆唱过的童谣我会把它唱到青山外
（本歌曲为广东省阳春市旅游歌曲）

"唱响家乡"是陈小奇在广东强力推广的原创旅游歌曲品牌。从2003年开始，由陈小奇率领的以广东作者为主的中国著名词曲作家"唱响家乡"系列活动采风团，先后到梅州、阳春、虎门、深圳等地采风，为当地政府和旅游部门创作并制作了《梅开盛世——梅州组歌》《追春——阳春组歌》《天风海韵——虎门组歌》《鹏程万里——深圳组歌》四大组歌，以组歌的形式全方位地推介各地的旅游文化资源，使旅游歌曲的创作跨入了一个新的发展阶段。这其中出现了一批有浓郁广东地方文化特色又兼具流行潜质的歌曲作品，如《马兰谣》（陈小奇词曲）、《美丽之路》（陈洁明词，李小兵曲）等歌曲在全国都能找到知音。

旅游歌曲的创作其实是文化品牌战略实施的最见成效、传播最广的一种艺术形式，人们往往因为一首5分钟的歌曲而了解了一个城市或地区的旅游资源、文化特征、民族旋律等人文历史范畴的东西，而且以一种娱乐化的审美心态接受了这种文化信息。所以，旅游歌曲大有可为。

旅游歌曲也是流行音乐与城市文化、商业文化结合的产物。没有城市和企业的出资制作和强力推广，这种带有浓烈地域文化特征的歌曲

不可能引起他人的兴趣；而恰恰是因为这种歌曲带有当地的音乐文化特征，才有别于一般的流行歌曲和民族歌曲。我们知道，《请到天涯海角来》《太阳岛上》都是非常成功的旅游歌曲，传唱几十年不衰；而容中尔甲创作演唱的《神奇的九寨》简直就为九寨沟旅游风景区做了一个超过千万元的大广告！所以，花几万元制作的一首歌曲，产生千万元的派生效益，已经不是什么奇迹！旅游文化、企业文化与流行音乐产业化的合作，实在是一条新的财富之路！

十九、民营唱片公司

《月亮之上》　作词、作曲：何沐阳　演唱：凤凰传奇

我在仰望　月亮之上

有多少梦想在自由地飞翔

昨天遗忘啊　风干了忧伤

我要和你重逢在那苍茫的路上

生命已被牵引　潮落潮涨

有你的远方　就是天堂

谁在呼唤　情深意长

让我的渴望像白云在飘荡

东边牧马　西边放羊

野辣辣的情歌就唱到了天亮

在日月沧桑后　你在谁身旁

用温柔眼光　让黑夜绚烂

　　近几年来，在广州的机场路的广东音像城里，大大小小的档口绝大部分都是民营音像企业的门市部。在2005年之前，这些民营音像企业最显著的行业特点就是代理发行和购买海内外唱片制作公司（工作室）的版权，少有涉足唱片制作和歌手包装领域。随着形势的变化，音像业的民营企业家们纷纷醒悟，唱片版权和音乐著作权拥有者将会成为最大得益者；而且，近年来的彩铃歌曲业务、无线增值业务等都有广阔的发展空间。于是，广州陈小奇音乐公司、广东飞乐影视公司、广东天凯唱片公司、广东吕飞唱片公司、广东孔雀廊音像发行公司、广东新京文音像发行公司、广东星文文化传播公司、广东美卡文化传播公司、广东星外星文化传播有限公司等开始了新一轮的造星运动，目前已经取得初步成绩，容中尔甲、宋雪莱、张敬轩、魏雪蔓、刘嘉亮、杨臣刚、香香、张振宇、郑源、沼泽乐队和OT乐队都在全国取得不错的成就。

　　其中，为人极为低调的孔雀唱片老板陈仁泰和他的位于顺德的公司与工厂，成为最大的赢家之一。他于2004年开始构建他的原创音乐基地，先后签约郑源、廖芬芳、凤凰传奇、龙军、赵默等实力派歌手，凭借公司原有做越剧唱片、VCD、DVD积累的雄厚资金和强大发行网络，短时间内就推出大批量歌手的原创专辑。2006年郑源的《一万个理由》、凤凰传奇的《月亮之上》、谢军的《那一夜》，都长期占据全国各地彩铃排行榜的前列，他们也成为全国各地演出商争相邀请演出的耀眼明星。另外一个谱写新时期财富故事的唱片业老板是广东飞乐影视公司的董事长钟雄兵先生，卖磁带出身的他对市场有一种天生的敏感，他签约的杨臣刚和他的《老鼠爱大米》，香香的《猪之歌》，张振宇的《别说我的眼泪你无所谓》《不要再来伤害我》等也在市场受到强烈追捧！"网络歌手"成为钟雄兵发家的"独门利器"。陈仁泰、钟雄兵我都接触过，他们身上最明显的是强烈的市场经营意识，相信市场、相信老百姓的选

择，是他们共同的特点！他们最相信的是"百度搜索风云榜"，而不是电台报纸的任何评论！

作为原来出身于发行商的广东新一代民营唱片公司来说，制作的商业性是它们的首选，强大的发行能力，使广东星文文化传播公司、广东美卡文化传播公司、广东星外星文化传播有限公司都拥有傲视群雄的雄厚资本，它们已经成为中国唱片业的新的领头羊，中国唱片业因为它们的崛起而改变，国营唱片公司近年来鲜有作为，真是三十年河东，三十年河西，新一轮的财富故事要换由它们去演绎了！

二十、彩铃歌曲与发烧专辑

《一万个理由》 作曲、作词：龙军　演唱：郑源

就在感情到了无法挽留而你又决意离开的时候
你要我找个理由让你回头可最后还是让你走
你说分手的时候就不要泪流
就在聚散到了最后关头而你又决意忘记的时候
我也想找个借口改变结局可最后还是放了手
你说分手了以后就不要让自己难受
如果你真的需要什么理由一万个够不够
早知道你把这份感情看得太重
当初说什么也不让你走
如果我真的需要什么借口一万个都不够
早知道我对这份感情难分难舍
当初说什么也不让自己放手

　　2005年后的广东新一轮原创流行歌曲都有一个特点，就是高度的卡拉OK传播性和彩铃市场的受宠：如刘嘉亮演唱的《你到底爱谁》、张振宇演唱的《别说我的眼泪你无所谓》、张敬轩演唱的《断点》、郑源演唱的《一万个理由》、OT乐团演唱的《天使之恋》、单行道乐队演唱的《猪都笑了》在彩铃市场都受到听众的欢迎，以惊人的下载率和使用率让民营的唱片公司获利甚丰。另外，就是大量的人声发烧碟在广州的风行：以"柏菲""涂鸦""新京文""怡人"等品牌小制作公司制作的人声发烧唱片在珠江三角洲一带持续受到"发烧友"的"追捧"，以至打进了香港地区和东南亚的唱片市场，为广东赚取了不少的外汇收入；发烧唱片的兴起至少在制作上为广东歌坛挖掘了相当充分的资源和人才，也在制作品质、经营模式上拓展了唱片的市场空间，是一件好事情。

　　而无线增值业务的兴起也挽救了不少歌手和音乐人。其貌不扬的王强的故事颇为有趣。他先是被广州的音乐氛围吸引毅然辞去药剂科副主任的职务投身自己喜爱的歌唱事业，到广州担任唱片制作助理和企宣；随后制作的首支单曲《秋天不回来》参加中国移动彩铃唱作大赛广东省赛区总决赛获得最佳原创歌曲奖后，其在中文门户搜索网站百度上连续几个月的日平均搜索量高达16万次以上，成功登上中国无线音乐排行榜前三甲；然后推出首张个人专辑《秋天不回来》大火，从此又成就了由一名平民百姓跻身红歌星行列的"青蛙变王子"的传奇。

　　2007年1月14日举办的首届"无线音乐颁奖典礼"上，最大赢家就是演唱《一万个理由》的歌手郑源，销量超过1500万次，并获三项大奖。在全国彩铃市场前5名的歌手郑源（《一万个理由》）、王强（《秋天不回来》）、誓言（《我的誓言》）、庞龙（《你是我的玫瑰花》）以及张振宇（《不要再来伤害我》）中，居然有4个"广东制造"的歌手！是他们缔造了广东流行歌坛新一轮的财富故事！

彩铃歌曲的特点是：旋律是似曾相识的20世纪80年代末90年代初期的感觉，每一句都是"熟悉的陌生人"，每首歌曲都有一两句高度卡拉OK的乐句，让你过耳难忘；歌词几乎都是失恋的悲伤情歌，高度迎合人们宣泄情感的呐喊倾诉的"包房式"需求。可以说，近年来的流行歌曲从形式上已经不再是码头、火车站、城乡接合部的街市情歌，他们是手机的宠儿、包房的回响、财富的象征、电脑的背景音乐。但内容上实在是乏善可陈，不知道这是流行音乐的进步还是倒退？可以引发我们深思。

以上是笔者为20年来广东流行音乐历程所作的一幅速写式的随笔，难免挂一漏万，我当在今后有时间时再做修改。

2006 年 7 月 — 2007 年 2 月 25 日

父亲母亲在远方安息——

纪念我的父亲母亲

一

1981年，17岁的我就读于广东省韶关市乳源瑶族自治县的乳源中学，我的只有两年的高中生涯就要结束了。初夏的一天，在高中毕业的考场上，教导主任匆匆进来告诉我说："你父亲病重，处于弥留之际，你快去医院见他最后一面吧。"等我匆匆赶到韶关市的地区人民医院，已经阴阳两隔，我父亲去世了！

父亲病重时，我曾经去县里的人民医院看过他，病中的父亲脸色浮肿，但思维清晰。他得的大约是心脏病之类的吧，我对他的病情一直不太了解。我记得父亲非常肯定地说："别为我担心，你一定可以考上大学的，我们李家人都很聪明。"这就是父亲留给我的最后的遗言。

见到父亲遗体的那一刻，我感到人生的无边的空虚和荒凉，我没有想到死亡来得那么快，父亲只有58岁。之前的父亲治病的艰辛和困顿我都没有体会，都是我母亲和我哥哥在忙，所以我感觉突然和无常。在医院和在殡仪馆我居然没哭，只是深深地感到生命的无比的脆弱和无奈，也第一次感受到了人生的无力感和沉重感，有一种茫然和麻木的神情。

后来回到学校，天下大雨，我见到了一个非常要好的兄弟般的同学，那时候我才号啕大哭，这是记忆中哭得最为凄惨的一次。此后的高

考复习，更是茫无头绪，无心学习。每日头脑混沌，不知所学为何物。我那时最爱读的一篇文章是鲁迅先生的《呐喊·自序》，里面的一段，我永远都记得："有谁从小康人家而坠入困顿的么，我以为在这途路中，大概可以看见世人的真面目；我要到 N 进 K 学堂去了，仿佛是想走异路，逃异地，去寻求别样的人们。"别样的人们我没有见到，高考却落榜了；因为在这一年，我明明文科比理科成绩好很多的，却受到"学好数理化，走遍天下都不怕"的口号的蛊惑，报考理科的高考，名落孙山就成为意料中的事了。鲁迅先生在文章里还说："这寂寞又一天一天的长大起来，如大毒蛇，缠住了我的灵魂了。"在家里等待通知的那一个月里，悲痛和寂寞真的是像毒蛇一样，让我气都喘不过来。

　　1982 年，在没有决定是否参加重读班的时候，父亲去世前所在的单位准备安排我参加工作：当一名商店的售货员。我母亲在极度悲痛的情况下支持我重读一年，正是这个决定改变了我的一生。因为我妈妈说她无论如何不想看到我在一个乡村小镇上埋没我的青春，况且她也很明白她儿子实在不是当一名售货员的料。尽管那时当一名商店的售货员也是不错的工作——不是有个笑话就是这样说的吗："嘿，小子，好好干，干好了我提拔你当售货员！"

　　记得我从 9 月返校开始学习历史、地理，用 10 个月的时间狂背一气。我把历史地理全当语文来学：我朗诵历史书，不放过每一个注释，我把地理当作散文来读，兴趣十足！越到高考来临我越有底气，我在考场上考到数学时笑出声来，因为题目实在太简单了，理科转文科的优势就在这里。高考结束后没多久，有消息传来：本县考上重点大学的有 4 人，上本科线的有 6 人。我算了一下，似乎没我什么事，"再来一年吧"，我对自己说。结果，正式通知来了：我是考过重点线的 4 人中的一个！记得我填的第一志愿是中山大学，第五志愿是华南师范大学，结

果，我被华南师范大学中文系录取了。

终于，我让父亲的遗言成为现实。

多年以后，我用一首歌词来纪念我的父亲——《唱给父亲》："我多想抚平你脸上的沧桑／抹去你眼里岁月的辛酸／我多想用我那柔嫩的肩膀／分担你山一般沉重的希望／噢　父亲　我的父亲／没有你曾经坚强过的生命／怎会有我今天活泼的魂灵／没有你曾经艰难的远行／怎会有我今天骄傲的身影／我不想重复你旧日的时光／告别你当年骄傲的祭坛／我不想放弃我美丽的幻想／告别你曾经体验的凄凉／噢　父亲　我的父亲／没有你曾经褴褛的衣襟／怎会有我今天刚强的苏醒／啊　父亲　我的父亲父亲啊……"

二

我的父亲李治修，一生没有留下任何像样的文字。我记得看过他写的唯一的文章，居然是一份批判材料——大约相当于自传的东西，让我约莫了解了他谨小慎微、谨言慎行的小干部的一生。父亲出生于湖南郴州市宜章县新坪山村一个极其普通的地主之家，兄弟姐妹有8人之多。这个家庭成员的人生故事，简直就是一部近代中国的变迁史：大哥一生务农；二哥曾经是最早一批中共党员，在风起云涌的湖南农民运动中闹革命，是红军"湘南暴动"的参加者，上井冈山的时候已经是一名营长，轰轰烈烈的大革命失败后流落东南亚经商，后来回到家乡居然当过当地的小官僚；四哥是国民党南京航空学校毕业的国民党空军飞行员，1949年后到台湾，1971年去加拿大定居；五哥是国民党远征军的参加者。我父亲是1950年参加中国人民解放军，走上了一条和他的家族决裂的道路。这就是历史的吊诡之处：一家人居然有国共两

党军队的军人。如此错综复杂的家庭关系，我不知道我的父亲在一系列"运动"中，写过多少交代不清的材料？他有过多少个辗转反侧爱恨纠缠悲欣交集的无眠的夜晚？他又有多少个刻骨的思念与恐惧的煎熬之夜？而短暂的解放军文化教员生涯，在他的一生到底有过什么影响？这些，都因为我的年幼无知缺乏与父亲的交流而无从得知了，但我知道，他一定是一个心灵生活丰富的人，这点我从他喜欢写信和热爱读书可以感觉到。

在为人处世上，印象中父亲是一个温和宽容、谦卑容忍的人，从来没有见他和谁有过争执，在一个县的商业供销系统默默工作几十年。我记事起，他就经常不在家，上山下乡"搞运动"，到"干校"劳动改造，到边远的小山村"蹲点"，常常是前脚到家，后脚出门，几乎没有时间关心我们的学习情况。不过，他的放任自由的家庭教育方式，对我而言，倒是给了我许多童年时玩耍和做梦的空间。

父亲热爱读书。我很小的时候，大概八九岁，就开始读长篇小说；小学没有毕业，我就和父亲一起，在小镇唯一的新华书店里把《水浒传》《李自成》《万山红遍》《海岛女民兵》《金光大道》等当时能够看到的小说全读了一遍。这些营养并不丰富的文学养料，在那个贫瘠的时代也给了我们许多想象的慰藉。

因为家庭成分问题，我总是觉得我父亲的身上始终笼罩着一股淡淡的哀愁的味道，在这30多年"运动"不断的岁月里，他对自己卑微平凡的一生，是否也有过无尽的感慨和叹息？他对万里之外那个长相酷似自己的兄弟有怎样的一种刻骨思念？他的家庭每个成员大相径庭坎坷跌宕的生命道路，是否让他有拿起笔来写作的冲动？这些都是让我深感疑惑的问题，可惜，没有等到我长成可以和他讨论这些问题的年纪，他就离我而去！父亲去世后，回到了他出生的地方，按我的理解，我出生的地

方固然是我的故乡，而埋葬父亲的地方，也永远是我的故乡。所以，我的故乡既是湖南郴州，也是广东韶关。我于是就成了一个有浓郁乡愁情结的旅人，所以会写下《你在他乡还好吗》和《永远的乡愁》等歌曲。每当想起父亲，我就会想起我写过的这首《永远的乡愁》（李广平词，邓伟标曲，光头李进演唱）的歌词："苦苦地追问／为什么爱这么深／拂不去故人的哀怨／抹不去离别的亲吻／漂泊的灵魂／是为了生命缤纷／要经历几多的浮沉／才能回古老的家门／梦里的小镇／还有那迷离清晨／拂不去乡音的真诚／抹不去所有的温存／流泪的星辰／寻找着生命永恒／要经历几多的驰骋／才能回心灵的家门／噢　永远的乡愁／永远的乡愁／剪不断的情丝／止不住的泪流／噢　永远的乡愁／永远的乡愁／望不断的乡关／唱不完的温柔／噢　永远的乡愁／永远的乡愁／牵着我颤抖的双手。"

三

我的母亲李仁环，也是一个平和温柔的好母亲。她是师范学校毕业，我问过她，您的文化程度算什么？她说属于"高小"程度，按我的理解可能属于"初中"。她当过几年小学老师，后来从事的是会计工作。

相比较父亲而言，母亲和我的交流多一些，但也只是些家长里短的告白，生活艰辛的叹息，对于我的学习，她几乎无法指点。我记得最清楚的事情，是母亲为我勤工俭学教我切萝卜的技术。我家所在的地方是一个综合加工厂，每年冬季会招收一批小工做切萝卜的工作，切100斤萝卜条收入3毛钱，在当时是一个相当有诱惑力的工作！我们每人一条凳子，放上案板，左边放一筐萝卜，右边放一个空筐，然后左右翻飞，刀片在阳光下闪耀，萝卜成片、成条飞向空筐。我一天最高纪录是切600斤，收入1元8角，一个假期下来，可以有几十元的收入。对20世纪

70年代初期的孩子来说，实在是个天文数字！为此，我母亲常常夸奖我和哥哥，帮家里的大忙了。现在想起这一段童年往事，依然让我心旌摇荡。感谢生命里面有着如此音韵铿锵的画面，让我面对任何艰难的生活细节时，都有童年劳动给我打下的丰厚底气。

我母亲不是一个多么能干的人，因为在家里我父亲把家务活几乎都干了；但是她依然称得上心灵手巧，把家里收拾得干干净净。我记得我们小时候家里还有个菜园，我父亲和我哥哥都是种菜的好手。从各种青菜到花生、番薯，等等，我们都自给自足，实在是能与目前小资们梦寐以求的"农妇山泉有点田"相提并论啊！对我当时来说，物质上的贫乏似乎并不可怕，最寂寞的还是精神生活，读完仅有的几本书，我们有大量的时间打鸟、采野果、游泳、漫游。母亲不太管我，所以我的小学和初中，记忆里面都是自由的时光：那些清澈见底的河水，漫山遍野的茶花和野山捻子花，高大的松树和成群结队的飞鸟，装点了我自由自在而又充满了母爱的童年。

我父亲去世后，特别是我离开家去广州读大学时，我才真正感觉到母亲的坚强与脆弱：坚强的是她从来不让我对家里的经济状况发愁，脆弱的是我每次假期结束离家时，她都会流泪，并且絮絮叨叨地叮嘱个不停。还好，我并不反感她的一切说法，因为我理解她的寂寞和孤独。每次回校，她都会把我送出去一大段路程，我走出很远，回头看看，可以看见她矮小、细瘦的身影在风中越变越小，然后，定格在我心里。我和妻子林静一起写过一首歌曲，叫《风中的背影》："说声珍重／是你越走越远的背影／万语千言／是你写在风中的叮咛／远走他乡／走不出你祝福的眼睛／握在手心／是你弥漫天际的温馨／回首如梦／是你风中削瘦的背影／岁月吹不干你纯真的心灵／人在他乡／终于读懂你的心情／字字句句／是你无处不在的关心／我早已告别飞车喧嚣的少年情／我早已抚平聚散离合的漂

泊心/风一样飘近你的话我依然还会用心听/梦一样透明这首爱你的歌能否让你动情。"

四

2004年5月初，已经瘫痪在床半年多的母亲，终于也魂归天国，撒手西去。我妹妹把这个消息告诉我的时候，是早上6点左右，我握着听筒的手有些颤抖，但没有哭泣。因为母亲患病已久，在这期间，我回去看过她几次，她痛苦不堪，和我说了许多次要安乐死。我母亲罹患的是背部的移动性肿瘤，医生最后的诊断是回家静养，开刀也没有用。

我看见她躺在床上，和我说话都非常费力，断断续续，她希望我们好好活着。她说她最担心的是我的哥哥，母亲觉得她一直有点愧对这个大儿子。因为我哥哥是属于被这个时代耽误的一代：上山下乡他赶上了，参军因为家庭出身不好没赶上；考大学因为高中基本没学也没有赶上，人过中年下岗他赶上了，女儿考上大学的高额学费他也赶上了。我母亲最放心不下的就是他了。母亲的双腿因为长期卧床而萎缩，我帮她一边按摩，她一边和我回忆过去。

我父亲去世时，我17岁，第二年考上大学，大学四年，母亲没有断过我的学习生活的补贴费用，尽管很少，我已经非常知足！因为母亲的工资收入是30元左右。我妹妹当时只有7岁，母亲含辛茹苦把她抚养成人送进大学，大学毕业找到工作，一路走来，担惊受怕。好在在她生命的最后10年里，我们兄妹生活稳定。她去我哥哥家里没有住多久，70岁的人，说病就病了，我们兄妹三人，轮流陪她，我想，最贴心的，还是我的妹妹吧。

我和我妹夫、妻子、女儿一起，赶到韶关市的时候，母亲已经被转移到了殡仪馆。我突然想起来，23年前，我就是在同样的地方送走了

我亲爱的父亲，想不到23年后我又回到了这个地方来送母亲！在来的路上，我妻子一直在和我女儿说奶奶已经到天国去了，我们大家不要难过，要好好为她老人家祷告，祈求她一路平安祥和喜乐，不再有病魔的袭扰，让她的灵魂在天国安息。

我看见母亲安静地躺在鲜花丛中，安详、平和。我忽然仿佛回到我的大学时光：那时我每次度完寒暑假回学校时，母亲都站在家门口流泪，她安静地向我挥手，一直到看不到我的身影为止。我写过一首歌词，叫《永恒的默契》："妈妈/什么时候白雪飘向了你的发际/妈妈/什么时候皱纹牵动了你的叹息/你忧郁地倚在门旁目送我远去/边挥着双手眼含着泪滴/妈妈/什么时候思念带走了我的感激/妈妈/什么时候星星点燃了你的回忆/你忧郁地立在路旁目送我离去/边说着再见边流着泪滴/噢，妈妈/我今天的美丽是你最好的慰藉/噢，妈妈/我今天的叹息连着你昨天的焦虑/忘不了成长的岁月里你泪水串起的涟漪/忘不了我追求的岁月里/你是我生命中永恒的默契/噢，永恒的默契。"这首歌曲的作曲者是龙伟华先生，演唱者是周亮，是她第一张专辑的主打歌曲。很多人也许没有听过，然而我自己特别喜欢这首歌词，我现在在心里默默念着这首歌词，希望妈妈在天堂里也可以微笑着听到！

五

我现在是这个世上的又一个孤儿了，好在我有我深爱的妻子和女儿，还有我的哥哥和妹妹。我的父亲母亲都是平凡而卑微的中国普通百姓，我们深深地爱着他们！他们没有什么丰功伟绩，最大的成就就是养活了我们兄妹三人，在那些苦难无助的岁月里，我们都无从了解他们经历的因为家庭出身不好而蒙受的屈辱与苦痛。我的父亲母亲性格都非常

温和，甚至有点懦弱，他们对我们从不打骂，我们的家庭气氛非常民主。他们还都有一个特点：喜欢读书。我父亲生前经常和我看同一本小说，如《李自成》《水浒传》等，还和我一起打过篮球，非常有趣。他们都不太喜欢说话，喜欢委曲求全，喜欢默默地把痛苦自我消化掉。父亲母亲的性格深深影响了我的人格的成长，我今天在任何时候都比较平和的心态，应该是来自父母亲的遗传吧。

　　母亲临去世前，我妻子曾经和她一起做过祷告，又一个清明节到来了，我无法回去看望我的在故乡安息的父母亲；我们对父母的爱，就是深深记住并缅怀他们的爱。我在北京为他们祷告，愿我的父母亲安息。

2006 年 4 月 5 日，清明节，在北京一稿

2007 年 4 月 5 日，清明节，在北京二稿

2017 年 4 月 2 日再修改。也许这篇文章会一直写下去

山鹰组合：飞翔中的歌唱

一

我已经很久没有在现场听一首陌生的歌曲被感动了。可是那天在中央民族大学礼堂听"山鹰"的新歌曲《彝人之歌》时，我被深深打动了！这首第一次听的歌曲，没有完全听明白歌词，但有些歌曲不一定听完，你就会被打动，有想流泪想喊叫的冲动，那天的我就是这样。2006年11月18日，彝族的新年，按照他们古老的太阳历，一年收获的季节到了，该休息庆贺一下了，于是民族大学成为思乡的海洋，在歌声里我们共同完成了一次怀乡梦之旅。那天晚上，"老鹰"吉克曲布醉了，我也醉了。但朦胧中我记得《彝人之歌》的强悍气势、磅礴的情怀、催人泪下的内在精神气度，恰恰证明老鹰在自己博客上的自我介绍：生命是隐藏在心底的一滴泪水，坚强得流不出来，脆弱得一碰就碎……这是一首有史诗气质的大作！据说作词的是著名的彝族诗人吉狄马加，真是名不虚传。"我曾1000次，守望过天空，那是因为我在等待，雄鹰的出现。我曾1000次，守望过群山，那是因为我知道，我是鹰的后代。啊，从大小凉山，到金沙江畔，从乌蒙山脉，到红河两岸。妈妈的乳汁像蜂蜜一样甘甜，

故乡的炊烟湿润了我的双眼。守望过天空，那是因为我在期盼，民族的未来。我曾1000次，守望过群山，那是因为我还保存着，我无法忘记的爱。啊，从大小凉山，到金沙江畔，从乌蒙山脉，到红河两岸。妈妈的乳汁像蜂蜜一样甘甜，故乡的炊烟湿润了我的双眼。"山鹰在唱到"故乡的炊烟湿润了我的双眼"时，我真切地看到泪水在他们的眼眶里打转，什么叫灵魂的歌唱，这就是灵魂的歌唱！什么叫心底的呐喊？这就叫心底的呐喊！

回到家里，我把山鹰《忠贞》专辑和《忧伤的母语》专辑再细细听了一次，我为他们的进步感到由衷的兴奋。他们已经长大，他们已经飞越心底的大小凉山，真正走向了世界的大舞台。因为，我在一次赴黔东南采风的感言里说过，"民族文化的神韵、现代歌曲的表达方式、远古先民的历史怀想、美如天籁的自由吟唱"，这就是我们今后创作的根！山鹰的音乐，就是具有这种特征。老鹰吉克曲布是一个有高度文化自觉的歌手，他对彝族母语的内在生命韵律有高度的敏感，这个以彝族语言最早写作民谣歌曲的创作者，一直用他独特的声音，寻找彝族的精魂。他在车水马龙的城市吟唱高山流水，他在高楼大厦的旁边追随明月清风，尽管唱的是《残缺的歌谣》，依然让人热血沸腾、热泪盈眶！

二

大约是1994年，广东电台新闻台的节目主持人邱丽萍拿了一盒由"山鹰组合"演唱的来自大凉山的彝族民谣歌曲专辑给我们，说是她出差四川大小凉山时候别人送给她的。当时，我和陈小奇先生都在太平洋影音公司供职，他是主管节目的副总经理，我是企划制作部主任。我们一

听之下，颇为吃惊，简单的旋律，简陋的编曲，却掩盖不了他们演唱的天然的真纯与质朴，骨子里流淌的忧伤与抑郁。我们两个人都非常喜欢这些淳朴的来自大山深处的歌曲与他们那充满灵气的歌曲写作和演唱。可是，拿给发行公司的人听，他们说，卖不了，太土了！陈小奇力排众议，坚持制作。所以，在唱片公司掌握"话语权"还是很重要的，否则，没有这次冒险，怎会有后来山鹰的辉煌？！

我记得当时刚好有一个活动——岭南流行音乐巡礼，主办单位是珠江经济广播电台，主事者是我的朋友陈石。我们太平洋影音公司的专场名为"太平洋风暴"，我和陈小奇老师都决定让山鹰组合参加这场在广州友谊剧院举办的演唱会。记得当时由吉克曲布、瓦其依合、奥杰阿格组成的山鹰就每人拿着一把吉他登上了大都市广州的舞台，一曲唱罢，台下的观众给予热情的掌声与喝彩声，台下的音乐人都看傻了！掌声雷动的同时，著名音乐人王文光（就是帮谭咏麟写《还我真情》、帮李克勤写 *My Shary* 的作曲家）就过来问我："天啊！你们从哪里弄来这几个土得掉渣的宝贝？可是他们的音乐真是好听啊！"这可能是西南少数民族歌曲在广州的现代舞台上的第一次亮相吧，可惜当时没有"原生态"一说，但他们的"原生"魅力已经开始打动我们的心。

经过这场演出的检验，陈小奇老师更加坚定了制作山鹰组合唱片专辑的决心。尽管一开始唱片订货会上只有几千盒的预订量，但事实证明，我们的判断是对的：民族音乐与流行音乐的结合，产生了绝妙的化学作用，一盒经典的专辑《走出大凉山》诞生了！该专辑发行超过30万盒，创造了一个当年音像界的奇迹。加上后来制作的另外两张专辑，总发行量突破80万盒！陈老师命我为山鹰组合《走出大凉山》写作一篇唱片文案，于是有了这篇写于1994年的小文章："他们来自神秘、遥远、沉默而又气势磅礴的大凉山，那片莽莽苍苍的原始森林赋予他们纯朴、

粗粝、坚韧的心灵；他们来自那个以鹰为崇拜物，历史悠久，有自己独特的文化形态、环境背景、语言系统的彝族，因此，他们的音乐野性而朴实、激情而自由、悠扬而绵长、粗糙而旷达，一如他们故乡的山风和秀水。一旦沁入我们这一些疲惫、蒙尘、迟钝的现代城市人的心灵，必将使我们感受到前所未有的心灵震撼和审美感悟，在这个以经济关系主宰一切的商业化社会里，他们用独特的音乐语汇和自如洒脱的舞姿、沉郁粗犷的嗓音，给我们这个社会注入了何等清新的生命力！在这个日渐疏离、隔膜、心理防线愈筑愈厚的人际关系恶化的社会里，他们让我们感受到人性的温暖和单纯、情感的真挚与厚重。同时，他们还让我们感应到了流行音乐的另外一种可能性：音乐文化在与异族血脉相交融的汇合之后，将产生一种更为强悍的生命力和内在的情感张力，让我们在摩天大楼的阴影之下，认识三个鲜活的音乐之魂。他们的声音来自他们的心灵深处，自然天成，不加修饰；他们和现代唱片工业的汇合，是一次古典与现代、汉民族与彝民族、主流音乐与非主流音乐的多方面强力碰撞！他们不知道什么叫矫情，更不会去刻意媚俗，他们只想在一个泛卡拉OK的年代里，显示一种与众不同的音乐个性、文化原生力和来自遥远山川部落的呼唤而已！这是一股无法抗拒的魔力，请随着她的牵引，乘上山鹰的翅膀，翱翔蓝天！"

我记得，1996年，我们太平洋影音公司的签约歌手还集体在南京举办过一场大型的"太平洋风暴"演唱会。其后，南京报纸《金陵晚报》单单报道了山鹰组合演出的盛况，大加赞赏，溢美之词令我和其他歌手都感到郁闷和遗憾！从此，山鹰组合在全国逐渐走红；到后来从云南、四川、贵州"大火"，一路"烧"回广州，唱片大卖，算是给我们公司的唱片销售部门上了一节关于唱片营销的实践课！

三

　　2006年12月9日，我参加完模特兼电影电视剧演员于娜的新闻发布会，就赶到位于北京鼓楼西大街77号的"辣客"餐厅与山鹰组合以及美女Maggie、安子等一起吃饭。出了地铁环线的鼓楼站，我走在寒冷的北京街道上，傍晚5点左右的北京，忽然天就黑了，街上有烤红薯的香味在飘荡，但一想到"辣客"的美味，我就抵挡了烤红薯的诱惑。上回我介绍老鹰吉克曲布和Maggie的台湾背景的唱片公司谈合作的事情时，就吃过一次"辣客"，唇齿留香啊！上次是吉克曲布请的我们，这回由Maggie买单，哈哈，下次轮到我了。我真心喜欢和"山鹰"一起吃饭，可以听他们唱歌，听他们讲各种奇闻逸事，好玩！

　　一进"辣客"餐厅的门，就看见"彝人制造"和几个熟悉的脸孔正在高谈阔论。这个"辣客"餐厅是山鹰组合成员沙玛拉且开的，这里有绝妙的"干锅"美食，我们上次吃了一次后回味无穷！而且，最重要的是这里吃饭气氛特别好，有歌曲、有故事、有美丽的姑娘、有帅气得一塌糊涂的小伙子！老鹰吉克曲布的帅就不用我多说了，他的故事一箩筐，年轻时候引无数圈中美女歌手竞折腰啊！那天还见了另外一个彝族帅哥：曲木古火·秋风，此人身高一米八几，英俊健壮，嗓音浑厚磁性，据说是一名歌手。原来，他就是最近红火的电影《我的长征》里面彝族少年达尔火的饰演者。曲布说影片最出彩的就是这个把红旗插上敌人碉堡的彝族少年达尔火，此次是他首次"触电"，希望早日听到他的歌声。

　　这餐饭印象深刻的还有一个叫沙玛学峰的彝族小伙子，他不仅会唱云南彝族民歌，还会唱贵州彝族、布依族、白族等西南少数民族的歌曲，被大家称为西南民歌王子。老鹰吉克曲布不仅带来了家乡的香肠，吃得我们"脑满肠肥"，还一边听他说即将在家乡举办大型演唱会的计

划和彝族民歌现代化走向世界的设想。沙玛拉且依旧是冷幽默逗得我们哈哈大笑，奥杰阿格还是诚恳地用可口可乐与我们干杯。我牢记上次彝族年喝醉的教训，量力而行，没有勉强自己。就算遇到彝族美女阿依敬酒，也要保持最清醒的头脑！阿依据说是凉山彝族人的形象代言人，有多漂亮，大家可以想象！可恨的是吉克曲布说她从来没有收到过代言费，哈哈，看来这个大凉山的知识产权保护工作做得很不到位啊。

对了，那天还有一个意外收获：吉克曲布从家里给我带来了一块大腊肉！他说："可能是全中国最好的腊肉！"这个聪明过人的家伙还在他的博客上做广告说："等待已久的家乡过年腊肉今天终于到达北京！无论如何今晚是要海吃一顿的，关于减肥的事儿只有期望于春天了！腊肉没有到达的彝族朋友们只有咽下自己的口水了，反正有我帮你们吃先了……"怎么样？你们的口水是不是要流出来了？不瞒您说，我今天在家里品尝了这块腊肉，我要说："曲布啊曲布，这真是世界上最棒的腊肉！"

回家的路上，我心里一直回旋着山鹰最新专辑《忠贞》里面的一首歌曲《把歌放在酒里唱》："把歌放在酒里唱／想起阿妈愁肠断／慈祥笑容只能梦里见／日夜等的人儿他在天涯……"这首歌曲就像我们吃的这餐饭一样：韵味悠长，回味无穷，欢笑和泪水都放在心里面，忧愁和悲思都让它飘散在北京寒冷的夜风中！

<div align="center">四</div>

2004年推出的山鹰《忠贞》是一张被严重忽视的卓越而优秀的专辑。是啊，在这个众声喧哗、日益浮躁的商业化市场化社会里，山鹰在面对自己的音乐梦想时，依然在勇往直前，而我作为一个他们的听众，

却往往会黯然神伤！《忠贞》是一次寻找民族灵魂的漂流之旅，也是对城市文明反思、批判之旅。从忧伤的《序曲》开始，老鹰的目光就越过千山万水，回到了大小凉山的山涧清风里；《橄榄树在梦中结满果子》里面那几句吟唱在我听来是撕心裂肺的哭泣之声，"老人临死之际／眼光穿透虚无之境／将最后一碗酒倒出来／祭奠山神／有死者棺木放于水中／在祈祷和歌声中／漂流为梦魂……"沉痛而压抑、无助却坚强、野性而温柔、忧伤却坚韧；《把歌放在酒里唱》和《如今的情歌》都是典型的"鹰式情歌"：温柔如水，真纯如酒，柔肠百结，沉郁朴素，是他们在仰天长啸前的深情回眸，是对彝族部落母亲的难舍难离，是梦想少年的青春呓语，是刚强汉子的深切倾诉；如果说在《忧伤的母语》专辑里山鹰试图完成一次回归母亲血脉心路历程的初步探险之旅的话，歌曲《忠贞》就是一次文化自觉的宣言与呼告："说了反而会好／不说心儿会撕裂／这句话我忍了千年万年／我爱你／开始只是细流／后来变成了汹涌／多年来我梦里重复那句话／我爱你"，激情如海浪般汹涌，只为了表达对这片古老土地的血泪之爱！真是因为有对母语的忧思与反诘，山鹰才获得了对汉语的颖悟与思索：老鹰吉克曲布对汉语语言表达的精准把握，大大超出我这几年对他的估计，思想的成熟是内在的，语言的表达在歌曲里化作简洁的跳跃的诗句，与他的音乐水乳交融，浑然天成。

　　我看了吉克曲布答记者的系列问题，对他来自生命本体的一些思考大为赞赏。他对彝族音乐走向的把握，他对作为一个彝族人的文化传承者的使命感和忧患意识有强烈的认同与实践感受，他们定期回到四川、云南的彝族山寨中采风，把他们对母语的切肤之爱，化作一首首动人的旋律，芬芳我们麻木已久的听觉神经，给我们美丽的刺痛感受！怪不得世界著名作曲家、奥斯卡金像奖的获得者谭盾先生在听到老鹰吉克曲布的一些作品后，惊叹不已，说他们的音乐完全可以作为音源采样的素

材。我想，谭盾真不愧是有眼光的大师！因为，山鹰们的音乐来自故乡厚重的大山，所以底气十足；因为，他们来自底层，所以他们的音乐是和彝族人气息相通、血脉相连，所以他们在大小凉山有着神话般的文化地位。他们会否成为音乐大师我觉得都不重要，重要的是他们是彝族人的文化大使：用歌声延续一个民族的记忆，这难道不比简单的流行更让人激动吗？

　　继续飞吧，山鹰，期待你们的新声音！

2007 年 3 月 7 日，星期三

歌唱，在古典与现代的
交融处——
聆听李泰祥先生及其他

一

30年前一个酷热的夏季，读高中的我从我那穿喇叭裤花衬衣、留长发的哥哥手里提着的三洋牌收录机里面，听到了一首改变我一生的歌曲——《橄榄树》。用什么词来形容我听到齐豫演唱的李泰祥老师作曲、三毛作词的《橄榄树》这首歌曲的心情呢：空谷足音？振聋发聩？石破天惊？韵味无穷？完美细腻？雅俗共赏？是的，用完这些字眼，这首歌曲都当之无愧！我后来从事流行歌曲创作与评论工作，与这首歌曲有着深刻的渊源。

歌曲可以这样写，这样唱，这样所向披靡进入心灵深处，在我，无异于一颗精神原子弹的爆炸，直炸得我头晕目眩，震荡至今。读高中的我，当时既没有任何关于这首歌曲的资讯资料，也不明白台湾歌坛的发展情况，但因着对三毛的点滴了解，感觉到一个歌曲新世代的来临。因为，之前我经过邓丽君、刘文正以及当时台湾校园民歌的启蒙，已经感受到一种全新的流行歌曲审美潮流的到来。《橄榄树》是颠覆之后的第二次颠覆：一种诗意的、文学的、哲学的流行音乐也是可能的；流行歌

曲不仅能解放我们的肉体，获得一种狂欢式的释放，也能开启我们的心灵，获得一种心灵的感悟与审美的体验。这是两种不同的生命形态，演唱的人，前者我们把他们叫作"歌手"，后者像齐豫、李泰祥、罗大佑这样的人，我们把他们称为"歌者"！

<div style="text-align:center">二</div>

　　李泰祥其实是一个古典的、学院的、书斋的人。他以一个优秀小提琴手的身份跃入歌坛，一出手就成为经典，这不是一个偶然。作为台湾交响乐团首席小提琴手和指挥的他，介入流行音乐的创作，实在是出于一种强烈的文化使命感，是一种文化抱负的体现。君不见他在《橄榄树》唱片专辑的前言中，写下长达千字的文章：《走入群众，将文学带进生活——寻求自己的歌》。在这篇重要的"音乐宣言"式的文字中，他表达了对烂俗的、娇声作态的、抄袭模仿的"东洋调子"与"西洋流行歌"的激愤的批评姿态与拒绝态度，旗帜鲜明地表达"音乐家不能再老是躲在象牙塔里，音乐家也要为社会付出爱心和关切，为社会服务，写出大家的歌，写出与我们生活有密切关系的歌，写出以我们的表达方式来表达感情，又不落俗套的大众歌曲"，"写出有风格，能表现我们现在大众生活里最动人、精致的感情，写出大众的欢乐、悲哀和对时代的感觉，并融合文学，透过大众歌曲的形式，带给群众，走进生活"。这些话语，现在读来，对我们这些热爱流行音乐创作与欣赏的人来说，依旧是振聋发聩的、大有启迪的话语。

　　李泰祥身体力行，与台湾优秀的文学家余光中、三毛、诗人罗青、蓉子、罗门、郑愁予、痖弦、向阳等人合作，将流行音乐提升到一个前所未有的高度。《橄榄树》因此诞生！《橄榄树》经由齐豫那既柔美得如

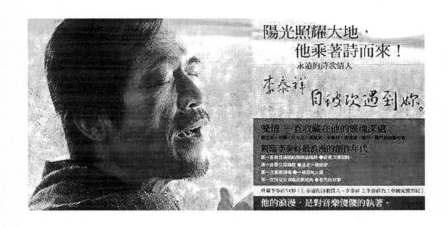

音乐大师李泰祥专辑
《自彼次遇到你》

泣如诉舒展温润又有震撼人心的内在力度的歌喉演绎出来，立刻风靡华
人世界，成为经典中的经典！这首歌曲的"流浪异乡"的意象和寻找梦中
家园的自由精神，一下子成为海峡两岸大学生和城市知识分子的文化流
行风向标，数十年不衰减。我记得，当时许多作家以《橄榄树》为标本，
写作了大量的散文、评论文章，流行歌曲似乎从来没有如此的礼遇。那
么，李泰祥先生又是怎么看待这首歌曲的呢？"这首歌就是因为有自由
自在的精神，才被大家认同。……我自己经常被传统束缚，生活上有许多
框架，总觉得处处碍手碍脚，一心希望能自由自在地写与创作。《橄榄
树》所代表的，就是我个人对个人生命完整的自由与追求完美的理想之
寄托，可以打开胸襟，不再拘泥某些传统……这些都是我真正有感而发

的。"自由精神、理想之梦，加上齐豫波西米亚的浪漫形象与情怀，都是这首歌曲成功的内在核心元素。

从音乐形式上来看，李泰祥也是大胆把学院派的许多音乐元素，运用到《橄榄树》专辑中来：他动用30多人的管弦乐编曲伴奏，严谨成熟的音乐理念与高超的作曲技巧，加上录制上的精益求精，都是台湾乐坛空前的创造，与当时吉他弹唱为主的校园民歌相成鲜明的对照；现代诗与音乐的结合，更从文化的意义上给《橄榄树》专辑以"力上加力"的功力加持，从而在"古典"与现代、流行与经典、雅与俗、精英与大众之间找到了一条堪称阳光大道的路子，成就一批经典歌曲。

从作曲角度去听李泰祥，可谓处处充满惊喜：他常常在你意想不到的地方峰回路转，然而与歌词的"咬合度"又是如此贴切；他的音符落在你的意料之外，却又美得如此惊心动魄、如此韵味悠长；他的曲式，常常与一般的流行歌曲不同，与你印象中的"艺术歌曲"也迥然有别，可谓是"艺术的流行"或称"流行的艺术"歌曲。用诗人罗青的话说："我与李泰祥合作《星》《答案》等抒情短歌，希望在简洁的现代白话中，表达出平凡的暗示及巨大的张力，以期与文言文式的句法抗衡，并呈现出一种全新的现代感与节奏感。"现在看来听来，李泰祥完全完成了这个预定的审美目标。

三

在一个安静的夜里，我把《永远的未央歌——民歌30演唱会》安静地看完，想到了四个字：生、老、病、死。生：是指现代中文流行歌曲的发生与发展，她生机勃勃的青春期与成长，那些年轻的生命与渐渐苍老的容颜；老：参演人员全部40岁以上，偶尔几个没有到40岁的，

也是民歌的孩子与热爱者；病：回头看我们今天的歌坛，是不是"有病"——没有真诚、没有感情、没有刻骨铭心的爱恋，没有生死相许的期盼，也没有清风朗月的清新；死：一代流行音乐大师梁弘志、马兆骏、黄大城、薛岳都已经去天堂歌唱！当我看到李泰祥大师泪眼婆娑颤颤巍巍站起来向全场观众挥手致意的时候，真是情难自禁，泪雨纷飞。听《走在雨中》，也是听一次流一次热泪！从此后我不敢再看民歌30嘉年华演唱会，真的是"永远的未央歌"啊！

　　我在微博上得知李泰祥老师罹患帕金森症及甲状腺肿瘤等重症，日前在台湾地区花莲慈济医院完成第二次更换电池手术。但由于手术费用和后续维持的开支颇为庞大，其友人不得不通过Facebook求助，希望能以募集善款的方式，为李泰祥筹措治疗及未来生活的费用。看到这条消息后，我毫不犹豫就决定：用小型演唱会的形式，为李泰祥老师募集部分医疗费用，能够募捐到多少就募捐多少，关键是通过这次活动，向李泰祥老师致敬，用音乐人查慎的说法，为我们的青春付出我们自己的音乐版税，为我们美好的青春音乐"买单"！

　　在微博上，我每天都看到网友深情的留言和评论，这些热爱李泰祥老师的朋友，不仅仅把他们的爱表达出来，许多人还慷慨解囊，捐出自己的"青春版税"。我想，李泰祥老师在民歌30演唱会上饱含的泪水，也照样流进了我们的心里！李老师今天的苦难处境，虽然是唱片工业版税制度不完善的遗毒，但也恰恰提醒我们：如何尊重音乐人的泣血创作，如何保障一个优秀文化人的创作力与生命力，都是值得我们关心的话题与问题。因为，李泰祥老师的今天，也许就是我们的明天。所以，我在微博呼吁：有能力的朋友，请支持李老师！为了我们梦中永远美好的《橄榄树》！

四

让我欣慰的是，这场小型演唱会相当成功。我邀请的5位演唱李泰祥老师作品的女歌手，全部以严谨、饱满、热情的态度，第一时间答应我的邀请；她们自己下载或制作伴奏音乐、熟记歌词、设计台词与舞台风格、参加排练与对稿；演出现场更是博得满堂喝彩与掌声。

今年，是"红歌"如火如荼弥漫中国的一年，据说有些歌手的出场费已经达到65万元！然而我以为，歌曲真正打动人的，是它是否唱出了人性深处幽微隐蔽的情感之弦与心灵颤音；旋律的起伏是否合上了你这时的心跳，那或华美典雅或平白如水的歌词是否道出了你的心曲，这才是感人的关键所在！在壹空间，歌手柏文演唱了李泰祥老师的作品《你是我所有的回忆》。这首极其难唱的歌曲，在柏文的演绎下重新焕发生命力：那苍凉与凄美的意境，那干净与醇美厚实的嗓音，都让现场观众陶醉不已。美，美在无价，美在生命的强悍！

沈婕，一个来自厦门在北京工作的公司白领，用一个闽南人的深情厚谊，把《走在雨中》演唱得丝丝入扣感情充沛，她唱出了走在鼓浪屿隧道里面青春的美妙回忆，她唱出了一个20世纪70年代生人的感激与敬虔；爱新觉罗·启笛，一个漂泊海外多年的游子，把《欢颜》这首李老师的经典之作唱得回肠荡气悠扬大气，现场立刻肃穆起来；大四女生杜娟担纲演唱《答案》，这是一首只有两句话作为歌词的高难度作品，但当"天上的星星为何像人群一样的拥挤呢，地上的人们为何又像星星一样的疏远"在音乐厅回荡的时候，我发现年轻的歌者已经把这首内涵丰厚元气淋漓的歌曲把握得相当完美。齐豫的衣钵，已找到了传人！

当然，我们《永远的橄榄树——向李泰祥老师致敬》怎么会少了《橄榄树》这首人人心中的经典歌曲呢？这次，我把这首歌交给来自云南

的优秀歌者张继心演唱。我很欣慰地听到：她唱出了这首歌曲站在古典与现代交融时刻的梦幻与激情，也唱出了一代人心中理想主义的浪漫情怀与梦想追寻。当张继心版的《小河淌水》和着节奏布鲁斯的伴奏在音乐厅回响的时候，我知道：《橄榄树》已经汇入时间的长河，在你和我的心中，继续唱响；歌唱，在一代又一代人中传递，绽放在古典与现代的交融处！

"为什么流浪？为什么流浪远方？为了我梦中的橄榄树！"祝福李泰祥老师早日康复！祝福一代人的青春与梦想依旧温暖、迷人！

2011 年 5 月 26 日，星期四，北京

至高无上的爱与歌唱——

怀念惠特尼·休斯顿

2012年的2月中旬，北京依然是寒冷彻骨。但在美国时间2012年2月11日下午3点55分，从美国Beverly Hilton酒店传出噩耗：美国著名R&B歌手、演员、作曲家、电影制作人惠特尼·休斯顿（英文名：Whitney Houston）死亡，死因初步确定为阿普唑仓等处方药与酒精混合之后引起的反应。惠特尼·休斯顿的葬礼于美国当地时间2012年2月18日在新泽西州纽瓦克市（Newark，New Jersey）的教堂新希望浸信会（New Hope Baptist Church）举办；由美国著名黑人民权领袖杰西·杰克逊领读圣经篇章为她哀悼。

这让我想起了当我听到她和玛丽亚·凯莉（Mariah Carey）合作演唱的那首辉煌的歌曲 *When You Believe*（《当你相信时》），那有着让人战栗的长音游动的前奏几乎让我窒息时的情景一样，在这个寒冷的初春，我们一起用泪水告别了惠特尼·休斯顿！愿她的灵魂安息并永远与神同在，愿我们中国的流行音乐人，这些在她的歌声中得到营养受到鼓励并学习到歌唱的技巧与灵感的一代人的心灵同样得到安慰！

一、见证歌唱的奇迹

1987年前后，因为机缘巧合，我离开音乐学院进入唱片公司。当时做的工作之一就是给英文歌填写中文词。编辑和我说，不仅仅是翻译歌词，而是要填写出你自己认为恰到好处可以演唱的歌词。这就是我进入中国原创流行歌坛最初的训练。也因此接触到大量的英文歌，其中就有刚刚出道就红遍全球的惠特尼·休斯顿演唱的歌曲 *Saving All My Love For You*（《为你保留我所有的爱》）、*The Greatest Love of All*（《至高无上的爱》），都是1985年征服欧美流行歌坛排行榜的感人肺腑的节奏蓝调歌曲。凭这两首歌曲的发声与演绎方式，惠特尼·休斯顿真正是一出声就风华正茂、威风凛凛、英气逼人！说实话，那时候所有的华人女歌手在她的声音面前莫不黯然失色变得谦卑起来；当然，她不仅仅是美国后来者如玛丽亚·凯莉、碧昂斯、蕾哈娜们的超级歌唱"教母"，同时何尝不是中国几代女歌手的私淑老师与歌唱楷模？我们这一代的苏芮、那英、毛阿敏、黄绮珊、林萍、陈明、张惠妹，直到"超女"张靓颖等，这些以唱功著称的风云女歌手，又有谁不是惠特尼·休斯顿的弟子呢？

高音的爆发力，歌唱的力度与饱满度，转音的技巧，这三者，恐怕是惠特尼·休斯顿在歌唱技巧方面最为突出的特点，也是中文女歌手至今望尘莫及无人真正可以超越的地方。

惠特尼·休斯顿的演唱特色，听一遍就久久难忘，因为她的高音的爆发力度猛烈凶悍，声音迸发出胸腔，感觉是直达云霄的同时，也在你的心底引发强烈震撼！你听 *Saving All My Love For You* 第一段就有这种感觉，更别说鼎盛期的 *I Will Always Love You*（《我将永远爱你》）的高音简直就是所有中国流行女歌手的试金石了！这个演唱特点几乎成为中国流行歌坛的演唱标准，有没有实力，唱一遍 *I Will Always Love You* 就

知道了。我记得我们当时遴选歌手的演唱曲目就常常是这首歌曲。

　　惠特尼·休斯顿的演唱天赋极高，也可以说是与生俱来的好声音。她的音域宽广，加上极其自然而舒展的假声，可以挑战5个八度！要命的是，她的声音厚实饱满，金属色泽明亮而辉煌，实在是流行声乐演唱的极品人才。她歌唱的力度强，宽度厚度饱满度都让人羡慕不已。我手头的这张惠特尼·休斯顿精选双CD唱片 *Whitney*：*The Greatest Hits*（《惠特尼精选集》），听完5首歌曲，可以说就累得不行。歌曲的那种演唱的紧张度扣人心弦，紧绷而严谨，高亢而嘹亮，同时不乏激情与震撼灵魂的深沉力道，听者无法不动容不感到撼人心魄！没有现场听过惠特尼·休斯顿的演唱是我此生的遗憾！

　　关于"转音"，这几乎是流行歌手最引以为傲的歌唱技巧；加上后来的所谓"海豚音"技巧，构成了一个高难度女歌手成为歌唱"女神"的重要因素。这点在惠特尼·休斯顿演唱中可以说处处可见：你从她的各种歌曲的娴熟演唱处理中可以听到的转音有连音转音、真音转假音、口音转鼻音等各种技巧，可谓应有尽有。她的所有唱片歌曲，不夸张地说，都是中国流行音乐声乐教学的教材；她的演唱会现场演唱，更是可以让人从她身上学到无穷无尽的东西，她的歌唱引发你的灵感，一定远远多于别人！陶喆、王菲、张惠妹、张靓颖、韩红都是她的好学生！

二、歌唱的动力与内涵

　　那么，惠特尼·休斯顿是怎样走上歌唱之路的？她唱了些什么？什么是她歌唱的动力和内涵？她为什么能如此饱含激情地歌唱？这些都是我们在惊叹之余要寻觅的问题。

　　惠特尼·休斯顿是美国著名的福音歌手茜茜·休斯顿的第三个也是

最小的孩子。10来岁时，惠特尼·休斯顿在她母亲——20世纪60年代美国"甜美灵感"乐队创始人的培养下，有了良好的歌唱才能。11岁那年，她正在为当晚与母亲同台演出的演唱会做准备时，突然接到了母亲打来的电话：我的嗓子坏了！不能唱了。然后，休斯顿很着急地说：我总不能一个人上台去唱啊！她的母亲却对她说：你完全能够一个人唱，因为你很棒！于是，休斯顿因为母亲意外生病，而第一次独自走上了舞台，一唱成名。谈到福音歌手自然要谈到福音歌曲。福音歌曲在美国黑人教堂中极为流行。早期多数福音歌曲都有可供四部合唱的高音、中音、次中音、低音曲调。因此，这种演唱对孩子的早期声音技巧训练可谓是天赋与灵感的完美结合！

那么，我们来听听，惠特尼·休斯顿唱了些什么？你会说，无非也是"爱"来"爱"去啊："因为至高无上的爱，发生在我身上／我发现至高无上的爱，在我心里／这至高无上的爱，多么容易获得／学会爱你自己／这就是至高无上的爱"（*The Greatest Love of All*）。如果你仅仅听到这些还远远不够，因为这种"爱"和我们歌唱的小情小爱远远不同：这是一种无比的宽广与深厚的爱，是一种取之不尽用之不竭的大爱。"我很久以前就做了决定／永远不要走进任何人的阴影里／如果我失败如果我成功／至少我活在我的信仰中／不管他们从我这里拿走什么／他们拿不走我的尊严"，这是一种有信仰的歌唱，有尊严的歌唱，给惠特尼·休斯顿神圣的声音赋予了歌曲的灵魂与活力，让歌曲走进无数人的心里，搅动他们的生命，成为新的精神与心灵的营养源泉。这样的歌曲，成为世界经典名曲，实为必然！

同样，这首《我将永远爱你》也可作如是观："而我，将永远爱你／我将永远爱你／我将永远爱你／你，亲爱的，我爱你／哦，我将永远，我将永远爱你……"这里面的"你"表面上是指称电影中的男主人公或者生活里

的"丈夫""爱人"等亲属或至爱亲朋，实际上完全抽象为生命中最高的"存在"。所以不要小看惠特尼·休斯顿演唱或者创作的那些歌曲，里面完全蕴含了她的信仰与尊严。这也就是支撑她演唱的动力，她创作的精神资源与生命梦想！

When You Believe 的福音歌曲特征就更加明显了。这首来源于《圣经·旧约》之《出埃及记》的歌曲是1998年动画片《埃及王子》的主题曲。创作灵感来自于动画片主角回忆向上帝祈祷的场景。起初，他们祈祷数夜上帝却未曾应答，最终却坚信，只要相信上帝，奇迹就一定会出现，也就是歌词中的"There can be miracles when you believe"，这也是本首歌的主题所在。歌中吟唱的祷告的力量与启示、信仰的坚定与勇气的来源，都是信仰中最为人熟悉的背景，歌中唱道："这是个奇迹/当你相信的时候/尽管希望如此脆弱/但也不能轻易扑灭/谁知道什么是奇迹/你可以做到/当你相信的时候/不知道什么原因你就会做到/当你相信的时候就会做到！"在这首获得1999年奥斯卡最佳电影歌曲的演唱现场，是惠特尼·休斯顿和玛丽亚·凯莉最激动人心的合作巨制。在颁奖典礼上，两位美国最优秀的灵歌天后互飙高音与转音技巧，层层叠加的婉转歌唱，气势如虹的合唱与交响乐团的伴奏一起，形成辉煌无比、灿烂千阳、光芒四射的音场气流，让全世界观众陷入无比的爱与狂热中！同时，我切切实实感受到福音歌曲那种排山倒海般的荣耀与颂赞的力量、公义怜悯与切慕盼望的爱的深厚与宽广。而且这首歌曲还有这么一点点中国《瑶族舞曲》的影子，让我们感到无比的亲切与熟悉。

聆听惠特尼·休斯顿，绝对不要忘记她是美国最优秀的福音歌手这个信仰的文化背景；这样，她的歌曲演唱才会有圣洁与高贵的内核、仁慈与信心的表达、谦卑与温柔的倾诉、明亮与辉煌的色彩。而对惠

惠特尼·休斯顿生前
精彩瞬间

特尼·休斯顿来说，作为一个恩典满满的灵歌演唱家，这就是她歌唱的
动力与灵感的源泉。

三、美好是怎样陨落的

　　时间来到2000年之后，也许是被十几年如日中天的盛名所累，惠特
尼·休斯顿饱受吸毒之苦。至于她为什么会陷入毒品与烈酒的旋涡，有
人认为是这个堕落的演艺圈让她变得虚浮与喧嚣、贪婪与伪善，是时代
的整体价值观的昏昧与道德的沦丧所致。还有人认为是她遇人不淑所嫁
非人，导致被家暴，陷入离婚及滥用药物等泥潭，而致使良心失落、私
欲膨胀、行为放纵。也许原因确实很复杂，是多种合力造成的恶果！
　　因为吸毒，2001年高达1亿美元的唱片续约金也被她散尽。自2002
年以来，她不停地进行了多次药物治疗计划；直到2011年5月，惠特尼·休

斯顿的发言人还公开承认，惠特尼正在戒毒所进行治疗，已经加入了"门诊治疗毒瘾酒瘾计划"。她直到2011年还有发行新唱片的计划，而且市场与歌迷依然对她充满美好的期待。然而令人遗憾的结局悄然到来。

是的，还是让我们一起感谢惠特尼·休斯顿，让我们一起记住她演唱过的那些饱含信仰与勇气、智慧与爱心的歌曲，记住她传达给我们的仁爱与和平、良善与公义、赞美与荣耀、恩典与祝福。在我们今后长长的岁月里，记住她美妙的空谷回音的歌声，记住她曾经的激情洋溢灿烂辉煌的生命情感！

2012 年 2 月 27 日，星期一

青山遮不住　歌从香江来——

序《每个人心中都有一首粤语歌》
兼记我的粤语歌情结

一

我出生于粤北一个山区小县城，长到8岁的时候，随父母调动工作到了武江边的一个小镇。这个小镇是一个很美的山村小镇，山清水秀，大河奔流；小鸟欢唱于竹林和松树间，细叶榕和苦楝树枝繁叶茂，浩荡的武江河穿镇而过，一直流向韶关注入北江最后汇入珠江直到出海口。小镇最有意思的是，有三种语言流行，客家话、粤语和普通话；小镇距离县城和韶关各约30公里。从小我就觉得我们小镇很时髦，不封闭。任何香港最新的时尚衣服潮流动态，小镇都能立刻流行起来，不输给沿海城市。

我的哥哥，一个比我大4岁的返城知青，是当时（20世纪70年代末80年代初）的时髦人物：喇叭裤、蛤蟆镜（不撕去进口品牌标签）、长头发、花衬衫，一个不缺地披挂上身，最重要的是必须手提一部小三洋录音机！录音机里必须有邓丽君、刘文正、许冠杰！感谢我这个哥哥，不仅仅承受了我后来得以免除的各种青春苦难，还成了我很好的流行音乐启蒙老师。因为他，我知道了知青的各种辛酸往事，也知道了返城工作

的艰辛以及后来下岗的苦楚、教育的缺失、中年的困厄。当然，我可怜的外语学习和流行音乐知识也来源于这台三洋录音机。

我听的第一首粤语歌曲，就是许冠杰先生的《尖沙咀 Susie》，当时还沉浸在邓丽君温情脉脉、爱意绵绵的情绪中的我，猛然觉得这许冠杰实在是市井得一塌糊涂啊："尖沙咀 Susie 屋企多靓衫，橙沟绿米衬蓝，套套惹火抢眼；佢啊碰见猛男对眼会猛禁眨，风骚兼销魂乜都笑一餐，默默去 disco 通宵到达旦，揽身揽细都好闲。"我当时就很奇怪了，衣服怎么会"惹火枪眼"呢？想不通，后来看到歌词是"惹火抢眼"，这才恍然大悟。许冠杰是第一个把市井语言、英语、古诗词文雅之辞都唱进流行曲里的粤语民谣歌手，他既有草根大众游戏人间的烟火俗歌，贴近香港古老土地的如《半斤八两》《加价热潮》等歌曲，也有深情款款让年轻恋人陶醉的浪漫温情、清新怡人的《纸船》《印象》等歌曲，后期与张国荣合作的《沉默是金》更是成为粤语流行歌的经典中的经典。当然，陪伴我哥哥和我的《尖沙咀 Susie》是一剂催人猛醒的良药。流行歌曲就是有这样的魅力：用平白如话的自然唱腔，毫无阻隔地走进千家万户，用或时尚通俗或隽永诗意的语言打动人心走进年轻人的心里，让你在 40 年后依然记忆犹新不能自已。我不记得我哥哥是否有过逃港经历，反正他是小镇最时髦的一小撮青年之一，他们苦闷彷徨却清醒时髦，忧郁伤感却无从排遣，而标新立异的衣着和吟唱邓丽君许冠杰的歌，就成为他们最好的宣泄出口了。

二

20 多年后，当我从深圳罗湖桥跨过去进入香港以后，我感觉我粤语歌听来的香港终于变成活生生的画面了。尖沙咀是九龙油尖旺区的一部

分，与香港岛的中环及湾仔隔着维多利亚港相望，是香港的心脏地带。粤语歌很有特色的一点是，把很多地名唱进歌里；而因为粤语在广东省畅通无阻，加上当时对香港电视趋之若鹜，所以香港流行曲也就在整个广东几乎是和香港同步流行了。我站在香港街头感慨万千：这个喧嚣的城市，身边陌生人说的语言却是我从小无比熟悉的话语；湾仔、维多利亚港、红磡体育馆、大会堂演奏厅、皇后大道东、重庆大厦、九龙城、油尖旺、观塘、黄大仙、深水埗，这些在新闻在歌曲在电视剧里面无比熟悉的地名，就这样扑面而来，仿佛是熟悉的老朋友，让人无比地亲切。

是的，许冠杰之后，罗文、关正杰以及后来的谭咏麟、张国荣、梅艳芳就大大方方地进入了我们的世界。1984年，罗文是第一个在广州开演唱会的香港歌手，他演唱的《罗拉》《狮子山下》《红棉》《小李飞刀》《世间始终你好》让人如痴如醉，他精致唯美的打扮，前卫时尚魅惑的妆容，都领时代之潮流。而许冠杰、罗文，包括黄霑先生，都是地道的广州人。1986年，凭借歌曲《几许风雨》，罗文更是到达他演唱事业的巅峰，感动无数热爱或不热爱流行歌曲的人们。《几许风雨》的人生哲理和生命意识，都超出了流行歌曲的影响范围，成为了粤语歌曲的文化高标。

站在香港维多利亚港，看着这灯红酒绿的闪烁，我深深为这座城市惊人的文化魅力所折服。在中西文化的碰撞中，在电影、文学、流行音乐的创作中，这个城市收获了完全不成比例的巨大财富。这里既是东方好莱坞，也是东方的纽约和加州，一个当时只有600万人口的城市，唱片却可以卖到100万张，几十家唱片公司争奇斗艳，几百个歌手你方唱罢我上台，每年出产的歌曲数以千计，实在让人惊叹！

20世纪80年代的香港歌坛，真是一段黄金般的流光溢彩的时光，金曲纵横捭阖，歌手锋芒毕露，太多的好歌刻印在我们心里，太多的情怀蓄满我们的胸腔；在粤港两地大大小小的歌舞厅音乐茶座，夜夜笙

歌，金曲绕梁。"狮子山下"，武侠剧方兴未艾，维港码头，唱片公司把舶来的日本曲子、韩国曲子、欧美曲子填上粤语歌词，借助谭咏麟、张国荣、林子祥、徐小凤、梅艳芳、李克勤、张学友、陈慧娴等天生的香港好声音源源不断地推出。一个歌手的演唱会可以开上一个月，每年的颁奖典礼座无虚席，明争暗斗，喝彩不停。啊，那是一个"好歌献给你"的时代，那是一个"千千阙歌"的时代，东方之珠，我的爱人，你的风采，已经唱给了全国人民，你的神韵，已经刻进历史的记忆。

<div align="center">三</div>

而因为许冠杰的流行，广州以及整个珠江三角洲地区的音乐青年也受到了启蒙：原来弹吉他这么风骚（帅），原来夹 Band（组乐队）这么有型！有电声乐队伴奏的音乐茶座开始在广州流行，而广州第一代流行歌手和音乐人就此诞生：有"广州罗文"称号的李华勇是第一个在广州开演唱会的广州本土歌手，他原来是个粤剧演员。其后，陈浩光、张燕妮、王强、唐彪、安李、曾咏贤、刘欣如、廖百威、汤莉等"茶座歌手"和录音带歌手纷纷涌现，随着太平洋影音公司和中国唱片广州公司录制发行的磁带走进千家万户。他们最早都是翻唱香港和台湾歌曲的影子歌手，从1985年以后才开始原创歌曲的录制。广州最早的一批优秀的音乐创作人，也是从扒带子学编曲进入流行歌坛的，李海鹰、王文光、毕晓世等人，就是其中的佼佼者。而香港音乐人黄霑以及卓越的吉他演奏家苏德华，就是这时候经常过来给广州的音乐人传经送宝。

我记得，黄霑大师是最早为国人所知的香港音乐人，当然是因为他那首红遍全中国的《我的中国心》了。那时，他几乎包办了香港当时武侠剧的主题曲和插曲，忙得焦头烂额。他常常录音到天亮，然后第二天

带着他的招牌大笑声和口水花喷喷的形象就来到广州给我们开讲座，他的经典话语我至今记忆犹新："流行歌曲是商品啊，要拿来卖的！不好卖的歌曲不是好歌曲！歌曲要有我们中国人的文化特质，中国人要写中国人的歌！编曲很重要啊，编曲要给很多钱的！不要吝啬制作费啊！"可以说，他的大黄牙和一根接着一根的香烟，以及他对餐馆美女服务员说的"不要给我酱油了，我已经够黄够咸湿了"，与他的《沧海一声笑》《上海滩》《男儿当自强》《倩女幽魂》等名曲一起，永远记忆在我的脑海里。浪奔浪流，潮落潮起；黄霑就是香港，香港就是黄霑！当我走在香港街头，看着渡轮远去，浪花飞舞，想起黄霑大叔的音容笑貌，不禁常常出神，不知今夕何夕。

我的朋友邓伟标，歌唱水平至今停留在20世纪80年代粤语歌的氛围里；他唱普通话歌惨不忍听，一唱起粤语老歌，就像换了一个人，神形兼备，气韵飞扬，一把吉他更是人琴合一，如入无人之境。我听到他唱起粤语老歌，就感觉他真是粤语歌的孩子，亲切自如，歌神附体；一问，这家伙果然数次逃港未成，要不然我又会增加一位爱国港商朋友，若干年后夹着钱包回到广州。他是广州第一批拿着吉他在街边弹唱的音乐青年，还好，他后来走上正路，开始写歌；我和他后来的音乐创作，基本上都是先有曲子再填词成歌，很有港味的创作模式。去年我回到广州，恰好许冠杰来开演唱会，我问阿标去吗？他说不去了，不忍心听"老人家"唱歌，还是留下一个风流倜傥的许冠杰在心中吧。他说得如此有道理，我竟无言以对。

我另外一个作曲家朋友陈辉权，也是粤语歌抚育下成长起来的音乐人。他和梁天山等大学同学组成的"丰收乐队"，是早期珠江三角洲以唱粤语歌为主的民谣摇滚乐队，主唱兼主创的陈辉权演唱自己的粤语歌曲颇得香港 Beyond 乐队黄家驹的神韵，却又具有自己的风格，梁

天山则成为广州粤语歌填词人中的佼佼者。他们音乐的根在珠三角，因此我后来给陈辉权作品集写序时，就用了"有根的音乐"来概括他的音乐风格。

四

1985年，我大学三年级。我记得我们在中山小榄镇进行教学实习。这个小镇，是珠三角改革开放以后迅速发展起来的一个异常富裕的小镇，最大的特色是几乎家家都有电器加工厂，家家都有一个亲戚在香港！我的学生，全部都是香港流行歌的爱好者，他们都成了我对香港歌坛最新歌曲的传播者，常常为谭咏麟深情还是张国荣酷帅争吵不休。有一天深夜，我忽然听到街头巷尾传来一首歌曲，是谭咏麟演唱的《雨夜的浪漫》，把我情窦初开的心一下子击得粉碎，整个人被拉进那无可救药的浪漫深情中："留恋于夜幕雨中一角，延续我要送你归家的路，夜静的街中歌声中是一个个热吻，谁令到我心加速跳动……Fantasy喜悦眼泪你热力似火，Fantasy享受现在这滴下雨水，多么多么需要你，长夜里不可分开痴痴醉，跳进伞里看夜雨洒下去。"这是谭咏麟《爱情陷阱》专辑中的一首歌；《雾之恋》《爱的根源》《爱情陷阱》是"谭校长"的爱情三部曲，几张专辑下来，风靡整个香港，并向内地渗透。

多年以后，面对这首歌曲的作者向雪怀先生，我永远不会忘记，听到《雨夜的浪漫》这首歌曲的夜晚是多么地迷乱、迷醉、迷茫，多么地狂热、狂妄、狂想；情歌可以美化人的记忆，让你感觉自己的青春，原来也没有那么灰暗，没有那么单调，没有那么不堪。我始终认为，情歌真是刻骨铭心的彩色记忆，当时那蓝色与绿色交织的画面，我感觉触手可得，当时那些学生和上课时怯生生的场景，也因为这首歌曲而栩栩如生

起来。感谢您，向雪怀先生，您和您奏响的《月半小夜曲》，里面蕴含了无数《听不到的说话》，在《雨夜的浪漫》中，我们遇见《难得有情人》，这些《朋友》不是《迟来的春天》，是我们《一生不变》《哪有一天不想你》的生命记忆。谁能说，我后来走上歌曲创作人之路，没有这些老朋友的滋养和帮助呢。

　　后来，因缘巧合，我毕业以后被分配到星海音乐学院工作。我最早的一批乐评文章，就是在《粤港信息报》开设了一个专门研究品评粤语填词人的专栏。我开始收集资料撰写关于香港流行歌曲创作的现状与历史的文章，对黄霑、卢国沾、郑国江、向雪怀、林振强、陈少琪、潘伟源、潘源良、林夕等词人开始逐一点评，收获良多。也正是在对粤语歌的研究中，我发现，我们广州音乐人创作粤语歌，也许永远写不过香港人，因为他们的创作机制和商业机制都非常成熟，他们的填词技巧出神

谭咏麟《爱情陷阱》
专辑

人化，他们的旋律采取拿来主义和自创结合，他们对现代都市文明的理解来自切身体会，对都市人心理幽微曲折、千变万化的各种表达方式，都比我们更为深刻和成熟。而这些，我们当时都不具备或无法体会。因此，我们只有利用我们新颖的观念，去创作普通话歌曲，面向全国市场，唱响岭南流行音乐的品牌，才有饭吃！这是广州音乐人的共识。记得黄霑大师也很欣赏我们的想法，他曾经说过：有李海鹰、有陈小奇、有王文光这样的人才，广州歌坛有希望！这，也许是作为我们老师的香港歌坛大师，对我们最大的肯定与鼓励。

我刚开始研究香港歌坛的时候，无比羡慕一个叫钟路明的家伙，我喜欢看他在一本名为《香港风情》的杂志上的专栏文章，写得活色生香风生水起。在我眼里，他简直就是个神人：一会在尖沙咀约梅艳芳喝茶，一会在丽晶酒店和张国荣吃饭，然后又和谭咏麟在演唱会后勾肩搭背去宵夜，简直神通广大。他的文章风行一时，就源于他对香港歌坛难得的第一手记录。

说到创作，我的代表作《你在他乡还好吗》也和香港人有关系：这首歌曲的录音编曲，就是在香港永声唱片公司的老板黄怀钦先生当时设在广州东山农林下路的一间别墅里的录音棚录制的。说起阿钦，他也是个对中国原创流行音乐做出过卓越贡献的人。他是最早进入内地，在佛山南海开设磁带厂和录音棚的港商，是他第一个引进了侯德健先生的专辑盒带，他当时生产了大量录音带，把台湾、香港的歌星磁带引进内地发行，哺育了一代饥渴中的流行音乐爱好者。他还把《一无所有》《血染的风采》等内地原创歌曲推向香港市场，引起阵阵波澜，功莫大焉！可以说，他对现代化的流行音乐的生产制作流程和商业流通机制的传播，从另外一个方面启发了我们对流行音乐的认识，完善了我们的理念。

五

2016年5月，我再到香港，此时的粤语歌浪潮已经渐行渐远，一个时代落幕了。我的大学同学，优秀的香港童书女作家甄艳慈，在铜锣湾带着我一家家书店慢慢逛，还进了几家极其狭小的唱片行，可以说，和10年前相比，唱片已经成了古董，而关于香港流行音乐研究的书籍，我也寻觅无踪，颇感惆怅。甄艳慈同学领着我坐上古老的叮叮车，在香港岛穿梭往来，在这个全世界租金最贵的地段，一路慢慢领略香港五颜六色风格奇异的街景，然后到中环各种炫人耳目的购物广场再到码头，坐船到达九龙尖沙咀香港文化中心大剧院。这时天色慢慢暗下来，回首看去，对岸一片金碧辉煌灯火璀璨，在海浪的倒影下波光粼粼海天一色，就像粤语歌的黄金年代一样，明亮闪烁在记忆的远方；粤语流行金曲那独特的韵律与魅力，依然让我陶醉而温暖，迷糊而魂牵梦萦，仿佛一杯美酒，喝下去你就回到青春年代，那些疯狂的羞愧的迷茫的清晰的鄙陋的优雅的记忆，慢慢浮上心头，挥之不去。

走在北京街头，我偶尔会听到街旁的美容美发屋传来熟悉的粤语歌声，驻足聆听，原来是陈奕迅的《浮夸》，是谢安琪的《喜帖街》，是王菲的《百年孤寂》。是的，近10年来，能够漂洋过海到达北方的粤语歌，实在是寥寥无几；而更北的北方如西北新疆等地，粤语歌更是无人聆听。不像20年前，一个Beyond乐队就让无数的内地青少年如痴如醉，谭咏麟、张国荣、张学友、梅艳芳、刘德华更是传奇般的存在。俱往矣，数风流人物，还听八九十年代。

是的，每个人心中都有一首粤语歌，内地不乏对粤语歌一往情深者。我的朋友，天津的电台DJ翟翊，就是一个粤语唱片的收藏奇人，他几乎每个月都会去香港收集唱片，他以一人之力，制作了"粤语歌百张

经典唱片"的节目在电台和网络播出。我每次聆听，都会出神，像他这样的痴迷粤语歌者，我身边还有多少？感谢老白，感谢"淘漉音乐"编辑这本图书，让广大的沉默的粤语歌爱好者有了倾诉的出口，有了抒情的天地。来吧，我们一起歌唱，用美好的粤语歌，唱出我们的青春岁月，唱出我们的生命挚爱。

2016 年 9 月 10 日，北京

词家有道　道法内心——

我读《词家有道：香港16词人访谈录》

前几天给大家介绍了台湾词作家的访谈录《我，作词家》，引起热烈反响。许多热爱写歌词的朋友纷纷购买这本书籍一读为快。就我自己而言，我接触过的台湾词作家林秋离、娃娃、丁晓雯、陈乐融等人，都是文化气息非常浓郁之人。他们热爱生活，热爱阅读，接受新生事物的程度之快，和年轻人一样。

今天给大家介绍另外一本访谈书《词家有道：香港16词人访谈录》，一样地精彩纷呈，一样地从多角度介绍了香港填词人的入行经历、职业特征、自我认同、填词的方法与技巧等，非常值得阅读。《词家有道：香港16词人访谈录》每章由一位访谈者与一位流行歌词创作人的访谈对话组成，围绕词人艺术取向、个人风格展开对谈。设定的问题有很多是相同的，但却收获了很不同的答案，这点相当有趣：对同一个问题，每个人有自己的看法，这才是最重要的。香港词人在对谈中往往从自我的角度出发，畅聊作品构思，从作品延伸出来，借助香港这个都市化程度最高的地方，谈流行歌词与城市文明、与文学诗歌、与社会变迁、与历史文化千丝万缕纠缠不休的联系。

《词家有道：香港16词人访谈录》的访谈对象为香港不同年代的重

要词人，如20世纪70年代的卢国沾、黎彼得，80年代的向雪怀、潘源良、林夕、周耀辉、刘卓辉，90年代的黄伟文、乔靖夫，21世纪初的林若宁、周博贤等共16位。这些人见证了香港歌坛的兴衰沉浮，见证了歌坛的奇闻逸事，他们身体力行，为香港乐坛的发展做出了自己卓越的贡献。他们中的每个人都有数十首自己的代表作，在香港歌坛留下了自己深深的印记。

　　我最欣赏香港填词人的一点，就是他们互相之间的欣赏和学习。大名鼎鼎的林夕就说："每个词人都有自己的阅读背景及个性，各自塑造出不同的风格，也令我得益匪浅。看他们的作品比看自己的宽容多

刘卓辉作词的《长城》粤语版收录于
Beyond专辑《继续革命》

了。"林夕对卢国沾老师、郑国江老师、林振强老师都非常推崇，其谦卑好学之精神，让人肃然起敬。而刘卓辉更是直接说罗大佑、侯德健对他的影响至深，《长城》一歌的歌词就直接受到《龙的传人》的影响，所以才有名句"遥远的东方、辽阔的边疆，还有远古的破墙"这些石破天惊的句子出现。刘卓辉还说："我觉得每个词人都有些特点是我特别欣赏的，如黄伟文的刁钻尖锐、林夕新诗般的意向、陈少琪在达明时代的街头感觉，都是我学习的对象。"这种惺惺相惜互相学习的氛围，是香港歌坛以方言流行歌就可以影响全中国乃至世界范围的华人世界的精髓所在啊。歌词写作精益求精，旋律运用海纳百川，才有香港歌坛的气象

向雪怀作词、李克勤演唱的粤语版《月半小夜曲》，录入 1987 年《命运符号》专辑，成为当时红极一时的作品

万千、变幻莫测、引人入胜，值得我们思考。

其次，是香港词人高度的文化自信。无论普通话粤语，香港词人的写作都来自深厚的中华文化土壤。黄霑、林夕皆毕业于香港大学中文系；而其他词人的文化修养，中英文运用的娴熟程度，对传统文化和现代都市文化的体悟，都具备非常高的理解能力，他们都不仅仅是填词人，他们还是香港城市文化孕育出来的杰出文化人：传媒跨界人、高校老师、职业广告人、音乐制作人等。虽然香港是一个城市，但他们对香港文化的高度认同与自信，让他们的作品走出香港，走向全中国和全世界。林夕就认为：香港歌词特别是 20 世纪八九十年代的歌词，与美国流行音乐相比都毫不逊色，甚至要好上一个层次。当然这个说法是一种自信心的表达。其他许多香港词人在访谈中，虽然对目前的流行音乐环境感到忧心，但他们创作的热情丝毫未减。而向雪怀先生则说："不要因为普通话族群超过 13 亿人口便放弃我们最擅长的思考及表达模式。地道口语就是我们的优越所在。"

最后想谈的一点是这本书反映出香港填词人多角度地对填词艺术的思考与实践。比如林夕就说："我唯一有意为之的，是希望流行歌曲有其哲学性。无论是一首情歌，抑或是励志歌。"而周耀辉尝试把家国情怀、社会伦理与中国风的华丽风格相融合的努力，向雪怀先生从创意文化产业思考歌词的走向，潘源良先生关于"歌词要学会转弯"的艺术观点，黄伟文对自己的填词有"不可被取代性"的苦苦追求，都是非常有趣的思考，这就是他们的"道"啊。他们从内心出发，热爱香港这个都市，这片土地，这个乐坛，在数十年的勤奋笔耕中，用自己的心血之作，为一个城市用歌声立传，抚慰了无数孤独寂寞的灵魂，鼓舞了无数的人们，几代人从他们的歌声中获取力量和勇气，感悟生命的花开花落风雨沧桑；所谓词家有道，说的就是歌词的艺术之道，人生之道。我个人认

《词家有道：香港16词人访谈录》
封面

为，无论您懂不懂粤语，拿着歌词听听这些粤语歌，都是一件非常风雅浪漫的事情，因为香港歌词的都市化程度之高，时尚元素之丰富，依然值得我们研究和学习。

一本优秀的访谈书，与提问人的问题意识和访谈角度有着莫大的关系。《词家有道：香港16词人访谈录》这本书的三位作者，都是优秀的访谈人和提问人。

黄志华，资深中文歌曲评论人，曾以李谟如、周慕瑜等笔名在《明报》《成报》及《香港经济日报》评论中文歌曲。近年积极研究香港早期粤语歌调文化历史，梳理有关粤语流行歌曲创作的理论，著有《早期香港粤语流行曲（1950—1974）》《粤语歌词创作谈》《香港词人词话》《曲词双绝——胡文森作品研究》等。

朱耀伟，现任香港浸会大学中文系教授及人文学课程主任，研究范围包括全球化及香港文化等，著有《香港流行歌词研究：70年代中期

至90年代中期》《光辉岁月：香港流行乐队组合研究（1984—1990）》
《音乐敢言：香港"中文歌运动"研究》《音乐敢言之二：香港"原创歌运
动"研究》《词中物：香港流行歌词探赏》《香港流行歌词导赏》《岁月如
歌：词话香港粤语流行曲》等。

　　梁伟诗，香港浸会大学中文系哲学博士，英国诺丁汉大学批评理论
及文化研究硕士班肄业。游走于学院、媒体、剧场、教室。文章散见于
《信报》《明报》《文汇报》《字花》《文化现场》《香港戏剧年鉴》《21世
纪》《表演艺术》《21世纪经济报道》《新快报明镜周刊》《书城》《现代
中文学刊》等。

　　怎么样，这样有学术水平有资深经验的几位作者的访谈，以及香港
16位才华横溢的填词人郑国江、黎彼得、卢国沾、向雪怀、卢永强、潘
源良、林夕、周礼茂、刘卓辉、周耀辉、张美贤、黄伟文、乔靖夫、李
峻一、林若宁、周博贤在一本书里给你倾囊相授填词技巧，难道你没有
兴趣去读一读吗？

那些用文字与音乐拔河的人——
我读《我，作词家——陈乐融与14位词人的创意叛逆》

我常常被想写歌词的人问这些问题：你们写流行歌曲的时候，是先有词还是先有曲？你们的作业程序是怎么样的？你觉得一首歌曲词重要还是曲更重要？成功的流行歌曲词曲的比例如何？写歌词创意重要还是文采重要？你写的情歌真是你的感情经历吗？你们和歌手的关系是怎么相处的？等等，可谓问题一箩筐。好了，现在这本《我，作词家》都可以给你某些方面的解答。

陈乐融先生不仅是中国台湾一位优秀词作家（他的代表作有《再回首》《天天想你》《感恩的心》等），还是一位资深广播节目主持人，因此由他来做中文歌坛14位著名词作家的访谈，可谓是最合适的人选。他有在台湾著名的唱片公司"飞碟唱片"工作十几年的经验，也有创作了几百首精彩歌词的辉煌历程，很明了歌词创作的奥秘与悲欢；也就是说既有产业经验，也是创作才子，因此他的访谈有血有肉、独具只眼、切中肯綮，读来亲切自然而曲径通幽，别有洞天而豁然开朗。

台湾中文流行歌曲的歌词创作水平，应该说从整体上代表了中文流行歌曲的最优秀的一部分。我细细读完这本书，深深感到，没有这些优秀的作词人，我们的青春记忆和感情记忆，将失色不少，因为正如"五

《我，作词家——陈乐融与14位词人的创意叛逆》封面

月天"的主唱阿信在本书序中所言：有些歌词到死都不会忘记，而你学生生涯中学过的课文，早已烟消云散！

杨立德、娃娃、陈克华、林秋离、丁晓雯、何厚华、邬裕康、廖莹如、姚谦、厉曼婷、许常德、十一郎、方文山等14人，这些躲在歌曲后面的人，这些中文词坛的中流砥柱，都被陈乐融一一访谈，畅谈歌词创作的欢乐与辛酸、诗情与悲苦。我发现，台湾词人对歌词创作，普遍都有很好的文化自觉：对文字有敬畏感，对中文文字的品质有极高的要求，声韵、文采、色彩、画面感、故事性等的铺陈，以及情感叙事的虚实相间都有独特的把握。更重要的是：他们对生命与人都有深切的爱意，对表达人的情感生活有细腻的陶醉与迷恋，无论年龄大小生涯起伏，他们把自己生命中的挣扎与伤痛、温暖与幸福都借助歌词表达了出来。在书中，他们都细数自己的感情生活与创作生涯的关系，以及如何把自己对生命与生活的深切感触和看法观点，融进自己创作的歌词中，

从而让歌词生发出被生命的"灵感"灼照后的熠熠光彩！就像陈乐融先生在本书后记里面的自问自答："拿人比喻，旋律像容易接近的'肉体'，歌词则是有点深度才能鉴赏的'灵魂'。我爱有血有肉，更爱灵魂——如果它有。"也许，"灵魂"这个词过于沉重，但是如果说一首歌曲之所以构成一个人的精神记忆和生命记忆聚焦点，歌词确实是其中不可或缺的重要组成部分。

至于是填词还是先写词，我觉得并不重要，重要的是写什么和怎么写的问题。很有趣的是，这14位词作家，有许多人并不通音律，比如十一郎，但并不影响他们成为优秀的词人！但懂得音律，对填词真的有莫大的帮助，比如姚谦、许常德、林秋离以及作者陈乐融，都是填词高手，在文字与旋律的咬合度，文字与音韵的契合度，高低音所填写的文字的取舍等技术难题上面，会更有自己的主动性。正如书中何厚华先生所言："填词我们的灵感有时候是被那旋律激发出来的，填词时字数虽然被限制住，但我会在那个字数里找到最好的文字。"其实，岂止是最好的文字，同时还有最浓缩的感情，最真挚的表达，最优美的画面，最曲折的故事以及最激昂浪漫愤怒哀愁的生命的点点滴滴的各种体验。就我个人的创作经验而言，填词有成就感，因为有音乐衬底，填完歌词你会大致知道这首歌曲的效果走向；而写词有一种迷茫的幸福感，因为你不知道作曲家谱曲完成后会是什么模样的一首歌曲！

我读完本书，为台湾歌坛作词人整体的文化素养感到惊奇，而更重要的是，他们词风的个性都非常鲜明：杨立德把歌词作为"品牌的包装"，吉光片羽灵感闪现；娃娃中文系出身，典雅而浪漫；陈克华是医生词人，"创作对我一直是件幸福的事"，词风诗意而深邃；林秋离为追熊美玲而走上填词之路，词风有明显的市场企划而不失煽惑力度；丁晓雯淡定而又有哲思；何厚华白话见长，笔法温婉；陈乐融纤细敏感，词

风洒脱；邬裕康悲凉迷离；廖莹如细腻感性；姚谦幽静忧伤却不乏"杀气"；厉曼婷从容自觉，写尽世间痴情嗔爱；许常德出手极快，善写人物内心戏；十一郎悲情无限，写出了她和张宇的甜蜜痛苦；方文山自制写词秘籍书，希望歌词写出自己的价值观！真是万水千山总是情，各个都有自己的看家本领。

歌词是不是文学作品？我发觉台湾词人也有同样的困惑。其实，现在去追究谈论这个问题意义并不是这么重要。我个人理解，优秀的歌词就是优秀的诗，具备同样的文学价值；重要的是在音乐中"如何把源自胸中的情感和思潮，妥帖地安置在这些框框中，不断自我裁切、琢磨或替换（甚至阉割）——考验作者是否有耐心与信心，去玩这场文字与音乐的拔河"。这真是一场感情与心灵的拔河，也是一场岁月与历史的拔河。有时候你会奇怪，生命的场景早已变换，故事的主角也变换了模样，但是那首你最爱的歌谣却回响在耳边。因此，台湾许多词人最骄傲的事情就是：我的歌曲参与了你的生命，见证了你的悲欢离合，这就是莫大的荣耀啊！生命中有几首这样的歌词陪伴，夫复何求？但要创作出这样的作品，没有深刻的思想，没有对时代与社会历史文化的整体把握，没有良好的文学与音乐修养，又如何可能？

我最惊奇的发现是，台湾许多词作家都是广告界的创意高手。他们把广告文案、创意设计、谋篇布局、客户定义都放进歌词创作中；他们与作曲家一起，用与时代主题吻合的曲风，或老少咸宜或新颖独特的旋律，加上精密的商业推广步骤，一首首流行经典就此产生。因此，富于企划与行销才华的台湾词人，与台湾成熟的唱片营销体制一样，构成了中文流行乐坛的黄金岁月；而那些作词作曲的音乐探索者与冒险者们，和他们排山倒海而来的或优雅浪漫或激情似火或青春动感或细腻深情的歌曲一道，成为中文音乐的风景线，深刻影响了我们的歌曲创作生态与

心态，同样，深刻影响了海峡两岸的文化生态与创作环境。因为，短短
5分钟的歌曲，往往成为时代最敏感的神经，最流行的话语，最萦绕心
头的旋律，最挥之不去的生命记忆！作为一首歌曲的创意者，作词人，
功不可没！

<div style="text-align:right">

孩子为什么要学点音乐——

在一个音乐培训机构的演讲

</div>

各位尊敬的家长，各位爱音乐的孩子们：

大家下午好！

为什么孩子要学点音乐呢？

一、为了家庭有爱学音乐

我女儿李思琳4岁的时候，突然有一天和我们说：我要学钢琴。我夫人是个钢琴老师，她并不觉得自己的孩子非学音乐不可。她对思琳说：学钢琴很苦很累，但是学会了就很美，你还要学吗？她说要学。因为她说你看肖邦都已经去世这么多年，我们还在弹他写的钢琴曲，我希望自己成为这样的人。从此后我们家就洋溢着肖邦的琴声，爱意浓浓。

再讲一个小故事：我有一个朋友是老师，有一天他在一个小吃店吃饭，走进来一个中年人，提着一个小提琴，旁边跟着一个小姑娘，一看就知道刚参加完一个小演出，但这个小姑娘嘟着嘴不开心。原来这个小姑娘刚刚参加过小提琴的三级考试，没考过。她父亲说："爸爸当年给你报这个小提琴班，不是为了让你过级。就是希望有一天你长大了，爸

爸不在你身边，你觉得不开心了，把琴箱打开，自己拉一曲，那个熟悉的音乐走出来，环绕着你，就好像爸爸还在你身边一样。我希望你有一个这样的爱好，能在这个时刻陪伴着你。"小姑娘当时就没那么沮丧了，而我那位朋友听完很不争气地哭了。

听完这个小故事，我也不争气地流泪了。这个故事太美了，真的美好而温暖。思琳每年回国，我和她妈妈都会要求她抽空写写歌，希望她用歌曲来记录自己的大学时光。同样地，我也想对女儿说：爸爸从来没有催着你写歌，但希望你每个阶段都用歌曲和歌声记录下自己生活的变迁与生命的成长。

所以，学习音乐，让家里有爱环绕，并在音乐里看见爱，得到爱。

二、为了培养我们的人文素质而学音乐

大家知道吗，学音乐的孩子对音准的概念，对音色的把握，对节奏的感觉，都有别于一般的孩子。我女儿李思琳就是因为学钢琴学唱歌，所以她的外语学习成绩特别好，她善于模仿外国人的发音和音调，所以她在学习英语、日语、德语时，音乐都帮了她的忙。因为经常背谱演奏，所以她的记忆力也特别好。因为要对音乐作品（如交响乐等）做分析，所以培养了她多层次多角度的思维特性，同时完善了她的数学、文学、哲学的思维训练。

这一切综合起来，就是她的综合人文素质，让她在2013年被美国耶鲁大学提前录取，并获全额奖学金。后来我遇见耶鲁大学的一位老师，她说：像思琳这样会弹钢琴会唱歌，拥有批判性思维能力的人，是美国一流大学最喜欢的人才。而北京大学、清华大学同样，对会演奏乐器、演唱歌曲的孩子，也是求贤若渴。

而在学习音乐的过程中，我们和孩子一起拥有了共同的美好回忆。我们与孩子在学习音乐中遇见的困惑与难题，抉择与坚守，欢欣与泪水，幸福与感动，每一个故事都是如此丰富多彩、如此波澜起伏、如此曲折蜿蜒。我深深感到，在学习音乐的过程中，我们家长的人文素质也得到了加强，这真是一件天大的好事。

三、为了丰富内心的感情学音乐

音乐可以将人们内心世界各种隐秘的情感紧密相连。为什么每次我们听到熟悉的音乐或歌曲，我们就会想起经历过的人生片段，想起熟悉的朋友，想起第一次听这首歌的情景，一次、两次甚至多次地流下眼泪？因为是音乐让我们发现深藏于内心的那些丰富的情感，那些无法用语言述说出来的感受。

这时候你就会审视你的内心，心中充满爱与美的感激之情。那些疑惑的岁月、受伤的心灵、疲惫不堪的灵魂，都会得到安慰与温暖。你的人格，在音乐中得到健全与坚强，你心灵深处的苦痛，在音乐里终会得到抚慰；我们就不会是一个娱乐大众的人，而是自己的精神医护师，生命的灵魂安慰者。

谢谢家长们和孩子们，祝福你们在音乐之路上健康成长。

2017 年 1 月 12 日，北京

<div style="text-align:right">

在爱中成长

</div>

先说一句笑话。我女儿李思琳在家里常常喜欢说，我们家里最励志的故事就是：我爸居然追上了我妈！我呢，在遇到困难的时候，也常常打开钱包，看着我太太和女儿的照片自言自语：世界上还有比这两个女人更难搞定的人吗？

好吧，言归正传。今天是来与家长们和同学们分享育儿的经验的，其实，我哪有什么经验可言，就是一句话：向我们的女儿学习，在和她一起成长的过程中，用爱与尊重陪伴她成长，用爱与行动参与她的青春人生——爱是恩慈与忍耐。

一、爱是一起学习共同成长

我曾经记得，2012年网络上最红火的一句话是：你若安好便是晴天！我把这句话改改：你若想女儿学好，便是要和她一起学习。2005年，为了女儿李思琳更好地学习音乐，我们全家北上北京，一切从头开始。从小学到高中，她都住在家里，因此，家庭才是她真正成长的摇篮。父母的一言一行，都被她看在眼里记在心头；我们和她一起经历成

长过程中的欢欣与遗憾，一起体验生命的爱与痛。我常常把自我的观察与思考、中西教育文化的差异与辨析、健康的亲子关系的建立结合起来思考。最深的感受就是：你要孩子强大美好，你自己就需要更强大更温暖更美好！

你要她不看电视，你自己必须先不看；你要她不玩游戏，你自己就不要玩；你要她学英语，你就跟着她一起听一起背单词。你记忆力衰退了，因此你永远跟不上她，所以你要向她学习啊！我英语很烂，但是我努力跟进李思琳的脚步：她听录音我也听，她看美剧我也看，她看好莱坞大片我也看。她看欧美原版长篇小说，我看不了，这没法跟了！

她要读书，我给她开书单，前提是我有自己真实看过的精品书目；我给她列过很多书单，妈妈给她写过很多的日程表。这些书涵盖文学、经济学、历史学、音乐、美学等。我们家最多的就是书，以至于我太太常抱怨花钱太多，但往往话音刚落，她自己就下单买书！耶鲁大学的面试官在和李思琳聊天的时候，从电影《安娜·卡列尼娜》谈到小说《傲慢与偏见》以及不同年代改编成电视剧的不同版本，从小说《红字》谈改编成歌剧的可能性，从中国流行音乐的现状谈到父母的生存模式，从美国历史谈到女权主义，从古典音乐谈到现代先锋音乐。话题五花八门海阔天空，但是李思琳都能应付得来而且思路清晰，这和她平时广泛的阅读思考，还是很有关系的。

永远在包里放一本书，这是我女儿的好习惯，也是我的好习惯。终身学习，这是我们一起定下的人生目标。

在音乐创作上，我要学习女儿那种一根筋坚持自己的审美标准的创作风格。比如在创作《银杏树下》这首歌曲时，她妈妈批评她哪有一首流行歌曲转调三次以上的？你还让不让别人学唱你这首歌曲？你骂她，她是虚心接受坚决不改！她就坚持自己的艺术风格，写出了一首唯美烂漫

风格独特的艺术品位高雅的校园流行歌曲，受到很多人的喜欢，包括电视台的导演们。

2012年12月15日，我女儿李思琳被美国耶鲁大学提前录取并提供全额奖学金。同时被耶鲁提前录取的另外五个中国孩子分别是北京人大附中两人，清华附中一人，北京八中一人，上海华东师大二附中一人。很多人会很奇怪：你女儿是中央音乐学院附中，她的优势何在？答案就是：综合文化素质！在撰写论文、提交音乐作品、英语托福和SAT成绩以及面试阶段，都是综合的文化素质在起关键作用！

二、爱是规划与实施

1.高标准的规划

我记得美国有个很有名的作家，叫Malcolm Gladwell，他在"精英式教育"方面做了很多研究。他发现一些精英家庭的孩子，能一代一代持续地接受最顶尖的学校的优质教育，持续在各个方面体现出优秀和成功。为什么呢？就是因为这些家长，从小就教导孩子经常跟成年人，或者说成功的成年人，或一些我们看起来好像遥远不可接触的人沟通。慢慢地，这些孩子就觉得，和这些人沟通和分享是很自然的一件事情。我们与思琳的相处，很小就把她当作谈话对象，平等人格平等地位。我们家往来的都是词曲作家、歌手等人，她从小就和大人对话，不怯场。比如她大约三岁时，我有一天就问：妞啊，总结一下你本周的优缺点。她想了几秒后说：打针不哭吃饭慢！这里面就有很好的逻辑思辨和概括力的训练。

2.导向式规划而不是填鸭式规划

比如学习某项技艺，钢琴与音乐技巧，体育，外语学习等。思琳的钢琴作曲都是在妈妈的引导下学习的，很快乐就学会了。而外语方面，因为喜欢滨崎步演唱的歌曲，把日语学会了。有一天惊喜地和我说：滨崎步的歌词都是她自己写的耶。我说你怎么知道的，她说我在自学日语，基本上听懂八成了！

3.国际公民式的规划

我们从小就和孩子去全世界旅行，培养孩子要做一个世界公民的意识。她初中毕业得到的奖励就是独自去北欧旅行，后来妈妈还带她去过欧洲一些国家、美国等地参加音乐节比赛，等等。这些旅行，培养了她的独立思考能力和判断力、杰出的领导力和团队协作能力，这些都是世界名校着力培养的全方位国际人才（well-rounded global leader）所必须具备的能力。进入耶鲁，我们也鼓励她不仅仅是与中国籍学生交往，更要多和世界各国的孩子交往。首先能进入美国顶尖名校的中国学生都很优秀，但是90%都还是在中国人圈子里面混，只有那10%的人会真正利用好学校的这些资源。而且我发现这10%的学生毕业以后发展很好，他们对美国社会的认识以及对未来的自信心是完全不一样的。

4.终身学习和跨界学习的能力与训练

读书是一辈子的事，这是我和思琳说得最多的一句话；进入大学只是一个读书的阶段，必须不断学习，终身学习。借用耶鲁大学校长在今

年新生开学典礼上的几句话："我们老师秉承着同一价值观：任何简单粗暴、煽风点火、歪曲误导的表述都值得怀疑。"你要质疑你要批评，你必须自己强大丰富，才能挑战对手。所以，彼得·沙洛维校长又说："耶鲁教育的重要内容是，让你成为一个更加审慎的批判性思考者。我们需要超乎寻常的训练、勇气和终其一生的坚持，才能构筑起一个全新的基石，去解决我们这个时代最棘手的问题。"说得真是太好了！只有不停步的学习能力，才能应对这个千变万化的世界；只有不停地思考，才能不断完善并建立自己的价值观和世界观，构建个人安身立命的基石。

三、爱是尊重和理解

我们家长对孩子常常说的一句话就是：乖，你要听话，你要尊重我们的意见，你看那谁谁谁怎么怎么样。但是反观自身，我们听孩子讲话吗？我们尊重孩子的选择吗？我们是不是常常用爱来绑架孩子呢？比如说：为了你，我们怎么怎么样；为了你，我失去了什么什么；等等。这些，都是父母最容易犯的毛病。

在与女儿共同成长中，我深深体会到什么是爱的基础工程：那就是处处体现出对孩子的尊重与理解，这就是爱的基础工程。没有对小孩的尊重与理解，爱的事业就不可能有坚实的基础。我们从来没有因为思琳只是一个小孩子而代替她思考，也不会因为孩子太小没有知识与社会经验而鄙视她、难为她，而是站在孩子的角度思考问题、处理问题。我们必须时时处处伴随孩子一起去细腻感受生命的美好与温馨，去和孩子一起欢笑与哭泣、说话与思索、幻想与做梦、迷惘与懵懂。正所谓梦着孩子的梦，爱着孩子的爱，忧伤着孩子的忧伤，美丽着孩子的美丽！

有家长会说，说起来容易做起来难，确实如此。面对孩子的困惑，

如果你不读书不思考，这父母还真是不好当。不懂就读书，不懂就上网百度搜索，从手机运用到上网下载各种文件，从好莱坞影星的绯闻轶事到奥斯卡颁奖名单与直播，我们要学习的范围实在是宽广无垠！你不尊重她不理解她，她怎么会有进步的空间和学习的动力啊？你没有与她同样的知识背景，又怎么要求她尊重你、理解你、热爱你呢？

　　我们父母常常犯的错误是：我们的思维和孩子不是一个频道。她读的书，你没读过或者读过忘了，她听的歌你半点都不喜欢，她看的电影你从来闻所未闻，因此导致无法对话无法共鸣。这样下去她说东你答西，她指南你走北，怎么让她尊敬你理解你？父母们行动起来吧，和孩子一起读书、听音乐、看电影，一起听讲座、谈人生。这世界上有太多美好的景色等待你和孩子去观看，有太多沉默却崇高的心灵等待你去阅读，有太多充满了审美激情的电影等待你和孩子去看。我只是感觉时间永远不够用：我不是等待孩子成长，而是陪她一起成长。

四、爱是参与和行动

　　面对我们幼小的孩子，就是面对天真活泼，浪漫自由，无忧无虑；保持童真，是一个人最有创造性的阶段，想象力超级自由，表达能力却很有限。这时候就需要家长的参与引导与积极行动。前段时间流行的"美国虎妈"和"中国狼爸"的家庭教育理念，我觉得对我们家长都有启示。"中国狼爸"萧百佑是我的朋友，对他我非常尊敬，但对他的一些理念，我却不表认同。

　　如果要问我，我宁愿叫自己是"羊爸"！羊的精神，其实才是中国父母最缺乏的精神：谦卑、宽容、忍耐、奉献；圣洁、良善、和平、温柔；为了吃草，可以不畏艰险、不辞劳苦；同时默默无闻低调朴实卑微

顺服；敬虔父母、服侍同伴、彼此包容、彼此饶恕。把这些品格移植到人的身上，何愁孩子不会健康成长？

因此，我们要以一颗最柔软最平安的心与孩子一起成长。但不是被动的成长，而是以一颗爱心去参与她的成长，用自己的文化知识和社会经验，尤其是用一种难得的以爱为中心的情怀，去用自己的行动参与孩子的成长！

孩子很小的时候，我们就非常注意观察孩子每一个阶段的成长细节，阅读孩子的书本，观察孩子的老师与校长，且我们自己的身教与言传并举。至今回想起来，我最陶醉的阶段其实是孩子5—7岁左右我称之为"十万个为什么"的阶段。因为她当时不停地问我各种问题，很多问题我根本答不出来，但不要回避，尽可能用浅显通俗的语言予以解答；我们要给孩子播下求知存疑的种子，让她的心智在寻找中成长。我们需要的是与孩子一起在身体、心灵、灵魂等方面的共同成长与交融。我们要放弃自己平庸的成熟，用行动和参与体验成长的烦恼，用自由的思考去战胜教条与愚昧，用天真和梦想去战胜怯弱与灰暗，用感恩谦卑的心去战胜骄傲与自满！

说到我们家的具体情况，我有两句话是常常在饭桌和临睡前必定要和女儿说的：来谈谈今天课堂和学校里发生的新鲜事，来谈谈今天有趣的事。这样女儿就必须回忆、思考、组织、表达，概括、提炼、分享、体味。我非常珍惜和女儿交流的每一分钟，在交谈的过程中反省、沟通、思考、计划，凭爱心说诚实话，在爱中建立良好的亲子关系。

五、爱是恒久忍耐，又有恩慈

2012年有两句网络语言很火："三观尽毁"和"节操掉了一地"。什

么意思呢？就是"世界观、价值观、人生观三观都被你毁灭了"！这代表一个人做事没有原则，毫无道德可言，为了达到目标可以毫无下限。那么回到现实中来，面对孩子，我们家长的三观在哪里？节操在哪里？

　　这就谈到信仰的问题了。家长的世界观价值观，也就是家长的信仰生活对孩子有极大的影响。因为陪伴孩子的生命与心灵成长，是一件恒久忍耐的事情。一个孩子身体的健康发育，思维方式的确立与养成，信仰与世界观的转化与整合，是一个多么复杂的系统工程！我们有对孩子的深沉的依恋与爱护，我们同样有对孩子成长的担忧与撕裂的疼痛。他们的心灵世界是如此丰富与复杂，他们的精神气质是如此单纯而又丰饶鲜美，值得我们这些成人反复回味！陪伴孩子成长，就是重回人生的生命最初的快乐时光，是一件多么值得我们感恩的事情啊。

　　女儿很小的时候，我们就一起阅读经典，学习爱与被爱的感受，接受各种礼仪熏陶和实践教育。这些对孩子各种良好生活学习习惯的养

李思琳演奏钢琴曲
《出埃及记》

成、对孩子性格的发展、对孩子关心的各种各样问题的答复与解释，都有很大帮助。在我们家里，关于学习音乐、学习历史，关于性，关于品德修养，关于责任感，关于社会交往，家庭的讨论都会产生许多思想的激荡与碰撞，进而让孩子从小就知道施比受有福，彼此相爱，爱你的邻居，甚至爱你的"仇敌"，等等。

让我们一起补课，补一门关于爱的事业的课，这门课不允许我们不及格。我们必须和孩子一起，跨越爱的彩虹，上升，上升，终有一天，我们会一起飞到那最美丽的爱的彼岸！

2013 年 2 月

你一直是我的骄傲——

写给女儿李思琳的大学毕业典礼

亲爱的妞妞：

爸爸妈妈祝福我们最爱的你大学毕业了。

凝视你们十几个中国在耶鲁求学的孩子的毕业照，爸爸妈妈深感欣慰而感激、惊喜而感动。记得四年前送你去美国的时候，我是第一次踏上异国他乡，飞抵纽约，却不感到陌生，因为已经无数次在电影在书籍在美剧里面看到过纽约的街道、中央公园、麦迪逊河的旖旎风光，而多元文化交流的纽约，让我有如鱼得水的感觉。然而到了纽黑文到了耶鲁，听到开学典礼上新任校长彼得·沙洛维（苏必德）的演讲，并参观耶鲁最古老的图书馆——贝尼克古籍图书馆和斯特林图书馆的时候，我才被深深震撼了：现代的建筑风范，古老的人类智慧，在这里水乳交融，深深契合。

窗外阳光明媚，绿草茵茵。耶鲁学子们在古老的校园里穿梭往来、晒太阳、读书、玩飞碟游戏、沉思、发呆，在那三座威严而慈祥的雕塑的注视下自由思考、浪漫遐想。想想你将在这个古老而年轻、严谨而自由、推崇教授治校、特别重视本科生教学的学府里度过四年时光，我们几乎比你还兴奋还充满憧憬。那一天的画面和细节还历历在目，四年却

一晃而过，开学典礼变成毕业典礼。青涩的孩子变成了师哥师姐，但你们的笑容依然明亮温暖灿烂自然，眼神也更加自信成熟、坚定清澈。真好啊，多少叔叔阿姨为你们点赞。这冬去春来的四个寒暑，这花谢花开的耶鲁岁月，给了你们丰富的知识基础，广博的文化视野，成为耶鲁校训"光明与真理"的孩子，这是最美的祝福，最大的恩典。

前几天看了一部印度电影《摔跤吧，爸爸》，我一直含着的热泪，在最后一分钟决堤。因为"望女成龙"的摔跤手爸爸最后看着女儿，说出了一句话："孩子，你一直是我的骄傲！"这就是那个把女儿当男孩养，狠心让女儿摸爬滚打苦练摔跤绝技、表面冷酷无情内心炽热温情的铁血爸爸说的这句我内心深处一直想说的话，它引发了我的泪水。在印度这个女性深受歧视的国家，他对女儿的爱，就是让她们找到自己的尊严与力量："记着，爸爸不能时刻保护着你，爸爸只教你如何战斗，你要战胜自己的恐惧，试着自己拯救自己。"和他相比，我觉得自己付出太少，得到太多，所以我深深理解他说的"你是我的骄傲"这句话的深刻含义。是的，孩子，你一直是我的骄傲，从你出生的那一刻起。

爸爸妈妈一直以你为荣，为你感到骄傲。你小时候的音乐之路，从起步到高中毕业，妈妈为你学琴的坚持与努力，为你学习作曲时的风雪无阻，为你参加考试的担惊受怕，这些都在你的琴声和歌声里面得到最大的安慰。妈妈与你，真是"骨中的骨，肉中的肉"，心灵相契合、母女连心跳。而你在高中做出放弃音乐专业改考美国综合性大学的决定时，我们虽有疑虑和不解，但也全力支持。你的一颦一笑，你的欢喜忧愁，你的辛苦汗水，你的坚忍奋进，我们都感同身受。当你在2012年12月15日凌晨以一场大哭的方式接到耶鲁的提前录取信的时候，我们在你的哭声里，理解了一场青春梦的付出是多么地惨烈与悲壮，多么地悲欣交集。你终于成为耶鲁大学2013年录取的那1308人中的一员，实现

了自己人生的第一个梦想。那一年达到耶鲁大学合格资格的申请人数为26003人，录取率为7.5%，国际学生约为130人，来自美国之外的38个国家。可见，你是多么幸运的孩子啊。

所以，在你大学毕业的时候，我也写出几点我的感想给你，继续履行我们作为父母的一点责任与义务，愿你道路光明，人生之桥梁坚固，继续沐浴神恩。

首先，愿你信仰虔诚，心中有爱。

你常常说，入读耶鲁最感恩的是加入了两个合唱团。在这两个合唱团里，你不仅仅延续并享受了音乐的美好，还得到了灵魂的安慰，收获了心灵的朋友。而你们在中国巡演时演唱的中文歌曲《爱的颂歌》在网上得到几十万人的收看，受到最热烈的欢迎。所以，无论今后是走向社会工作，还是返回校园读书，我都愿意你把虔诚的信仰放在心里，把爱放在心里。

我常常观看你们在中国巡演时的录像，最喜欢的还是你领唱的妈妈作曲的《爱的颂歌》："爱是恒久忍耐，又有恩慈；爱是不嫉妒；爱是不自夸，不张狂；不做害羞的事，不求自己的益处，不轻易发怒，不计算人的恶，不喜欢不义，只喜欢真理；凡事包容，凡事相信，凡事盼望，凡事忍耐；爱是永不止息。"

所以，孩子，你要拥有坚定的信念，做一个自由行走独立思考的人，做一棵风中独立、风雪无惧的树，领受使命，实现愿景。

其次，我愿你永远热爱艺术，用艺术滋养心灵。

我常常想起你五六岁在家里练琴时的淘气样：在琴凳上坐不了十分钟，就出溜下来，一会要玩玩捉迷藏，一会要看看动画书；我如果出去，你会每隔十分钟就给我打一个电话，催促我回家，口气之严厉，俨然成了小大人；你骑着滑板车上小学，放学回家，先把作业写

完，再下楼玩玩滑梯，然后吃饭，练琴。小时候听得最多的两个字一定是"练琴"！这是因为，我和你妈妈一样，不忍心放弃上天赐予的最大的才能：音乐天赋。你的音准、节奏、乐感、记忆力都是如此完美让人惊喜。在音乐里，你慢慢成长，在音乐里体会了温暖与冷漠、美好与丑陋、甜蜜与苦涩、阳光与阴暗；你与肖邦、莫扎特、贝多芬、柴可夫斯基一起成长，也和你喜欢的童谣、欧美日摇滚、哈利·波特一起欢喜悲伤。

常常有人问我：你喜欢谁的肖邦？是傅聪还是李云迪？是鲁宾斯坦还是波利尼？是霍洛维茨还是阿格里奇？我说，我最喜欢的是我女儿弹的肖邦，因为我在她的肖邦里看见了一个生命的成长，听见了一个独特的心跳，闻到了一股独有的气息，感到了一种尖锐的生命的爱。这就是一个爸爸的偏激愚爱，这是一种命定的宿命挚爱，纯粹之爱，根源的清澈的实在的轻盈的爱，永不流逝永不遗忘的爱。唯有音乐，能够直抵心灵，让我们沉静安详、回观内心、看见自己灵魂的光影，感受自己内心炫目的风景。

你的琴声响起，爸爸就会想起广州骏景花园的大榕树和你妈妈栽下的美丽花，想起方庄因为弹琴引发的社会纠结，想起朝阳园的阳光风雪，想起你求学道路上的点点滴滴。在你的音乐和歌声里，蓄满了爱与关怀，梦的翅膀与夜的温柔。所以，愿你永远与音乐相伴，不要离弃这位最忠实的伙伴；在音乐里，你是永远的公主与王子，是那么地沉静和谐、纯净朴素、平和温馨、心灵安详。无论是古典音乐还是现代音乐，都拥有一座座无尽的宝藏，在那些或安详肃穆、或壮丽悲愤、或如火山爆发、或如清风朗月般的一段段美妙旋律里，隐藏着多少人类杰出的智慧与灵感，都是神恩赐给我们的心灵礼物与精神盛宴，洁净我们的灵魂，升华我们的精神，焚毁我们的黑暗，滋润我们的心灵。所以美国波

李思琳专辑《单纯时刻》

士顿大学音乐系主任卡尔·伯纳克博士说："音乐不是奢侈品，不是我们钱包鼓了的时候才来消费的多余物，音乐不是消遣，不是娱乐，音乐是人类生存的基本需要，是让人类生活得有意义的方式之一。"此话深得我心，同样，美术、电影、舞蹈等艺术，都同样拥有类似的意义。所以，爱艺术吧，一辈子。

去年暑假的那天，你在耶鲁北京中心与英国著名现代芭蕾舞大师马修·伯恩（Matthew Bourne）对话的时候，我才感觉你这几年所学的知识与思维终于成熟起来，你在收集资料、观摩演出录像、设立问题、模拟采访等等环节的精确与严谨，都得到了中心高层的好评与现场观众的掌声。岁月在流逝，孩子也成长起来了。

最后，愿你抱持乐观心态，幽默心态；愿你永远与书本为伍，行千里路，读万卷书。

记得小时候，你最快乐的事情，就是和老爸一起看电影。无论是《阿

甘正传》里面憨头憨脑的阿甘，还是《肖申克的救赎》里面的自由精神，都让你或者哈哈大笑，或者津津有味地反复琢磨背诵台词；无论是周星驰的无厘头《功夫》还是音乐传记片《莫扎特》，你都会看得手舞足蹈悲喜莫名。你最喜欢的是在睡觉前和爸爸说笑话，回味《哈利·波特》一部部的精彩细节，然后勒令我去读原著小说。你上大学以后常常和我交换读书心得，我已经渐渐跟不上你的速度，在你的指导下，我读了你的教授约翰·刘易斯·加迪斯写的《冷战》、哈罗德·布鲁姆的《西方正典》，你妈妈读完了厚如砖头的《乔布斯传》，然后她把美国各大学、各中学的历史也研究了一遍。

在你读大学的几年中，我们也保持了家庭旅行的习惯。我也因为你在日本学习日语的缘故，去日本走了七个城市，体会了日本文化的幽暗与光明。我们还去了澳大利亚，在塔斯马尼亚岛的海湾看到了绝美的风光。国内更是每年不停地行走，在新疆、在云南、在浙江、在四川、在贵州，饱览了秀美山川，学习了人文地理知识。而你在这几年中，也申请到了很多学习的机会，在日本、英国、德国、非洲国家利比里亚都短期留学或做过项目研究；在古巴、西班牙的演出中收获满满。而即将到来的毕业南非演出，让人充满期待。所以，这些旅行与演出、留学与研究都带给你开阔的文化视野、尊重不同文化特质的开放心态、比较不同文化形态不同历史习俗不同伦理情境的判断力与分辨力。在这个思辨的过程中，你的心智也会越来越成熟，学会了聆听与询问、学会了设身处地、学会了从他者的眼光与立场看问题、学会了批判性思维，更重要的是，学会了爱人如己。

千言万语，想说的话还有很多。我还是要说：感谢耶鲁，感谢这所以"光明和真理"为校训的大学。四年前，我们交给你一个纯洁青涩的高中生，今天你还给我们一个睿智却不世故、聪慧却不失谦卑的大学生。

　　而今后的路依然漫长，爸爸妈妈依然会站在你的身后，做你最坚强的后盾。你要走更远的路，读更多的书，看更多的风景，认识更多的有趣的人，理解更多丰富的灵魂，让今后的日子，都活在永远的盼望里。

　　亲爱的孩子，愿你深刻懂得并理解仁爱、喜乐、和平、忍耐、恩慈、良善、信实、温柔、节制，愿你就是这样的果实，愿你永记心中。

　　无论何时，无论何地，妞妞，你永远是爸爸的骄傲。

2017 年 5 月 14 日，星期天，北京